캄보디아 대중음악의 황금시대

캄보디아 대중음악의 황금시대

김미정

로저 넬슨

린다 사판

움 로따낙 오돔

이용우

네이트 훈

현실문화

일러두기
이 책의 캄보디아 인명 및 고유명사 표기는 현지 발음에 가깝게 따르려고 노력했다.
다만 우리에게 익숙한 고유명사는 예외로 했다.

목 차

캄보디아 근현대사 – 대중음악사 연대표

1932

- 신 시사뭇, 스퉁트렝 주에서 출생

1941

— 노로돔 시아누크 왕세자, 국왕 즉위

— 제2차 세계대전 발발과 함께 일본이 캄보디아 강점

1945

— 일제 강점 종식

— 호찌민 베트남 독립 선언

1946

— 프랑스 보호령 재개

1948

- 로스 세러이 소티어 출생

1949

- 신 시사뭇, 의대 진학을 위해 프놈펜 상경

- 몰 형제(몰 까뇰, 몰 까마흐), 박서이 짬 끄롱 결성

1951

- 신 시사뭇, 소스 맛과 왕궁 악단에 입단

1953

— 시아누크 국왕, 프랑스로부터 독립 쟁취

- 신 시사뭇, 국립 라디오에 정기적으로 출연

1955

— 시아누크 국왕, 왕위를 부친에게 양보하고 퇴위 후 인민사회주의공동체당 대표로
출마하여 총리에 당선

1959

- 박서이 짬 끄롱, 캄보디아 최초의 기타 밴드로 활동
- 마오 사렛, 음악 활동 개시

1960

- 신 시사뭇, 당대의 인기 여가수 쭈온 말레이, 마오 사렛, 쭌 완나, 께오 세타 등과 함께 음반 녹음

1962

- 박서이 짬 끄롱, 기타 3대를 앞세운 밴드로 개편
- 옥 삼 앗, 바탐방 시의 '콜랍바 Kolab Bar'에서 로스 세러이 소티어와 첫 연주

1963

— 불교를 바탕으로 한 사회주의 건설을 국가 정책으로 내세움
- 신 시사뭇, 왓 프놈 레이블에 합류, 인기곡 <바탐방의 꽃 Champa Battambang> 발표
- 로스 세러이 소티어, 가창 대회 우승
- 펜 란, 히트곡 <들에 핀 꽃 Phkar Kabass> 발표

1964

- 마오 사렛, 국립 군악대 입단

1965

— 시아누크, 미국과 국교 단절
- 로스 세러이 소티어, 프놈펜으로 상경
- 호이 미어, 가창 대회에서 대상 수상

1966

— 시아누크, 공산당 탄압 개시
- 신 시사뭇, 펜 란 및 로스 세러이 소티어와 함께 듀엣곡 녹음

1967

- 띠어 림 쿤 감독의 <흰 연꽃 Peou Choouk Sar> 개봉. 삽입곡을 신 시사뭇이 부름
- 로스 세러이 소티어, 히트곡 <푸른 강 Stung Khieu> 발표
- 로스 세러이 소티어, <락시마나와 우르밀라 Preah Leak Sinnnavong Neang Pream Kesor>로 영화음악 데뷔

1968

— 제1회 프놈펜 국제영화제가 새로 문을 연 쁘래어 수라마릿 국립극장에서 개최
제2회이자 마지막이 된 이듬해의 영화제는 또 다른 극장인 쩐라 국영 영화관에서 개최
영화제에는 시아누크의 영화와 성장하는 크메르 영화감독들의 작품, 해외 출품작이
상영됨

1969

— 미군, 캄보디아 비밀 폭격작전 개시

• 캄보디아 국내에서 바이닐 레코드판 생산 개시

1970

— 론 놀 장군의 쿠데타로 시아누크 실각 후 중국으로 망명. 국명 크메르 공화국으로 개칭

• 욜 아을라랑 및 뽀 완나리 등 신인 뮤지션 등장. 드라카르 밴드는 카를로스 산타나의
영향을 크게 받음

1972

— 캄보디아 헌법 수립

— 크메르 공화국, 북베트남 군과 크메르루주 게릴라들에 의해 영토 통제권 상실

— 크메르 공화국, 2년간 사랑 노래 금지하고 애국가요만 허용

• 신 시사뭇, 로스 세러이 소티어 주연의 영화 <미완의 곡 Jomreang Et Preang
Thok> 연출

1973

— 가수 및 예능인 군에 징집

— 선전용 건전가요와 애국가요 외의 노래 금지

— 파리협정 체결, 베트남에서 모든 외국 군대 철수

1974

• 신 시사뭇, 특별판 카세트테이프로 <바탐방의 추억> 발표

— 사랑 노래가 다시 허용됨

1975

— 4월 30일 베트남전 종결. 베트남 통일

— 크메르루주 정권 민주 캄푸치아 정부 수립. 독재정권 하에서 170–200만여 명이
기아 등으로 사망하거나 S-21 등의 심문소에서 처형당함

— 시아누크, 왕궁 내 가택연금

• 뽀 완나리 암으로 사망

— 크메르루주의 민주 캄푸치아 정권은 창조적 표현을 공식적으로 금함
공연예술은 크메르루주의 제재 하에 엔터테인먼트와 프로파간다 목적으로 계속 이어짐

1976

• 크메르루주, 신 시사뭇과 마오 사렛 처형

1977

• 로스 세러이 소티어, 크메르루주 치하에서 사망

1978

— 헹 삼린 집권. 캄푸치아 인민공화국 국명 개칭

1979

— 베트남군의 침공으로 크메르루주 정권 몰락

— 친베트남계 캄푸치아 인민공화국은 예술문화부를 통해 공식적으로 문화와 예술의 복원을 시행. 생존 작가에 대한 인구 조사 결과 약 90%의 예술가들이 1975~1979년 사이에 사망한 것으로 집계됨

1985

— 친베트남계이자 전 크메르루주 간부였던 훈 센이 총리로 취임

1989

— 베트남군, 캄보디아에서 철수

1991

— 유엔 캄보디아 잠정 통치기구 수립. 캄보디아 내전 종결

1993

— 유엔이 관여한 총선거 실시. 국회 시아누크 합법적인 군주로 승인. 훈 센이 제2수상 임명됨

1997

— 당시 제2총리였던 훈 센의 쿠데타로 캄보디아 인민당이 정권 장악, 2016년 현재까지 집권 중

— 크메르루주의 범죄 행위 심판을 위한 특별재판소 설치

2012

— 노로돔 시아누크, 베이징에서 사망

* 본 연대표는 영화 <잊었다 생각하지 마세요: 캄보디아의 잃어버린 로큰롤 Don't Think I've Forgotten: Cambodia Lost Rock and Roll>(2014)>의 개봉 시 배포됐던 보도자료를 참고해 작성했습니다.

서문
: 사라졌으나 잊혀지지 않는 노래

김미정

2016년 4월 서울 홍대 앞에서 '팝스 아시아나 디제잉 파티'라는 이름으로 국내
DJ들이 낯선 아시아의 음악을 소개한 적이 있다. 이 파티의 해외 게스트인
DJ 오로는 1960년대 캄보디아 음악을 오리지널 레코드판으로 들려줬다.
DJ 오로라는 이름으로 활동하는 움 로따낙 오돔은 캄보디아 빈티지 뮤직
아카이브(이하 CVMA)의 설립자이기도 하다. 이 파티는 국립아시아문화전당이
CVMA와 함께 기획한 라이브러리파크의 '아시아의 소리와 음악' 주제전문관
특별전 《1960년대 캄보디아의 잃어버린 로큰롤》의 사전 프로그램으로
진행되었다. 이 전시에서는 신 시사뭇의 오리지널 음반과 전 세계적으로 희귀한
1960~70년대 캄보디아 대중음악 자료가 소개됐다. 자료가 희귀하기 때문에
전시물 대부분은 레플리카였지만, 하루 동안 오리지널 음반을 전시할 수 있었다.
개관한 지 얼마 안 돼 새것으로 가득 찬 국립아시아문화전당이라는 현대적인
건물에서 단 하루이지만 이 낡고 오래된 음반들을 소개할 수 있다는 것은 큰
영광이었다. 그 자료들은 캄보디아의 화려했던 문화 번영기와 어둠의 시기를
모두 거쳐 살아남았기 때문이었다.

　　1953년 캄보디아가 프랑스로부터 독립한 후 프놈펜은 빠르게 근대화되었다.
국왕 노로돔 시아누크는 각 정부 부처마다 서양식 오케스트라를 설립하도록
장려했고, 전국에서 음악 경연 대회를 열었다. 그는 크메르 음악과 문화를 정치와
결합시켜 국가 정체성을 강화하고, 국민을 통합해 왕실의 권위를 세우고자
했다.[1] 18세에 물려받은 왕위를 다시 아버지에게 주고 총리가 된 시아누크가
국가 근대화 프로젝트를 한창 진행하던 시기, 캄보디아의 대중음악은 로큰롤,

1)　린다 사판, 「캄보디아 팝: 1950년대부터 현재까지」, 신현준·이기웅 편, 『변방의 사운드』,
　　(채륜, 2017), 265 재인용.

리듬앤드블루스, 필리핀 음악에 람봉 Roam vong, 람크바크 Roam kbach, 람사라반 Roam saravann 등과 같은 자국의 댄스 음악이 결합한 독창적인 음악을 발전시켜 전성기를 맞이했다. 캄보디아 대중음악의 아버지라 불리는 신 시사뭇은 이러한 흐름을 주도한 대표적인 음악가이다. 신 시사뭇은 1950년대 초반부터 성인층을 중심으로 팬을 확보해갔고, 영국 밴드 섀도우스와 로큰롤의 영향을 받은 밴드 박서이 짬 끄롱은 1959년부터 활동을 시작했다. 박서이 짬 끄롱 이후 많은 밴드가 등장했고 신 시사뭇 또한 젊은 층을 끌어들이기 위해 고고 Go-Go 음악을 도입했다. 국왕으로부터 '황금의 목소리'라는 칭호를 받은 신 시사뭇, 로스 세러이 소티어와 더불어 개방적인 가사를 노래한 펜 란이 1960년대 음악 신 scene 을 주도했고, 1970년에는 히피 문화에 영향을 받은 드라카르, 사회 비판적인 메시지로 노래한 욜 아을라랑과 미어 싸머언, 여성 최초로 무대에서 기타를 든 뽀 완나리 등 새로운 뮤지션이 대거 등장했다.[2]

시아누크가 집권했던 때 캄보디아는 표면적으로는 평화와 번영을 누렸지만, 실상은 일당 독재 체제였다. 시아누크는 반대 세력이었던 캄푸치아 공산당 Communist Party of Kampuchea, CPK 을 크메르루주[3]로 칭하며 탄압했고, 밖으로는 베트남전쟁이 한참 진행 중이었다. 베트남전을 위해 캄보디아를 이용하려던 미국과 계급투쟁의 깃발을 들고 농촌 지역에서부터 내전을 개시했다.

1970년대 캄보디아는 론 놀, 크메르루주의 집권으로 암흑의 시대가 이어졌다. 국가 지원으로 이룬 문화 융성기도 이때부터 막을 내렸다. 론 놀은 사랑 노래를 금지했고, 애국적인 가사를 담은 노래만 허용했다. 방송에서 1960대 음악이 금지됐으며, 가수들은 군에 징집되어 정권 선전에 이용됐다. TV에는 군복을 입고 노래하는 신 시사뭇과 특수부대에서 낙하산 훈련을 받는 로스 세러이 소티어의 모습이 방영됐다.[4] 1975년 4월 17일 크메르루주가 프놈펜을 점령하고 민주 캄푸치아 Democratic Kampuchea 정권을 수립하면서 음악은 더욱더

2) John Pirozzi & LinDa Saphan, <Don't Think I've Forgotten: Cambodia's Lost Rock'n'Roll> O.S.T 부클릿, Dust-to-digital, 2015.

3) 조영희, 「크메르루즈 재판을 중심으로 본 캄보디아 과거청산의 정치 동학」, 『국제정치연구』 14(1)(2011).

4) 김미정·신현창 편, 『1960년대 캄보디아의 잃어버린 로큰롤』, (아시아문화원, 2016), 8.

탄압의 대상이 되었다. 프랑스 유학 엘리트로 구성된 크메르루주의 핵심 세력은 급진적 마오이즘과 마르크스-레닌주의에 영향을 받아 캄보디아를 자급자족하는 농업 국가로 발전시키고자 했다. 화폐, 시장, 학교, 사유재산, 외국 의복 스타일 등을 철폐하였고, 학교와 사원을 감옥이나 재교육 캠프로 바꿨다.[5] 도시민은 농촌으로 이주하도록 강요받았고, 이에 불복하면 군대는 구타와 학살을 자행했다. 크메르루주는 서양 문화의 영향이 캄보디아 문화를 오염시킨다고 생각하여 장발 머리를 한 남성을 가장 먼저 처형했다.[6] 창조적 표현이 금지됐고, 예술가를 비롯한 교육을 받은 계층이 공격 대상이 됐다. 음반, 카세트, 라디오, 음반 가게가 모두 파괴되었으며, 모든 대중음악이 금지됐다. 1975년부터 1979년까지 4년간 약 2백만 명의 시민이 기아로 죽거나 수용소에서 목숨을 잃었다. 신 시사뭇과 마오 사렛은 1976년에 처형됐고, 로스 세레이 소티어, 욜 아올라랑, 미어 싸머언 등 대부분의 음악가들도 처형되거나 실종되었다. 1979년 직후에 살아 남은 음악가는 거의 없었고, 소수가 프랑스나 미국 등으로 피신하여 겨우 목숨을 구할 수 있었다.

캄보디아 내전과 크메르루주 집권으로 자취를 감췄던 캄보디아 록은 유럽과 북미로 흩어진 이주자들의 노력으로 보존될 수 있었다. 이후 소수 수집가들의 지지를 받다가 2000년대부터 컴필레이션 음반으로 마니아들 사이에 알려지기 시작했다. 1960~70년대 캄보디아 록을 재현한 미국 밴드 뎅기 피버나 캄보디아 스페이스 프로젝트 Cambodian Space Project, 다큐멘터리 <잊었다 생각하지 마세요: 캄보디아의 잃어버린 로큰롤 Don't Think I've Forgotten: Cambodia Lost Rock and Roll>(2014) 등을 통해 당시 음악이 재조명되기도 했다.

크메르루주 집권기 이전에 음악 선생님이자 밴드의 드러머로 활동했던 께오 시논의 밴드 동료들은 모두 처형되었지만, 그는 고향에서 농부로 위장해 살아 남았다. 본인이 사랑했던 1960~70년대 캄보디아 대중음악 음반들을 남몰래 지켰다. 그는 머리 위로 폭탄이 지나가는 순간에도 음반을 안전한 장소로 옮겼고, 군인에게 뒷돈을 주고 음반 소지를 들킬 위기에서 벗어나거나, 비료 창고로

5) 조영희, 「크메르루즈 재판을 중심으로 본 캄보디아 과거청산의 정치 동학」.

6) 린다 사판, 「캄보디아 팝: 1950년대부터 현재까지」, 288.

쓰이는 화장실 오물 밑에 음반을 숨겼다. 이런 목숨을 건 노력으로 캄보디아 황금기의 음악 자료가 현재까지 남게 되었다.

　이 책은 2016년 출판된 전시 도록 『1960년대 캄보디아의 잃어버린 로큰롤』의 개정증보판이다. 이제는 거의 흔적이 남지 않은 1960~70년대 캄보디아의 대중음악 환경을 다양한 시각에서 재구성하고자 한다. 101점의 음반 커버는 당시 활동했던 음악가들의 정보와 곡명, 음반사의 로고 등 다양한 정보를 추적할 수 있는 보고이자 크메르루주가 파괴하고자 했던 도시성과 모더니즘, 대중문화를 추적할 수 있는 소중한 시각 자원이다. 이 책에 참여한 필자들은 다양한 관점에서 1960~70년대 캄보디아 대중음악과 문화 환경을 재기술한다. 이용우는 기록되지 않은 캄보디아 록의 역사가 어떻게 발굴되고 아카이브 생성·유통되었는지를 다룬다. 린다 사판과 네이트 훈은 전전기戰前期부터 크메르루주 집권기까지 신 시사뭇을 비롯한 주요 작곡가와 캄보디아 정치 상황에 따른 가사의 변화를 분석하여 당시 정치와 음악 간 관계를 살핀다. 로저 넬슨은 당시 음반 커버에 도시 풍경과 사람들이 어떻게 나타났는지 분석하고, 대중음악이 시각문화와 어떻게 조우했는지 이해를 돕는다. 또한 당시 가장 유명한 화가였던 녁 돔과 N. 후어를 중심으로 음반 커버 속에 나타난 도시성이 무엇이었는지 묻는다. 움 로따낙 오돔은 CVMA가 사라져 가는 음악을 키려는 이유와 자료 보존 방법, 그간의 노력에 대해 소개한다.

　캄보디아의 대중음악 황금기라 불리는 시기를 생생하게 전달하고자 했지만 아쉬운 부분이 많다. 미진하나마 후속 연구를 진행하는 데 도움이 되길 기대한다. 2016년에 전시와 프로그램을 함께 한 비트볼뮤직의 이봉수 대표, CVMA의 움 로따낙 오돔, 께오 시논, 꽃다운 나이에 하늘로 간 신 시사뭇의 손자 신 세타콜과 이 자료를 지키고자 한 많은 분들께 감사와 존경의 말씀을 전한다. 음악을 만들고 노래를 부른다는 이유로 죽음을 당하고, 사랑하는 음악을 지키기 위해 헌신했던 분들께 이 책이 작은 선물이 되길 바란다.

참고문헌

– 김미정 · 신현창 편.『1960년대 캄보디아의 잃어버린 로큰롤』. 광주: 아시아문화원, 2016

– 린다 사판.「캄보디아 팝: 1950년대부터 현재까지」. 신현준·이기웅 편. 『변방의 사운드』. 채륜, 2017.

– 조영희. 크메르루즈 재판을 중심으로 본 캄보디아 과거청산의 정치 동학. 『국제정치연구』14(1), 2011.

– John Pirozzi & LinDa Saphan. *Don't Think I've Forgotten: Cambodia's Lost Rock'n'Roll* O.S.T, 부클릿, 2015

침묵하던 목소리들의 귀환

이용우

포스트모던 아케익의 캄보디아[2)]
: 앙코르와트와 크메르루주라는 기묘한 병치

> 위기는 정확히 옛것이 죽어가고
> 새것이 채 태어날 수 없는 상황에 있다.
> 이 공백의 시기에 다양한 종류의 병적
> 징후들이 발생한다.
>
> —안토니오 그람시[3)]

1950년대부터 80~90년대라는 근현대의 행간 사이 우리는 부재하지도
존재하지도, 죽지도 살아 있지도 않는 공백기 interregnum 아시아라는 기이한
상상의 지형학을 마주한다. 이 시기 아시아는 군사독재와 경제성장, 압축
근대화와 민족주의, 민주화 운동과 냉전 및 반공이라는 공동의 접점들을
공유하고 있었지만, 탈식민기와 냉전기, 국민국가 형성과 근대화 과정,

1) 이 논문은 2017년 정부(교육부)의 재원으로 한국연구재단의 지원을 받아 수행된
 연구임(2017S1A6A3A01079727).

2) 포스트모던 아케익 postmodern archaic 은 제랄드 게이라드가 주창한 개념으로, 디지털
 가상화를 통한 문화 상품이나 기술을 통한 가상화가 기실 기술에 국한된 것이 아니라 가상을
 통해 실제를 재구축하는 문화적 관행을 수반한다고 주장하며 이를 "포스트모던 virtuality
 고대/고풍/유물 reality"이라 일컬었다. 본 에세이에서는 고대/고풍/유물이라는 태고의 낡고
 오래된 것들이라는 것의 집합체로 원어 그대로 아케익이라는 용어를 사용하고자 한다.
 롤플레잉 게임과 할리우드 영화로 촉발된 앙코르와트의 '가상적' 재현이 캄보디아의
 관광사업을 '현실적'으로 촉발하고 크메르루주 대학살이라는 국가적·역사적 트라우마와
 현실적·경제적 난제가 '가상적 재현'을 통해 타개된다는 점에서 캄보디아의 국가적 재현은
 흥미로운 지점들을 보여주고 있다. Gaylard Gerald, "Postmodern Archaic: The Return of
 the Real in Digital Virtuality," *Postmodern Culture*, 15 (1) (Johns Hopkins university press,
 2004).

3) Antonio Gramsci, *Selections from the Prison Notebooks* (New York: International
 Publishers, 1971), 276. "The crisis consists precisely in the fact that the old is dying and the
 new cannot be born: in this interregnum a great variety of morbid symptoms appear."

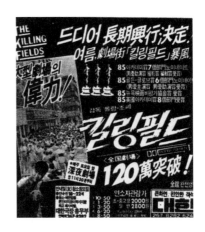

롤랑 조페의 <킬링필드> 광고가 실린 신문지면
(1985.6.1)

근대성과 모더니즘과 같은 논의에서 아시아라는 거대 담론의 해석적 다변성과
아시아를 하나의 일관된 주제로 묶기 어려운 문제점들로 인해 복잡다단한
정치적·사회적·문화적 공유점을 아우르고도 이를 횡단하려는 담론적 시도는
거의 불가능한 것처럼 취급되어왔다.

　　이 글에서는 캄보디아 대중음악의 황금기를 총체적으로 조망해보려는
거대한 의도를 차치하고, 캄보디아 록의 역사라는 기록되지 않은 아카이브들이
어떻게 발굴되고 담론적으로 생성, 형성, 유통되었으며 이에 따라 당대
대중음악과 소리 문화를 통해 다양한 유령의 문법들이 서로 다른 차원에서
직조해내는 역사적 유사성과 차이에 초점을 맞추고자 한다. 따라서 이 글에서는
캄보디아에서 대중음악이 지니는 의미와 정체성 형성의 근원을 찾기보다,
우회적 방식으로 비동시적, 비통시적으로 직조된 다양한 캄보디아 대중음악의
문화적 형성을 통한 비교문화적 차연 différance 을 추적하는 데 주력하고자 한다.

　　캄보디아 젊은이들이 비틀즈 등 영미권 음악에 영향을 받아 펑크와 소울,
록을 캄보디아 전통음악이 가진 몽환적 리듬과 결합시켜 완전히 새로운 종류의
대중음악을 구사하던 1960~70년대를 기록 영상, 살아 남은 뮤지션들의 미공개
녹음, 심층 인터뷰를 통해 재조명했던 존 피로치 감독의 <캄보디아의 잃어버린
로큰롤 Don't Think I've Forgotten: Cambodia's Lost Rock>(2014)은 급진 공산주의 혁명
단체였던 크메르루주의 집권 시기를 거치면서 소실되어 오랫동안 침묵했던

캄보디아 로큰롤의 황금기를 재조명했다. 오랜 프랑스 식민 점령으로부터 해방되어 국가적 정체성이 만들어지던 시기의 캄보디아의 소리와 대중문화를 현재에 발굴하고 재조명하는 것은 과연 어떤 의미를 지니고 있었을까? 이런 의문점들에 앞서 우리는 캄보디아를 과연 얼마나 잘 알고 있는가를 반문해볼 필요가 있다.

캄보디아는 1863년부터 90년간 프랑스 점령 하에 있다가 1953년 독립한 이래로 1997년까지 크고 작은 내전을 거치면서 흔히 '킬링필드'와 크메르루주로 대변되는 양민 대학살, 기이한 건축 양식으로 세계 7대 불가사의로 불리운, 1992년 유네스코에 의해 세계문화유산으로 지정된 앙코르와트 문화유산 정도로 알려진 곳이다. 특히 캄보디아 내전을 취재한 《뉴욕타임스》 기자 시드니 쉔버그의 퓰리처상 수상작인 동명 타이틀 회고록[4]을 영화화한 롤랑 조페 감독의 <킬링필드 The Killing Fields>를 통해 캄보디아 내전은 국내에서 큰 반향을 불러일으키며 크메르루주의 참상을 알렸다.[5] 내전 이후 전 국가적 트라우마를 서서히 극복하며 동남아의 새로운 경제권으로 부상하고 있는 직스 GICs: Growing Indochina Countries 의 일원인 캄보디아는 오랜 내전 기간 동안 피폐해진 경제 상황으로 유엔이 정한 최저 생계비를 훨씬 밑도는 세계 최빈국의 오명을 짊어진

4) Sydney Schanberg, *The Killing Fields: The Facts Behind The Film* (London: Weidenfeld and Nicolson, 1984).

5) 흥미로운 점은 남한에 <킬링필드>가 개봉된(1985년 6월 1일) 이래, 국내에서 학교 단체 관람 권장을 통해 92만 5천 명이라는 관객수 기록을 수립했다. 당시 영화 관객수가 서울 관람객만 집계되었다는 사실을 고려할 때 이 수치는 놀라울 정도의 흥행력을 보여준다. 공산 정권의 학살과 잔악한 묘사들, 흙 속에 파묻혀 널부러진 시체들이 재현해내는 현실적 고어 이미지는 당시 전두환 정권이 반공 방첩 메시지를 선전하던 시기, 그리고 이 작품의 제57회 아카데미 수상 기록(남우조연상, 촬영상, 편집상 수상)과 맞물려 대성공을 거두게 된다. 베트남 전쟁 중반기인 1969년, 닉슨 정부와 남베트남 미군 사령부는 북베트남 군인들이 캄보디아 국경에 은닉해 있다는 이유로 무차별 공습을 감행했다. 이런 배경에는 반미주의를 표방했던 시하누크 정권에 대한 미 정부의 불만이 자리잡고 있었는데, 캄보디아 국왕인 시하누크가 모스크바 해외 순방 중이었던 1970년 3월 18일, 미국 CIA의 사주에 의해 참모총장인 론 놀이 쿠데타를 일으켜 미군의 배후 하에 꼭두각시 정부를 세웠고, 베트남 전쟁 이후 미군이 철수하자 론 놀 정권이 붕괴되고 그 자리에 게릴라였던 크메르루주가 캄보디아를 장악할 수 있었다. 결국 '킬링필드'의 배경에는 미군과 닉슨 정부의 개입이 컸다. 하지만 영화 <킬링필드>에는 이러한 역사적 사실들이 의도적으로 탈각되어 있다.

채 서서히 극빈국에서 회복하는 동남아시아 국가 중 하나로, 학제적으로는
지역학, 문화인류학의 연구 대상이 되어왔다.

캄보디아가 본격적으로 세계적 조명을 받게 된 계기는 2000년대 초반
롤플레잉 게임을 기반으로 한 사이먼 웨스트 감독의 포스트모던 어드벤처 영화인
<툼 레이더 Lara Croft: Tomb Raider>(2001)의 촬영이 이뤄지고 난 이후였다. 영화는
고고학이라는 서구적 렌즈를 통해 아시아의 미지 세계 탐구라는, <인디아나
존스: 마궁의 사원 Indiana Jones and the Temple of Doom>(1984)의 세계관과 동일한
활극적 오리엔탈리즘의 전유를 통한 구원 서사 체계 안에서[6] 캄보디아라는
원시성을 묘사하고 있다. 하지만 영화는 축축하고 습기 찬 소멸 직전의 원초적인
모성적 공간[7]으로 타자화된 캄보디아의 정글과 컴퓨터 그래픽처럼 정교하게
하이퍼섹슈얼화된 여성 히로인 라라 크로프트의 극명한 대비를 통해 전 세계

6) 안젤리나 졸리는 2000년 <툼 레이더> 영화 촬영을 위해 캄보디아를 처음 방문하며 내전의
비참함을 처음으로 인지했고, 이후 캄보디아를 정기적으로 방문하며 2001년 캄보디아 출신
매독스 치반 졸리피트를 입양했다. 그녀의 캄보디아 구호 활동과 대외적 국가 홍보에 감명받은
캄보디아 국왕 노로돔 시하누크는 2005년 졸리에게 시민권을 부여했다. 졸리는 이후 로옹
응의 동명 회고록을 바탕으로 한 넷플릭스 오리지널 <그들이 아버지를 죽였다 First they
killed my father>(2017)를 감독했는데, 이 영화는 유년기 저자가 실제로 체험한 킬링필드의
기록들을 어린 소녀의 시선으로 재현해내며 비평가들 사이에 큰 반향을 불러일으켰다. <툼
레이더>의 오리엔탈리즘적 영화 서사나 안젤리나 졸리의 영화 외적 '구조/구원 서사'를
통해 캄보디아 정부는 할리우드라는 환원적, 물질주의적, 오리엔탈리즘적, 시각적 스펙타클
안에 스스로를 포섭하면서 상상의 앙코르와트 재현을 통해 적극적으로 당대 심각한
정치경제적 취약점을 문화관광이라는 국책 사안 안에서 재맥락화했다. 캄보디아의 이러한
서사적·은유적·상상적 공간화를 통한 로컬 문화의 모순된 중첩과 현실적 충돌에 대해서는
다음 논문을 참조하라. Winter Tim, "Tomb Raiding Angkor: A clash of cultures,"
Indonesia and the Malay world, 31(89) (2003): 58-68; Bezio Kristin M.S., "Artifacts
of Empire: Orientalism and Inner-Texts in Tomb Raider," in *Contemporary Research on
Intertextuality in Video Games*, edited by Christophe Duret and Christian-Marie Pons
(Hershey, PA: Information Science Reference, 2016), 189-208.

7) 줄리아 크리스테바가 지적하듯이, 많은 게임 컨텐츠 속에 부성 fatherhood이 실질적으로
게임을 구사하는 플레이어들의 주요 서사로 작동하는 반면, 모성애와 모성성은 공간이나
장소의 공포와 두려움을 은유적으로 조망하는 하나의 배경이자 원초적 어머니로 작동한다.
바바라 크리드, 「크리스테바, 여성성, 아브젝션」, 『여성괴물』(서울: 여이연, 2017), 40~42. 특히
2013년 <툼 레이더> 게임에서는 버려진 섬이라는 원초적 어머니/어미에 대한 묘사를
게임에서는 이렇게 설정한다. "그녀는 텅 비어 있어요 She is the void".

많은 관광객들을 시엠립으로 불러들이기에 충분한 기이하고도 매력적인 병치를 이끌어냈다. 캄보디아 정부는 영화의 성공에 발빠르게 대응해 당시 제대로 된 국제 공항도 고속도로도 없던 시엠립의 개발에 박차를 가했다. 12세기에 지어진 '미지의 세계' 앙코르와트는 이제 새로운 시대적 조류에 부흥해 관광 인프라 개발을 통해 캄보디아의 문화관광 국책 사업으로 탈바꿈하기 시작했다.[8] 포스트모던 아케익의 스펙터클로 '상상'된 원시성의 캄보디아가 정치적·경제적·문화적으로 낙후된 '현실'의 캄보디아를 구원한 것이다.

상상으로서의 고대 유물과 필연적으로 배태될 수밖에 없는 캄보디아의 정치적·경제적·문화적 현실이 당면한 이 아득한 간극, 혹은 제랄드 게이라드가 주창한 것처럼, 가상을 통해 실제가 재구축되는 포스트모던 아케익으로서의 캄보디아는 기실 그간 '아시아'라는 타자의 공동체 혹은 허상의 공간 체계가 하나의 부재한 역사문화적 방법론 안에 포섭되어왔다는 것을 보여준다. 그리고 이러한 식민적 지식 체계 안에 우리도 여전히 아시아의 여타 국가들, 타자들을 동일하게 상정해왔다는 사실을 역설적으로 말해준다. 이러한 이론적 프레임의 외연에서 우리는 아시아의 대중음악과 소리 문화를 아시아인의 목소리로 어떻게 재단할 것인가라는 의문을 가져볼 수 있다. 하나의 아카이브로서 단순히 과거에 대한 집적의 총체나 이미 사라져버린 흔적에 대한 온전한 기억이 아니라, 이러한 아카이브가 궁극적으로 어떤 기억으로 재구성되며 이를 통해 과거에 대한 기억이 아니라 미래에 새로이 만들어질 수 있는 과거에 대한 기록들의 가능성으로서의 청각적 근대성과 그 기록은 과연 어떤 방식으로 재구축된 것일까?

8) 앙코르와트가 있는 시엠립 공항Akasayean dthan antorchate Siemrab Angkor은 2006년 8월 28일 개항했다. 앙코르 유적 관광이라는 단일 목적으로 지어졌으며, 2014년 기준 연간 해외 이용객 300만 명을 돌파하였다. 관광산업 부흥을 위해 캄보디아 정부는 기존 에어 캄보디아(2001년까지 운행하였으며 단 1대의 항공기를 보유)를 대체하여 국영 항공사인 캄보디아 앙코르 항공(2009년 취항, 정부 지분 51%)을 설립했다. 2001년 당시, 해외 여행객이 시엠립으로 들어갈 수 있는 유일한 방법은 방콕에서 출발하는 육로 버스였으며, 이마저도 비포장 도로를 8시간 동안 타고 가야 하는 번거로움을 안고 있었다.

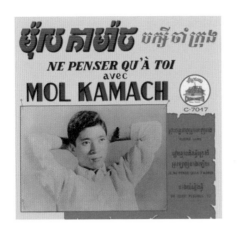
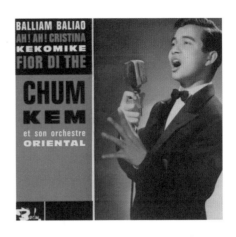

몰 까마흐와 박서이 짬 끄롱, 「보름달」(1963) 앨범 커버.　　첨 껨, 「발리암 발리아오 Balliam Baliao」(1962).[10]

캄보디아 록의 황금기

흔히 1960년부터 1975년까지의 시기는 캄보디아 크메르 대중음악의 황금기로
알려져 있다.[9] 프랑스가 캄보디아를 통치하던 시절(1863~1953), 이미 프랑스의
포크 음악과 샹송, 아프로 쿠바 음반과 필리핀 행진곡 등이 결합된 트롬본,
클라리넷과 같은 악기 활용과 라틴 선율의 차용 등 다양한 음악들이 대거
유입되었다. 프랑스령에서 해방된 캄보디아 왕국은 독립의 아버지로 국민들의
선망의 대상이었던 시하누크가 수상 겸 외무부 장관에 오르면서 반둥회의에서

9)　Stephen Mamula, "Starting from Nowhere? Popular Music in Cambodia after the Khmer
　　Rouge," *Asian Music*, 39 (1) (2008): 26–41; Justine Gage, "Cambodia Rocks: Sounds
　　From the '60 & '70," *Aquarium Drunkard*, 9 (January 2009); LinDa Saphan,
　　"Cambodian popular musical influences from the 1950s to the present day," In *Asian
　　Popular Music History*, ed. H. Shin & K. Lee (Seoul: Sungkonghoe University Press, 2017),
　　262-296; [국문판] 린다 사판, 「캄보디아 팝: 1950년대부터 현재까지」, 신현준·이기웅 편,
　　『변방의 사운드』(채륜, 2017).

10)　「발리암 발리아오」의 유머러스한 가사는 다음과 같다. "일본에는 레몬이 있고, 중국에는 귤이
　　있어. 우리는 거기서 차차춤을 배워. 춤 추고 차도 추자. 레몬의 나라에서 차차는 초초라 불러.
　　귤의 나라에서 차차는 치치라 불러. 초초 치치 샤샤 가는 곳 마다 차차춤을 추자"

비동맹 중립 외교를 표방하고 1965년 북베트남에 폭격을 행하는 미국과의 단교를 선언하면서 반미주의를 표방했다. 이에 따른 시하누크 정권에 대한 미 정부의 불만은 미군과 닉슨 정부의 개입 하에 론 놀이 쿠데타를 일으키고, 이후 크메르루주가 캄보디아를 장악하는 일련의 정치적 사태를 연동시켰다.

흥미로운 지점은 베트남 전쟁을 통해 베트남 각지에 세워진 GI 라디오 전파 신호를 통해서 국경을 넘어 흘러 들어온 60년대 미국 팝의 영향력이다. 캄보디아의 젊은이들은 라디오를 통해 비틀즈와 비지스 등 영미의 로큰롤에 노출되었고 이를 캄보디아의 로컬 신 scene 과 조율하려는 음악인들을 자극하기 시작했다. 1960년대 중후반 미소 우주 전쟁과 베트남 전쟁으로 촉발된 사회문화적 불안으로 자유와 평화를 갈망하며 물질문명을 부정하던 서구 히피 세대의 로큰롤은 반전운동과 청년문화를 주도했고, 마르크스주의에 경도되어 미국식 자본주의와 제국주의적 가치관에 반기를 들었다. 이러한 대중음악의 전 지구적 조류들은 1960년대 당시 젊은이들에게 큰 영향을 미칠 수 있는 자동차, 텔레비전, 라디오와 음반산업의 구조 개편이라는, 미디어를 통한 물질적 토대와 대중문화를 통해 빠르게 확산되기 시작했다. 50년대 잭 케루악이나 앨런 긴즈버그로 대변되는 비트족의 대항문화는 로큰롤 음악으로 표출되는 저항의 정동, 비주류 지식인들의 자발적 연계를 통해 청년문화의 형성에서 하나의 특수한 대항문화적 표현 양식으로 자리잡았다. 그렇다면 오리엔탈리즘과 동양철학을 숭배하며 반체제 히피문화를 형성하던 전 지구적 청년문화의 자장 안에서 과연 베트남 전쟁기의 라디오를 통해 흘러나오던 서프록 Surf Rock 과 로큰롤은 해방기 캄보디아와 크메르 정권의 사회적 풍토에 어떤 방식으로 조우하고 있었을까?

스스로가 음악가이자 영화제작자이기도 했던 캄보디아의 시하누크의 정권(1955~1970)은 음악, 예술, 문화를 적극 장려하고 후원하면서 수도 프놈펜을 아시아의 창조적 근대 문화의 요람으로 개척하고자 열망했다. 이 시기에 미국 밴드인 섀도우스 등 서프록에 영향을 받은 몰 까마흐, 몰 까놀, 샘리 홍이 이끄는 몰 까마흐와 박서이 짬 끄롱 Mol Kamach & Baksey Cham Krong 밴드가 「보름달 Pleine Lune」(1963)을 취입하여 인기를 끌면서 우후죽순처럼 기타를 위주로 하는 수많은 밴드 문화가 60년대 캄보디아 청년문화를 선도하기 시작했다.[11] 한편 이탈리아에서 도예를 공부하며 음악 활동을 이어오던 첨 껨은

처비 체커의 1960년도 히트곡 「트위스트 The Twist」라는 곡을 크메르어로 번안한 「캄푸치아 트위스트 Kampuchea Twist」(1962)를 취입했고, 이 곡은 캄보디아 최초로 미국 번안곡을 국영 라디오에서 방송한 선례를 남기게 된다. 캄보디아 최초의 로큰롤 싱글로 기록될 「캄푸치아 트위스트」는 이후에 전개될 캄보디아 로큰롤의 짧고 굵은 르네상스의 서막을 알렸다.

캄보디아 대중음악의 황금기를 이끌었던 문화적 아이콘은 '크메르 음악의 제왕'이라고 불리는 신 시사뭇(1932~1976)이다. 1950년에 의대를 다니기 위해 프놈펜으로 이주한 이후 시사뭇은 홀로 노래 기교를 연습하면서 유명한 악곡들의 멜로디를 본 따서 체계적으로 작곡 방법을 스스로 터득하고 있었다.[12] 1953년 캄보디아가 프랑스로부터 독립한 이후 국영 라디오의 일일 프로그램 정규 가수 활동을 시작하면서, 냇 킹 콜, 엘비스 프래슬리 등 당시 인기를 끌던 낮은 목소리로 부드럽게 노래하는 크룬 croon 창법을 통해 전통 캄보디아 발라드를 중심으로 녹음 활동을 시작했다. 이후 신 시사뭇은 당시 프놈펜의 젊은 음악가들 사이에서 열병처럼 확산되고 있던 로큰롤 음악을 수용하고 실험하며 다양한 로컬 음악 장르들을 접합하기 시작했다. 당시 시대적 조류에 발맞춰 라틴 재즈나 소울, 사이키델릭 록에 이르기까지[13] 다양한 기존 곡과 새로운 서구 장르를 융합하는 실험을 구사하면서, 크메르 전통의 보컬 스타일로 화려하고

11) 몰 까마흐는 폴 앵카나 클리프 리처드 등 당대의 크룬 croon 창법을 모방했고 가사는 불어와 크메르어를 혼용하였다. 앙코르와트 유적지의 절 이름을 밴드명으로 표방했던 박서이 짬 끄롱은 1959년 결성부터 전국 라디오 방송까지 발 빠른 성공가도를 이룩했고 크메르 정권으로 이양되기 직전 해산했다. 크메르루즈 대학살 시기에 망명하여 현재 몰 까마흐는 프랑스에, 몰 까놀은 미국에 거주하고 있다.

12) Rick Turner, "Sinn Sisamouth – Cultural Icon: Famous but Forgotten XII," *Critical Care Reflections of a Male Nurse*. Retrieved March 22, 2018.

13) Rafer Guzman, "Don't Think I've Forgotten's director John Pirozzi talks Cambodian Rock and Roll Film," *Newsday*, May 5, 2015. https://www.newsday.com/entertainment/movies/don-t-think-i-ve-forgotten-director-john-pirozzi-talks-cambodian-rock-and-roll-film-1.10381008. [Retrieved December 1. 2020]

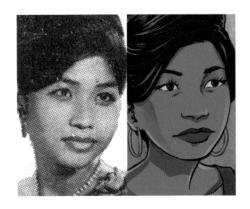

삽화가 캣 바우만이 그래픽 소설로 재현한 캄보디아의
전설적인 가수 로스 세레이 소티어(2020).[15]

신 시사뭇과 로스 세러이 소티어, 「사라얀 Sarajan」
앨범 커버, 1970.

다변화된 발성 테크닉을 구사하며 캄보디아 대중음악의 전성기를 이끌어냈다.[14]
하지만 전 국민적 존경과 사랑을 받으며 캄보디아 대중음악의 수준을 한 단계
성장시켰다고 평가받은 신 시사뭇은 1975년 폴 포트 정권이 세운 수용소에서
살해된 것으로 알려졌으며, 그가 죽기 직전까지 알려진 곡의 수만 해도 천여 곡
넘게 작곡한 것으로 확인된다.

바탐방 출신의 로스 세러이 소티어(1948~1977)는 캄보디아 로큰롤을
이끈 또 다른 가수 중 한 명이다. 벼농사를 경작하며 노래를 곧잘 흥얼거리던
농부의 딸인 로스 세러이 소티어는 그녀의 아름다운 목소리에 매료된 주민들의
권유로 지역 노래 자랑에 출전하여 열다섯의 나이에 우승을 거머쥐었다. 이후
국영 라디오 방송에서 전속 가수로 노래를 부르며 높은 음역대와 특유의
맑은 목소리로 보수적 음악 취향을 지닌 대중들에게 사랑받은 전통 캄보디아
발라드와 남베트남 미군 라디오에서 울려 퍼지는 록과 소울에 영향을 받은
실험적인 로큰롤 음악을 통해 캄보디아 대중음악의 황금기를 이끌었다.
특히 시엉 완띠와 함께 부른 「다섯 달 더 기다려줘 Wait 5 more months」와 같은
사이키델릭 록 넘버들을 통해 당시 융성하기 시작한 캄보디아 로큰롤의 대표
여성가수로 자리매김했고, 크리던스 클리어워터 리바이벌의 프라우드 메리를
차용한 「울면서 나를 사랑하는 Crying Loving Me」 등 다양한 번안 가요로 활발히
활동했다. 그녀의 스타덤을 질투하며 신체적·정신적 학대를 가하던 남편이자
가수인 소스 맛과의 이혼 이후 연예계를 잠정 은퇴하려던 로스를 설득한 것은

신 시사뭇이었다. 신 시사뭇의 끈질긴 설득 후, 그의 정규 활동 파트너가 되어 수많은 듀엣곡을 취입하면서 펜 란, 호이 미어 등 당대 활발한 활동을 하던 수많은 가수들과 협업을 하며 시하누크 국왕으로부터 "황금의 목소리를 지닌 캄보디아 가요의 여왕"[16]이라는 찬사를 받았다.[17]

로스 세러이 소티어와 같은 바탐방 출신인 펜 란(생몰 불명)은 영미권 로큰롤의 음악적 영향을 좀 더 적극적으로 수용하며 온몸으로 록 스피릿을 전사했던 가수였다. 온화한 이미지의 로스 세러이 소티어와는 달리 반항적이고 장난끼 많은 팜므 파탈의 이미지를 전유한 펜 란은 소울풍의 보컬과 추파를 던지는 듯한 역동적 무대 매너, 그리고 선정적인 가사로 1970년대 초반까지 캄보디아 로큰롤의 디바로 군림했다. 신 시사뭇과 로스 세러이 소티어가 정적인 무대를 선보인 반면, 펜 란은 단발의 헤어스타일과 전위적인 춤, 그리고 다양한

14) 신 시사뭇은 비틀즈의 「헤이 주드 Hey Jude」, 프로콜 하럼의 「창백해진 그녀의 얼굴 A whiter shade of pale」, 서처스의 「러브 포션 넘버 나인 love potion no. 9」과 같은 다양한 영미곡을 번안하여 크메르 대중음악에 접목시켰다. 시사뭇은 원곡의 올바른 의도와 느낌을 살리기 위해 크메르어, 팔리어, 산스크리트어 가사를 살리고자 했다.

15) 에미상 수상 프로듀서인 그레고리 캐힐은 맷 딜런이 감독한 2002년 범죄 스릴러 영화 <시티 오브 고스트 City of Ghost>에서 처음 로스 세러이 소티어의 노래를 듣고 곧바로 매료되었다. 이후 캐힐은 14년간 로스 세러이 소티어에 대한 연구를 거듭하여 삽화가 캣 바우만과 함께 그녀의 일대기를 다룬 만화 <황금빛 목소리 The Golden Voice>를 집필 중에 있다.

16) "Woman who reunited early rockers dies at 72," *The Phnom Penh Post*, 10 March 2014, https://www.phnompenhpost.com/lifestyle/woman-who-reunited-early-rockers-dies-72. [Retrieved 28 November 2020]

17) 로스 세러이 소티어는 크메르루주 대학살 시 사망했다고 추정되며 유해는 발굴되지 못했다. 로스의 여동생들은 그녀가 1975년 4월 크메르루주가 캄보디아를 점령한 직후 사망했다고 주장하며, 그녀가 일구어낸 수많은 서구 로큰롤 팝 음악의 영향 때문에 크메르루주 정권이 가장 먼저 수감하여 처형될 처지에 있었다고 주장했다. Woolfson Daniel, "Cambodian Surf Rockers Were Awesome, but Khmer Rouge Killed Them," *Vice* (September 19, 2014). https://www.vice.com/en/article/4w7b8p/the-tragic-bloody-history-of-cambodian-surf-rock-930. [Retrieved November 28, 2020]. 다른 주장에 의하면, 로스 세러이 소티어가 신분을 위장하여 캄보디아 시골로 이주하여 농장 일을 하였으나 폴 포트 부하에게 발각되어 그와 결혼하고 당 지도부를 위해 정치적으로 공연하다가 내부에서 논란이 일자 1977년 처형되었다고 주장한다.

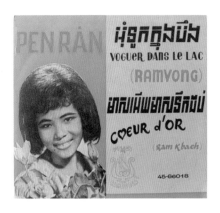

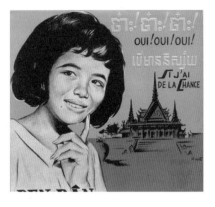

펜 란, 「Voguer Dans Le Lac」 앨범 커버,
Cambodia-45-66018, 발매일 미상.

펜 란, 「Oui! Oui! Oui!」 / 「Si J'ai De La Chance」
앨범 커버, Cambodia-45-66007, 발매일 미상.

포즈를 통한 무대 장악력으로 군중들을 압도적으로 매료시켰다. 대표곡 「말하지
마세요 Don't speak」에서처럼[18] 펜 란은 주로 템포가 빠른 로큰롤 음악을 중심으로
프놈펜 나이트클럽에서 활약하면서 당시 크메르 여성들을 구속하던 가부장적
사고방식에 반기를 들고 자유 연애와 성적 방종을 권장하며 수많은 대중들의
질타와 사랑을 동시에 받았다.

　　이처럼 신생 독립기 캄보디아에서 소리 문화와 대중음악이 태동할 수 있었던
다양한 전제 조건들, 근대화를 통한 사회문화적 구조와 체제의 변화 양상들,
프놈펜에 도시화가 진전되면서 다양한 음악인, 예술가들이 체감하던 하나의
코스모폴리탄을 공유하는 청각적 근대성의 지표, 그리고 공동 기억과 체험을
통한 캄보디아 대중음악 황금기의 소리 문화와 대중음악의 연대기는 초국가적
서구 대중음악사의 계보학 안에 마치 장식품처럼 취급되어온 '월드뮤직'으로서의
캄보디아 음악이 아니라, 보다 형식적이고 개념적으로 명징하게 청중과 공명하며,
캄보디아의 60~70년대 대중음악의 두터운 지층 속에서 발현되었다. 60~70년대
캄보디아 대중음악의 아카이브는 바로 이러한 독특한 청각적 근대성을 아시아라는
맥락 안에서 새로이 읽어낼 수 있는 하나의 방법론적 지표로 발아되기 시작했다.

18) 이 곡은 후술할 뎅기 피버 Dengue Fever 라는 혼성 로큰롤 그룹에 의해 캄보디아 음악
　　컴필레이션인 Electric Cambodia 를 통해 2009년 미국에서 정식 재발매되었다. Minky
　　Records & Dengue Fever Presents Electric Cambodia.

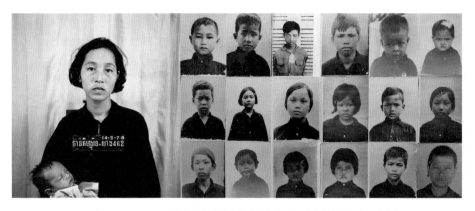

뚜올슬랭 박물관에 전시되어 있는 처형당한 이들의 초상사진.
Courtesy of Tuol Sleng Genocide Museum(https://toursleng.gov.kh)

아카이브의 정치경제학

캄보디아의 수도 프놈펜에는 민간인 대량 학살과 '킬링필드'의 현장이 고스란히
남아 있는 뚜올슬랭 Tuol Sleng Genocide Museum 이라는 이름의 박물관이 있다.
공포스러운 살육의 증거들, 사진과 유해들, 서늘한 눈빛을 하고 있는 희생된
사람들의 초상, 그리고 아카이브 속 숫자로 남아 있는 이름 없이 사라져간
수많은 이들의 기록이 박물관 곳곳에 켜켜이 쌓여 있다. 이 중 가장 눈길을
끄는 것은 곧 처형될 것이라는 것을 직감한 여성이 아기를 안고 카메라를
관조적으로 응시하고 있는 사진이다. 수전 손탁의 말처럼, 이 사진이 우리에게
큰 울림을 주는 이유는 "실제 일어날 죽음을 (우리가) 가까이서 포착"하고
있기 때문이며, 바로 이 순간이 "영원히 방부 처리"되어 우리의 뇌리 속에
남기 때문이다.[19] 농지로 둘러싸인 축구장 크기의 뚜올슬랭은 캄보디아의
공산화를 주도한 크메르루주와 학살자 폴 포트가 반대 세력인 친 베트남 성향의
인사와 지식인들을 격리, 고문, 학살한 상흔의 장소이다. 예일 대학 제노사이드
프로그램에 따르면 당시 1975년에서 1979년까지 캄보디아인 170만 명, 인구의

19) Susan Sontag, *Regarding the Pain of Others* (New York: Farrar, Straus and Giroux, 2003),
 59. "to catch a death actually happening and embalm it for all time is something that only
 cameras can do."

약 21%가 이곳에서 사라졌다.[20] 하지만 이제 이곳은 수백 명의 캄보디아인들이 살육의 현장성과 대량 학살에 대한 역사를 외국 방문객들에게 생생하게 안내함으로써 현지인들의 생계를 유지하는 삶의 터전이 되었다. 가이드들은 총알로 사망한 이들은 운이 좋았으며, 크메르루주는 총알도 아끼기 위해 도끼, 칼, 대나무 등 다양한 방식으로 종족을 살육했다고 증언한다. 앙드레 바쟁과 지그프리트 크라카우어로 촉발된 관객 이론 spectator theory 에 의하면, 관람자가 사진을 볼 때 카메라가 지닌 시선과 동일한 방식을 전유한 관음증적 행위를 통해 피사체의 상황을 제어할 수 있기 때문에 사진을 찍는 자의 역할에 영향을 받을 가능성이 높다고 주장했다.[21] 하지만 "사진에는 노인, 청소년, 어린이, 지쳐 보이는 여성과 남성, 아기를 안고 있는 어머니, 굶주린 자들이 눈가리개를 제거한 채 카메라를 고요히 응시"하고 있다.[22] 고문 과정과 도구들, 그리고 어설픈 회화적 재현에 투영된 뚜올슬랭의 시각적 공포 horror와 초상사진에 찍힌 피사체들의 미래를 이미 알면서 바라보아야 하는 관람객들의 고통스러운 인식의 기저에는 시각 혹은 단순히 바라보기라는 행위 way of seeing 의 객관성을

20) 자세한 내용은 예일 대학 제노사이드 프로그램 Genocide Studies Program을 참조하라.
 https://gsp.yale.edu/tribunal-news

21) J. Dudley Andrew, "André Bazin," in *The Major Film Theories: An Introduction*, by J.
 Dudley Andrew (New York: Oxford University Press, 1976), 134-178. 두들리는 바쟁의
 리얼리즘 이론에서 영화의 원재료인 현실의 추적과 반영에 대한 논의 및 그 자료를 바탕으로
 영화가 현실을 조작하는 방식에 대해 다루면서 크라카우어의 이론과의 차별점을 논하고 있다.
 Kracauer Siegfried, *Theory of Film: The Redemption of Physical Reality* (New York,
 Oxford University Press, 1960). 크라카우어의 『영화이론: 물리적 현실의 구속』은 현상학과
 유대적 메시아주의 및 사진, 영화 등의 매체를 통해 현실 구현성을 타진하며 크라카우어가
 1940년대 그의 비평 작업을 기점으로 촉발된 영화적 리얼리즘 이론을 집대성한 연구이다.

22) Lindsay French, "Exhibiting Terror,"in *Truth Claims: Representation and Human Rights*
 (New Brunswick, New Jersey, and London: Rutgers University Press, 2002), 131-55.

23) 뚜올슬랭은 보안 교도소 21(Security Prison 21, S-21)로 코드화되어 1975년부터 1979년까지
 운영되었다. 뚜올슬랭의 기록물들이 발견된 이후 이 문서 기록들을 보관하고 관리하기 위해
 베트남의 박물관 학자들이 채용되었고, 일년후인 1980년 최소한의 건축적 개조를 통해
 박물관으로 개관하기에 이른다.

24) 'Ros Serey Sothea,' Internet Archive. https://web.archive.org/web/20121022043243/http://
 khmermusic.thecoleranch.com/rossereysothea.html. Retrieved 2 December 2020.

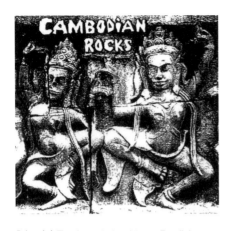
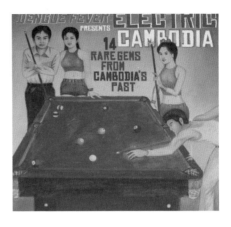

『캄보디아 록』, Compilation Album, Parallel World, 1996, Compiled by Paul Wheeler.

뎅기 피버의 캄보디아 록 음악 컴필레이션 앨범, Dengue Fever, Electric Cambodia: 14 Rare Gems From Cambodia's Past, Minky Records, 2009.

담지한 카메라의 시선에서 빗겨나 바라보는 행위 자체가 관람객의 체험으로 변환되는 어떤 정동적 지점이 존재하고 있다. 뚜올슬랭은 '다크 투어리즘 Dark Tourism'이라는 인기 있는 관광지인 동시에 트라우마적 국가 유산이라는, 과거를 투영하며 대량 학살이라는 기억을 통해 인권 문제와 상흔이 혼재된 캄보디아 집단 기억을 고스란히 관객에게 전달하고 있다.[23] 이처럼 뚜올슬랭에서 수많은 지식인들과 캄보디아 로큰롤을 주도했던 대중 가수들이 명멸했으며 명확한 기록들은 현재 남아 있지 않다. 신 시사뭇과 로스 세러이 소티어는 크메르루주 군인들에 의해 이들의 인기가 캄보디아 시민들 사이에 저항성을 상기시킬 수 있다는 이유만으로 처형되었다.[24] 펜 란과 캄보디아 로큰롤을 촉발시켰던 다른 음악가들도 같은 기간에 역사적 기록에서 사라졌다. 크메르루주가 프놈펜을 장악할 당시, 가수 시영 완띠는 바나나 판매상이라고 신분을 위장하여 살아남을 수 있었다고 존 피로치 감독의 <잊었다 생각하지 마세요: 캄보디아의 잊혀진 로큰롤>에서 회고한 바 있다. 이처럼 크메르루주는 서양에서 영향을 받은 사이키델릭, 로큰롤, 소울과 같은 음악 장르를 시도했던 레코드를 파괴하고 주민들에게 레코드를 불태우도록 강요했다. 캄보디아에서 유일하게 살아남은 록 음반은 개인들이 목숨을 바꿔 숨겼던 몇 안 되는 소장품 속에 감춰져 있었고, 이 중 수많은 음반들도 세월이 지나 아티스트의 이름이나 노래 제목이 지워질 정도로 손상되어 있었다. 따라서 캄보디아의 1960~70년대 록 음악의 황금기는

살아남은 자들의 기억과 얼마 남지 않은 개인 컬렉션을 통해 명맥을 유지하는 듯 보였다.

1996년 뉴욕에서 '패러렐 월드 Parallel World'라는 레이블로 『캄보디아 록 Cambodia Rocks』이라는 앨범이 발매되었다. 당시 대다수의 미국 청취자들에게 생소했던 이 앨범은 크메르루주에 의해 모두 소실되었다고 여겨졌던, 1960년대 프놈펜을 중심으로 전개된 전설적인 캄보디아 록 음악을 한데 수집한 곡들의 모음집이었다. 이 앨범은 평론가들에게 베트남 전쟁 때의 미군 주둔으로 인해 영미 대중음악의 강력한 영향력이 투사된 개러지 록 garage rock 스타일이 동남아시아 지역의 음악 신에서 나타난 혼성화된 전 지구적 록 음악의 반향으로 재평가되었다. 비틀즈, 산타나, 제퍼슨 에어플레인과 같은 사이키델릭 사운드를 적극 차용한 이 컴필레이션 앨범은 당시 일본에서 영어교사를 하던 폴 휠러가 1994년 캄보디아를 여행할 때 시장에서 수집했던 정체불명의 카세트테이프를 바탕으로 제작되었는데, 당시에는 악곡에 대한 아무런 정보도 지니지 못했던 미지의 아카이브였으나 인터넷에서 수집한 정보와 앨범에 열광하던 청취자들의 제보로 인해 모든 트랙의 정보들이 확인되었다.[25] 폴 휠러는 자신이 좋아하던 곡들을 중심으로 믹스 테이프를 만들어서 이를 패러렐 월드 레이블에 근무하고 있던 뉴욕의 친구에게 보냈다. 그의 친구는 믹스 테이프가 수익성이 있다고 판단하여 곧장 1,000장의 비닐 앨범을 북미 시장에 발매하기로 결정했다.[26] 처음으로 캄보디아 대중음악을 접한 대다수의 북미 팬들은 영미 록 음악과의 음악적 유사성에서 비롯된 새로운 리듬, 환각적 사운드가 불러일으키는 향수, 독특한 발성 기법에 놀라움과 흥분을 감추지 않았다.[27] 음악 잡지 『롤링스톤 Rolling Stone』은 "문화적 전유의 경이로움"이라는 찬사를 보냈고,[28] 미국 온라인 음악 데이터베이스인 『올뮤직 Allmusic』은 "60년대 후반부터 70년대 초반까지 캄보디아 록의 놀라운 역사적 문서"라고 상찬했으며,[29] 『뉴욕타임스』는 앨범과 이 앨범의 발매 상황이 "음악을 둘러싼 미스터리의 지속적인 아우라를 확립"시킨다고 말했다.[30] 이처럼 캄보디아 록에 대한 서구의 관심은 이후 캄보디아 카세트테이프 아카이브 Cambodian Cassette Archive 와 같은 유사 편집물이나 기타 다양한 아카이브에서 추출된 '제3세계' 대중음악, 사이키델릭, 프로그레시브 록 등의 컴필레이션 앨범 발매를 촉진시켰다.[31]

한편 캘리포니아에서는 캄보디아 록에 영감을 받은 에단 홀츠만이 폴 휠러와

마찬가지로 캄보디아를 여행하면서 1960~70년대 캄보디아 음악에 매료되어 캘리포니아로 돌아와 2001년 밴드 뎅기 피버를 결성하여 신 시사뭇, 로스 세러이 소티어, 펜 란의 노래를 커버했다. 이 밴드가 활약하고 있는 남캘리포니아의 롱비치는 현재 가장 많은 캄보디아 이주민들이 정착하고 있는 곳인데, 에단 홀츠만은 오디션을 통해 크메르루주 통치 기간 동안 태국의 난민 캠프에서 거주했던 캄보디아 이민자 출신 여성가수 촘 니몰을 메인 보컬로 발탁했고, 2003년에 1960~70년대 캄보디아 록의 커버 노래와 함께 이와 유사한 새로운 오리지널 곡 2곡으로 구성된 동명 타이틀 데뷔 앨범을 발매했다. 이처럼 전 지구적 캄보디아 록 음악의 아카이브적 순환은 디아스포라와의 새로운 연결 지점을 통해 북미 인디 록 음악 신을 전유하여 캄보디아와 캄보디아 록 음악이라는 미지의 세계를 전혀 새로운 방식과 감각으로 구체화시키는 계기를 만들어냈다. 뎅기 피버는 2005년 캄보디아에서 공연을 했고 이 투어는 이후 〈잊었다 생각하지 마세요: 캄보디아의 잊혀진 로큰롤〉을 감독한 존

25) Novak David, "The Sublime Frequencies of New Old Media," *Public Culture* 23:3 (2011): 603.

26) "Cambodian Rocks (MP3s)," WFMU blog. 9 December 2007. http://blog.wfmu.org/ freeform/2007/12/cambodian-rocks.html. Retrieved 3 December 2020

27) 정확히 언급하자면 시기적으로 비닐 앨범은 1996년 발매되었지만 이후 재편집과정을 통해 2000년에 이 앨범이 CD로 재발매되면서 다양한 청중과 평론가들에게 캄보디아 록 음악이 발견되고 재평가되기 시작했다.

28) David Fricke, "Albums of the year from under the radar and off the map," *Rolling Stone* 860 (18 January 2001): 61.

29) Sam Samuelson, "Various Artists-Cambodian Rocks" *Allmusic*, http://www.allmusic.com/ album/cambodian-rocks-mw0000010619. Retrieved 3 December 2020.

30) Ben Sisario, "Don't Think I've Forgotten,' a Documentary, Revives Cambodia's Silenced Sounds," *New York Times* (9 April 2015). https://www.nytimes.com/2015/04/12/movies/ dont-think-ive-forgotten-a-documentary-revives-cambodias-silenced-sounds.html. Retrieved 3 December 2020.

31) 일례로 미국 인디 레이블인 서브라임 프리퀀시 sublime frequencies에서 '크메르 민속음악과 팝'이라는 제명으로 다양한 캄보디아 록 음악들이 재조명되기 시작했다. 이 앨범들은 캘리포니아 오클랜드 공립 도서관의 아시아 섹션에서 발견된 150개가 넘는 오래된 카세트테이프에서 발췌하여 재발매된 앨범들이다.

피로치가 <메콩강을 가로지르는 몽유병 Sleepwalking through the Mekong>(2007)이라는 다큐멘터리 영화로 기록하였다.[32] 뎅기 피버는 캄보디아 야생 동물 보호와 산림 보호 단체를 지원하며 자선 단체들과 다양한 파트너십을 맺었고 캄보디아 현지에서 근현대 역사 투쟁에서 소실되었던 다양한 전통음악과 대중음악을 보존하는 캄보디아 리빙 아츠 Cambodian Living Arts 에 수익금 전액을 기부했다. 또한 2009년 60~70년대 캄보디아 록 음악의 원본을 리마스터링한 앨범『일렉트릭 캄보디아 Electric Cambodia』를 발매하며 현대적 캄보디아 록 음악의 르네상스기를 열었다.

이처럼 잊혀졌던 60~70년대 캄보디아 록 음악은 놀라운 우연을 통해 청취자들에게 파편화된 아카이브를 집성하고 재평가하는 기회들을 안겨주었다. 구술로만 전해졌던 60~70년대 캄보디아 록 음악의 재래를 통해 신 시사뭇과 로스 세러이 소티어 등 캄보디아 대중음악을 이끌었던 문화적 아이콘들의 앨범이 속속 발굴되고 재발매되기에 이르렀고, 2000년대 초반 캄보디아의 관광 국책 사업과 맞물려 코스모폴리탄 음악 애호가들이 캄보디아를 방문할 구실을 만들어 주었다. 포스트모던 아케익의 잃어버린 로큰롤 청각적 근대성이 다시 한번 정치적·경제적·문화적으로 낙후된 '현실'의 캄보디아를 구원한 것이다.

32) 존 피로치가 2007년 제작한 다큐멘터리 영화 <메콩강을 가로지르는 몽유병>은 뎅기 피버가 크메르 물 축제 Bon Om Thook water festival 기간 동안 캄보디아를 순회한 기록을 담고 있다. 당시 콘서트 공연 영상, 로컬 뮤지션과의 협업 공연, 그리고 캄보디아 팬들과 다시 만난 촘 니몰의 기록 영상들을 투어 실황과 함께 기록하고 있다. 특이점은 뎅기 피버가 연주한 1960~70년대 캄보디아 록 음악이 여전히 캄보디아 현지에서 매우 인기가 있으며 팬들이 메인 보컬을 제외하고 거의 대부분 미국인들로 구성된 이 밴드가 크메르어로 노래를 부르고 연주하는 데 놀라워 했다는 것이다.

33) Theodor Adorno, "The Form of the Phonograph Record." trans. by Thomas Y. Levin, *October*, no. 55 (winter 1990): 57-62; Aeschylus, *The Agamemnon*, trans. by Louis MacNeice (London: Faber and Faber, 1936); 조너선 스턴, 『청취의 과거: 청각적 근대성의 기원들』, 윤원화 옮김(서울: 현실문화연구), 48에서 재인용.

34) Bennett Sarah, "Resurrecting the Memory of Sinn Sisamouth, The Cambodian Elvis," *OC Weekly* (29 August 2014). https://www.ocweekly.com/resurrecting-the-memory-of-sinn-sisamouth-the-cambodian-elvis-6595781/?sfw=pass1607052505 Retrieved 3 December 2020.

코다: 기록되지 않은 역사로서의 캄보디아 록

> 훗날 누군가 '관념의 역사'를 쓰는 대신
> 기술의 연대기에 각인된 문화적 정신
> 상태를 낱낱이 파헤치고자 한다면,
> 저명한 작곡가들보다 축음기의
> 전사 前史가 훨씬 중요해 보일 것이다
> — 테오도르 아도르노, 「축음기 레코드의 형태」[33]

"우리 세대는 고국[캄보디아]과 인연을 맺은 마지막 세대입니다. (…) 우리 이후의 세대가 신 시사뭇을 기억하도록 하는 것은 이제 우리 손에 달려 있습니다." 신 시사뭇이 포로수용소에서 죽은 1975년에 태어난 숀 찬은 <캄보디아의 엘비스 Elvis of Cambodia>라는 신 시사뭇 다큐멘터리를 제작하기 위한 자금 조달을 2014년 이래 진행하고 있다.[34] 숀 찬이 캄보디아 록 음악의 발견을 통해 2000년대 이래 범람하는 인기를 우려하며 신 시사뭇의 문화적 유산을 후대에 전달하고자 하는 의도는 과연 무엇을 의미하는가? 아도르노는 녹음된 음악이 진정한 의미에서 '글쓰기'에 가깝다고 믿었다. 그래머폰 레코드에 각인된 다양한 의미들, 그리고 이것을 '청취'한다는 행위는 다분히 청각이라는 개별적 감각을 뛰어넘어 우리가 현재에서 과거를 생생하게 재현해낸다는 일종의 타임슬립으로서의 공감각이다. 잃어버린 아카이브가 촉발하는 음악으로 매개된 감정의 파동들, 소실되어 사라진 역사적 파국이 레코드의 홈을 따라 유령처럼 서서히 재래하는 순간들, 전통과 혼종의 문화적 접변이 만들어내는 기이한 근대성의 조건들은 단지 고립되고 분리되며 변형된 아카이브의 기록이라는 추상적 기록의 메커니즘에 포섭되지 않고, 감각을 응집하고 기록되지 않은 역사를 재정의하며 청취의 테크놀로지 안에 각인된 어떤 '문화적 정신 상태'를 해방시키는 현재진행형의 청각적 현대를 구현해내고 있다.[35]
 캄보디아 로큰롤을 구사했던 1960~70년대 수많은 예술가들의 사후 명성은, 이처럼 전혀 예측할 수 없었던 우연성이 촉발한 문화 접변 cultural contact zone의

순간들, 코스모폴리탄 청취자들의 열광과 음원의 디지털화 MP3로 인한 순환의
유용성과 효율성, 비평가들을 통한 아카이브의 음악적 유산으로서의 재평가,
그리고 발견된 음악들이 처해 있던 크메르루주 통치기의 살육에 대한 영화
등 미디어적 재현을 통해 대리된 집단 기억이라는 드라마틱하고 미스테리한
아우라를 지닌 국가적 서사 구조를 통해서 가능해졌다. 또한 캄보디아 국내의
문화 저작권에 대한 법제적 변화에도 영향을 미쳤다. 패러렐 월드 레이블의
『캄보디아 록』이 재발매되었을 당시, 저작권법 없이 유통되는 본 앨범을 통해 부가
이익을 누리던 레코드사들을 향한 수많은 비난이 쏟아졌고,[36] 이를 통해 2003년
처음으로 캄보디아에서 저작권법이 통과되어 유가족들이 가수의 지적 재산권을
주장할 수 있게 되었다. 이를 통해 실제로 신 시사뭇의 유가족이 2014년 작곡 증빙
서류를 제출함으로써 180여 곡 이상의 저작권 소유권을 인정받았다. 이처럼 오픈
소스의 논리 안에서 통용되던 '잃어버린 캄보디아 록 음악'의 문화적 보존이라는
문제들은 이제 지속적인 음원 재분배를 위하여 합법적 음악 향유라는, 보다 현대적
음원 유통 방식과 코스모폴리탄 음악 청취자들의 집합적 지원을 통해 가능하게
되었다.[37]

캄보디아 록의 역사와 기록되지 않은 아카이브들이 어떻게 발굴되고
담론적으로 생성, 형성, 유통되었는가를 살펴본 이 글에서 나는 사이키델릭,
서핑록, 차차, 맘보, 재즈 등 당대 서구 음악 장르와 크메르 팝의 특수한 보컬이
만나 탄생된 '캄보디아 록 음악의 황금기'가 어떻게 다양한 전 지구적 문화
조류와의 접변, 우연히 취득되고 유통된 아카이브를 통해 재발견되었으며,
이를 통해 비동시적, 비통시적으로 직조된 다양한 캄보디아 대중음악이 어떻게
문화적으로 형성되었는지를 추적하였다. 자크 데리다는 「아카이브 열망 Archive
Fever」에서 아카이브 자체는 과거에 대한 집적의 총체나 이미 사라져버린 흔적에

35) 맥길 대학의 조너선 스턴은 청취의 기술이 현재 부상하는 이유와 그 사회적 형태 및 관계들은
 결국 "청각적 과거가 말하고 듣는 주체, 신체, 소리, 관념, 신흥 중산층, 그 외 근대성의 격랑을
 구성했던 여러 요인들의 변화하는 상호관계와 직결"되어 있고 이는 청각적 현대에서도
 유사한 방식으로 나타난다고 주장했다. 조너선 스턴, 『청취의 과거: 청각적 근대성의 기원들』,
 456.

대한 온전한 기억이 될 수 없다고 말했다.[38] 즉 데리다가 언급한 아카이브적 본질은 아카이브를 구성하고 관리하는 주체가 어떤 것을 보존하고 보여주고 싶어 하며 어떤 기억의 서사로 재구성하고자 하는가에 따라 변동될 수 있기 때문에, 아카이브는 과거에 대한 기억이라기보다 미래에 새로이 만들어질 수 있는 과거에 대한 기록들의 가능성이라 설파했다. 대다수의 캄보디아 음악 재배포자들은 개인적인 이득을 추구하지 않고 다양한 청취자들에게 음악에 대한 접근을 보다 유연하게 제공하기 위해 헌신하는 아마추어 아키비스트였다. 디지털 기술이 촉발한 과거의 복권에 대한 다양한 사회문화적 가능성, 과거의 불확실한 기억에 대한 재매개 remediation로서의 미디어와 미디어 기술이 문화

36) 일례로 민속지학자이자 비평가인 맥 하굿은 패러렐 월드 레코드사가 저작권 사용료 없이 수익을 얻으면서도 생존하고 있는 유가족들에게 이익 분배를 하지 않기 위해 [트랙의 곡명과 가수 이름이 발견되었음에도 불구하고 의도적으로] 익명의 트랙리스트로 재발매한 것에 대해 다음과 같이 비판했다. "이제 이 앨범의 경쟁사들은 그들만의 캄보디아 록 앨범을 내놓기 위해 패러렐 월드 레코드의 의심스러운 법적 문제점들을 이용하고 있다. 하지만 정작 예술가들은 어떤 명성이나 돈을 얻고 있는가?" Mack Hagood, "Various-Cambodian Rocks-Parallel World-Cambodia," *Far East Audio Review* (26 April 2004). Archived from the original https://web.archive.org/web/20090107050551/http://www.fareastaudio.com/archives/04/04/cambodian_rocks_by_various.php. Retrieved 3 December 2020.

37) 2007년 12월 9일 포스팅된 라디오 방송국 WFMU의 블로그에서 실재로 가수나 곡명에 대한 명기가 없던 패러렐 월드 레코드의 음원들의 트랙 명들이 인터넷 유저들을 통해서 재확인이 되었다. 이들은 단순히 노래 정보뿐만 아니라 노래가 만들어진 문화적 배경에 대해서도 상세하게 기술하고 있다. 아래 링크를 살펴보라. https://blog.wfmu.org/freeform/2007/12/cambodian-rocks.html. Retrieved 3 December 2020.

38) Jacques Derrida and Eric Prenowitz, "Archive Fever: A Freudian Impression Author(s)," *Diacritics*, Vol. 25, No. 2 (Summer 1995): 9-63. 아카이브는 만물의 본질이자 모든 존재하는 것들의 '근원 commencement'이자 '규율 commandment'을 의미하는 그리스어 아르케 Arkhé에서 파생되었는데, 데리다는 이를 문서와 자료가 모이고 체계화되며 집적되고 보호되는 장소라 정의 내렸다. 정신분석학자 프로이트의 아우라에 빗대어 프로이트적 인상 Freudian impression이라 명명한 아카이브의 특질, 즉 어떤 존재에 대한 인정과 인지 여부를 떠나 하나의 부정할 수 없는 절대적 자기 인식의 표식이 된 상태를 아카이브 열망이라 정의함으로써 지적 집합체로서 아카이브가 지니는 본질에 대해 다음과 같이 정의 내렸다. 첫째, 자기 보존에 대한 원초적 욕구에 충실하고, 둘째, 축적된 지식을 소유하고 관리함으로써 야기하게 되는 독점적 지적 권력에 대한 욕망을 벗어나는 지적 집적체라 정의 내렸다.

접변과 디지털을 통해 창궐하는 전혀 새로운 역사와 문화적 가치를 만들어냈을 때, 우리는 여전히 기존 사고틀을 존속할 수 있을까? 이제 이들의 노력을 통해 잊혀졌던, 기록되지 않은 역사로서의 캄보디아 록은 하나의 아카이브라는 기록으로서의 정지된 시간 안에 정주하지 않고 앞으로도 영속하게 될 미래의 기억이라는 확장된 감각에 대한 유용한 현재 진행형의 철학적 질문들을 제시하고 있다.

참고문헌

– Bezio, Kristin M.S. "Artifacts of Empire: Orientalism and Inner-Texts in Tomb Raider." in *Contemporary Research on Intertextuality in Video Games*, edited by Christophe Duret and Christian-Marie Pons. Hershey, PA: Information Science Reference. 2016, 189-208.

– DeLoach, Doug. "Dust-to-Digital Rescues Cambodian Rock'n'Roll." *Creative Loafing*, 21 (May 2015). Retrieved 1 December 2020.

– Derrida, Jacques and Prenowitz, Eric. "Archive Fever: A Freudian Impression." *Diacritics*, Vol. 25, No. 2 (Summer 1995): 9-63.

– Gage, Justin. "Cambodia Rocks: Sounds From the '60 & '70." *Aquarium Drunkard*, 9 (January 2009).

– Guzman, Rafer. "Don't Think I've Forgotten's director John Pirozzi talks Cambodian Rock and Roll Film." *Newsday*, May 5, 2015. Retrieved December 1. 2020.

– Hagood, Mack. "Various-Cambodian Rocks-Parallel World-Cambodia." *Far East Audio Review*, 26 April 2004. Retrieved 3 December 2020.

– Mamula, Stephen. "Starting from Nowhere? Popular Music in Cambodia after the Khmer Rouge." *Asian Music*, 39:1 (2008): 26–41.

– Morris, Stephen J. (1999). *Why Vietnam invaded Cambodia: political culture and causes of war*. Chicago: Stanford University Press

– Novak, David. "The Sublime Frequencies of New Old Media." *Public Culture*, 23:3 (2011).

– Pirozzi, John (director, producer), Andrew Pope (producer). *Don't Think I've Forgotten* (film) (in English and Khmer). Argot Pictures. 2015.

– Samuelson, Sam. "Various Artists-Cambodian Rocks." *Allmusic*. Retrieved 3 December 2020.

– Saphan, LinDa. "Cambodian popular musical influences from the 1950s to the present day." In *Asian Popular Music History* (Ed. H. Shin & K. Lee), Seoul: Sungkonghoe University Press, 2017, 262-296; [국문판] 린다 사판, 「캄보디아 팝: 1950년대부터 현재까지」, 신현준·이기웅 편, 『변방의 사운드』. 채륜. 2017.

– Sisario, Ben. "Don't Think I've Forgotten,' a Documentary, Revives Cambodia's Silenced Sounds." *New York Times*, 9 April 2015.

– Sontag, Susan. *Regarding the Pain of Others*. New York: Farrar, Straus and Giroux. 2003.

– Turner, Rick. "Sinn Sisamouth – Cultural Icon: Famous but Forgotten XII." *Critical Care*

Reflections of a Male Nurse. Retrieved November 22, 2020.

– Jackson, Will. "Woman who reunited early rockers dies at 72." *The Phnom Penh Post*, 10 March

2014. Retrieved 28 November 2020.

– Winter, Tim. "Tomb Raiding Angkor: A clash of cultures." *Indonesia and the Malay world*, 31:89 (2003): 58-68.

– Woolfson, Daniel. "Cambodian Surf Rockers Were Awesome, but Khmer Rouge Killed Them." *Vice*, September 19, 2014. Retrieved 28 November.2020

– 크리드, 바바라.『여성괴물: 억압과 위반 사이—영화, 페미니즘, 정신분석학』. 손희정 옮김. 서울: 여이연. 2017.

– 김미정 · 신헌창 편.『1960년대 캄보디아의 잃어버린 로큰롤』. 광주: 아시아문화원, 2016

– 스턴, 조너선.『청취의 과거: 청각적 근대성의 기원들』. 윤원화 옮김. 서울: 현실문화연구. 2010.

캄보디아 대중음악과 정치적 음악
: 시아누크의 전전 황금기부터 폴 포트의 크메르루주 정권까지

린다 사판, 네이트 훈

음악은 고대 이래로 캄보디아인 일상생활의 중요한 일부였다. 여러 세기에
걸쳐 정치적 불안정과 전쟁에 시달렸던 캄보디아는 1950~60년대 들어 국왕
노로돔 시아누크의 집권기를 맞아 잠시나마 평화, 번영, 근대화의 기간을 누렸다.
이 시기에는 다양한 로맨틱한 음악이 꽃폈고, 곧이어 서구 음악과 캄보디아
음악이 혼합된 독특한 형태의 로큰롤도 등장했다. 그러나 이후 크메르루주가
집권하면서 다수의 음악가들이 '반동적' 음악을 한다는 이유로 목숨을 잃었다.
캄보디아가 프랑스에서 독립한 1953년 이후 여러 정치 세력이 번갈아 가며
정권을 잡았지만 모두 권위주의적 성격이 짙었다. 시아누크, 론 놀, 크메르루주,
훈 센 정권에 이르기까지, 각 세력은 정치적 목적을 위해 음악을 동원했다.
이 글에서는 전전기戰前期(1953~1966)에서 크메르루주 집권기(1975~1979)까지
캄보디아에서 향유되었던 대중음악 및 정치적 음악의 가사들을 살펴볼 것이다.
이를 통해 음악이 사회정치적 흐름들을 반영함은 물론 그것에 영향을 미치는
양태에 대한 이해를 돕고자 한다.

서문: 캄보디아 권위주의의 유산

민족음악학자ethnomusicologist 삼앙 삼은 『캄보디아의 악기 연구』(2002)라는
저서에서 음악이 캄보디아 사람들의 일상생활에서 얼마나 중심적인 위치를
차지해왔는지에 관해 언급하고 있다. 앙코르의 사원들, 특히 바이욘Bayon 사원의
양각 장식들은 압사라Apsara 무희와 연주자들이 피리, 공gong, 하프 등을 연주하는
모습을 그리고 있는데, 이는 당시 왕이나 장수들과 더불어 악사를 기록으로 남길
만큼 음악이 중요한 위치를 차지했음을 보여주고 있다. 캄보디아에서 명멸해간
수많은 정권이나 이데올로기와는 대조적으로, 캄보디아의 음악은 그 유구한
전통을 통해 인민들에게 문화적 연속성을 부여해줬다. 삼은 다음과 같이 말하고
있다. "앙코르 사원들의 양각에 새겨진 악단 편성이나 악기의 모습은 오늘날
크메르 음악에서 흔히 찾아볼 수 있는 것들과 많이 닮아 있다. 따라서 오늘날
크메르의 음악적 형태들은 고대 크메르인 음악적 전통의 살아 있는 연속체로
보아도 전혀 무리가 아니다. 캄보디아의 역사, 사회, 인민, 예술, 관습, 사상
전반을 대표하는 것은 바로 음악이다."[1]

크메르 음악은 캄보디아의 종교 행사나 모임 등에서 중심적인 역할을
담당한다. 음악은 단지 오락 기능만 수행하는 것이 아니라, 탄생 축제부터
장례식에 이르기까지 모든 중대 행사에 녹아 있는 크메르 전통과 정체성의
일부이다. 음악은 캄보디아인에게서 평생에 걸친 동반자로, 투병 중일 때나
혼인을 맺을 때, 혹은 리듬에 맞춰 움직이는 킥복서들의 동작을 구경할 때도
항상 함께하고 있다.

캄보디아의 공연예술, 특히 음악은 사회문화적 담론의 중심을 형성하고
있다. 캄보디아의 민족음악학적 전통에서는 사람들의 희로애락이나 영웅담이
이야기꾼들에 의해 전래되거나 전통 악기를 연주하는 악사들의 공연을 통해
전해져왔고, 이는 종종 종교 의식이라는 맥락에서 이루어지는 경우도 있었다.
캄보디아의 대중음악 중에는 비애감을 다룬 것들이 많은데, 실연, 배신, 낙담

1) Sam-Ang Sam, *Musical instruments of Cambodia*, Senri Ethnological Reports 29 (Osaka: National Museum of Ethnology, 2002), 5.

등에 대한 곡들이 그러하다. 버려진 연인들이 슬픔에 빠져 울부짖거나, 빈부, 도농 간 격차 등 사회계층이라는 벽을 넘지 못하고 좌절하는 등의 내용을 다룬 곡도 있다. 캄보디아의 노래는 시대를 가리지 않고 비애감과 비극적인 요소들을 빈번히 다루고 있다.

이러한 문화적인 기능 이외에도, 캄보디아의 음악은 그간 집권해왔던 정권들의 정치적 메시지를 전달하기 위한 수단으로 동원되어왔다. 20세기 들어 단지 수십 년이라는 짧은 기간 사이 서로 반대 극단에 속한 다양한 이데올로기가 연달아 등장했다. 전제군주제에서 공산주의에 이르기까지 캄보디아는 마치 정치의 실험장과도 같았는데, 각 집권기마다 음악은 중요한 역할을 담당했다.

정치적 메시지를 담은 곡들은 두 가지로 분류할 수 있는데, 그 첫 번째는 정권의 허락이나 사주(그리고 크메르루주 집권기의 경우 강요)에 의해 제작된 '정치적인 political' 곡들을 들 수 있다. 두 번째로는 사회정치적 비판을 담기 위해 음악가가 창조한 '정치화된 politicized' 곡들이 있다. 이러한 장르들은 표현의 자유가 건재하고 "전면적으로 정치적인 팝 음악은 대체적으로 좌파적인 색채를 띤다고 좌파와 우파의 평론가들이 동의하는,"[2] 미국에서 이야기하는 '정치적인 음악'과 상이하다. 캄보디아의 경우 크메르루주 이전에 명백히 정치화된 곡을 썼던 것으로 알려졌던 음악가는 욜 아을라랑 한 명뿐이다. 전전기에 쓰인 대다수의 정치적인 음악은 정권의 보수적인 정책을 대변하는 내용이었다.

이 장에서는 전전기부터 크메르루주 집권기에 이르기까지 캄보디아의 대중음악과 정치적 음악의 가사에 담긴 메시지들을 살펴봄으로써 이 시기 캄보디아의 정치사회적 기류들과 함께 작사·작곡가의 집필 의도에 대해 고찰해볼 것이다. 하지만 당시의 작사·작곡가를 모두 다루려고 시도하지는 않았다. 대신 전전기의 가장 대표적인 작품들에 담긴 메시지들을 통해 당시 캄보디아의 사회적·문화적·정치적 지형에 대한 이해를 돕고자 했다. 이 장의 서술 중 일부는 크메르루주가 저지른 대학살에서 살아남은 소수의 음악가 혹은 희생된 음악가의 친지들과 진행했던 면담 내용에 기반했다.

캄보디아의 음악은 역사적, 정치적 굴곡의 영향을 크게 받았는데, 초기의 전제군주제부터 시작해 몇 차례의 격변기와 권위주의 정권, 그리고 마침내 오늘날의 입헌군주제에 이르기까지 캄보디아는 다사다난한 근대사를 지나왔다. 연달아 정권을 잡았던, 인민이 보기에는 정당성이 결여되었던 각 세력들은

폭압적인 수단을 통해 자신들의 의지를 관철시키고자 했다. 1950~60년대 국왕 노로돔 시아누크의 집권기라는 잠시간의 평화기를 제외하면, 앙코르 시대(1113~1220) 왕족 간의 권력 투쟁기부터 [제1차] 인도차이나 전쟁(1946~1954)에 이르기까지 캄보디아는 수많은 전쟁에 시달려야 했다.

캄보디아 왕국의 기원은 서기 802년 자야바르만 2세의 크메르 제국 건립으로 거슬러 올라간다. 자야바르만 7세는 크메르인들의 집단 기억 속에 통일된 민족적 정체성, 평화, 안정, 번영의 상징으로 남아 있다. 오늘날 캄보디아의 국왕은 선출직 군주로서, 캄보디아는 선출군주제를 도입한 몇 안 되는 국가 중 하나가 되었다.

프랑스 보호령(1863~1953)은 기존의 권위주의적 통치를 이어갔다. 1863년 국왕 노로돔이 프랑스와 협정을 맺으면서 캄보디아는 프랑스의 보호령에 속하게 되었고, 점차 프랑스제국의 식민지로 정착되었다. 이어 국왕 노로돔 시아누크는 1953년 프랑스로부터 독립을 얻어내고 본인은 정치 활동에 전념하기 위해 1955년에 아버지 노로돔 수라마릿에게 왕권을 넘겼다. 시아누크는 행정, 정치, 경제, 문화 등 정부의 제반 기능을 수도 프놈펜에 집중시키고, 그곳을 근대적인 대도시로 육성하겠다는 야망을 위해 전념했다.

캄보디아의 단일정당 체제는 모든 정치 행위에 대한 독점권을 행사해왔다는 점이 특징적이다. 단일정당제는 건국과 근대화라는 국가적 과제를 수행하기 위해 단결된 권력의 이미지를 확립하려 했다. 노로돔 시아누크, 폴 포트, 훈 센 등 각 지도자들 간에는 중요한 차이점이 있었지만, 이들의 집권 양태에는 최고 지도자 1인에게 권력을 집중시켰다는 공통점이 있다.[3] 시아누크는 세세한 부분까지 모든 일에 대해 보고받고자 했고, 모든 결정 사항을 본인이 챙겨야 하는 '만기친람식' 통치를 했다. 베르나르 하멜에 의하면, 시아누크는 "왕국 내에서 일어나는 모든 일에 대해 본인의 고견이 필요하다고 믿었다. 그가 모든 것을 알고 모든 것을 결정하려 한다는 점에 대해서는 모두가 동의했다."[4]

2) Mark Pedelty, Linda Keefe, "Political pop, political fans? A content analysis of music fan blogs." *Music & Politics,* 4(1) (2010, Winter): 5.

3) N. Abdoul-Carime, "Le verbe Sihanoukien." *Revue Peninsule,* 31(1995): 79-98.

4) Bernard Hamel, "Le surprenant parcours du prince Sihanouk," *Historia,* 391 (1979): 62.

정부는 모든 출판물과 음원을 검열했다. 야당 등 정치적 경쟁은 금지되었고 반역죄의 구실이 되었다. 실제로 시아누크는 공산주의자들을 반역죄로 처형하기도 했다.

국왕 노로돔 시아누크가 집권했던 1953~1970년 사이 대중음악은 크게 번성했는데, 정부의 각 부처마다 자체 악단을 운영할 정도로 음악에 대한 정권 차원의 지원이 활발했다. 사기업들 역시 음악가들을 고용했고, 프놈펜 전역에 카바레가 생겨났다. 1960~70년대 캄보디아 도시인들에게서 음악은 생활의 핵심적인 요소였고 세계 각지의 다양한 음악들이 받아들여졌다. 당대의 인기 가수들은 전통적인 크메르 음악과 무용에 보사노바, 재즈, 로큰롤과 같은 외래 장르를 흡수·혼합했다.

짧았던 평화기가 지나고 캄보디아 내전(1967~1975)이 발발하면서 론 놀 장군이 군사 쿠데타로 시아누크를 몰아내고 정권을 잡게 된다. 그리고 이어서 정부군과 캄푸치아 공산당(크메르루주)의 싸움에서 공산당이 승리해, 캄보디아인들이 "3년 8개월 20일간의 공포"라 일컫는 대학살(1975~1979)이 일어났다.

크메르루주 정권이 프놈펜 도시 거주자들 대부분을 농지의 강제 노역소로 이주시킴에 따라 수도는 소수의 군인과 공무원을 제외하고는 아무도 살지 않는 유령 도시처럼 황폐해졌다. 건물은 정권의 혁명 수행을 위한 시설로 변경되었고, 학교는 고문실로 변했고, 도서관은 파괴되었다. 당시 캄보디아 전체 인구의 1/4에 해당하는 약 2백만 명이 처형, 기아, 질병, 강제 노역 등으로 목숨을 잃었다. 1979년에 베트남군이 프놈펜을 침공하면서 크메르루주 정권은 마침내 물러났다.

끔찍한 대학살을 저지른 크메르루주는 국호를 '민주 캄푸치아'로 개명하고 캄보디아의 문화유산에 씻을 수 없는 상처를 남겼다. 크메르루주는 이전 정권의 모든 음악을 금지했는데, 이는 인민의 사상에 음악이 끼칠 수 있는 영향력에 대해 암묵적으로 인식하고 있었기 때문이다. 국영 라디오 텔레비전 등과 같은 기관은 폐쇄되었고, 자료 아카이브들은 폐기되거나 방치되었다. 국민들에게 친숙했던 수많은 뉴스 앵커, 배우, 가수 등은 자취를 감추고 역사에서 말소되어 수십 년 후 살아 남은 몇 명의 기억 속에나 흐릿하게 남아 있었다.

이와 같은 극심한 혼란기 당시 서구적인 음악에는 '반동적'이라는 낙인이

찍혔고, 이러한 음악 활동을 했던 자들은 크메르루주의 표적이 되어 대다수의
음악인들이 살해되거나 실종되었다. 캄보디아 음악산업의 모든 활동이
중단되었고 정치 선전용 음악만이 때때로 제작되었다.

　　민주적 통치의 부재는 표현의 자유와 창조적 활동이라는 면에서 캄보디아
예술계에 치명적이었는데, 특히 음악의 경우 더욱 그랬다. 권위주의라는 정치적
맥락에 따라 모든 녹음 표현물은 집권 정치 세력의 목적에 부역해야 했다.
이러한 정권들 하에서 행해졌던 강도 높은 검열 때문에 대안적인 사회적·정치적
견해들은 거의 완전히 자취를 감췄다.

1. 전전기의 녹음 스튜디오와 음악가

캄보디아 음악의 태동기 당시 녹음 장비가 부재한 까닭에 모든 공연은
실황으로 행해졌다. 1957년이 되자 정부의 사상, 종교, 신념 등을 전파하기 위해
정보통신부가 국영 라디오 방송국을 설립했다. 국영 라디오는 1960년대의
근대화 과정을 통해 녹음 장비 등을 들여와 캄보디아 최초의 녹음 스튜디오를
보유하게 되었다.

　　이에 따라 왓 프놈, 캄푸치아, 짠 차야 등의 민영 녹음 스튜디오·레코드
레이블 등이 생겨났다. 당시의 음반사에서 활동했던 초창기의 작사가, 작곡가,
가수로는 쭈온 말레이, 쭌 완나, 께오 세타, 마오 사렛, 시엉 디 등이 있었다.
그리고 그 후로 완 짠, 왓 코, 헹 미어, 캐피톨 등의 음반사가 설립되고 락 시어,
사쿠라, 모노롬, 프놈뻿, 프놈미어, 칼라 헤앙 등의 소규모 음반사들에서도
역시 녹음 활동이 이뤄졌지만 당시 캄보디아 국내에서는 바이닐 음반 제작
설비가 없었다. 이에 마스터 음원은 홍콩이나 프랑스로 보내져 판으로
제작되었다. 캄보디아의 대표 가수라고 할 수 있는 신 시사뭇의 아들인 신 짠
차야는 45·33rpm 음반의 국내 제작이 가능해져 생산이 훨씬 수월해진 년도를
1968년으로 회상하고 있다.

　　당시의 스튜디오들은 벤슨Benson 믹서와 소리의 울림과 반향을 잡기 위한
흑색 커튼 등의 기초적인 장비들만 보유하고 있었다. 녹음기들은 멀티트랙이
아닌 싱글트랙 레코딩만 가능했기 때문에 가수와 악단은 동시에 함께 연주해야

했고 누군가 실수할 경우 거듭 다시 녹음해야 했다. 점차 2트랙 녹음기 등이 보급되어 가수와 악단이 따로 녹음을 할 수 있게 되었다. 1970년대 들어 소형 매체인 카세트테이프가 수입되기 시작했지만 대형 릴테이프 등은 정보통신부의 스튜디오에서나 사용할 수 있었다.

전전기의 음악산업 시스템은 가수·연주자가 음반사와 계약하는 시스템이 아니라 음반사가 곡을 개별적으로 매수하고 의뢰해 녹음을 진행할 가수와 연주자를 고용했다. 서프 기타 surf guitar 밴드인 박서이 짬 끄롱의 몰 까뇰은 당시 아티스트와 음반사 간 이해 상충이 잦았던 것으로 회상한다. 음반사들은 대중성 있는 인기곡을 매수하고 싶어 했던 반면, 뮤지션들은 예술성을 추구했다. 당시의 다른 아티스트들과 마찬가지로, 몰 까뇰은 인기곡을 녹음해주는 대신 본인이 원하는 곡을 무상으로 음반에 포함시키는 식으로 음반사들과 타협했다고 한다.

이 시기 캄보디아의 음악 신 scene 에는 소수의 음악가들만 활동했는데, 대부분 서로 친분이 있었고 협업이 잦았다. 당시의 작곡가 중에는 꿍 완 촌, 하스 살란, 보이 호, 뽀르 시폽, 메르 분, 옴 다라, 옥 시나렛, 마 라오삐, 꽁 분체온, 삼니엉 리티, 낌 삼 엘, 프엉 보파, 소스 맛, 냐엠 폰 등 다수가 활동했지만, 신 시사뭇의 실력은 그중에서도 단연 독보적이었다. 작곡을 할 줄 몰랐던 작사가들은 신 시사뭇, 뽀르 시폽, 메르 분 등의 작곡가들을 섭외했고, 가수들은 자신들의 개성과 음악 장르에 맞는 가사를 제공해 줄 작사가들을 찾아 나섰다. 차세대 가수를 발굴하기 위한 가창 대회 등은 자주 열렸지만, 작곡·작사가를 발굴하기 위한 대회는 없었다.

1) 신 시사뭇—전전기를 대표하는 최고의 스튜디오 아티스트

1950, 60년대 가수나 악단 대부분은 라이브 공연 위주로 활동했고 오직 소수만이 녹음 활동을 했었다. 이 중 궁극의 스튜디오 레코딩 아티스트라 할 수 있는 가수는 캄보디아의 '황금 목소리'이자 작사가·작곡가로도 수많은 작품을 남겼던 신 시사뭇이라고 할 수 있다. 아들인 신 짠 차야에 의하면, 신 시사뭇은 일생 동안 대략 천여 곡을 남겼다고 한다. 가수 생활 초반기 신 시사뭇은 주로 캐피톨 레코드와 작업을 많이 했는데, 음악 프로덕션의 질을 보장하기 위해서 악단 멤버들을 직접 선별할 수 있도록 하는 조항을 계약 조건으로 두었다.

신 시사뭇은 1965년부터는 짠 차야 레이블과도 작업하기 시작했으며, 일찌감치
라이브 공연 활동은 접었다. 이는 자신의 작은 키나 머리숱이 적어지는 현상
등 외모적인 면을 의식해서였는지, 혹은 녹음 활동이 공연보다 수익성이
좋아서였는지는 확실치 않지만, 그는 다른 어느 작곡가에 비해 높은 보수를
벌어들였다. 연예계의 전면에서 활동하려면 각 지방 도시는 물론 프놈펜의
카바레에서 밤늦게까지 일해야 했는데, 그는 가정에서 남편이자 아버지로서의
역할에 충실하기 위해 연예계의 배후에서 활동을 이어가기로 했던 까닭일 수도
있겠다.

신 시사뭇은 1932년 스퉁트렝 주에서 출생했다. 일찍이 그의 재능을 알아본
코사막 여왕은 그를 궁정으로 불러들여 전통음악 교육을 받게 했다. 이와 같은
음악 교육과 전통 장르인 마호리 Mahori 창법을 익힌 신 시사뭇은 이후 독학으로
작곡법과 솔페지오 solfege (도레미 등 음과 5선을 기반으로 한 서구식 채보법)까지
습득했는데, 이 과정에는 음악적 동반자로 자주 함께했던 뽀르 시폽, 보이 호 혹은
메르 분 등의 영향이 있었을 것으로 보인다. 그는 전통 캄보디아 음악과 서구식
작곡법을 두루 익힘으로써 보다 유연하고 독창적인 작곡 스타일을 펼칠 수 있게
되었다. 다른 음악가들과는 달리 그는 녹음실에 들어가기 전 만돌린 반주로
리허설을 했는데, 새로운 노래라도 몇 시간 내로 익혀 녹음이 가능한 수준까지
숙달하곤 했다. 당시 그의 녹음에 편곡 및 악단 지휘는 메르 분이 맡았다.

신 시사뭇의 작품 세계는 광범위한 음악 장르와 테마를 넘나들고 있다.
그의 매형인 신 탄 혼에 따르면, 신 시사뭇은 저녁 식사가 끝나면 자기 방으로
올라가 홀로 작곡 활동을 하는 영재였다고 한다. 이때 곡들의 영감은 그가 접한
이야기나 신문에서 읽었던 기사 등에서 따왔는데, 거기에 자신만의 독특한
요소를 가미해 작업했다고 한다. 아들 신 짠 차야에 따르면, 그는 매주마다 하루
이틀 간은 저녁마다 사람들을 불러 모아 그들의 이야기를 듣고 흥미로운 부분을
메모해 작곡하는 데 참고했다고 한다. 이렇게 이웃이나 친지가 실제로 느꼈던
희로애락의 감정—실연이나 배우자의 외도에 따른 낙심 등—등에 기반을 두고
있기 때문에 신 시사뭇은 심오하고도 의미심장한 가사들을 쓸 수 있었다. 이렇게
단순 허구가 아니라 실화와 실제 감정들을 담아내 크메르어·타이어·라오어
등으로 지어진 그의 연가 戀歌와 발라드는 청중들의 공감을 이끌어낼 수 있었다.

「잊었다 생각하지 마세요 Don't Think I've Forgotten」
작사, 작곡, 노래: 신 시사뭇

잊었다 생각하지 마세요
영영 기억할 테니
하셨던 모든 말씀
세월이 지나도 기억할게요

잊었다 생각하지 마세요
우리 사랑을
죽어서도 잊지 않을 거에요
우리가 나눴던 사랑
진심으로 맹세할게요
그대에 대한 나의 사랑
오직 그대만을 사랑해요
오직 그대만을
잊을 수 없어요

잊었다 생각하지 마세요
영영 기억할 그대의 향기
잊을 수 없는 수많은 이야기들
맹세해요, 잊지 않을게요

이 곡은 멜로드라마틱한 연주를 바탕으로 잃어버린 사랑을 추억하는 구슬픈 가사를 노래하고 있다. 신 시사뭇은 이 고뇌에 찬 곡을 녹음하면서 잃어버린 사랑, 외로움, 비애감을 표현했다. 다른 곡에 비해 비교적 즉흥적인 리듬을 시도한 결과, 노래의 정서에 걸맞은 진정성 어린 인간적 소구력을 발휘하는 곡이다.

신 시사뭇의 음악적 천재성과 다재다능함은 여러 편의 영화음악을 통해서도

살펴볼 수 있다. 그는 영화 <즉흥곡>의 영화음악을 맡았는데, 짠투라는 매력적인 여인과 처음으로 만나 함께 춤을 추게 되는 남자 주인공에 대한 영화였다. 즉흥적으로 여인에게 노래로 구애를 시작하는 이 인물은 다분히 신 시사뭇 본인을 그린 듯하다. 그는 아침 일찍부터 스튜디오에 출근해 음악가들을 기다렸던 것으로 유명한데, 즉흥적으로 작곡한 곡을 당일 곧바로 녹음한 경우도 있다고 한다.

1960년대 들어 '트위스트'라는 활동적인 춤의 등장[5]과 함께 음악 장르의 대격변이 일어나자, 신 시사뭇은 시대의 흐름에 맞게 로맨틱 발라드에서 로큰롤로 옮겨갔다. 「눈부신 사랑 Love in a Daze」은 그가 다른 뮤지션들과의 협업에 얼마나 능했는지를 보여주는 좋은 사례이다. 작사는 꽁 분체온, 작곡은 신 시사뭇, 편곡은 메르 분, 노래는 펜 란이 맡은 이 작품에서 신 시사뭇은 보다 흥겨운 리듬을 시도하는데, 위에 얹어진 기타 리프는 일면 맞지 않는 듯하면서도 후반부의 파워풀한 드럼과 기타의 클라이맥스와 묘하게 잘 어우러진다.

신 시사뭇이 작곡한 최후의 곡은 크메르루주 집권 직전인 1975년의 「함께 노래해요 We Sing Together」였다. 로스 세러이 소티어와의 듀엣으로 노래했던 이 곡은 이후 다가올 엄혹한 시대를 암시하고 있다. 혼성 듀엣이 번갈아 가며 부르는 가사의 내용은 춤을 출지 노래를 할지 실랑이하며 사랑과 운명을 노래하는 연인들의 모습을 담고 있다.

「함께 노래해요」
 작사, 작곡: 신 시사뭇
 노래: 신 시사뭇, 로스 세러이 소티어

 제가 노래를, 그대는 춤을 추면 어떨까요
 그대도 노래할래요?

5) Saphan, LinDa, "Cambodian popular musical influences from the 1950s to the present day," in *Asian Popular Music History*, ed. by H. Shin & K. Lee (Seoul: Sungkonghoe University Press, 2017); [국문판] 린다 사판, 「캄보디아 팝: 1950년대부터 현재까지」, 신현준·이기웅 편, 『변방의 사운드』(채륜, 2017).

그대 마음에 따를게요, 군말 없이

원한다면 그대도 저와 노래해요

저는 춤을 출 줄 몰라 볼품 없을 거에요

신사숙녀들 앞에서 창피만 당할 거에요

좋든 나쁘든 노래를 할래요

가족친지 여러분 신사숙녀 여러분 송구스럽습니다

앞으로 남은 일생 함께 노래해요

누가 시켜서가 아니라, 우리가 좋아서 하는 노래

주거니 받거니 듀오로 불러요

오직 둘만이, 원해서 부르는 노래

우리 인생, 우리 사랑에 대해 노래해요

우리 운명에 대해서도 노래해요, 번뇌와 고통은 잊고

서로를 이해하기 위해 노래해요, 노래를 통해 소통해요

서로에 대한 반가움 마음, 즐거운 마음으로 노래해요

2) 그 외의 전전기 작사가

뽀르 시폽

뽀르 시폽에 대해 알려진 바는 매우 적다. 그의 조카인 마오 아웃에 따르면, 그는 1922년 캄퐁치낭 주의 유복한 가문의 아들로 태어났다고 한다. 고등학교를 졸업한 이후인 40년대 초반 그는 프놈펜으로 상경해 솔페지오와 서구 악기들을 익혔다. 1955년 작품도 전해질 정도로 비교적 이른 시기에 활동했던 작사가·작곡가였던 그는 전통음악 악단을 지휘하기도 했는데, 캄보디아 음악에 서구적인 요소들을 받아들이는 데 선구적인 역할을 했다.

뽀르 시폽의 곡들은 주로 우울하거나 비애감을 담은, 느릿한 템포의 곡들이 많았다. 매력적인 외모와 카리스마의 소유자로서 그 자신이 '여럿을 울린' 장본인이기도 했다. 그의 현악기(첼로나 바이올린 등) 활용법은 전통음악에 대한 그의 이해와 서구 문화의 영향을 반영하고 있는데, 중국과 태국 음악의 영향도

받았다. 그의 마지막 작품들로 알려진 1974년과 1975년의 테이프 음원 곡들은
당시의 내전에 대한 비관적인 시선을 담고 있는데, 유서에 비견될 정도로 참혹한
내용들이었다.

그는 당대의 최고 인기 여가수들과도 함께 작업했는데, 다채로운 레퍼토리로
알려졌던 로스 세러이 소티어, 보다 활달한 이미지의 펜 란, 그리고 뽀 완나리
등이 그들이다. 그 외에도 그는 쭌 완나, 호이 미어, 끼엠 소폰, 쁘룸 이투 등 당시
인기 가수들 다수에게 곡을 써줬다. 「더 못 울겠어요 All Cried Out」은 짝사랑과
배신의 아픔을 멜로드라마틱하게 표현한 곡이다.

「더 못 울겠어요」
 작사, 작곡: 뽀르 시폽
 노래: 뽀 완나리

여러 해가 지났어도 떠나지 못하는 내 마음
큰 소리로 울부짖고 이젠 더 못 울겠어요
울면서 바스러지고 녹슬어버린 내 마음
그대를 사랑하느라 말라버리고 부어오른 내 눈두덩

내 남은 삶, 모두 그대에게 드릴게요
그저 다음 생에 다시 만나길 빌어요
근심 번뇌 버려두고
만난다면 우리 둘만 만나길 빌어요
배신할 다른 이 따위 없길 빌어요

너무나, 말도 못 할 정도로 사랑했어요
온 세상 합친 것보다도, 불가해 할 정도로
이토록 깊은 사랑에 빠진 줄은
그대에게 상처받고서야 깨달았어요

달이 서서히 저물고 세상이 어두워져요

점점 아파오는 내 마음
시들어가는 꽃처럼 지고 있어요
내 사랑도 지고 있음을 오늘 알았어요

뽀르는 피아노와 크메르 비브라폰 vibraphone의 명인으로 후배 뮤지션들의
음악적 멘토로 활동하기도 했다. 그는 크메르루주 집권 당시 실종되었는데,
아마도 정권에 의해 살해당한 것으로 추정된다. 뽀르는 불후의 명곡으로 남은
「흰 장미 The White Rose」와 같은, 신 시사뭇의 수많은 히트곡들을 작곡했다. 뽀르가
바탐방에서 어느 팬에게 받은 흰 장미를 모티프로 한 이 곡의 제목은 오늘날에도
캄보디아의 레스토랑이나 호텔 상호로 애용되고 있다. 1950년대 중반 국영
라디오의 생방송을 타고 처음 공연되었던 이 곡은 당시 녹음된 일이 없었는데,
현재 전해지는 음원은 녹음 장비가 보급되고 나서인 1950년대 후반의 자료이다.

보이 호
보이 호는 1940~45년경 바탐방 주에서 출생했다. '금구 金句(즉 황금과 같은
가사)의 사나이'라고도 알려졌던 그는 신 시사뭇에 버금갈 정도의 작곡 실력과
독창성의 소유자였으나 그만큼 다작하지는 않았다. 그는 가사에 투명함과
인간적인 면을 불어넣는 실력이 출중했다. 신 시사뭇이 노래한 「내가 무엇을
들고 있나 What's on My Hand?」는 외도한 부인을 살해한 남자의 상실감을 담고
있는데, 분노와 함께 아이에게서 어머니를 앗아갔다는 사실을 후회하는
내용이다. 보이 호는 복잡다단한 인간 본성에 대한 이야기를 풀어내는 능력이
뛰어났고, 여성에 대한 폭력이라는 주제 역시 다뤘다. 「내가 무엇을 들고 있나」는
노여움에 빠진 남편들에게 보내는 경고와도 같은 곡이었다.
　그가 남긴 곡 중 가장 유명한 것은 「나는 열여섯 살 I'm Sixteen」인데, 다양한
소재와 감정을 능숙하게 담아내는 그의 능력을 잘 보여주는 곡으로 성적
풍자가 가득 담긴 내용이었다. 그는 미어 싸머언이나 사메디 같은 가수들에게
익살스런 노래들을 주기도 했지만 주로 신 시사뭇과 로스 세러이 소티어를
위한 곡(그중 듀엣도 다수 있다)을 더 많이 남겼다. 「나는 열여섯 살」 다음으로
유명한 곡으로는 「안녕! 안녕! Hello! Hello!」, 「마성의 여인 Demonic Maiden」, 「하늘에
핀 꽃 Flower in the Sky」, 「세 처녀 Three Maidens」, 「세 총각 Three Bachelors」, 그리고

「위로해주세요 Console Me」 등이 있다. 그의 멜로디는 외국 음악의 영향을 강하게 받았는데, 초반에는 연가와 소프트록 위주로 작곡하다 이후 1970년대에는 본격적으로 로큰롤 곡들을 작곡했다. 배우 다라 촘 짠은 그의 부인이었는데, 그녀와도 함께 녹음한 곡이 몇 있다. 보이 호 역시 크메르루주에 의해 희생당했다.

「위로해주세요」
 작사, 작곡: 보이 호
 노래: 시엉 완띠

사랑하는 당신
무슨 일 있는 건가요?
말투도 달라지고, 당신 같지가 않아요
저 때문인가요, 아니면 다른 누구?
어서 말 좀 해봐요

너무 이상해요
당신 같지가 않아요
항상 내 생각을 해주던 당신이었는데
이제는 너무 쉽게 짜증내네요
아니면 다른 여자한테 상처받은 건가요?

솔직하게 얘기해봐요
제가 뭘 잘못했나요?
남자의 애정은 마치 바다처럼
열 갈래 물길로 흩어지네요
어서 진실을 말해주세요

사랑하는 당신,
저에게 화내지 말아요

찌푸린 구름 같은 모습이에요
저는 꽃, 당신은 꿀벌
제가 울고 있다면 위로해주세요

메르 분

작곡가이자 편곡가였던 메르 분은 정식 솔페지오 교육을 받은 음악가로서,
1960~70년대에 수많은 작품을 남겼다. 그의 사운드는 독특하게도 종교적인
색채가 짙었는데, 명상 구호처럼 읊조리는 그의 멜로디는 청자를 평온한
무아지경으로 인도했다. 론 놀이 정권을 잡은 이후 서구 음악의 영향력이 급격히
확대되었지만, 메르 분은 노래에 도덕적인 메시지를 꾸준히 담아냈다. 로스
세러이 소티어가 노래한 「천국의 노래 Heaven's Song」는 그의 전형적인 발라드로서,
느릿한 리듬과 로스의 가극 歌劇 풍의 목소리가 어우러져 연심의 위험성에 대해
경계하는 하늘의 주문을 연상케 한다.

「천국의 노래」
 작사, 작곡: 메르 분
 노래: 로스 세러이 소티어

천상의 멜로디로,
그 노래는 당신을 매료해요

당신의 영혼을 잡아끄는 그 노래는
눈을 들면 천국이 보일 것 같은 희망을 심어줘요
단아한 연못, 라차나 Rachana 의 사원
여인들과 향긋한 꽃들 …

당신의 마음을 매료시키는 노래
아아 …
당신의 마음을 매료시키는 노래
아아 …

진실을 감추는 힘을 지닌 노래

당신 마음에 구애합니다. 황홀한 기분이 들도록

하지만 사랑은 거짓된 노래

천국의 허상일 뿐

실은 악몽이 될 수도 있지요

옴 다라

바이올리니스트, 작곡가이자 작사가였던 옴 다라는 모두 1972년 작품인
「저를 사랑하지 마세요 Stop Loving Me」, 「날 얼마나 사랑해요? How Much Do You
Love Me?」, 「그건 바로 당신 It's You」, 「달콤새큼 Sweet and Sour」, 「낙심 Hopeless」 등
수많은 히트곡들을 남겼다. 신바람 나는 템포의 곡으로 잘 알려졌던 그는 다른
여러 신세대 뮤지션들과 마찬가지로 시아누크 국왕의 근대화된 캄보디아에서
새로운 음악적 지평들을 찾아 나서고 싶어했다. 그는 댄스 플로어의 젊은이들을
열광시키는 곡들을 만들었고 이전 세대의 진지한 가사와 차별화된 가사를
썼는데, 익살스러운 내용으로 당시 사회의 성적 엄숙주의를 꼬집었다. 다양한
언어유희와 풍자적이고 해학적인 가사는 청년층을 열광시키는 한편 기성세대의
얼굴을 붉히게 했다.

옴은 크메르루주에게 희생되지 않은 몇 안 되는 음악가이기도 했다.
1980년대 초반 그는 기존의 멜로디에 새로운 가사를 입히는 방식으로 작업했고,
로큰롤에서 차차차 등 라틴 리듬으로 옮겨갔다. 「달콤새큼」은 옴의 언어유희와
풍자를 잘 보여주는 곡인데, 성적 경험을 구아버 과일에 빗대고 있는데,
성 경험이 없는 젊은이가 일견 탐스럽게 보일 수는 있어도 성숙한 쪽이 더
달콤하다는 내용의 가사를 담고 있다.

「달콤새큼」
 작사, 작곡: 옴 다라
 노래: 로스 세러이 소티어

뭐가 그리 이상한지, 어디 얘기해봐요

아니면 본심을 저에게서 숨기려는 건가요?

저는 그만 쳐다보고 자신을 돌아보세요
내 눈을 즐겁게 해주는 당신의 몸매, 너무 달콤해요

당신 같은 남자라면 누구나 탐내지요
나이 들었지만 훌륭한 그대, 달콤새큼해요
마치 연지를 바른 듯 빨간 그대의 볼
나이 들었지만 새큼달콤한 그대, 너무 잘 익었어요

당신의 몸매, 몸매는 사나이 그 자체
당신의 외모, 외모는 더할 나위 없어요
당신을 차지할 여자도 그만큼 잘나야 해요
당신이 보기에 그만큼 아름다운 여자

맹세해요, 그대만을 사랑해요
그러니 걱정하지 말고 저를 믿어요
당신 외모뿐만 아니라 모든 게 좋아요
제 마음은 당신, 오직 당신만의 것

마 라오삐

1932년 캄퐁치낭 주에서 출생한 마 라오삐는 원래 지방 신문의 기자로
활동했었다. 50년대 초반 국영 라디오에 캐스터로 취직한 그는 곧이어 시와 가사
등을 집필하기 시작했다. 그의 익살맞은 곡들은 다채로운 비유로 당시 캄보디아
사회의 여러 면모를 꼬집었는데, 지극히 일상적인 소재에서도 유머러스한 부분을
찾아냈다. 그의 곡은 매력적이고 활달하며 현실 감각이 뛰어나다. 그는 삶에
대한 생각을 빗대어 전달하는 가사를 썼기 때문에, 청자들은 이면에 가려진 뜻을
파악하기 위해 가사의 '행간'을 잘 살펴야 했다.

마 라오삐는 크메르루주를 피해 1975년 태국으로 피신한 뒤 난민 신분으로
미국으로 망명했다. 그는 1992년 캘리포니아 롱비치에서 작고했다.

「비탄에 빠진 새 The Anguished Bird」는 둥지에서 사라진 새끼를 찾아 헤매는
어미 새의 이야기를 담고 있다. 어미 새는 짝을 잃고 홀로 앞가림을 해 나가야

한다. 가사는 '인생에서 확실하게 정해진 것은 없다'는 메시지를 전달하려는 것일 수 있다. 캄보디아에서는 이와 같은 멜로드라마틱한 이야기들이 큰 인기를 끌었는데, 다사다난했던 정치 상황과 무관하지 않았을 것으로 보인다.

「비탄에 빠진 새」
 작곡: 신 시사뭇, 작사: 마 라오뻬
 노래: 로스 세러이 소티어

　　　새끼를 잃은 새는 주저앉아 운다
　　　보금자리에서 이리저리 둘러보며 새끼를 찾는다
　　　둥지에서 먹이를 기다리고 포근한 어미의 품에서 잠들던 새끼

　　　사냥꾼의 손에 이미 이 세상을 떠난 짝
　　　"우리 새끼를 잘 돌봐주오" 마지막 한마디를 남기고 갔는데
　　　내 새끼는 어디로 갔단 말인가

　　　나뭇가지 위 새로 지은 둥지를 떠나,
　　　숲 곳곳으로 물어물어 다닌다
　　　내 새끼, 내 사랑, 내 목숨
　　　누가 데려갔단 말인가

　　　세상사 일어나는 모든 일, 모두 운명이요,
　　　불의로 홀로 남았지만 땅은 아직 꺼지지 않았고
　　　짝과 새끼를 잃고 절망에 빠진 새의 앞날은 알 수 없다

　　문학에 조예가 깊었던 마 라오뻬는 가사에 다양한 비유와 은유를 즐겨 사용해 '황금 앵무의 시인'이라는 별명을 얻었다. 그의 가사 중 여러 편의 시상詩想으로 황금 앵무와 그의 평생 배필인 첸다 Chenda 라는 여인이 등장하는데, 이런 비유·은유의 활용은 검열을 피하기 위한 수단이었다.

2. 전전기 곡들의 주제

1) 캄보디아의 풍경, 그리고 사랑

신 시사뭇은 인간사를 소재로 다뤘지만 자연에 대한 곡도 여러 편 남겼다. 여느 이야기꾼과 마찬가지로 그는 방문했던 지방과 풍경을 곡으로 만들어 그 아름다움을 청자들과 함께 나누고자 했다. 신은 여러 다른 뮤지션과 함께 각 도시와 지방—크라티에, 캄퐁치낭, 바탐방, 꼬꽁, 시엠립 등—을 위한 송가를 남겼는데, 유려한 시구와 멜로디를 통해 장소에 대한 묘사를 풀어나간 그의 능력을 잘 볼 수 있다. 이러한 곡들은 국왕 노로돔 시아누크의 근대화된, 자기 운명을 스스로 풀어나가는 조국이라는 비전과 잘 부합되는 것이었다. 정부가 도시에 대학과 부처 건물들을 설립하던 시기에 발표된, 각 지방 민초들의 일상생활을 기리는 노래는 농민들 사이에 큰 호응을 얻었다. 이 노래들은 지명도 높은 도시부터 곳곳의 벽지까지 온 국토를 찬양하는 내용으로, 여행 떠날 형편이 못 됐던 청자들을 위한 교육적 기능을 담당했다.

작곡가 꽁 분체온은 고향인 바탐방 주의 자연 풍경과 사람들에 대한 애정이 깊었는데, 바탐방 소재의 마을을 배경으로 한 연가뿐만 아니라 고향 풍경을 묘사한 기념곡도 남겼다. 1971년, 내전 중 그가 쓴 중편 소설의 제목은 「바탐방 장미의 눈물 Tears of the Battambang Rose」이었다.

캄보디아 인구의 대다수는 도시 거주자가 아니라 농민이고, 그중 벼농사 종사자가 대부분이다. 이 때문에 수많은 곡들이 농가적인 삶을 노래하고 있고 자연은 많은 작곡가들에게 영감의 원천이 되어왔다. 아름다운 야자나무가 있는 바다의 풍경, 그리고 자연의 소중함 등을 노래한 곡들이 그러했다. 밴드 압사라는 곡의 소재로 '별'을 자주 등장시켰던 한편, 캄보디아 최초의 기타 밴드라 할 수 있는 박서이 짬 끄롱은 '달'에 대한 상징적 표현을 즐겨 썼다. 그 예로 「보름달 Full Moon」 같은 곡을 들 수 있다.

「보름달」
 작사, 작곡: 몰 사멜
 노래: 박서이 짬 끄롱

달님, 정말 오래 기다렸어요
채 차오르지 않은
그대는 아직 어렸었죠
그리고 이제는 보름달이 되었어요

사랑을 담아 말할게요
기분 상해하지 말아요, 보름달
이 밤을 즐기고 싶어요
기분 상해하지 말아요, 태양처럼 빛나는 그대

찬란하게 빛나는 그대를 봐요
그대와 함께 이 밤을 즐기고 싶어요
달이 높게 뜨면 저는 추워도 상관없어요
그대만 있다면 저는 좋아요

그렇게 빨리 지지 말아요
그대의 빛은 내일부터 힘을 잃고
곧 그대는 흐릿해지겠죠
아름다운 달님, 왜 져야 하나요?

신 시사뭇은 다방면의 예술가였지만, 가장 근본적으로는 평범한 사람들의 일상을 노래한 근대의 시인이었다. 그는 크메르 정형시의 구조를 참조해 노랫말을 썼다. 삼앙 삼이 이르길,

"[1960~70년대의] 작곡가들이 따랐던 일종의 규칙이나 공식 같은 것이 있었습니다. 예를 들어 첫 2행, 두 번째 2행구에 이어 후렴이 나오고 그 다음에 세 번째 2행구가 이어집니다. 그 다음에는 보통 솔로 가창 파트가 나오는데, 대개 두 번째 2행구, 두 번째 2행구의 반복, 혹은 후렴의 반복입니다. 이어서 세 번째 2행구의 솔로 파트가 나오고, 다시 후렴구로 돌아가는 것으로 공식이 완성됩니다."[6]

몇몇의 작곡가들은 크메르 정형시는 물론 솔페지오에 통달함으로써 두각을 드러낼 수 있었는데, 신 시사뭇, 폴 시폽, 메르 분, 보이 호 등이 대표적인 경우이다. 잃어버린 사랑이라는 정취를 그린 「빗소리 아래에서 Under the Sound of Rain」는 신 시사뭇이 시인으로서의 면모를 잘 보여주고 있다. 당시 최고조에 달했던 신 시사뭇의 크루너 crooner 창법은 이 곡의 아련한 러브 스토리에 생명력을 불어넣고 있다.

「빗소리 아래에서」
 작사, 작곡, 노래: 신 시사뭇

사랑하는 그대여, 저를 돌아봐주세요
빗소리와 화음을 맞추는 천둥을 들어보세요
철벅철벅 떨어지는 빗소리는
아련한 이야기를 들려주고 있어요

주르륵 떨어지는 소리와 함께 비가 계속 이어져요
소리들은 서로에게 말을 걸고 함께 추억도 나눠요
그대를 위로하려고 노래를 해요, 내 사랑
구슬프게 땅으로 떨어지는 비
세차게 떨어지는 비는 땅을 적시고
저는 그대를 꼭 안고 있어요
한시라도 그대를 놓지 않아요
그대를 실망시키고 싶지 않아요
빗소리는 우리를 매료시키고 위로해줘요
그리고 우리에게 속삭이고 있어요
이 사랑이 우리의 운명이라고

6) Saphan, LinDa, "From modern rock to postmodern hard rock: Cambodian alternative music voices," *Ethnic Studies Review*, 35(1 & 2) (2016, Spring): 23–40.

당시 캄보디아는 여전히 상당히 전통적이고 보수적인 성향의 사회였기 때문에 연애나 연심 등의 주제는 간접적으로만 표현될 수 있었다. 사회적 금기를 거스르지 않도록 하기 위해 비유적인 표현이 흔히 사용되었다. 즉, 여인의 미모를 직접적으로 칭송하기보다는 장미에 비유하는 간접적인 방식 등이 그러했다. 전전기 캄보디아 남성의 구애는 저돌적인 방식이 아니라, 여인을 꿈에 비유하는 등의 은은한 표현을 통해 이루어졌다. 전전기의 개러지 하드록 밴드 드라카르의 옥 삼 앗은 당시의 작사가 오늘날과 얼마나 달랐는지에 대해 다음과 같이 언급했다. 작사가는 느낀 바를 직접적으로 글로 옮기지 못했고, (대개는 사랑인) 본 주제에 이르는 다양한 비유를 실타래처럼 풀어가야 했다. 사랑에 관한 한, 뛰어난 작사가일수록 직접적인 표현을 빌리지 않고도 뜻을 통하게 하는 데 능했다.

국왕 노로돔 시아누크는 캄보디아 인민과 문화에서 음악이 얼마나 중요했는지 누구보다 잘 알고 있었다. 그는 다양한 재능의 소유자였는데, 작사·작곡·노래 실력도 있었다. 1953년 프랑스로부터의 무혈 독립을 얻어낸 그는 도시 개발, 건국 활동, 산업화, 그리고 엘리트 계층의 형성 등을 통해 캄보디아 근대화라는 거대한 프로젝트에 착수했다. 그는 자신의 새로운 문화적·정치적 국가 비전에 캄보디아적 삶의 방식의 모든 요소들을 반영시키고자 했다.

시아누크는 아내인 모니크 이지나 그 외의 여인들, 그리고 조국에 대한 애정을 표현한 다수의 곡들을 작사·작곡 했다. 「까엡의 절경 Beauty of Kep」, 「시엠립의 꽃 Flower of Siem Reap」, 「아름다운 프놈펜 Beautiful Phnom Pehn」 등 자연 풍경의 아름다움을 담은 곡이 신생 독립국인 캄보디아를 기리고 있는데, 연가라는 형식을 띄었지만 본질적으로는 정치화된 곡들이었다. 즉, 시아누크에게 이 곡들은 외세의 개입 없이 국민의 뜻을 모아 자신이 결성한 정당인 상큼 리어스 니윰 Sangkum Reastr Niyum (인민사회주의공동체)의 기치 아래 근대화를 달성하기 위한 노력의 일환이었다. 각 곡에 언급된 지역과 도시를 기리는 표면적인 의미의 이면에, 캄보디아라는 국가와 정권을 인민에게 선전하기 위한 목적이 있었던 것이다. 「프놈펜」은 문화예술적 아름다움과 근대화의 중심지로서 신성한 수도라는 집단적 이미지를 인민에게 심어주고, 수도에 대한 사랑을 고취시키는 곡이다.

「프놈펜」
 작사: 옥 마우, 작곡: 노로돔 시아누크
 노래: 왕립예술대학교 Royal University of Fine Arts

> 프놈펜
> 성스러운 도시
> 사람과 사람이 모이는 곳
> 현대식 도로와 건물이 훌륭하게 갖춰진 도시
> 문화와 예술로 가득한 수려한 궁궐의 도시
> 무결한 도시
> 남녀노소 모두가 방문해야 할 도시
> 프놈펜
> 자랑스러운 프놈펜
> 여러분과 함께 가보고 싶습니다

시아누크 국왕은 캄보디아를 근대화시키고 근대화된 세계의 일부로 편입시키기 위해 외래 문물을 받아들이는 데 앞장섰는데, 음악의 경우 특히 그랬다. 그가 제작한 영화들은 전통적 공연예술 외에도 외국의 것들도 선보이고 있다. 이는 평화로우면서도 강인한, 미래를 맞을 준비가 되어 있는 국가로서의 캄보디아 이미지를 정립하겠다는 시아누크의 정치적 목적을 달성하기 위한 노력의 일환이었다.

시엠립 주의 산맥에서 제목을 따온 시아누크의 곡 「프놈쿨렌 Phnom Koulen」은 '유구한 고대 문명의 전통에 뿌리를 두고 있으면서도 새로운 영역을 개척할 준비가 되어있는 캄보디아'라는 그의 문화적 비전을 담고 있다.

「프놈쿨렌」
 작사, 작곡: 노로돔 시아누크

> 우거진 밀림을 지나,
> 굽이진 계곡을 지나

우뚝 솟은 황금의 산

지나간 세월의 웅장한 상징
드높은 긍지로 우리를 굽어살피는 산
오! 프놈쿨렌
고대의 지혜로 어린 우리를 인도하시어
미래와 마주할 힘을 주소서

산이시여
이 고장, 이 비옥한 토지를 지키소서
조국을 지키소서

<div align="right">(출처: www.norodomsihanouk.info)</div>

이 노래는 캄보디아인의 문화적 유산을 기리는 동시에 앞으로 다가올
변화에 대해 암시하고 있고, 인민에게 외래의 영향을 적극 받아들이길 주문하고
있다. 기성 세대의 가치를 인정해주면서도 젊은 층에게 미래의 가능성에 대해
언급하고 있다. 당시 동남아시아까지도 영향권에 들었던 미국과 소련 간의
냉전 와중에서도 정치적 중립을 지켰던 시아누크 국왕은 이 노래를 통해
신-구 세대 간의 간극을 메우려 했다. 이와 같은 선전곡을 통해 국왕은 인민의
자긍심과 애국심을 고취시키는 한편, 캄보디아를 근대화의 길로 인도할 유일한
지도자로서 자신의 위치를 확고히 하고자 했다.

2) 노래에 드러난 시아누크의 정치적 의도

'동남아시아의 진주'로 다시 태어난 프놈펜의 이미지는 크메르루주 집권
이전의 평화로운 번영기에 대한 캄보디아인들의 집단 기억의 상징물과도 같다.
냉전 중 중립을 지킴으로써 시아누크 국왕은 국내적 안정을 확보했지만 동시에
표현의 자유를 억압했다. 공산당의 일원들은 평화와 정치적 안정을 해치는
반역 세력으로 몰려 처형당했다. 시아누크 집권기를 가리켜 흔히 언급되는
'황금기'라는 명칭은 당시의 정치적 실상을 반영하지 못했다.

1970년 론 놀 장군의 군사 쿠데타로 시아누크가 퇴위하면서 평화와 근대화의 시대는 순식간에 지나가고 캄보디아는 내전뿐만 아니라 이웃 국가 베트남과의 전쟁에 휩싸이게 된다. 시아누크가 제작한 노래들의 논조 역시 로맨틱한 발라드에서 노골적인 혁명 선전으로 바뀌었다. 모두 프랑스어로 작사된 곡들인 「크메르-조선 우정의 노래 Khmer-Korean Friendship」, 「크메르-베트남 전우애의 노래 Khmer-Vietnamese Combat Fraternity」, 「김일성 원수를 위한 송가 Khmer Homage to Marshal Kim Il Sung」, 「고마워요, 호치민 통로 Thank you, Ho Chi Minh Trail」, 「사랑하는 중국, 제2의 고향이여! Oh China, My Beloved Second Home!」, 「라오스 인민을 위한 송가 Ode to the Laotian People」, 「평양 Pyongyang」, 「중화인민공화국 만세 Long Live the People's Republic of China」, 「마오쩌뚱 주석 만세! Long Live President Mao Zedong!」 등이 여기에 속한다. 쿠데타 이후 제작된 「크메르-조선 우정의 노래」의 가사는 쿠데타에도 불구하고 시아누크 본인이 민의의 대변자이며 인민이 자신을 지지하고 있다고 호소하고 있다.

「크메르-조선 우정의 노래」
 작사, 작곡: 노로돔 시아누크

> 친애하는 조선의 동지들이여!
> 동지들의 한결 같은 도움을
> 우리 크메르는 잊지 않습니다
> 제국주의 원수에 맞서는 우리의 투쟁에
> 든든한 우군이 되어 준 조선의 동지들
>
> 이 엄혹한 시국에도
> 강고한 연대를 이어나가는 조선의 우정에
> 우리 크메르 병사들 모두가 기뻐합니다
>
> 친애하는 조선의 동지들이여!
> 그대들과 영원히 함께하리라
> 크메르는 맹세합니다

영토와 민족의 통일을 쟁취하는 그날까지

함께 결연히 싸워 나갑시다

친애하는 조선 인민 만세!

(출처: www.norodomsihanouk.info)

북한에 대한 캄보디아인의 우애를 선언하는 이 노래는 당시의 현실과 매우 동떨어져 있었다. 당시 전란의 한가운데 놓여 있던 캄보디아인 절대 다수는 복잡하게 급변하는 정치적 상황은 물론, 당장 주변에 어떤 일이 벌어지고 있는지조차 모르고 있었기 때문이다. 이 노래에서 지칭하는 "제국주의 원수"란 미국을 배후로 두고 있던 론 놀 장군으로, 이에 시아누크는 중립을 포기하고 공산 진영 국가들에 도움을 청함으로써 마침내 냉전에서 특정 세력을 택하게 되었다. 예술가이자 음악가였던 시아누크는 자연스레 노래를 통해 자신의 새로운 정치적 방향을 알리고자 했다.

3) 정치적인 가수: 욜 아을라랑

· 1970년대 초반 활동했던 욜 아을라랑은 「시클로 Cyclo」와 「나완니 Navanny」 등의 곡으로 널리 알려졌던 가수이다. 그의 곡들은 정치화되어 있지만 특정 정권의 정치적 의도에 의해 제작된 것이 아닌, 내재적 가치가 있는 것들이었다. 그의 가사에 드러나는 언어, 상징주의, 그리고 풍경 묘사 등은 욜 본인의 것이지 어떤 정치적 압력에 의한 것이 아니었다. 욜 이전의 작사가들은 전통적인, 진지한, 혹은 익살스러운 논조의 가사를 쓰는 시인이거나 코미디언의 역할이었는데, 풍자와 역설을 통해 가사에 사회비판적 내용을 담아냈다는 점에서 욜은 혁명적이었다. 그는 조롱의 요소를 찾아볼 수 없던 이전의 해학적인 곡에서 탈피해 청중이 알아들을 수 있는, 때로는 어두운 풍자를 담았다. 「나완니」는 부모와 선생님들의 바람대로만 살려는 학생에 대한 풍자적인 곡인데, 어느 누군가를 특정해 썼던 곡은 아니었다. 자신은 다르다는 착각에 빠지지 않았던 욜의 이 가사에 등장하는 학생은 배움 그 자체에 열정을 갖기보다는, 가르치는 대로 배우고 교실 청소를 열심히 하는 등 순응적인 욜

자신의 자조 섞인 묘사에 가깝다. "그게 저, 나완니"라는 후렴을 통해 욜은
자신 역시 사회적 순응이라는 함정에서 자유롭지 못하고 있음을 노래하고 있다.

「나완니」
 작사, 작곡, 노래: 욜 아을라랑

> 저는 일 학년 학생
> 반에서 일등이죠
> 교실 청소도 열심히
> 화단 물 주기도 열심히
> 그게 저, 나완니
>
> 저는 일 학년 학생
> 달이면 달마다
> 상을 타요
> 문제집을 40권이나 풀었어요
> 그게 저, 나완니
> 2 곱하기 2
> 그러면 4
> 2 곱하기 4
> 그러면 8이죠
> 그게 저, 나완니

　　음악가 가문에서 태어난 욜 아을라랑은 자유인으로서 본인의 이름을
떨쳤다. 그의 가사는 표면적으로는 별다른 뉘앙스를 읽어내기 힘들다. 예컨대
「시클로」는 잘 차려 입은 처녀들을 구경하며 인력거를 끄는 청년에 대한
가사이다. 욜의 가사에서 볼 수 있는 사회비판적인 면은 가사 내용보다는 어조에
담겨 있다. 사회음악학자 사이먼 프리스는 다음과 같이 언급하고 있다.

　　"곡은 항상 공연되는 것이고, 가사는 반드시 발화되는 것이어서 발화자의

악센트를 단 채 청자에게 전달된다. 가사는 담화이며, 발화 행동으로 발현되어 의미론적인 semantic 소통 외에도 감정이나 개성 등을 직접적으로 신호하는 소리들의 구조를 통해 뜻이 통한다는 의미에서 노래는 시보다는 희곡에 가깝다. 가수들은 뜻을 전달하기 위해 강조, 한숨, 쉼표, 조 바꿈 등의 비언어적 방법들을 사용하고, 가사들은 명제, 메시지, 혹은 이야기 외에도 간청, 비웃음, 혹은 명령 등을 담고 있을 수 있다." [7]

욜 아을라랑은 공연 중 특정 단어를 강조함으로써 반어법을 구사했는데, 이러한 풍자와 역설은 의심의 여지없이 청자에게 전달되는 것들이었다. 그는 뛰어난 현실 감각으로 일상생활─장터로 인력거를 끌고 가면서 처녀들을 구경하는 등─을 묘사했다. '오오', '아아' 따위의 일상적인 언어를 활용한 감탄사들이 상징적으로 혹은 농담조로 등장하는 그의 가사에는 시적 가치가 담겨 있다.

전전기 캄보디아에서 비판적인 노래를 한 가수는 욜 이외에는 없었다. 그는 아마 시아누크 정권 아래에서는 녹음을 하지 못했을 것이다. 왕조 세력을 배격하고자 했던 크메르 공화국 정권은 그의 반부르주아적 성향 덕분에 욜을 위협 요소로 여기지 않았다. 오늘날 욜의 노래들은 캄보디아의 음악적 지형의 주요한 일부이며, 그의 가사들은 아직도 널리 알려져 있다.

4) 론 놀 정권의 반시아누크 선전곡

론 놀의 크메르 공화국 정권(1970~1975)이 들어서면서 캄보디아의 대중음악은 큰 타격을 입게 된다. 이전 정권에서 발표된 곡들은 유명 작곡가의 곡들이나 시아누크가 작곡한 곡들 할 것 없이 모두 방송 금지되었다. 연가는 사라지고 정보통신부의 주도 하에 혁명이나 애국을 주제로 한 선전곡으로 대체되었다.

7) Frith, Simon, "Why do songs have words?" *Contemporary Music Review*, 5(1) (1989): 120.

크메르 공화국은 프놈펜 거리 관제 행사를 통해 정치선전 활동에 역점을 두었는데, 이는 크메르루주 세력과의 힘겨운 전쟁을 위해 더 많은 병사들을 동원하기 위한 것이었다. 이 중에는 나라를 혼란에 빠뜨린 장본인으로 시아누크 국왕을 지목하는 곡이 많았는데, 「내일 입대합니다! Tomorrow I'll Join the Army!」도 그중 하나이다.

「내일 입대합니다!」
작사가 미상
작곡, 노래: 신 시사뭇

> 어머니께서 부적을 주셨습니다
> 천지신명, 그리고 저를 이끌어주신 어른들께
> 저를 지켜주시길 빌겠습니다.
> 어머니, 내일 저는 작별을 고합니다
> 내일 입대합니다
>
> 저는 캄보디아인, 저의 혈통은
> 어머님이 주신 것
> 용감한 애국자인 나는 결코 포기하지 않습니다
> 제 목숨을 바쳐 끈질긴 적을 무찌르겠습니다
> 포기나 후퇴 따위 하지 않겠습니다
>
> 저녁에는 논에서 매미가 우는
> 우리 옛 터전, 그리운 캄보디아
> 나라를 버린 왕이 베트콩에게 팔아 넘겼습니다
> 기필코 이 전쟁에서 승리하겠습니다

이전의 시아누크 정권과 마찬가지로 크메르 공화국은 인민이 향유하는 음악, 특히 대중음악의 중요성에 대해 인지하고 있었다. 여느 국민과 마찬가지로 음악가들 역시 전쟁을 위해 동원되었다. 작사가들은 전쟁을 지지하는 곡을

제작하도록 강요받았고, 유명 가수들은 크메르 공화국의 지지도를 제고하기 위한 행사에 동원되었다. 셍 다라의 증언에 의하면, 「내일 입대합니다!」는 원래 학생이 지은 시였는데, 캄보디아를 상징하는 최고 인기 가수였던 신 시사뭇이 여기에 곡을 입혀 1971년 녹음했다고 한다. 전쟁 찬성파였던 신은 군복을 입고 텔레비전 방송에 출연해 「내일 입대합니다!」를 불렀다. 그는 이 음반의 표지 사진에서도 군복 차림이다. 이는 당시 낯선 행태가 아니었는데, 신 시사뭇에 버금가는 여성 스타였던 로스 세러이 소티어 역시 군인들과 함께 강하 훈련에 참여하는 모습이 뉴스를 통해 방송되었다.

시아누크 국왕의 정치적 위상과 리더십을 직접적으로 공격하는 선전물들이 배포되었다. 위에 언급한 곡은 그를 베트콩을 도운 반역자라고 비난하고 있다. 크메르 공화국이 제작한 선전곡은 매우 직설적이었는데, 나라의 혼란상을 특정 인물의 탓으로 돌리려 했다. 당시의 노래는 수치심과 비겁함 등의 원초적인 감정을 자극하는 가사로, 여자를 핑계로 참전하지 않으려는 젊은이들을 비난했다.

「여자의 칼 아래 쓰러져라 Dying Under A Woman's Sword」
작사가, 작곡가 미상
노래: 욜 아을라랑, 바 사보이

미개한 녀석
스스로를 돌아봐라
불경한 소리를 지껄이는 너는
전설의 용사가 된 나를 알아보지도 못하리라
나는 도사의 수제자, 겁 따위 없다
죽음, 죽음으로 승리를 쟁취하리라
겁쟁이, 네놈은 여자의 노예일 뿐

이제는 우쭐대지 못하느냐
배곯는 도둑 녀석
널 보면 분노가 치민다
나의 스승님은 모두가 경애한다

애쓰지 마라, 여자 치마폭에 싸여 죽을 네놈
입을 열기 전에 스스로를 돌아봐라
나는 부름에 응해 싸우리라, 죽음을 겁내지 않는다

5) 크메르루주 정권의 전체주의 음악 레퍼토리

크메르루주 정권 하에서는 정권의 이데올로기와 정치적 의도에 부합되는
음악만이 한정적으로 허용되었다. 시아누크와 론 놀 정권 당시의 노래는 모두
금지되었고, 군 당국은 음악가들을 배격함은 물론 음반과 카세트테이프를
'제국주의적 오염물'이라는 이유를 들어 파기했다. 시아누크 정권 때 시작되었던
로큰롤 혁명은 소멸되었다. 시아누크가 계획했던 바와 같이 서구의 영향을
근대화의 일부로 여기는 기조는 사라졌고, 서구 문물에는 '반동적 타락'이라는
낙인이 찍혔다.

캄보디아 기록물 센터 Documentation Center of Cambodia 에는 크메르루주 집권기의
노래와 연주곡 130여 편이 소장되어 있는데, 이 중에는 레이블이나 제목이
누락된 자료도 있다. 곡 제목과 가사 첫 줄을 통해 당시의 생활상을 짐작해볼 수
있는데, 대개 댐이나 수로 등의 건설, 혁명 앙카르 Angkar (집권 당국)에의 충성,
혁명군의 헌신과 승리 등의 내용을 담고 있다. 몇 가지 예를 들면 "우리 강인한
군인들의 영웅적인 혁명 위업에서 배우자", "우리 군인들의 애국의식과
드높은 영웅심", 혹은 "민주 캄푸치아의 번영을 위한 집단적 노력" 등이
있다.

크메르루주 당시에는 두 가지 유형의 음악만이 허용되었는데, 관제 행사에서
공연되거나 민주 캄푸치아 라디오를 통해[8] 방송되었던 공식적인 곡과 노동자
청자를 위해 일상생활을 그린 곡들(「염습지의 노래 Salt Marshes Song」와 같은)이
그것이었다. 당시 캄보디아 인민은 이런 곡들을 대중음악으로 여기지 않았고,
정권과 함께 사라질 정치적 목적의 노래들로 보았다.

8) Locard, Henry, *Pol Pot's Little Red Book*: *The sayings of Angkar* (Bangkok: Silkworm
 Books, 2004), 31.

크메르루주의 전체주의 체제에서 허용되었던 음악은 정권의 이데올로기에 부합되는 것뿐이었다. 연구자가 면담한 가수와 음악가들의 증언에 따르면, 그들은 살아남기 위해 신원을 숨겨야 했고 이전 정권 당시의 곡들이나 외국 곡들을 공연할 수 없었다. 크메르루주 하에서 DJ로 활동했던 꽁 도움의 회상에 따르면, 그들은 음반, 카세트테이프, 기타 음원을 태우거나 매장하는 등의 방식으로 파기하도록 지시받았다고 한다. 그는 매일 방송에 나갈 곡들의 목록에 대해 폴 포트의 인가를 받아야 했다. 그리고 1980년대에 들어서는 정치적인 혁명곡으로 크메르루주의 새로운 당원을 모집하는 데 한계가 있었다고 회상했다. 1980년대 말에 이르러 폴 포트는 몇몇 전통 곡들과 시아누크 집권기의 대중음악의 방송을 허용했다.

이러한 선전용 음악은 캄보디아의 음악 문화에 장기적 영향을 남기지 못했다. 1970년대 초반 시아누크 집권기는 물론 론 놀이나 크메르루주 집권기의 선전용 음악을 기억하는 이는 거의 없다. 캄보디아인들에게서 정서적 의미를 갖지 못했던 음악은 시간이 흐르자 곧 잊혀졌다.

3. 전쟁 이후: 명맥을 이어나가는 음악

1979년, 베트남군의 침공에 크메르루주 정권이 퇴각하자 캄보디아인들은 본래의 집으로 돌아갈 수 있게 되었다. 물론 돌아갈 집 자체가 사라진 경우도 비일비재했다. 종전의 생활상이나 국민적 문화로 복귀하는 과정은 지난했다. 프놈펜에서 강제로 퇴거당했던 이들은 일체의 재산을 포기한 채 떠나야 했기 때문에, 소유물은 시간의 흐름에 따라 유실되었다. 다시 찾아온 프놈펜은 알아볼 수 없을 정도로 황폐해진 도시였다. 수년간의 학살과 전쟁에 많은 가족들이 흩어졌고, 사람들의 이력은 혼란기의 트라우마와 전전기 기억의 상실 등으로 인한 공백으로 점철되었다. 당시 유년기를 보냈던 캄보디아인 중에는 자신들의 인생사나 가족사에 대해 정돈된 기억을 갖지 못한 경우가 많다. 회상을 도울 과거의 이미지나 소리 등이 없었기 때문이다.

새로이 들어선 정권이 이제 수도가 안전하다고 국민을 안심시키기 위해서 「오 프놈펜 Oh Phnom Penh」이라는 노래를 사용했던 점은 일견 자연스러운

일이었다. 이 곡은 수도에 대한 그리움과 함께 캄보디아인의 강인함, 그리고 음악의 끈질긴 힘에 대해 노래하고 있다.

「오 프놈펜」
 작사, 작곡: 께오 첸다
 노래: 체암 찬소완나리

　　　　　오 프놈펜
　　　　　길었던 3년간
　　　　　얼마나 그렸는지
　　　　　떠나오면서
　　　　　억장이 무너졌다오
　　　　　적들이 앗아갔던 우리의 도시

　　　　　강제로 떠나야 했을 때
　　　　　얼마나 분했는지
　　　　　기필코 충성을 다하리라
　　　　　복수하리라 다짐했다오

　　　　　프놈펜, 우리의 영적 고향
　　　　　3년간 고난에도 살아남은 도시
　　　　　유구하고 영웅적인 역사로
　　　　　캄보디아의 영혼의 기틀이 된 도시

　　　　　온 세계에 알려진 역사를 딛고
　　　　　캄보디아의 영혼은 계속 살아간다오
　　　　　앙코르의 긍지를 품고
　　　　　계속 살아가는 도시
　　　　　아, 앙코르의 긍지를 품고!

캄보디아 대중음악의 황금시대　　　　　　　　74

크메르루주 정권에서는 야외 스피커로 연일 틀어대는 선전 음악 외에
어떤 음악도 청취가 금지되었다. 각종 음원 자료와 문화적 유산은 파괴되거나
소멸되도록 방치되었다. 레코드 음반은 파괴되었고 많은 마스터테이프 음원도
사라졌다. 국민적 사랑을 받았던 여러 스타들은 정권의 손에 학살당했다.
살아남은 소수의 몇몇 음악가들은 아직까지 남아 있던 악기와 자재로 전전기
음악의 기억에 기대어 대중음악을 회생시키려고 노력했다.

개인적, 국가적 차원의 과거에 대한 시각적, 청각적 사료를 접할 수 없게 된
캄보디아인들은 자신들의 기억의 공백을 메우기 위한 서사를 만들어나가야
했다. 캄보디아 본국의 국민은 물론 캘리포니아로 넘어간 다수의 재외 동포들은
전전기 음원들을 닥치는 대로 복사하기 시작했다. 음반사들은 전전기 노래들에
새로운 사운드와 악기들을 입힌 리믹스 테이프들을 제작했다. 이렇게 전전기
음악은 명맥을 이어나갔다.

모리스 알박스에 의하면, 작든 크든 간에 집단이 모이면 그들 간에 공유되는
기억이 생성·보존된다고 했는데, 이를 집단 기억 collective memory 이라 칭했다.[9]
그는 건물, 기간 시설, 도로 등 도시의 풍경과 연관되어 이어져 온 집단 기억의
사례들을 관찰했는데, 이러한 기억은 전시에도 공유되고 있었다.

끔찍한 역사의 한가운데에서도 집단 기억은 끈질기게 사람들을 뭉치게끔
한다. 캄보디아인들은 아직도 시아누크 치하의 '아시아의 진주'로서의
프놈펜을 기억하고 있다. 전전기에 대한 이들의 집단 기억에는 당시의 생생한
음악도 포함되어 있다. 크메르 공화국과 민주 캄푸치아라는 두 정권은 노로돔
시아누크의 상큼 리어스 니윰(인민사회주의공동체) 시기의 음반, 카세트,
라디오, 전축 등 각종 '반동적' 음악의 흔적을 지워버리려 했었다. 나아가 이들은
거의 대부분의 대중음악 뮤지션들을 살해하기도 했다. 그럼에도 불구하고
전전기 음악을 되살리고 그 음악에 대한 집단 기억을 통해 다시금 뭉치려는
캄보디아인들의 강한 의지가 있었다. 로큰롤 시대를 겪었던 이들은 당시
인기곡들의 멜로디와 노랫말을 기억하고 있었는데, 캄보디아의 젊은 층은 물론

9) Halbwachs, Maurice, *On collective memory* (Chicago: University of Chicago Press, 1950).

해외 동포들 역시 자신들의 부모 세대의 음악에 대해 이렇게 알 수 있게 되었다.

예전의 정치 선전용 음악을 기억하는 이들은 드물며, 1970년대에 시아누크가 집필했던 노랫말이나 그 이후에 등장했던 반시아누크 혁명곡은 거의 완전히 잊혀졌다. 반면 시아누크가 집필했던 대중음악 곡이나 신 시사뭇의 음악은 문서 기록, 음반, 카세트 등의 형태로 살아남았다. 신 시사뭇, 로스 세러이 소티어, 펜 란, 호이 미어 등 다수의 전전기 음악가들의 작품은 캄보디아인들 사이에 '골든 올디즈 Golden Oldies'로서 공유되고 있다. 선전 음악이나 정치 세력을 위해 제작되었던 곡 중 살아 남은 것은 없다. 시아누크의 초창기 연가들은 정치적 의도를 갖고 제작된 것이 아니라 진정성 있는 영감으로 인민에게 감동을 주기 위해 만들어졌던 것들이었다. 연구자들이 면담했던 음악산업 관련자들 중 선전 음악을 기억하는 이들은 거의 없었지만, 비판적 가수였던 욜 아울라랑의 노랫말은 모두가 익히 알고 있었다. 크메르루주 정권의 생존자들은 공연자와 청중에게 강요되었음은 물론 당시의 참상을 회상하게 하는 정치적 곡을 애써 잊으려 하기도 했다. 대학살의 생존자들과 그들의 자식 세대는 전전기의 캄보디아와 외래 음악을 보전하고 향유하기 위한 나름의 방식을 고안해 치유를 꾀하고 있다.

참고문헌

- Abdoul-Carime, N. (1995). "Le verbe Sihanoukien." *Revue Peninsule*, 31, 79–98.
- Frith, Simon. "Why do songs have words?" *Contemporary Music Review*, 5(1), 1989, 77–96.
- Halbwachs, Maurice. *On collective memory*. Chicago: University of Chicago Press, 1950.
- Hamel, Bernard. "Le surprenant parcours du prince Sihanouk." *Historia*, 391, 1979, 88–98.
- Locard, Henry. *Pol Pot's Little Red Book: The sayings of Angkar*. Bangkok: Silkworm Books, 2004.
- Pedelty, M., & Keefe, L. "Political pop, political fans? A content analysis of music fan blogs." *Music & Politics*, 4(1), 2010, Winter, 1–11.
- Sam-Ang Sam. *Musical instruments of Cambodia*. Senri Ethnological Reports 29. Osaka: National Museum of Ethnology, 2002.
- Saphan, LinDa. "From modern rock to postmodern hard rock: Cambodian alternative music voices." *Ethnic Studies Review*, 35(1 & 2), 2016, Spring, 23–40.
- Saphan, LinDa. "Cambodian popular musical influences from the 1950s to the present day." In *Asian Popular Music History* (Ed. H. Shin & K. Lee), Seoul: Sungkonghoe University Press, 2017, 262–296; [국문판] 린다 사판, 「캄보디아 팝: 1950년대부터 현재까지」, 신현준 · 이기웅 편, 『변방의 사운드』(채륜, 2017).

캄보디아

대중음악

황금시대의

음반

카탈로그

이미지 제공: 캄보디아 빈티지 뮤직 아카이브
정보 제공: 옴 로따낙 우돔, 네이트 훈, 공완넛

앞 표지

① — 제목
② — 가수
③ — 음반사
④ — 카탈로그번호
⑤ — 발행년도
⑥ — 음반정보
⑦ — 설명

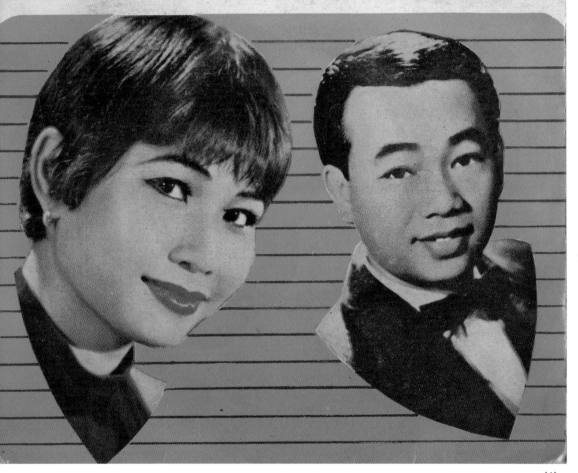

(1)

① 오늘 밤에 오나요? / 검의 주인 마법의 신체
② 로스 세러이 소티어 / 신 시사뭇
③ 상나 케이라
④ K 011
⑤ 1974
⑥ 작곡·작사: 씨으 쏜 / 작사: 씨으 쏜
⑦ 검의 주인 마법의 신체 수록곡

យប់នេះបងមកទេ?

ម្ចាស់ជានតាយសិទ្ធ

១- សែនរញ្ជួយត្រីព្រេចសេពអស់ប្រាណ មិនដែលបាន
ក្រមសេចជាតិស្មេហា មិនឆ្ងាស់សុមសុក្រុងនិរ
ស្មេហា ស្មេហាក្រៀបណាំ ។

២- តុលពេលនេស្មេហ៍ដែលចឹ យប់នេខ្ញុំនៅទៅ
កើបចងមករកអូនៃ ហោតុអ្វីចិត្តស្រដិតជាប់ស្មេហ៍
ក្រុមមិនមិនបានស្គៀយ

បន្ទរ ដួចទៃតេស្មាល់តៃខ្ញុន ស្មេហ៍សុខជាប់ក្លិនិក្សរតៃ
សុប្រសបចស្មេហ៍ នឹយស្រីអខ្វរប្រយ៉ាបណា ។

៣- តុជួចចិត្តខ្ញុំស្មៀតពិតលើខ ខ្ញុំមិនមែនសេជ្ញៃ
ស្មេហា ពោរកម្មបកផ្លាច ខ្ញុំនៅតៃកសុ្យស្មោរ
ឱ់ខៃ ។

(បញ្ជប់)- ស្មោរ ស្មោរឱ៏ខៃ !... ស្មោរ ស្មោរឱ៏
ខៃ !... ស្មោរ ស្មោរឱ៏ខៃ !...

បទភ្លេង - ទំនុកក្រៀង: ស៊ីន - សុន

ច្រៀងដោយ: សេ - សេរីសុឡា

K 011 A

១-{ ព្រះធម៌ចិលឥល់នៅក្នុងយុឈ្នុទ្រក មិនខ្វេពេធឧស្ស្យ
ស្ប៉្រត ចិត្ថ៥ពាក់នៅក្នុងឆ្ឆឋល ។

២-{ ផ្ដេជាវឥឋាឥខ្លាច់ សម្លាប់អយុឈ្ញតិធម៌ ភិអ្យក្រកលោយ
បើបាឋជ់ចឋិចកិពុល្ចុប៉្ស ។

R-{ សក្រុតឥៃលមាឋិព ចិត្ថភាសោសោហាគពិន យកឥា
ឥឈ្រ្យាថា១ីថិតឃេ៉ិច ឋាៗ្ស៍សឃេ៉ិចក្នុព្រុសក្រុតចកា
ពាៗ

៣-{ អយុឈ្ញតិមិក្រុតតៃសុ្ស ត្រប៉្គ្រាភ្ញិអ្យត្រក់ ត្រច
ចា�្ញគ្រកបវេសោ មិនអាចឃ្យ៖បាឋស្គៀយ ដោយ
ច្រុថីឥាឥកាយសិឋ្ធ ១១១១ ។

ច្រៀងដោយ: ស៊ីន - ស៊ីស្យមតុ

ទំនុកក្រៀង: ស៊ីន - សុឋ៍

ឥកស្រង់ក្នុងរៀង «ម្ចាស់ជាវកាយសិឋ្ធ» (ថៃ)

K 011 B

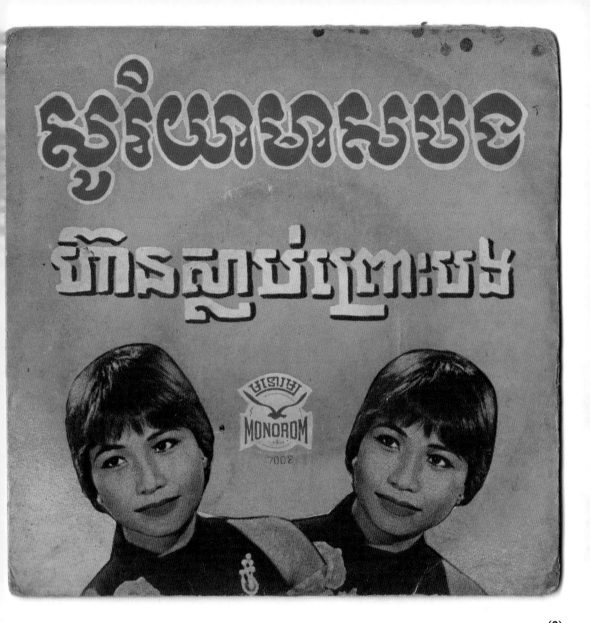

7008

សូរិយាមាសបង **A**

1. សូរិយា សូរិយាមាសបង រៀមសុមត្រកងស្រស់នួន ល្មូង ផ្ទាំងថ្ងម ដាក់លើទ្រូង សូរិយាមាសបង រៀមគេង សង្ឈើមញញឹមទុក ថាជាកំនេះមិនឃ្លាតឡើយ

2. ៣ាល់ពេលវាត្រីឆ្វាប់ផ្លូបគ្នា មិនដែលឃ្លាតឃ្លួយវេលា គីរអង្គាគ្មានកន្លើយ ស្ងាប់សពួរខ្សល់បក់កំភើយទឹក លេកឃោកបន្លើយ ឆ្លើយឃ្រាច់ទាចិត្តភក្តី

3. ៣ សូរិយា សូរិយាមាសបង មានតែនួនល្មង ដែលរៀម ផ្លូងជាគូគង ល្ងុកប្យិនក្ប្យិ សូរិយាមាសបង មាន តែអូនមួយដាទ្រូយដ៏គ ឱ្យរៀមគិតក្លួចមិនបាន

បទភ្លេងបរទេស
ទំនុក ស៊ីន ស៊ីសាមុត
ច្រៀងដោយ ស៊ីន-ស៊ីសាមុត

ហ៊ានស្លាប់ព្រោះបង **B**

1. បង បងអើយបងកុំចោលអូន ល្មះដល់ថ្ងៃសុន្យុណា បណ្ណា មានតែរូបបងអូនស្នេហ៍ ទុកជាកំពូលនីវិត រើយ បងអើយផ្ដើចិត្តអូនចុ៎

R. អូនស្បាត់ផ្លួនគ្រប់ពេលវេលា ព្រះជាសាក្សីប្រសី ស្រីឋង

2. ៣ បង បង បងអើយសុមមេត្តា ព្រោះអូនថ្លាត្ថាតែ ប្រសថ្ងៃ បើបងប្រើឱ្យរួនកប្យិ អូនក្ប្យិ កំបាន ក្ប្យិព្រោះរូបបង អូនមិនស្លាយឡើយ

បទភ្លេងបរទេស
ទំនុកច្រៀង ស៊ីន-ស៊ីសាមុត
ច្រៀងដោយ រស់ សេរីសុខ្ខា

MONOROM
DISQUE

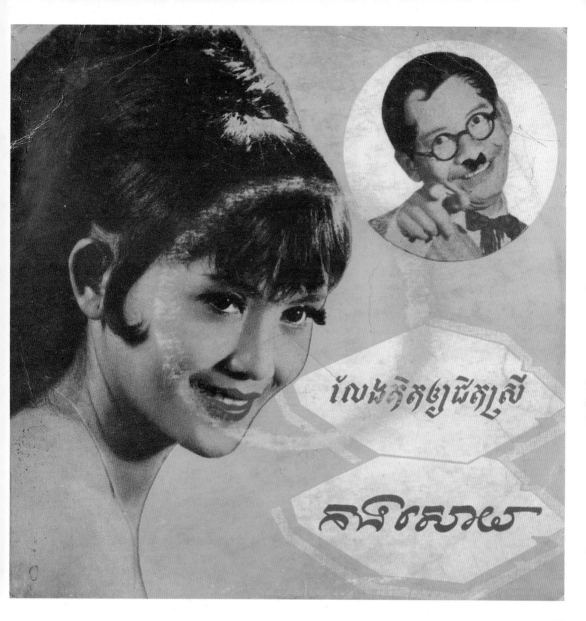

(3)

① 껑싸오이 / 가까이 있으려고 생각하지 않을 거예요.

② 쏘 싸브언, 미어 싸머언 / 쏘 싸브언

③ 하누만

④ 7016

⑤ 1972

⑥ 작곡·작사: 께오 엠, 곡: 대중음악, 리듬: 크바잇 /
　　작곡·작사: 께오 엠, 곡: 대중음악, 리듬: 람 리으우

⑦ 껑싸오이는 캄보디아 전통 음악의 이름이다.

កងសោយ

 អើយ– ថ្ងៃនេះថ្ងៃជា លោកអើយ–អើយ ថ្ងៃនេះថ្ងៃជា
ថ្ងៃបានវេលា អញ្ជើញអសលោកពិសារស្មា នុណា ណគា
ពិសារស្មា អើយ–សុមអស់លោក អសលោក លោកជាតិគ្ន
អើយ នុណា ថៃមិនលោកអើយ ...
មានទាំងអ្នកផ្ទះទៅមហា អញ្ជើញអសលោកពិសារស្មា
ព្រោះរេលាបានួហើយ ។

អើយ– លោកអើយនៃ ភព្ញៀបរៀបចំត្របស់សព្វអើយ–គឡ្វូរ
រៀបចំរៀបចំត្របស់សព្វអើយ ... មានទាំងបហិបថវ័រង មាន
ទាំងកន្លែលខ្លួលខ្ញៀលលោក អើយ ... មានទាំងកន្លែល
ខ្លួលន្លៀល រេលាបានហើយ រេលាបានហើយ លោក
អើយបានសុខសប្បាយ អើយ ។ សប្បាយ ។

រៀបសម្រលដោយ កែត–ៃ២
បទភ្លេងនឹងទំនុកច្រៀង ប្រជាប្រិយ
សង្គ្រាក់ រក្សាត់
ច្រៀងដោយ សូ–សារឿង ។

7016 B

លេខគិតឲ្យបិតស្រី

ប្រស– ស្រីត្រូវចិទរាប់ចាប់ត្រឲ្យ ចង្កេះមូលល្អូត្រកវាតសាយ
ខ្ទុនអ្នកក្រមុំឲ្យមេមាយ មកពេរៈវេតាមវាយបងស្ងួរ
ការ មុខ្ទុលក្រឡ័ងឥសព្រះចិ៏ឲ្យរេលាម័ ម្រាមថៃ
ស្រីស្រួផ្អែចចឆ្នា បងឃើញមុខស្រីបងសស្នេហា
សមអនមេឃ្នាក្រៅប្រណំ

ស្រី– សុមមនុស្សឆ្នាមខ្លានៗន្តហ្វីង ក្យាលពោះកំពើងជំហ៍ន
ក្រមិ ចិញ្ចៀមាលវៃកវ្តែកមាទៃវ្រៃ យចទៅកំស្
ប្រសរៈចាយមេរៀត

ប្រស– ស្រ ។ ទលចិត្តស្រស្មាញផងង មន្ស្សុជចងមមនស្ស្ស
មានធាតិ ឃ្លូទាំងរបឆ្លងៃងចាយាន ស្រីណា
ហានបើក្រស្រីនោះបានសម្រេត

ស្រី– ក្រឡ្វូកមេឃលក្យាលបងឥចក្យាលមួត ភ្ងកដូងៃន្តិ
ជ្រកមទាំតិស្រ័ច្រាត

ប្រស– ជ្រកបងក្រានៃតពិតម៌បចាយេស្រេត ជ្រកអនយេញ
ច្រាចត្រយាកមទុ

ស្រី– ក្រោចិត្ងៃមបថណាល ចងៃផាកឆ្ងួយៃដឱ្យបងកំពិត
ប្រស– ថ្ងៃមធ្វើចៈបងលេឆគិត ឲ្យៃតបានស៊ុទ្ធពិតអនស្រី ។

រៀបសម្រលដោយ់ កែត–ៃ២
បទភ្លេងនឹងទំនុកច្រៀក ប្រជាប្រិយ
សង្គ្រាក់ ឲ្យាលារ
ច្រៀក មាស–សាម៌ង សុសា–រឿង

7016 A

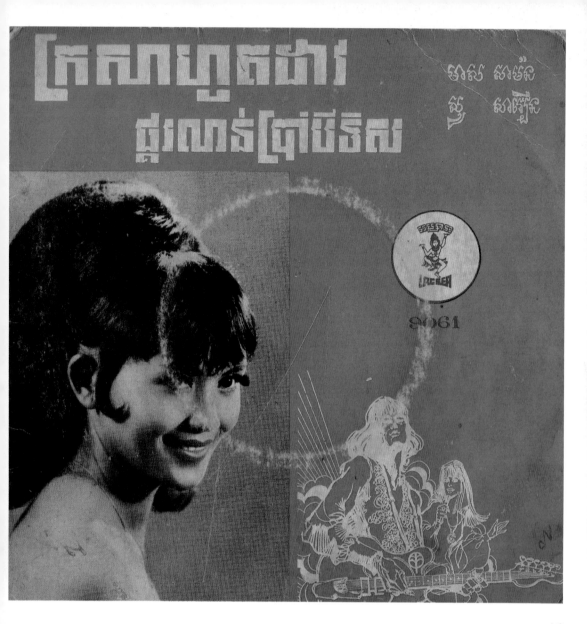

(4)

① 황새과가 칼을 뽑아 / 팔방천둥
② 미어 싸머언, 쏘 싸브언 / 쏘 싸브언
③ 압사라
④ 9061
⑤ 1971
⑥ 곡: 대중, 편곡: 께오 엠, 작사: 냐엠 폰, 리듬: 람 리으우 /
　　작곡·작사: 께오 엠, 곡: 대중, 리듬: 볼레로 렌트 Bolero lent

ក្រសាហ្គុតជាវ

ផ្ការលាន់ព្រាំបីនិស

Boléro lent

ឪពុកលាវិ
ប្រុស~ ក្រសាយ័ខ្ញាក អើយហើរភាត់ហ្គុថ្ងៃក សត្វក្ត្រែកយ័
ខ្ញាកលើដើមទិត បងស្ងាត់ជួបស្រីអើយទាំងយប់ងន់ឥត
ទៅសុំស្នើចិត្ត អើយពីលោកមេបា ។

ស្រី~ ក្រសាភវៃង អើយ ខ្នឯងកខ្លី ហើតាមលំងឹ បងអើយ
គុរវៃតមេត្តា ២ុរមុនមិនចូលអើយ ខ្ចាចក្រែងបែកការ
មកជួបមេថា អើយ តាមបង្ចស្រី ។

ប្រុស~ ក្រសាហ្គុតជាវ អើយ ហ្គុតជាយទាំងព្រសាម ហ្គុត
យករូបនោម អើយ អូនទៅថ្ងៃមថី សុំស្គាល់ល្បែងចន្ទ
អើយ ល្បែងចាល់ល្បៃងថ្មី ទោះយប់ទោះវ៉ៃ អើយ
ស្រីកុំប្រែក ។

ស្រី~ សូប់សត្វក្រសា អើយ ហើរហ្គុតជាវ៉ សូប់ប្រសលាម
រា៉វ អើយ មុ៦ុងដូចៃដក ល្បែងចាល់ល្បៃងថ្មី ស្រីប្រាប់
ចាំស្នេក តែប្រសប្រកែក បងអើយ ស្រែកថាមិនព្រម

I- អើយផ្ការអើយពាក្យផ្ងរ បងអើយបង ឣ!ណាពាក្យផ្ងរ សូរ
សម្ដេងមក អូនលរឡ្យៗចាំស្ងាប់ អើយឣ! ណា ៗ ចាំស្ងាប់

II- អើយផ្ការពីទិសបុព្វ បងអើយបង ឣ!ណាទិសបុព្វ អ្នក
ប្រសបងអើយ សូរដូចផ្ទើយព្រាប

III- អើយអូនលរឡ្យចាំស្ងាប់ បងអើយបង ឣ!ណាចាំស្ងាប់
អ្នកបង អើមសារស័ព្ធស់ថ្មី អើយសំដីអើយ

IV- អើយផ្ការពីអគ្នេយ៍ បងអើយបង ឣ!ណាអគ្នេយ៍ អូន
មិនភ្លេចទេ រូបបងនិងស្រី

V- អើយព្រោះផ្ការបានស្ប្រាត បងអើយបង ឣ!ណាបានស្ប្រាត
អ្នកបងអើយ ថាអត់ចោលស្រី អើយឣ!ណាៗចោលស្រី

VI- អើយបងកុំអើយមានថ្មី បងអើយបង ឣ!ណាមានថ្មី
ឣ!ណាបំភ្លេចអើយ បំភ្លេចអូនឡ្យើយ

VII- អើយប្រាថ្នារួមឡ្យើយ បងអើយបង ឣ!ណារួមឡ្យើយ
ឣ!សង្ឃរអើយ បំភ្លេចមេចបាន អើយបំភ្លេចមេចបាន

បទភ្លេង ប្រជាប្រិយ
សម្រួលតន្ត្រីដោយ កែវ ឯម
ទំនុកច្រៀងរបស់ ញ៉ែម ទ្បុន
ច្រៀងដោយ មាស សាម៉ន និង សួ សា ទ្បៀង

9061
ᶺN

បទភ្លេង និង ទំនុកច្រៀង ប្រជាប្រិយ
សម្រួលតន្ត្រីដោយ កែវ~ឯម
ច្រៀងដោយ សូ~សាទ្បៀង

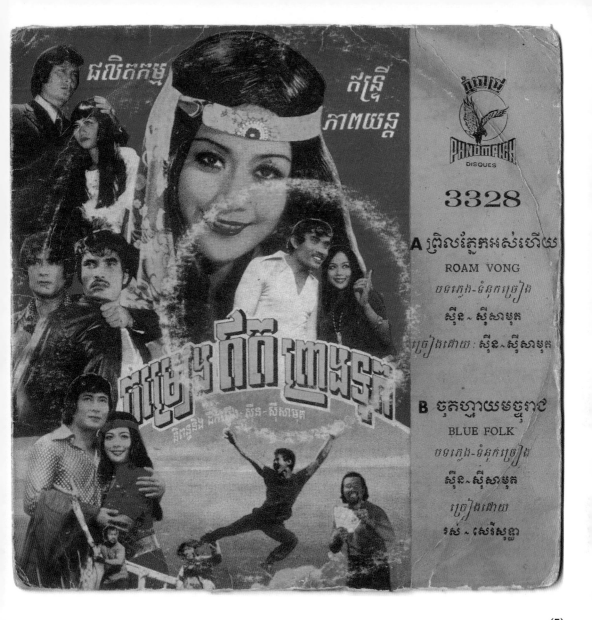

① 내눈이 흐려지네요 / 지옥편지
② 신 시사뭇 / 로스 세러이 소티어
③ 프놈벳
④ 3328
⑤ 1974
⑥ 람봉Roam vong 작곡·작사: 신 시사뭇 /
　블루 포크Blue folk 작곡·작사: 신 시사뭇
⑦ 캄보디아 영화 ‹뜻밖의 노래› 수록곡이다. 신 시사뭇이 각본을
　쓰고 로스 세러이 소티어가 두번째 여성 주연으로 연기를 했다.

ព្រិលភ្លៀកអស់ហើយ

Roam Vong

1- { មកដល់ផ្សិក្រុងសប្បាយព្រៃ វាលឯកិត្តវាលឯកភ័យអ្វីទិ៍ងអស់
 មកដល់ផ្សិក្រុងសប្បាយព្រៃ វាលឯកិត្តវាលឯកភ័យអ្វីទិ៍ងអស់
 បច្ចាផ្សិក្រុងច្រើ៍ស្រស់។ ទាំងស្រីទាំងប្រុសសែនេសៗ ឆ្នា ។

 សំពត់ខ្លៅវៃកៈចោតចេញ៍គ្នាល់ភ្នា ៗ ចោលវៃភ្នុកមើលទៅ ញ់៌រ
 ចិន្តា សំពត់ខ្លៅវៃកៈចោតចេញ៍គ្នាល់ភ្នា ៗ ចោលវៃភ្នុកមើល

2- ទៅ ញ់៌ចិន្តា ទ្រិក្រុងសប្បាយ៍វៃវាង៍ចំការ ព្រិលព្រិលទេត្រា
 អស់ហើយខ្ញុំ ។

 សម្លេងតន្ត្រីថ្ងៃក្រលូត ដូ ចិត្តត្រឹត្រូចសែនមនោរម្យ សម្លេង

3- តន្ត្រីថ្ងៃក្រលូត ដូចិត្តត្រឹត្រូចសែនមនោរម្យ តាមផ្ងូវស្រ៍ា
 រ៍ីយក្រុម៍ ទាក់ទាញ៍ចិត្តខ្ញុំឲ្យស្រ៍ម ។

 ចាធានថ្លាក់ថ្មៃប្រលោមស្ងុ៍ឌ្វ គៀ៍កកាយកើយកិតហា

4- { ច្ច៍ម (ពិ៍ៈៈដ៍ន)
 ស្រ៍ិបស្រោលស្រង់ស្វេចស្រស់ស្រីថ្ងៃ រូមរស់កិសសម័ស
 សែនសុខ៍ិហើយ ។

ចុតហ្លាយមច្ចុរាជ

Blue Folk

1- { ថ្ងៃចិញ្ចិត្តខ្ញុំនៅសង់អ្វើមពិត បង៍អើយបង ចា៍បង៍អាណិតបច្ចា
 មុយ៍មេក ៍ ៍ៃលតាមរិករស់នៅវៃក្ប៍រ៍ត្រង៍បង បង៍អើយបង
 ហើយ៍ស្ងួចគេនៅផ្ងុង៍ទៃកត្តិ៍ស្រៃម ។

 ពិ៍រៃតបច្ចារស់ព្រោះសេឡើម បង៍អើយបង ៍ៃលជាវ៍ៈ៍ៃម

2- ៍ៃៃធ៍ិរៃ៍ើ រូបអ្នកប្រាៈកេសអ្វើមឆ្វៃ បង៍អើយបង ស្ងមចិត្ត
 ប្រណិ ផ្ងួយពិ៍ចា៍រណា

(និៈៈៈៈៃ)- ចិត្តអ្នក៍ស្រេកឆ្ងុកឃ្យុមកហើយ ម្លាស់ស្នេហ៍អ្នកអើយ
 អ្នកៈមសៃ៍ា ចា៍ន៍ិ៍ិ៍ៃលំ៍ង៍បច្ចា ឃ្មៈស្ចៈៈស្ល៍រា
 ទុក៍ជួ៍ៈប្រុស៍ៃថ្ងៃ ។

 វៃអ៍ិថ៍ាៈអ៍ក្ងាៈសាស៍ ៉ បង៍អើយបង អ្នកឆ្ងៈៈអានៈ៍ៈៈៃ៍ិន

3- ៍ស៍ព៍សេ៍ត្តិ ត្រង៍ញ៍រ៍ៈ៍៍៍ៃ៉៍ស្រ៍ៈ៍ស៍ុ៍ត៍ស្ង៍ាៈ៍ិ បង៍អើយបង ៍ៈ៍
 ៍ា៍ល៍ាៈៈ៍ៈ៍ៈ ្រ៍៉ះអ៍ិ៍ៃ៍ង៍ៈ៍ង ។

4- { ចុតហ្លាយមច្ចុៈ៍ង៍ាៈ៍ៈ្រ៍ៈ៍៉៍ាៈ៍ណៈ៍ៈ បង៍អើយបង ផ្ងួ៍ៈ៍ាៈ៍ក
 ៍ា៍ប៍ៈ៍ៈ្ល៍ា៉៍ៈ៍ៃត៍ៈ ៉ — ៍ិ៍ក៍ភ្ងៈៈ៍ៈៃ៍ល៍ៈ្រ៍ៈៈ៍ៈ៍ៃៈ៍ស្រ៍ៈ៍ៈៈ៍ៈ៍ប៍ៈ៍ង
 បង៍អើយបង ៍អ៍ាណ៍ិត៍ៈ៍ៈ៉៍៍ៈៈ៍ៈ៍៍ៈ៍ៈ៍ៃ៉៍ៈៈ៍៉៍ៈ៍ង៍ៈ៍៍ៈ៍ៈ៍ៈ ្រ៉ ។

ៈៈក៍ស្រ៍ៈង៍ៈ៍ៈ ៍ៈ៉ ៍ៈ៍ៈ៍៍ៈ៍ៈ៍ៈ៍ៈ ៉ ៈ ៍ៈ៍ៈ ៉ ៈ ៍ៈ ៉ ៈ ៍ៈ ៉ ៈ ៍ៈ ៍ ៉

៍ៈៈ៍ៈ-៍ៈ៍ៈ៍ៈ

ស៍ុ៍ន~ស៍ី៍សាមុត

៍ៈ៍ៈៈ៍ៈ: ស៍ុ៍ន~ស៍ី៍សាមុត

P.P 3328 A

PHNOMPICH
DISQUES

៍ៈៈ៍ៈ-៍ៈ៍ៈ៍ៈ

ស៍ុ៍ន~ស៍ី៍សាមុត

៍ៈ៍ៈៈ៍ៈ: រ៍ស់~សៃ៍ៈ៍ស៍ុ៍ត៍ា

P.P 3328 B

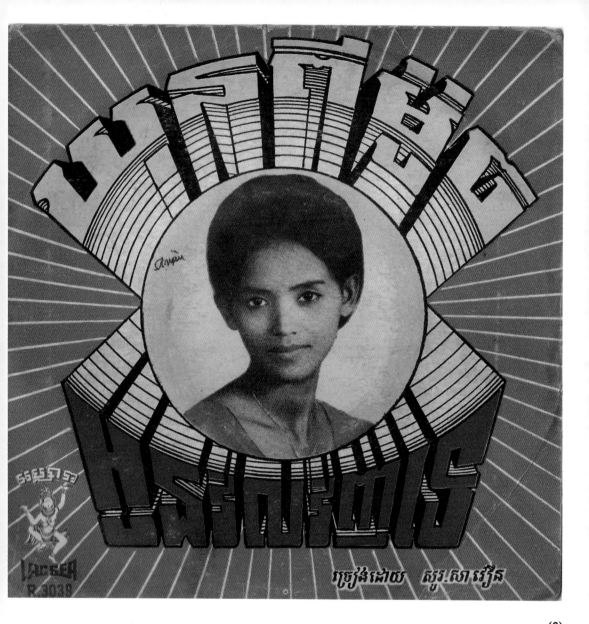

① 나쁜 남자였지만 / 돌아오나요?

② 쏘 싸브언, 미어 싸머언 / 쏘 싸브언

③ 압사라

④ 3039

⑤ 1972

⑥ 작곡·작사: 께오 엠 / 작곡·작사: 오잇 톤

(6)

A

ប្រ បងនេយនៃរបស់ នៅរវពត្តអ្នក អំណាយ បងអ្នពុរពត
អ្នកំយជតាឥច្ឆ្រា (ករុរគ)

ប្រ ក្អរៈឈ្លោ បងសបសរ័សរ កតចាតកតពា អុនអម
កនៃរកនន

ស្រ បងភ័យទស្លោង ព្រៃមេលអន្ត្រុបបងសង អ៊ំអៃ
មនៃរចាតចិន ព្រកអកខ្មែរមានព័ព(ករុរគ)

ប្រ ឈ្លរៈឈ្លោ ក្នាស្រ្តីលាពញរ៉ង អ៊ំអៃ ។ សែបតពត
ម៉តគត យពៃមតៃកមិចាន ។

ស្រ បងព្រលព័ត្តយនពុត ក្នាស្រ័ណាមតគោតកាន អ៊ំ
 កិយ ។ របស់ណាព្រយ្ចតាណ ចពាស្រីងប្រក ។

ប្រ អនទទានថ័សរៈ យនៃកសតរខតុសងតសាលា អ៊ៃ
ព្រីព្រលអកនៃត្តស្រ ។

ប្រ ប្រហាលង៉ឧនសិន សត៉រតតៃរាការពីអ្នក៉យ អំពោសនៅ
ៃក សារ៉តៃ ព្រលៈ៉រស ។

ប្រ អន្ត្រុង៉ៃ៉ាម បងរតតៃរ៉ោស៉ អ៊ំអៃ យតគ
ៃនៃរណោៈ កតៃ៉រៃៈរៈស្រី ។

ស្រ តៃ៉រៃនៃៈ ព្រៃ៉បតៃ៉ម៉ត តៃៃៈរៃព្រ
ស្រី

ប្រ
(បងៃ៉នៃតៈ)

B

១ ទិណាអនពុៈមត់ទៅ អេយអ្នកស្រកបងអៃ ប្រស
នៅយតាមអៃ ...។ ទិកៃក្តៃ ទិណា ទិក្តៃកៈ៉ម
ប្រសបងអៃ អនៃលៃ៉្រទៃអៃ ។ ៃឆិណា
ប្រសៈនៃអៃ អនៃលៃ៉្រទៃ...

២

៣

9039

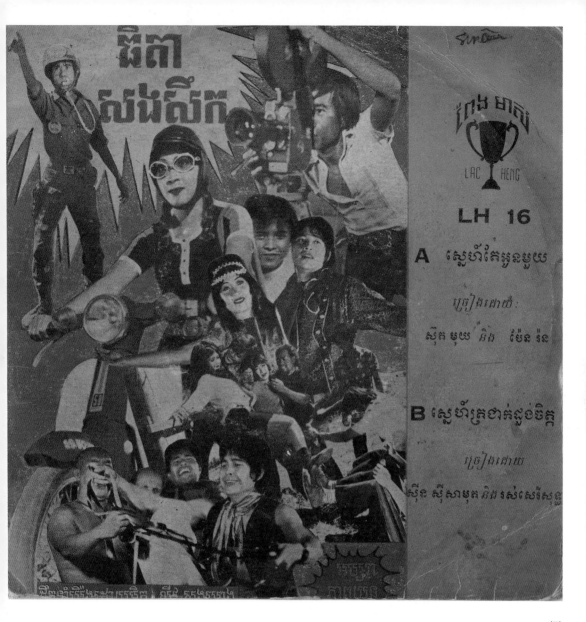

(7)

① 그대만을 사랑해 / 사랑이 마음을 시원하게 해
② 쏜 모이, 펜 란 / 신 시사뭇, 로스 세러이 소티어
③ 락 헹
④ LH 16
⑤ 1974
⑥ 작곡·작사: 오잇 톤 / 작곡·작사: 리 와
⑦ 캄보디아 영화 ‹복수› 수록곡이다.

ស្រី- ខ្លួនអូនក្រងុ កុំកល្បតលាន់ ញាតិមិត្តមតាន់ នាំ
ទីយអូនខ្លាស់គេ

ប្រុស-ណោរអូនប្រគេកក៏ចងនៅតែស្នេហ៍ ស្ពូរស្ពាចនិយតែស្រី
អូនព្រាមស្រឡាញ់

ស្រី- អូនមិនជឿណេចង មុខហ្ឫ៊ងៗាងហ្ឫ៊ង ហ៊- មិនបាច់មក
ប្រើ នាំនិយតែខ្លាញ់

ប្រុស-និងជឿចុរៗ បងតែអនុស្រឡាញ់ ស្រឡាញ់ៗ ចាញ់សរ្បស
ចរ ្ជឿចុរអូន បងសុខចិត្តស្រឡាញ់អូនមែន ណា

ប្រុស- ព្រិ ស្រឡាញ់ៗ អើយ សាច់សស្រឡូន ក្រតាកសាយ កុន
ដូចពេញអប្បុរ្ណ ខ្លូរ្យេ៧ស្ពូច ដូចបាឧអង្ស បងសុ្ក្រួរោ
ស្ពាច់រន់និ ម្ជួរសី ហា

ស្រី- ហ៊ុ សុចណាស់បងxៗចៅតែចpួ្យអូន មិនពាន់បាន
ខ្លួនចៅតែ្ជានមតិ

ប្រុស-R បងស្ជឿ ៗ យគមេមយ ធ្ញើសាវ្ត្ី ្ បងស្នេហ៍តែស្រី
ស្នេហ៍តែអូនស្រីមួយ ហា

ស្រី- មិនជឿណេ

ប្រុស-ស្នេហ៍តែអូនមួយមែន ណា

ស្រី- ហ៊-

ប្រុស- ហ៊ី ហ៊ី អូ ។ ។ ។ ។

ពិ ចារយាអើយ ចត់មក្រជាក់កាយា អូនិតារស្នេហា
មាសចងអើយ មិនឃើញអូនមកពុក្ខាផតស្ជៀយ តើ
កាលណាឡ្ជីយ អូននិងមកគេមង ?
ហ៊ុ ។ ។ ។

ស្រី- ពិ សន្ធេងអ្ជីហារស្ពូលពុស្សុក្រៅ្ល មាសស្នេហ៍សុចៗ អូន
ឧតុកចចៅ ហើយ ណាថ្ងៃ អូនឧធ្ញីៗ ចៗ ្ជីនឧយ៌ វ្រាក្តី
ថ្ងៃនេះ ថ្ងៃអ្ជីបាន ុ៩ូថ្ងៃ ្ុ៧ចៅ ?

ពិនាក់- អូ អូ ។ ។ ។

ពិ ស្នេហា យើងៗ ្ជរ្យ៉ូបបាននិងអកជាវ៉ងគ្ណៗ នៅមិនឧ្ណ
ចិលមគកសច្ឫ សេសែនសឧ្យ្ល កា្ត្ក្ល្ណាយតែស
សុ្ខ ពិនៗ នៅៗ ្ស្ពាក់អស់ចិន្ល។
ហ៊ី ហ៊ី ។ ។ ។ ។ ។ ។ ។

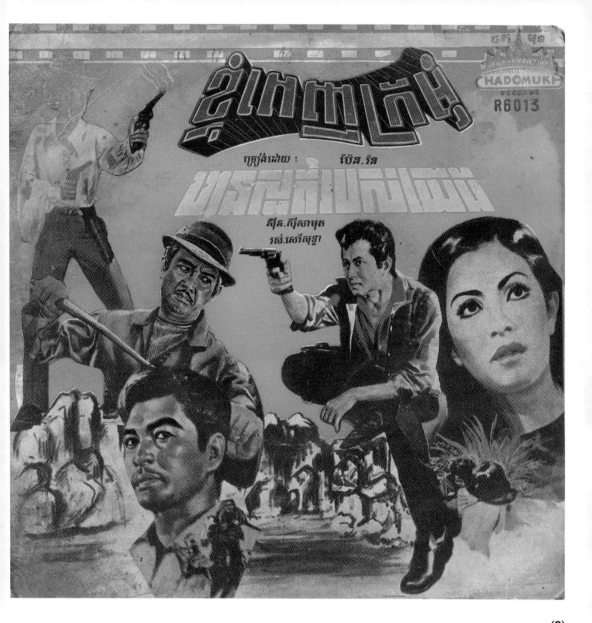

(8)

① 나는 사춘기야 / 우리의 천국
② 펜 란 / 신 시사뭇, 로스 세러이 소티어
③ 하도무키
④ 6013
⑤ 1970
⑥ 곡: 외국곡, 편곡: 썸 싸컨, 작사: 뗍 쏘콤
⑦ 태국 영화 수록곡

ខ្ញុំពេញក្រមុំ

ហេតុអ្វីបានរើសខ្ញុំ

១. បីយស្រីពេញក្រមុំ ! ហ៊ី ! ងួចខ្ញុំសែនទទាន
ឧួលព្រាណាស្រួ់ប្រស្រីបរាមតៃ ក្រួច
ល្អចតន់រូបថ្មី ឲ្យចជាមានទិស្ស័យថ្មីមុមេ ។

២. ពេញក្រមុំនាយជាពាក ········
ស្យាប់ហើយខ្ញុំថ្ងៃ ········ ពេញក្រមុំ នៅ
ឲ្យមានស្គាល់ ·········ទាល់នេរ ហ៍ះ
ពេជ្រស្រីថ្មី

បន្ទរ. អុយ គេអូ្នេគេហើយ ! ព្រះពើយពៀង
ណាស់ កំលុចតើលខ្ញុំ ព្រងញ់អណ្ណៈ ហ៍ះ
អ័យ ·····ខ្ញុំធ្វើត ? ។

៣. ខ្ញុំមិនឱ្យ·ឃ··ពេង ក្រប់ម៌ិនក្លេង មិន
លេស្អចូ·····ៀងឪៃ ជាប់ក្ដេលក្រខ្ងត់
ពេកព្រោ ក្រ·· រោាបចត ឲ្យបច់ងប្រាថ្មា ។

បទចរាបេស
សំរួលបទភ្លេង សម ~ សាទន
សំរួលទំនុកច្រៀង ៦៣ ~ សុខម
ច្រៀងដោយ ម៉េន ~ រ៉ន

៦០១៣ **A**

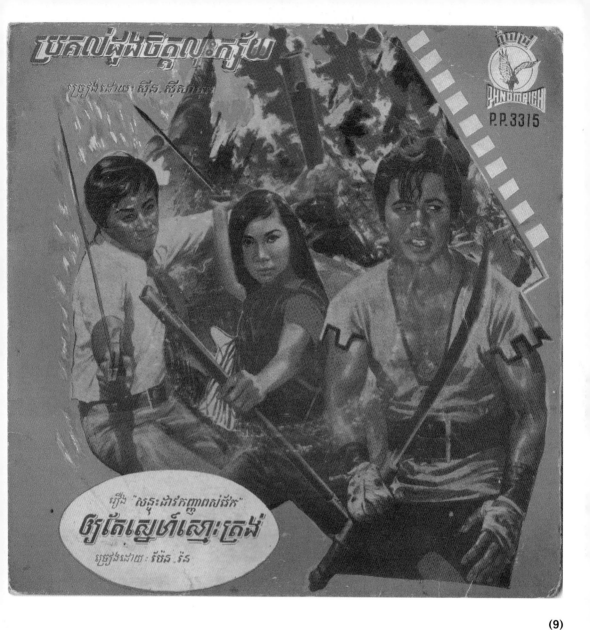

① 죽을 때까지 그대에게 마음을 줄게요 / 신실한 사랑이라면
② 신 시사뭇 / 펜 란
③ 프놈뻿
④ 3315
⑤ 1971
⑥ 작사: 씨으 쏜, 오케스트라 단장: 먹 쑤온
⑦ 태국 영화 수록곡

ប្រគល់ដួងចិត្តល្អះក្ប្រើយ	ឱយតែស្នេហ៍ស្ងោះត្រង់

ប្រគល់ដួងចិត្តល្អះក្ប្រើយ

1 ន! ស្រីណៃយស្រីថ្ងៃ ល្អ គ្មានស្រីប្រៀបផ្ទឹមបាន សមមកជិត
ខ្ញុំប្រុសស្នេហា អនុស្សសដុដឆដចិត្តនា ។

2 រោ- ល្អដើយល្អក្រែ ស្រស់វិលៃយត្រៃសោភា ផុះចេញ
ពីទឹករស្មីថ្ងៃៗ ឲ្យរំរៃងចិតបាន ។

R មើលផ្កានេះ ល្អពិតមែន អ្នកណាយឃើញ ទូរមើលមិន
បាន សមួស្សស្រស់ស្រងូ គ្មានក្រហមដួចបច្ឆា រៀង
ចងបានកល្យាណជាគូក្រ ។

3 ន! ពោកអើយពោមុំ ផា-ហ៊ាធ្មឹយបងហើយស្ងន់ បង
ប្រគល់ដួងចិត្តឲ្យរូម ឈ:ក្រៃយ ថ្ងមក្រុបក្តីនេស្នេហា ។

* បងប្រគល់ដួងចិត្តឲ្យរូម ល្អះក្ប្រឹ ្ងថ៍ក្រេខេខ្ញុំនស្នេហា ។

ទំនុកច្រៀងសម្រួលដោយ ស៊ី ស៊ុត
ច្រៀងដោយ : ស៊ិន ស៊ីសាមុត
ដឹកនាំវង់ភ្លេង : ម៉ក ក្មួន

P-P 3315 A

ឱយតែស្នេហ៍ស្ងោះត្រង់

1 ហា-ខ្ញុំ-ផាស្រ ច្រៀបបានដូចបច្ឆា រិកកាលណាដូចចិត្ត
ដែលះពេញរង គ្មមិនទទឹឲ្យប្រុសណាយឃ្ញីលអរខ្ញុំម្ដៃយ
គ្មានទុក្ខព្រ្ហាយ្រសល្អ្ដេរញ្ជឹយ ្រស្រាបម្ប្រចះនេគ្រា

2 គ៍-ចាស្រច្រៀងបានឆ្មឹងជាបុច្ឆា នៅទីណាសេនន្ធាយក
តាមព្រាថ្នា ្រប្រសត់ដ្ដជាញ្ចំ ខ៍ហើរ្រគ្រនក្រក់ស្រអំជាតិ
ស្នេហា គ្មានន្ធ្មាក់ទ្មមវ្ភ្ញតក្មុននៀ កំហើរ្រលញ្រចញៀ ។

R ចឹស៍នខ្ញុំម្ហ្មានបុណ្យ គ៍ល់តែ្រក្រហុទ្ចារៃយៗេ្រៀ:រៀវ្ញៀៀ
សោ:ទ្ស គ្មានថ្ងៃណ្ញាតគ្ច្រម្ចៀ ្រស្រដៃ្ម្ដៃង្គ្រម្ចៀល
អស់ត្ត ្រៀយ្មៃល្ចិត្ត្រ្ច្ប្រសណ្ញណា្ត ្រ្វៃ ្វៃ ្វៃប្ញន ្រ្វៃ
ស្នេ្វៃ ្វៃ ្រក្វ្ម្ច្ច្ម្ច ។

3 ខ្ញុំ្រ្វៃ ្វៃ ្រស្រម្ណា ្វៃ ្រ្វៃ ្វៃ ្រ្វៃ ្វៃ ្រ្វៃ ្វៃ ្រ្វៃ
ជាតិណ្ណ្វៃ ្រ្វៃ ្វៃ ្រ្វៃ ្វៃ ្វៃ ្វៃ ្វៃ ្ច្រ្វៃ ្វៃ ្វៃ
ៃ្វៃ ្វៃ ្វៃ ្វៃ ្វៃ ្វៃ ្វៃ ្វៃ ្វៃ ្វៃ ។

ទំនុកច្រៀងសម្រួលដោយ ស៊ី ស៊ុត
ច្រៀងដោយ : ប៉ែន រ៉ន
ដឹកនាំវង់ភ្លេង : ម៉ក ក្មួន
ចម្រៀងដើមស្រតចេញពីខ្សែភាពយន្ត
រៀង (សង្ឃ:នាវកក្ដាពស់វៃក)

P-P 3315 B

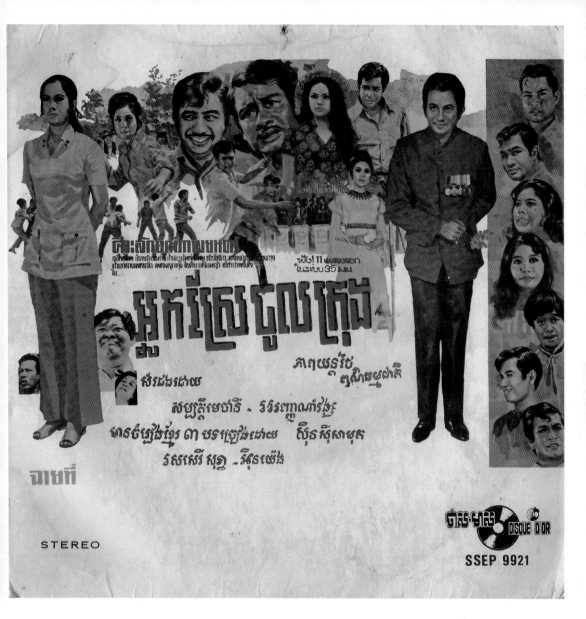

ភិនះសក្តិ្សពីកាយបទ

ក្បាលមេន សៃ្យនុីកាសម៉ា ពីសស្របពីសល្វ សៃ្វសៃ្ព មសស្ល្សកស
រ៉ល្យលសមេសល លសលកស សៃល លលកស សៃលសល
ល

ជល់ 11 លលសល
កលក 35 លក

អ្នកស្រែចូលក្រុង

ភាពយន្តថៃ
ភូមិធម្មជាតិ

ស៊ីវងលល

សម្បត្តិមេថាវី · វិរិរញ្ញាណកាំផ្លួរ

មានចំរៀងខ្មែរ ៣ បទច្រៀងដោយ ស៊ិន ស៊ីសាមុត

វសសេវី សុគ្គ · អ៊ិនយ៉េង

ឆាមទី

ផ្សំ-មាស DISQUE D'OR

STEREO

SSEP 9921

① 방황하는 영혼 / 까마귀 둥지 산 위에서

② 신 시사뭇, 로스 세러이 소티어 / 신 시사뭇

③ 프놈펫

④ 3324

⑤ 1974

⑥ 작곡·작사: 보이 호, 오케스트라 단장: 하스 살란

Slouw Rock វិញ្ញាណអណ្តែត Slouw លើភ្នំទន់ភ្នែក

ច្រៀងនើម- សែនស្រុកអូបថ្ងៃរេ... គ្មិនស្មេហ៌បានសុគិភូនិយ
 គិសម័យ ។

ស្រី- ពេទ្យស្រុកស្មេហាខ្ញុំអើយ ផ្នាវិកហើយមេ្ចមិនស្រុកគ

ប្រស- ពេទគារស្មេហាមាសបង ស្មេហ៌ឧស្សព្ធេពញ្ញព្រះបេង
 ហើយ ។

ស្រី- ផ្សែវច្បាងសុគ្រុកអូបលេ្ចលើយ កែបចអើយចាញ់
 គ្មិនស្មេហ៌រេ

ប្រស- ចបជ្វើ្យហើយឈ្នោរិកេចមាសមេ ស្មេហ៌យេចស្មេហ៌
 អស្ដមយ៍ចិក ។

ប្រស- ពាត់អួចមិនបានឆ្ងើយ

ស្រី- ទៃកែកើយព្រេបច

ប្រស- កើយចរណៅឧន្ធុច ព្រួចចសម្រាប់កែអួច

ប្រស- កើផ្ទាល់អុនឧកច្ជូនអួកណា

ស្រី- អុនសច្ចាពុកច្ជូវកែបច រើវអុនមគណៅរាស្មេហ៌ស្ចច

ប្រស- ចច្រុកចចអ៊ុំឈ្លលរើចហើយ ។

១- និរុនរំភ្នែក ... អើយ ព្រុនំភ្នែកអើយ លើកំពនគ្តី
 សាយណ្ណរពាចយ មេយរ៍ីស្រគ សុម៌កេគកិលចិញ ។

២- រិអៈក៌ព្បាគំរ្ជុងន ... រិាប្របងំ គំព្រាគំរ្ជុននំរៃ កឆ្ល
 ពិចំពេ និយ៍បែកម៌បៃ ព្រាគំ្រសគំព្រាគំភូមិ ។

ចន្ទរ- អនិច្ចាអើយ យកឆ្ជើជាៗខ្ទុំយ កេចកើយឆៗៗ៩៣ំកភ្នែក
 ព្រួចកំចស្មរ៍ីបែក សឡ៌ំចមើលៗមេយ មេយកំខ្ស៍
 ឆ្ពាយចៅ្យៗបកាយ លើខ្ចុំកំរ៍ើយ ។

៣- អាស្រុខ្ទុំណ្ណាស់ កឆ្មអើយកឆ្មព្រួ៣រាស់ ខ្លាស់កេរ្ជៅរ៍
 របច្ចនៗិច សុ៍បកៗស្រៗៗឆៗៗ ៩ំចិកឆ្ទីៗខ្នៃច សុ្រចលើ
 គ្តិណៅអើយ ... ។

ផកស្រេ៍ពិខ្សេរកាយ យក្គៗ្រៀក (ចៅកៗ្ព្រេៗលើទាល)

ចទភ្លេង-ទ៍ឧកក្រៀក ថ្វាយ- ហ្មរ
ក្រៀកជៅយ ស៍ុ៍ន-ស៍ីសាមគ រស៍-ស៍ើស៍ុឡ្ឆា
ជ៍ិកទៅរ៍ីង៍រៗ៍ុងៗ៍ៅយ ហ្វាស៍-ស៍ាឡ្ឆន

P·P 3324 A

ចទភ្លេង-ទ៍ឧកក្រៀក ថ្វាយ- ហ្មរ
ក្រៀកជៅយ ស៍ុ៍ន-ស៍ីសាមគ
ជ៍ិកទៅរ៍ីង៍ភ្លេ៍ងៗ៍ៅយ ហ្វាស៍-ស៍ាឡ្ឆន

P·P 3324 B

PHNOMPICH

(12)

① 새 삶 / 눈화살
② 신 시사뭇 / 로스 세러이 소티어
③ 올림픽
④ 8026
⑤ 1972
⑦ B면에 수록 된 「눈화살」이라는 곡은 여자가 남자를 바라보는데
　눈이 화살처럼 남자에게 닿아서 오랫동안 남자는 사랑과
　아픔을 느끼고, 뽑고 싶어도 뽑을 수 없는 화살 같다는 가사를
　담고 있다.

B ព្រញវគ្គកអូន	A ជីវិតថ្មី

B ព្រញវគ្គកអូន

- ចាញ់ចំដួងចិត្តហើយ ក្មេកអើយក្មេកមានមន្តស្នេហ៍ឈឺ
មិនដាយជាទេ ព្រួយស្នេហ៍ដកមិនបានឡើយ ដកមិនបាន
ឡើយ

- ថ្ងៃៈថ្ងៃលិចវិញបាន ឈឺប្រាណៈដង់ជាវិញដែរតែឃើយស
ព្រោះស្នេហ៍ មិនដាយជាទេណាសូន
បន្ទរ—មេត្តាជួយផង ជួយផងព្រលឹងស្នេហ៍
គ្មានអ្នកណាជួយបងបានទេ មានតែអូន មានតែអូន
ហ្លាស់ព្រញស្នេហ៍
ទើបជួយបងបាន ដកព្រញស្នេហា
—បងសុមអង្វរហើយ អូនអើយកុំជាច់មេត្តា ផាក់ទានក្នុំ
ចិត្តស្នេហា ទើបជាបូសចិត្តឯង

ច្រៀងដោយ ស៊ីន ស៊ីសាមុត

A ជីវិតថ្មី

១· គ្រាន់តែរៀបការហើយ អុះឱ្យខ្ញុំនៅអើយ
ដួចជាយ៉ាងណាទេ (ហ៉ាំងណាទៅ? យ៉ាំងណាទៅ?
១(Bis ដួចជាប្លែកដែរ ធ្វើប្រពន្ធគេ
ខុសពីក្រមុំ

២–ស្រាប់តែចេះប្រច័ណ្ឌ ហើយធាប់ទាំងប្រកាន់
ព្រួយខ្លាចតែបាត់ប្ដី (កុំព្រួយអី'កុំព្រួយអី! ្រ)(Bis
ម្ដេចមិនឲ្យក័យ ម្ដេចមិនឲ្យក័យ
ប្ដីដែលពេញចិត្ត
បន្ទរ—ស្រីណាក៏ដួចតែគ្នា ប្ដីនេះហើយជាជីវិត
កាលនៅក្រមុំមិនគិត ដល់ស្ពាល់ប្ដីវិត
ចិត្តក្រៃប្រទាំងអស់

៣–/ខុសពីនៅក្រមុំ ហើយផ្ដែមជាងទឹកឃ្លុំ
គឺចិត្តថ្មីនៃប្ដី Bi ស្រី!ស្រី!ស្រី.ស្រី.
មានប្ដីចិត្តស្មោះ រស់ដោយសប្បាយ

ច្រៀងដោយ រស់ សេរីសុទ្ធា

8026

OLYMPIC

108

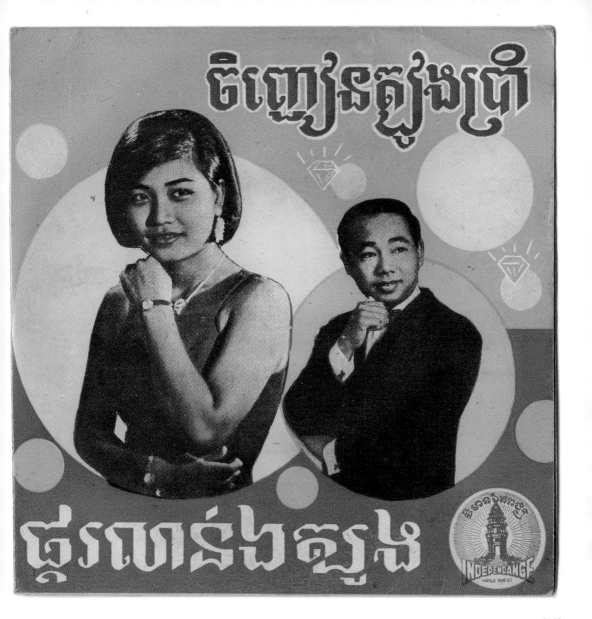

(13)

① 5개의 큐빅반지 / 남쪽천둥

② 신 시사뭇, 펜 란 / 신 시사뭇, 로스 세러이 소티어

③ 인디펜던스

④ 2966

⑤ 1968

⑥ 작곡: 신 시사뭇, 곡: 전통음악, 오케스트라 단장: 하스 살란

ចិញ្ចៀនក្បូងត្រ្បាំ
SARAVANN

ប្រ. នី! ពួកអើយសល់ប៉ានអូនអើយជាស្ងោនសំពៅ អូន
ចាំអើយមើលផ្ទមន អើយពេលផ្ទាយសេះៈ ចង
ល្យរចាំអូន អូនអើយនៅខាងក្បូងផ្ទះ ចងនិត
អើយអូនណាស់ អូនអើយបែកគ្នាយៗហើយ ។

ប្រ. ចងដើរព្រៃលើអូនអើយ ហើញលើ(ជ្រ)សុក ចង
ដើរឆ្លងពីកូនអើយ ស្ងាមអកយៗនើយ ដីខ្យាច់
អើយជាពុក អូនអើយដ៏ថ្ងៃជាខ្មៃ ដែលអូនឆ្នាប់
កើយ អូនអើយចងសុំកើយឡេង ។

ស្រ. ផ្ទាយព្រឹកអើយតែមួយ ចងអើយផ្ទាយពួយកត្តូ
ខែ ៗអើយឆ្នងក្បូចងអើយ កណ្ដាលអព្ទាត្រ បើ
កើយដែលអូន ចងអើយកើយក្ដឹឡ្យាន កើយ
អស់មួយជាតិ ចងអើយក្ដឹឡ្យបែកគ្នា ។

ប្រស. ចិញ្ចៀនអើយក្បូងត្រ្បាំអូនអើយ ចញ្ចចិត្តស្រី
(ស្រី) ផ្ល់ច្រិក្បូចបី ចងអើយៗយោលផ្ទាស្ងោ
(ប្រស) អូនៃថ្ងៃចាឡកអូនអើយជាត់ពេលច្យេប
ការ ។

ចង្ល. ផ្ទមចានអើយផ្ទាស្ងោៃតែអើយអូនហើយនិងចង ។
ៃថ្ងៃសាវ៉ាចាង់ ៃថ្ងៃសាវ៉ាចាង់
 បទភ្លេង ស៊ិន-ស៊ីសាមុត ទំនុកៗច្រ្យៀងៗប្រៃពណី

ច្រៀងដោយ { ស៊ិន-ស៊ីសាមុត
 { ប៉ែន-រ៉ន

ជឹកនាំវង់ភ្លេង ហាស់-សាឡ្យន

C-2966 A

គ្មរលាន់ឯក្បូង
SARAVĂNN

ប្រ. គ្មរលាន់ឯក្បូងក្រឃ៉្ចងនិចេកក្ដិច ក្រម់ ១ចងអើយ
ចេកក្ដិច (ពីរ៨០) ។

ប្រ. លើកគ្នាសាមសិបៃណ្ដឹងនិកូនគេ លើកគ្នា
សាមសិបៃណ្ដឹងនិកូនគេ ។

ផ្ទខ្ញុំចាឡ្យម្ខាយខ្ញុំគាត់ចាពេ កម្ម្ជោប្រសចងអើយ
ចាពេ (ពីរ៨០) ។

ស្រ. លើកក្នងឡ្យគេចង់សុីនិត្យ្បាលៗ្រៃក លើកក្នងឡ្យ
គេចង់សុីនិត្យ្បាលៗ្រៃក ។

ប្រ. ចផ្ទាច់ចាផ្ទរៃ្បផ្ទាស់និចាឡុយ ក្រម់ ១ចងអើយ
ចាឡុយ (ពីរ៨០) ។

ប្រ. ឡ្យក្នប្រ្ចុងទណ្ឌលនិសំណត ឡ្យក្នប្រ្ចុង
ទណ្ឌលនិសំណត ។

ស្រ. ចិត្តខ្ញុំដួចម៉ើ! សូមចងក្នីឃ្យាយៗបួក កម្ម្ជោប្រស
ចងក្នីឃ្យាយៗបួក (ពីរ៨០) ។

អុកតាៃនោកឆ្នតផ្ទៅ់ចាឆ្នាំខុសគ្នា អុកតាៃនោកឆ្នត
ផ្ទៅ់ចាឆ្នាំខុសគ្នា ។

បទភ្លេង ស៊ិន-ស៊ីសាមុត
ទំនុកៗច្រៀងៗប្រៃពណី

ច្រៀងដោយ { ស៊ិន-ស៊ីសាមុត
 { រ៉ន-រ៉ៃសុឆ្ដា

ជឹកនាំវង់ភ្លេង ហាស់-សាឡ្យន

C-2966 B

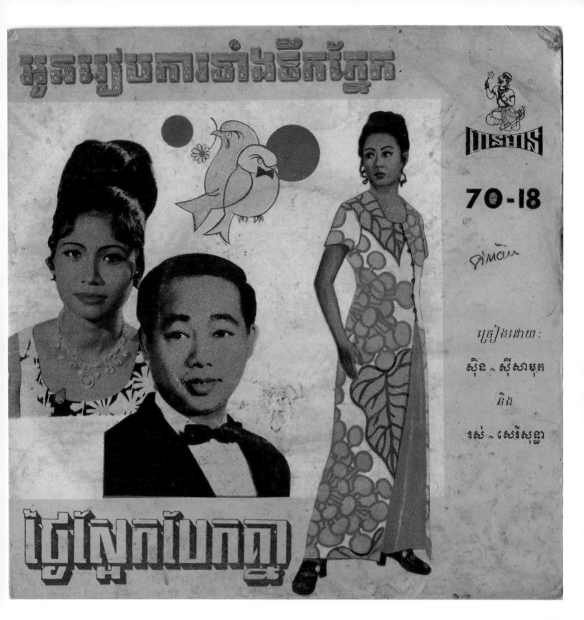

(14)

① 내일 이별 / 나는 눈물 흘리며 결혼한다
② 신 시사뭇 / 로스 세러이 소티어
③ 하누만
④ 70.18
⑤ 1972
⑥ 작사: 신 시사뭇, 오케스트라 단장: 폰 썩,
 리듬: 볼레로 크바크 Bolero khbach /
 작사·오케스트라 단장: 먹 씨봇타, 곡: 전통음악

ថ្ងៃស្តេកបេកគ្នា

Boléro ក្បាច់

អូនអើយ ១ គេចទៅយប់ជ្រៅ១ ណាស់ហើយ Bis ខ្យល់
ថត់ ១ គឺយ សង្សារបងអើយ គេងនិយស្តប់ស្តល់ រៀប
វៃចិត្តតិតកខ្ចល់ ព្រោះនិម្មលរាល់យប់ថ្ងៃ រៀមវែសន
អាណិតដល់ចិត្តចរណែ ឆ្នាប់ឆ្នាក់ថ្ងូរ ចីមិនវែលខុស
ឆ្ងួ ។

ថ្ងៃស្តេក ១ បេកគ្នា បងលា ១ ឆ្ងួលួចក្ខុទ្រ្តា ១ នេ
ម្ចុចបងលាឆ្ងួឆ្ងួទៅជ្ញាណាស្រី ចបលារទៅពីថ្ងៃ
ឆ្ងលចរណែនៅនិយសុខ ពេលបងចាកទៅពៅកុំកើត
ឆុក ចំណំចំណុករៀបចន្ទនិយថ្មី ។

អូននៅពៅអើយចាំថ្វរ ដួសព្រូថ្កុំនៃវៃ កុំដើរឆចាល
ឆុណានៃថ្ងៃ នាគេមើលខាយ ចាស្រីខាកល័ក្ខណ៍ មាន
វែយើងទៅពីនាគ ស្ងាលរេជៀវរាក់ណាស្រីសួន
ជ្ញាបានចំណេញវិលចិញ្ជួថង្អូន ឆិកគ្រៀងវ្រក្គួន
អូនអើយពីនាគ ។

អូនរៀបការទៅចទឹកភ្លែក

១- រាត្រីនេគ្មានដួចម៉ែ រៀឡៃចិត្តម៉្លែរេ និស្សេហាអូន
អើយ គេរគើយឆុក្គ ផតស្ម៉ឺយ អ៊-អ៊យលើយឈ្មរ
អ៊-អ៊យ ស្ងួចទុគរពៅរនផ្ស្រាមាគាឆិចកីគាចឆ្ងួអូន រៀបការ
គ្គ៊ី ចាលឆ្ងនិយគ់ព្រោ ។

២- ចចទៅច្ម៉ៃចគើខ៊ងពេ ចាអូនជានរៅគេ ចាលស្ម៉េហ៏
និយរោរ អ៊យ អូនឆ្ន៉ាគាមវាគា អ៊-អ៊យ ចាអូន
អ៊-អ៊យ នៅនិតិសម្ម៉ារ រៀបការទៅឆ្ងៃវែគ ឆ្រុង
ស្ត៊ីវែគ ឆិកភ្លែករាល់ថ្ងៃស្រម៉ៃយចើញវែចច ។

៣- ចាគិនេរហួសអស់ហើយ ឆ្លើយចិត្តអូនអើយ ចាគិក្រ៉ាយ
សច្ចាស្ងួសួចជួផ្ងួចំណាច អ៊-អ៊យចចពិគ អ៊-អ៊យ
រ៉មស្ម៉េ រួសម៉្ងា ចាច៉ិគ្រល្អរេវសាន កុំចីខាន ដួច
ចាគិនេរួចឆ្គ៊ីសុខអើយ ‼ ។

ទំនុកច្រៀ]ង ស៊ីន~ស៊ីសាមុត
ច្រៀ]ង ស៊ីន~ស៊ីសាមុត
ដឹកនាំភ្លេង ឆុន~ស៊ិត

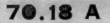

ចទភ្លេងច្បូរណាណខ្មែរ
ទំនុកច្រៀ]ងនិងដឹកនាំភ្លេងដោយ
លោក ម៉ត់~ស៊ីវុត្ត
ច្រៀ]ងផាយនាថ រ៉ង់~សេរីសុទ្ធ

70.18 A

70.18 B

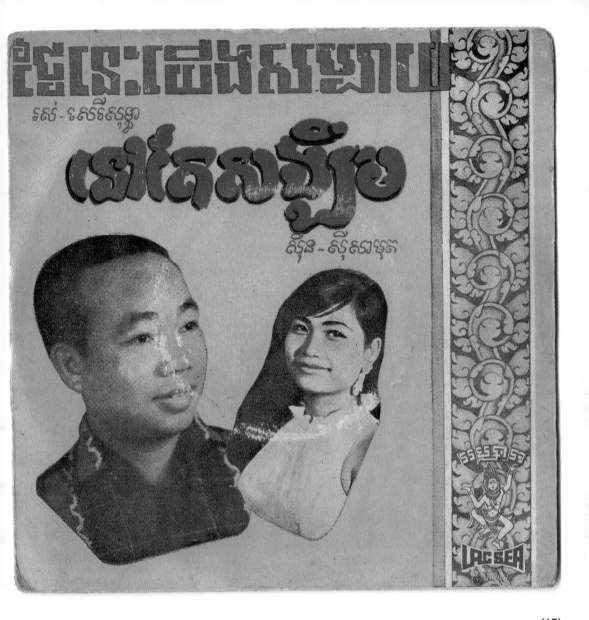

① **아직 희망이 있다 / 오늘 즐거워**

② 로스 세러이 소티어 / 신 시사뭇

③ 압사라

④ 9047

⑤ 1972

⑥ 곡: 외국곡, 작사: 냐엠 써윽, 편곡: 으어 썸얼 /
 곡: 외국곡, 편곡: 썸 싸컨, 작사: 뗍 쏘콤

⑦ 신 시사뭇이 커버한 비틀즈의 ‹헤이 주드›가 수록된 음반이다.

A

១ ការពិនេះវែនសប្បាយ... អូនថើលវាយជាយ ដរាប
ពេញរមយា វិញ្ញស្សរណៈ ស្រណោះឆលថៃ
អំនស្ប្ប យើងបានរាបរាប្បាជុងល្បិក្ម្

២ វើ្បថៃតស្ងៀម ជចក្រេង្លើម វាយលើថៃនិ
ថើលរលក របក្ប្រវេញពេញផលវៃ ស្ហ្ៃយេប
សតិមក្ប ស្ឌិរក្ស្ងៀម

R បនរបើសង្ឃ្មប្រជាតភ័ក្ត ឌចថ្រេសៀមស្ស្ប
គ្មលសក្ស្នៅ្ងសាសង ពោយ៩ងៃនៃ៩តុជាតិ របី
មេយ៩នៅតៃៃនស្រ៩ ៩ត ស្ត្រិនញ្ញាតិ បញ្ជាឌិគ្មន
គ្មា ឌុចឆ្ន្នាប្ក្រ្បប្សរ៩ន

៣ សង្ឃមបឌ៩នៃ៩ហ៩ន ថើស្ិនកល្កក្ក្ន្ គុ៩ន៩នៃ៩
ញ្ញ្ម បើប្ឌ្ប ប្ញ្ជ៩នៃ៩ពៃ៩ប្ប្រៀម ៩ោះមេយ
ខ្សស្ឌ្ប ចិត្តឡ្ថៃ្ត្រ្ញ្ជ ៤ ៩ ៩ឡ្ន៩——
ស្ក្ហ៩ឌ្ចឌ៩ក្ហ្ញ្ខ្ញ្យ៩ រស្ឌ្ចហុឌ្គ្ន៩ ស្ប្ប៩យ
និម្ប្រ្យ៩ ឌ្ចប្រ្ៈ៩ឆ្ន្ន៩ន៩ច្ប្ស្ន្ៈ៩រ៩ើ៩ក្
ៃ៩លស៩ក្ប្ៃ៩ក្ប្រ្ត្ស្ញ៩ស្ហ្ៈ៩ម្ប្ជ៩ក្

បឌក៩ ៩៩ម៩ស្
ឌ្ន៩ក្ញ្ច្ៀ៩ង្បស្ក្ (ច្រ្ៀ៩ម—៩៩ន)
ស្ម្ប្រ្ស្ក្ត្រ្ៃ៩៩ោ៩យ ‹៩ង្រ៩ស៩ក្ស›
ប្ច្រ្ៀ៩ង្ឌ៩ោ៩យ ‹៩ស៩—៩ស្ៃ៩ស្ៃ៩ក្›

B

១ នៅ៩ប្រ្ៃ៩ស្ស្ស្ន្ៈ ស្ម្ប្បក្ប៩ម្ក្ន៩ៈ៩ក៩ក ប្រ្ស្
ស្ស្ហ៩ នៅ៩ស្ៀ៩ម្ៃ៩ម្ើ៩

២ ថើ៩ង្ស្ប្ប៩យ ស្ម្ប្រ្ស្ ៩ច៩ន្ៈ៩៩ន៩យ៩ពិ៩ន្ៈ៩ុ៩ស្ៃ៩ ៩៩ក
ប្ឌ្ច្ឌិ ស្ម៩ម្យ៩និ៩យ៩ម

៣ ៩ក៩ កៃ៩ល្ង៩ គ៩ម្ក្រ្ៃ៩ង្ក្ក្ព៩ញ្ៈ៩ប្រ្ច្ មក៩ក្ម៩ៃ៩ជ៩ឌ៩យ៩
និ៩ន្ៈ៩ឌ្ៈ គ៩ម្ប្ន្ៈ៩ក្ក្ត្រ្ៀ៩ង្ៈ កៃ៩ល៩ន៩ ៩រ៩យ៩ើ៩ក ៩ព៩ិ៩ៃ៩៩ៈ
អស្ឌ្ៈ៩ក្ក្ន្ៈ៩ឌ៩ិ៩ក ថៃ៩នេះ៩យ៩ើ៩ង្ស្ប្ប៩ុ៩ល្វ៩ិ៩ក៩ក៩រ៩យ៩ម្ៃ៩ន្ៈ
អស្ៈ៩ក្ត្ត៩ ចិ៩ត៩ត៩អ៩ស្ឌ្ៈ៩ែ៩ន

៤ ក៩៩ក្ស៩ន្ៈ៩ុ៩ ៩៩ន្ៈ៩ឌ្ិ៩ស្ឌ្ត្រ៩ៈ៩៩ន៩ៈ៩ឌ៩៩ល៩៩៩ៃ៩យ៩៩ប៩ៃ៩ន ៩រ៩យ៩ើ៩ក៩ក៩៩ល៩៩ក
ក៩៩ល៩៩ង្ស្ប្ប៩៩យ ក៩៩ល៩៩ៈ៩ស្ប្ប៩៩យ

បឌ៩ក្ន៩ឌ៩៩ៃ៩ៈ៩ស៩
ស្ម្ប្រ្ស្ក្ត្រ្ៈ៩ិ៩៩ោ៩យ—(ស៩—ស៩៩ក្ស៩ន)
៩ឌ៩ក្ច្ៃ៩ៈ៩ង្ (៩៩ទ៩ៈ—ស្ឌ៩ន)
ប្ច្រ្ៀ៩ង្ឌ៩ោ៩យ (ស៩ៃ៩ន—ស៩ៃ៩ស៩ៈ៩មៃ៩ក៩)

9047

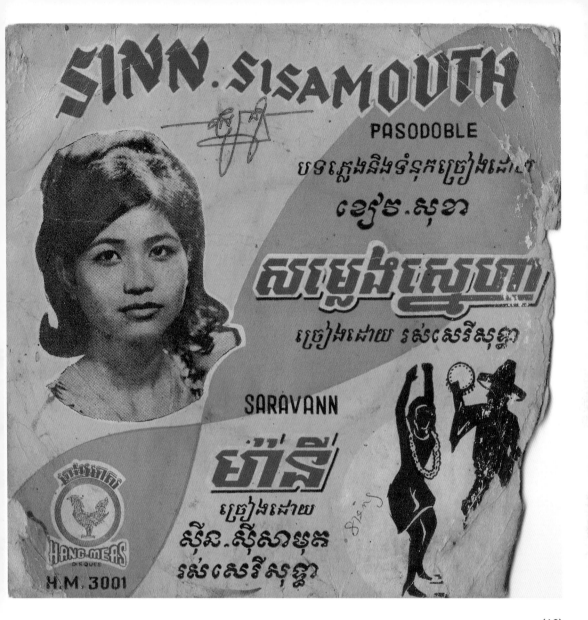

(16)

① 마니 / 사랑의 소리
② 신 시사뭇, 로스 세러이 소티어 / 신 시사뭇
③ 헹 미어
④ H.M 3001
⑤ 1970
⑥ 작곡·작사: 키에우 소카
⑦ 마니는 여자의 이름이다.

ម៉ានី

ប្រុស ន រាល់អើយរាល់ស្នៀ អ្នកនៅជជែកដែល រៀបខ្លួនបូរស្រី ម៉ានីស្រស់ចរណេ អ្នកស្ងាប់ឬអ្វី បងព្រួយកនុង ម្លេចអ្នកព្រាត់ពីបង បងសុខចិត្តក៏រួយហើយណាអ្នកណា។ អូន យើងនៅរស់ជិតគ្នា នោះស្ងាប់នោះយើងនឹងស្ងាប់ជិតគ្នា ។ ... ម៉ានី.... ។

ស្រី េ ខ្ពស់ចិត្ត ជាទីស្នេហា អ្នកភ្លើយមកបង ម៉ានីគ្នាបំណងរតតិតពីបង ព្រាត់ទៅឆ្ងាយម្ល៉េយ ចំណេកូរបអូននវិញ ទាំងវិញហើយណាងណា។បង អ្នកខ្លាចក្រែកគេចិត្ត។ប្រុស គិតកែរបែកបែពីអូន ។

ប្រុស ។ងនឹក.យ៉ាញគ្រាដើម ស្នេហ៍យើងវៃងពិរ មិនអាចភ្លេចបាន អ្នករត់ទៅចោលបង មិនឲ្យបងជិងណាព្រល៉ឹងអេ៊ម រៀបសេន លីចិត្តណរាល់ លែងកាននូរ ចាត់ស្រឲ្យបងអាល៉ិយ នោះបំជាយ៉ាងណា លេងបានជីវ៉ាត្ថបុខឡៀតហើយ ... ម៉ានី.... ។

ស្រី រៀងអតិតកាលនៃយើងទៅងពិរ អ្នកមិនភ្លេចទេ អ្នកចោកចោលប្រុសស្នេហ៍ គ្មានចិត្តបែកបែរ អ្នកនៅស្រណោះ អ្នកទៅ ចោលបងនេះ ព្រោះចង់ជីងនួបងស្មោះនឹងអ្នកនួមេបង អ្នកមិនបានបែកបែវងនេះអកស្នេហ៍គថ្មីទៅៀតម្លៀយ ។

។ ។ សម្លួស្វូទិកត្រពាំង រស៉ិចែងរំឹងនោរសងទាងភុំ មានរួបអ្នកហើយនឹងខ្ញុំ លាកសងស្នេហាមិនចេះរ្លែតគត់ភ្ន័ន រៀបនៅតែទិកស្រម៉ម អ្នកនៅកុងដែយឆ្នាំប៉ិត្រកងអនដោ៉យ នោះមេយនខ្លស់ជិតិយ៉ាងណា បងទៅយកអ្នកឲ្យបាន ម៉ានី ។

។ ទិកដល់គ្រាកំសត់ ខ្ញ.៉យរារត្តគតឡ៉ូវូផ្ទូល្បើយ ផូដជារអុំរក្ញាច់ាំង វក្នេហើរស៉កាំង រៀងឆ្នាត់ជោករជុំ ។

។ ស្រី តាំងពីថ្ងៃនេះរៗ រ៉ងអាចរស់នៅជាមួយគ្នាហើយណាថ្ងៃ នោះបំមេយរល់រលាយយ៉ាងណាយើងមិនព្រាត់ម្ល៉ៀយ។ ...ម៉ិ.....

ពG. ។.ទំង ទំនុកច្រៀងដោយ ខៀវ~សុខា ច្រៀងដោយ ស៊ីន~ស៊ីសាមុត និង រស់~សេរីសុឆ្ថា

សម្លួនស្នូ ហា

ូរសម្ងេង គួរឲ្យស្រណោះ ខ្ញុំលរនៅក្រោមដើមលេវ៉ិញ្ញមវិកវាយ .. ។
សផ្ល្ាយ ៧ យក្ត៉ស្ណ៉។ ទិនអាចតិចផុកភ្ក្តិព្រាយបានម្ល៉ៀយ ។
ស្រ ឆ្ល៉ាញ់ជាផ្ទួច ត៉ែ១ទក៉ិ ូ ផូចផ្ជីបិកុណ្ឌនិិងប្រពន្ធ ។
ូួរមនាចសាចសុឆ្យបានម្ល៉ៀយកគា ផូចស្រមៅលចន្ទោលតាមច្រាណ។
ផើយ ឆ្! ស្នេហាខ្ញុំ តៃឲ្យខ្ញុំរស់ដោយសឆ្បាយបានទេ ?
:. ។

ទំកច្ច្រៀងដោយ ខៀវ~សុខា ច្រៀងដោយ រស់~សេរីសុឆ្ថា

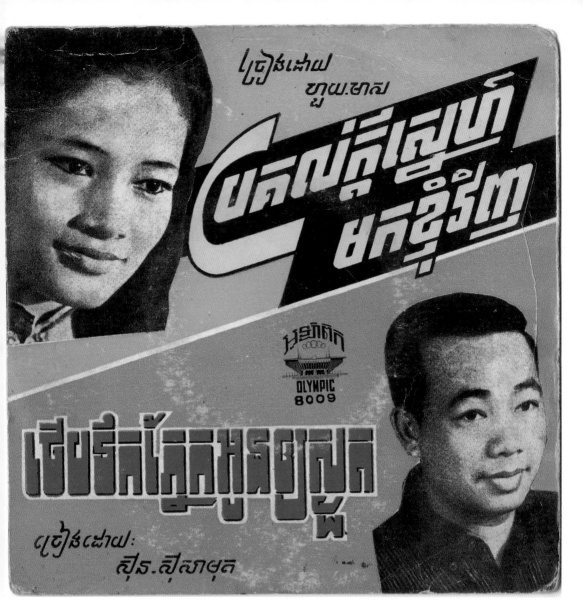

(17)

① 내 사랑을 돌려줘 / 눈물이 마를 때까지 키스해줘
② 호이 미어 / 신 시사뭇
③ 올림픽
④ 8009
⑤ 1971
⑥ 곡: 외국곡, 작사: 신 시사뭇, 리듬: 저크Jerk /
　　작사: 신 시사뭇, 리듬: 볼레로 저크Bolero Jerk

ប្រគល់ក្ដីស្នេហ៍មកខ្ញុំចិញ្ចឹម
JERK

Bis {
អា អា អា អា អា សូមប្រគល់ស្នេហាមកខ្ញុំវិញ
បើបងរស្រឡាញ់ខ្ញុំហើយ កុំឡើយភួតភ្គ័ អង្វរ
ចិត្ត បោកប្រាស់ចាពិតចាចិត្តនៅស្នេហ៍ខ្ញុំ ឈប់
ចងកម្មុនខ្ញុំទៅ ចាំភ្គេចទៅ ចាំភ្គេចទៅ ។

និយាយ {
ឈប់មកខ្ញុំឡើតទៅ ម្ដេចក៏កចានៅស្រឡាញ់ខ្ញុំ
ថ្ងៃ ក្រោយអ្នកគង់តែនឹងដឹងថា ទឹកចិត្តដែលខ្ញុំ
ស្រឡាញ់អ្នក តើមានទហំតិប្ដូណោរៗទៅ ។

អា អា អា អា អា បើក្រេមប្រគល់ស្នេហ៍មកខ្ញុំហើយ
ថ្ងៃក្រោយកុំមករកខ្ញុំឡើត ក្នុងពេលបង�12អត្តិ
ស្នេហា គង់មានថ្ងៃណាបងអន្ទះសាទឹកផលខ្ញុំ ចង់
ត្រឡប់មកវិញ ត្រឡប់វិញ មករកខ្ញុំ ។

ថើបទឹកភ្នែកអូនឲ្យស្ងួត
(BOLÉRO JERK)

ផ្កាដែលរីកយ៉ាងស្រស់ គង់មិនរេរោយទេ មានបងនៅ
ជិតមុំចាំថ្នាក់ថ្នមត្រកង បើសិននូនល្អងអូនចង្អុរទឹកភ្នែក
ហូតនិងផ្ដាយរវែលក បើបទឹកភ្នែកថើបទាល់តែស្ងួត មិន
ឲ្យស្រកចោលរាលទេស្រី ។

ចំន្លោះពេញរាំ ត្រូចង់ច្បាស់ស្ដី បងចាំ ចាំថ្នមចំ
ចិន្ត្តឧ៏ឲ្យកុំស្រុំ អូនដំងទេព្រោះចំន្លោះពេញរេមយា គង់
មានហួងតារាផាបរ៉ា់ាា ចំណោមគុំអារ គង់មានបង
កំផរ ។

បទភ្លេងបរៈទេស

ទំនុកច្រៀង ស៊ិន - ស៊ីសាមុត
ច្រៀងដោយនាង ហ្ួយ - ចាស

បទភ្លេងបរៈទេស

ទំនុកច្រៀង ស៊ិន - ស៊ីសាមុត
ច្រៀងដោយ ស៊ិន - ស៊ីសាមុត

8009 · A

OLYMPIC

8009 · B

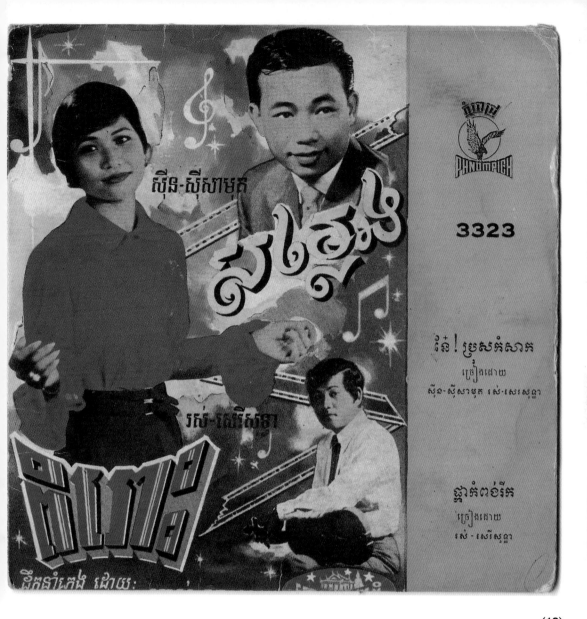

① 에이~! 겁쟁이 / 피는 꽃
② 신 시사뭇, 로스 세러이 소티어 / 로스 세러이 소티어
③ 프놈삣
④ 3323
⑤ 1973
⑥ 직 볼레로Jeak Bolero
　　작곡·작사: 보이 호, 오케스트라 단장: 하스 살란 /
　　볼레로 비귄Bolero beguine
　　작곡·작사: 보이 호, 오케스트라 단장: 하스 살란

Jeak Boléro នៃ! ប្រសកំសាក | **Boléro beguine** ស្ដាកំពង់រក

ផ្ដើម- មែនហើយ! មែនហើយ! ក្នុងទឹកមានត្រី ប្រសទឹកស្រី
ត្រូវតែមានភក្តិស្មេហា ... (ភ្លេង)

ប្រស- ស្ងាតណាស ... អ្នកណាក់ស្រឡាញ់ ក្នុងក្ដុកខ្លាញ់ ស្រ
ម្ងាញទឹកបានជាប្រធាន (ព័រដង) ចង្កេះ្រកាកនិងសុផន
សំផតរំលាតរំណែតក្នន! ស្រីតចកត ... បងជ្រលដប
មានកំពុងរកពន ។

ស្ងាតណាស... សរមួមកំនោ របក់ស្រស ល្មូទៅងអស
ត្រចកនៃង (ព័រដង) ស្រីអើយ កុនោម្ហាកពន អ្នកទិបេ
មាចងចបនៃង សប្បាយប្រៃពៃង អនដើយកចងធិ្ជ
ទៅ ។

ស្រី- អ្នកណា អ្នកណា មកហៃនៃរាចាជាក់ស្រី ប្រសអំកសាក
លាក់ខ្លួនមិនចេញមន ។ចេញមន ចេញមនមកបៃលប្រស
ក្រៃល មានទោលស្មេហា ស្មេហានោះ ណា មេយា
ណណ: ។

ប្រស- អំយា! ទាខ្ញុំប្រសកំសាក តិតពិបាក់ខ្ញុំចាបចៃបទៃង
អស់ក្ដា (ព័រដង)

ស្រី- ទៃ! កុំ្រពហៃ មៃលងាយណៅ

ប្រស- ទៃ! ទៃ! ្រតានតៃសិស្មេហា

ស្រី- ស្មេហា? ស្មេហា? ខំចានៅរមេយាណណ: ។

ផកស្រងចេញពិ(ខ្យភាពយន្តរៀង (ចៅក់ប្រមងលៃធាល)
បងភ្លេង - ទំឥកត្រៃង ទ្ឋាយ - ប្ហរ
ក្រៀងដោយ សុង-សិសាមត រស-សៃសុឆ្ដា
ផៃកវៃក្មងដោយ ហាស- សាល្ផន

PP 3323 A

១- អើយណ្ណា់ មេយស្រទ្ធ: ថៃ្ញទិបទិន្រ: ទឹកស្រ:ទៃង
ស្ដ(ចំចាទឹកចំ)រំចងំរកធ្មី មេញគ្ឋ្គារវូលគ្ឋំងឧ្គ ផ្ផណ្ធឹម
គ្ឋ្គ្គ៍រក ទំងគ្ឋ្គ៍រំចេកក់ធ្លើលរក់ដៃរ គ្គរច្បូ់បៃ់ថៃ ្រៃក្ជិ្ត
គ្ឋ្គ (ណ្ណយ ណ្ណយ ណ្ណយ ណ្ណយ ណ្ណយ ណ្ណយ ណ្ណយ
ណ្ណយ ។

២- អើយណ្ណ្ញា់ ក្ឋ្ជ់ងទឹកលៃន ទឹកស្រ:ថ្ឋារ្គៃង ឃ្ឋល
ឃ្ឋ្ងដល់ចាតធ្ញី (ក្ឋ្ជ់ងទឹកអៃយ នមានត្រ) ្រ្គ្រ្គមមេយលៃ
ផិ ជិថ្គ្គ់មចន្ស្ញ មានស្រ្បៃមានប្រស ជាគ្ធ្គនគ្ឋ្គ ២ម
មានទិ្ញ្ញ - ថ្ជៃមានសៃវ្ញា លៃខ:ឃ្ឋ្គ្ញ្ណ្គរកមិ្ញ្ញ្គៃ
ណ្ណយ ណ្ណយ ណ្ណយ ណ្ណយ ណ្ណយ ណ្ណយ ណ្ណយ ណ្ណយ ។

ផកស្រងំពិ(ខ្យភាពយន្តរៀង "ចៅក់ប្រមងលៃធាល"
បងភ្លេង - ទឥកត្រៃង ទ្ឋាយ - ប្ហរ
ក្រៀងដោយ រស -សៃសុឆ្ដា
គ្គ្ញឹស្ញិ ផៃក្ញទៃក្មងដោយ ហាស - សាល្ផន

PP 3323 B

120

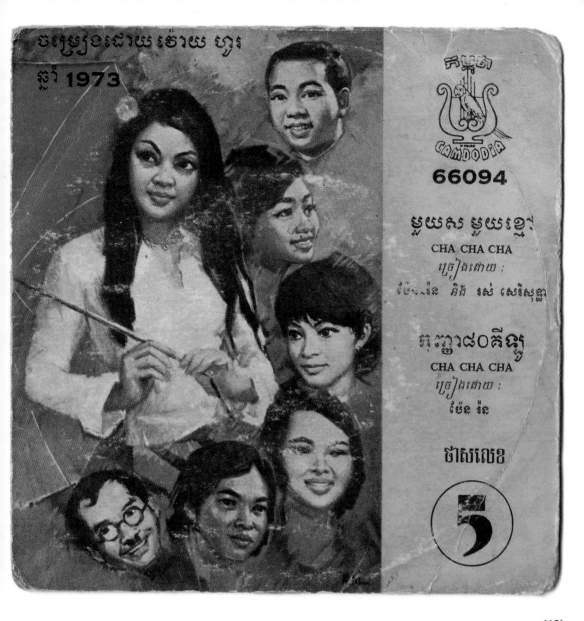

① 하나는 하얀색, 하나는 검정색 / 80킬로 아가씨
② 펜 란, 로스 세러이 소티어 / 펜 란
③ 캄보디아
④ 66094
⑤ 1973
⑥ 차차차Cha Cha Cha 작곡·작사: 보이 호,
　　오케스트라 단장: 하스 살란, 밴드팀: 레악쓰마이

មួយស មួយខ្លា Cha cha ch | កញ្ញា ៨០ គីឡូ Cha cha cha

ស្រ៊ៗ ពរនាក់ : សប្បាយមែន! - សប្បាយមែន! ខ្ញុំសែន
ពេញក្នុងចិត្តា ខ្ញុំមាន វាសនា បានជួបសង្សារ
សង្សារលេខ១ លេខ១ លេខ១ លេខ១

P-RAN: គូរខ្ញុំ សមល្អ សាច់មជ្ឈដ៍សេនស ល្អជួចសំឡឹ ក្រ
ក៏មិនក្រ ក៏មិនមានជួចជាសេដ្ឋ សក់មិនវែងចិនខ្ញុំ
បានគេធ្វើប៉ុ សំណាងខ្ញុំហើយ

R-sothéar: គូរខ្ញុំសមណាស់ នៅក្នុងចិនចាស់ កំពុងកេញ
រ៉យ ឯសង្ស្យក់ខ្លៅ្យស្រស់ មាននន្ទនាសប្រពៃ ខ្ញុំ
បានគេបកធ្វើប៉ុ នេះជាសំ្ព្យយ សំណាងខ្ញុំដែល

ពរនាក់ សប្បាយមែន សប្បាយមែន ខ្ញុំសែន
ពេញក្នុងចិត្តា ខ្ញុំមានវាសនា បានជួប
សំស្យរ សង្សារលេខ១ លេខ១ ១១

P-RAN: គូរខ្ញុំល្អផុត ស្រ៊ា ត្រចេ៍ទាត់ ក៏ភ្លាត់សសើរ ស្រស់
ហាក់ដូចជានេាតាមកពិមានរ៉៍ ក្ចនក្រមុងប្រហើរ
ខ្ញុំត្រសរសើរសំណាងខ្ញុំហើយ

R.sothéar: ខ្លៅ្យមែនគូរខ្ញុំ តែកុំច្រឡ្ញ សមណាស់លោកអើយ
ក្រចដែលកាត់ ខ្ចប្រាណជួសនាត់គ្នាវក្ថ័លរ៉ឡ្ញ
ច្ស្បមិនធ្វើងកធ្វើយ សំណាងខ្ញុំហើយ បានគេជាគូរ

ច្រ៉ៀងដោយ:

ប៉ែន រ៉ន និង រស់ សេរីសុទ្ធា

66094 A

| | សបច្ចមិនសម រូបរាងក្រប៉ុំ៎ នេះ ក្រមុំពិសេស ចិនឈឺផ្តាស
| | ចេណ៎ា មេលមានអុននិនចាញ់នេរ៍សាn ខ្ញុំនៃអស្ចារ្យ
| | កញ្ញា ៨០ គីឡូ

| | ចេិចងពានប៉ុ ច្រៀៀងជួចផានឃ្ញុំបានផ្តា កុំព្រយឡៀ្យឧណ៎ា នៅ
| | ទៅណាកាលណាអុស្ត៍r មាងឯងស្ងម ច្ប៍ក្រមស្រឡ្ញាញ់ស្រិ
| | ល្អកុំម៉ាត់ការ អុនៗចងទៅរ៉ៀចការ

Ref. ប្រាក់ អុនក៏មាន មាន អុនក៏បាន កល្យាណស្រឡ្ញាញ់អុនទៅ
ច្ពៅខ្លាងអុនកាចពេក អុនមិនកាចទេចងថ្មិបើឃើញអុនចំ
ចធ្មក ចិត្តល្អឧក ចងអើយផុ៎ណ្ណៈអុនទៅ

| | ចេិចិនគ្នានលច្យ កុំត្រៃចងសុចយអញ្ញិនៃពៅ្រព្រលឹង ឃាក
| | លុចអុននៅ្យក៍ចាន ច៍ចបៃ្យអុនមក ពន្ទកម្មចេនៅ្រៃតរ៉ៀ្ន
| | ច្ម៍ឹមហ៍ាន បានជាៗងឃាកចមនចេ្ញ

ច្រ៉ៀងដោយ ប៉ែន រ៉ន

66094 B

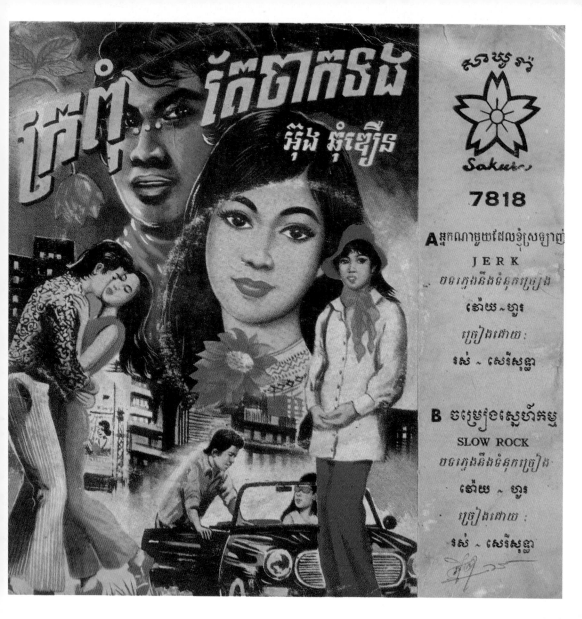

(20)

អ្នកណាម្នួយដែលខ្ញុំស្រឡាញ់ Jerk

១- តើ... ទោរណាស្នេហ៍ខ្ញុំ ? មូលតំតែតមុខខ្ញុំ ។ កំពុងតែ
បើសណ្ដូរ តើប្រុសទោះឈ្មោះអ្វីទោ ? តើប្រុសមួយណា
ទោវ៉ាលខ្ញុំត្រូវស្រឡាញ់ ? ។

២- ប្រុស... ដែលខ្ញុំចិត្តគ្រេមស្ងួម គឺខ្ញុំឃើញរាល់យប់ ហើយ
យល់សប្តិឃើញរាល់ថ្ងៃ មូលតំបងមិនុពុកស្ល ឬកន្លោត
ខ្លាំក្រុងស្រី ជាតាថ្ងៃមិនសារសន្ត ។

បន្ទរ- តើប្រុសណា ? តើប្រុសណា ? រេស៊ីប្រុសណាម្នួយដែល
ខ្ញុំស្នេហ៍ ? ... (ប្រុស)- ខ្ញុំ ! ខ្ញុំ ! ខ្ញុំ ! កំរិណាចាសមេ)
មិនមែនចងទេ ! ចនមែនចងទេ ! ចនមែនចងទេ ! ចន
មែនទេ ! ចនមែនទេ !

៣- ប្រុស... ដែលខ្ញុំលួចស្នេហ៍ គឺអង្កុយងក៉ាមិនត្រូវការអ្នក
ស្រី ។ ប្រុសដែលខ្ញុំលួចមេតិ កំពុញញ៉ាចារ៉ាថ្ងៃរ៉ាយ៉ាមិន
ដិនខន ។

៤- ឬ... មួយតែស្នេហ៍ខ្ញុំ ? ឬឬយ៉ាក់តេរទ្ទេខ្ញុំ ? ឬពោះតែខ្ញុំ
អ្នកចច្រៀង ន ! ឬឬអឡាយងកុក់ក៊ឺ ឬ៉ើចេខ៉ជាអ្នកច្រៀង
ខ្ញុំយកតែសមេ៉ូខទេ ។

ចម្រៀងស្នេហ៍កម្ម Slow Rock

ផ្ដើម- សែនខ្លោងដឹតកុំផ្ងៃ ? ជាតិទេះបងអើយបំភ្លេចអ្វន
ទោ...

១- ចនករលោាតទឹកលេខបង្ហូវអ្វី ? បើសេអស់ទ័យឆ្ងរលិនទោ
ហើយ ចងត្រូវនោកឧុសរយ៉ើញទោសបផ្ងៃ ជីវិតខ្ញុំអើយ
កណ្ណារ៉ាអ្វីផ្ងៃ ? ឬឬាចហើយស្នេហ៍ ។

២- ត្រិភ្លេតនឹងចាវឌ្រោ័ណុត្តត៌លីសា ភ្នកកុំឬ៉ូទោជាជ័បចនុ᠎សរ្យ
តមួតា ភ្នកចនុភ្លេតសរ់រឿងរ៉ាប្រស្យា ប្រាថ្នាទានស៣
កុងខ្វរក្ស៉ាលថ្ងៃ ។

បន្ទរ- អូយ ! ខ្ពុលឈ្នះបកមកហើយ ចេយអើយដ៌ពិតតម័ងឆ
សម្ងឹតលែតុផ្ងដ៍ងថ្ងៃ᠎ឥ᠎ុលណោ ចនអើយអុស្ខសចិ៉ា
ឈ៉ចស្នេហ៍ហើយណៅថលណោ ម᠎ត្តាចភ្លេតុ᠎ឬ᠎មុនទោវ៉ង᠎ខ᠎ ។

៣- អ៉នចំបំភ្លេតទៅៅ᠎មិតកៅ᠎ភ្នកហ៊រ᠎ ចងអើយ᠎នាស᠎ររ៉ាវ៉ាៅ᠎ដើម
ផ្ទៅេទៅ កុំឬ᠎តៅេសៅ᠎ចាៅ᠎អ᠎ូ᠎តៅ᠎ចិត᠎ខ᠎ៅ᠎ ចន᠎ភ្ញ᠎ក᠎᠎᠎ខ᠎ម᠎ុ᠎ស᠎ល᠎ាៅ᠎ឆ᠎
ស᠎ី᠎ុ᠎ដ᠎᠎ឥ᠎ត᠎ុ᠎គ᠎ា᠎ ។

បទភ្លេង-ទំនុកច្រៀង ៕ នៅ្យ-ហ្ួ៕
ច្រៀងដោយ :
រស់-សេរីសុទ្ធា

781៨ A

ស៣ម᠎ូ᠎រ᠎᠎
Sakura

បទភ្លេង-ទំនុកច្រៀង ៕ នៅ្យ-ហ្ួ៕
ច្រៀងដោយ :
រស់-សេរីសុទ្ធា

7818 B

124

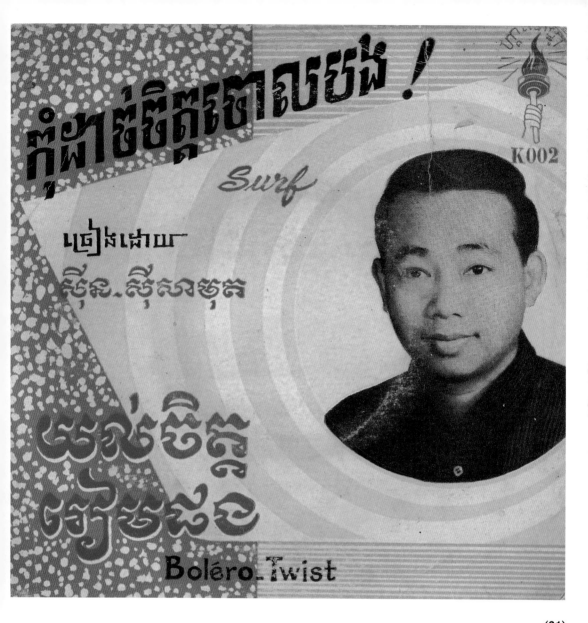

(21)

① 나를 떠나지마 / 내 마음을 이해해줘
② 신 시사뭇 / 신 시사뭇
③ 가네고
④ K002
⑤ 1972
⑥ 서프Surf 편곡: 신 시사뭇, 오케스트라 단장: 메르 분 /
볼레로 트위스트Bolero Twist 곡: 외국곡,
편곡: 신 시사뭇, 오케스트라 단장: 메르 분

125

កុំជាច់ចិត្តចោលបង A
SURF

ពេលព្រលប់ធ្លាប់ប្រលោមព្រលឹងស្នេហ៍ ធ្លាប់មេីលខែ
ខែរះរេទោចទៅ តារារះរស្មីសនធ្លាយពេលយប់ព្រៅ ដូច
ពាលពាអូននៅធ្លាយគ្នាយពីទ្រូងបង ស្រណោះរូរវេងា
ចិត្ដនាអាសួផង ខ្ញុំនឹកក្រេកក្នុងទន្ទលួងដែលឃ្លាតទៅ ខ្ញុំ
ចាំមេីលតែផ្ទូរ រដូវធ្លាប់ផ្ដួចគ្នា រងាតម្ងាក់ងងចំបែងចិត្ត
បេីពាលពៅនៅក្បែរបងនិចបំពេរ ផ្ទាប់ចិត្តស្នេហ៍ឲ្យបាន
ល្អេសសម្ងួយជីវិត �號្យល់ត្រូវជាក់ធ្លាក់បំភេីយ អូនអេីយ
អាណិតកុំជាច់ចិត្តចោលបង ។

បទភ្លេងបរទេស
ទំនុកច្រៀង ស៊ីន~សុន
កែសម្រួលដោយ ស៊ីន~ស៊ីសាមុត
ច្រៀងដោយ ស៊ីន~ស៊ីសាមុត
ដឹកនាំវង់ភ្លេង មៃ~ប៊ុន

K 002

យល់ចិត្តរៀមផង B
BOLÉRO TWIST

/ សូមអូនយល់ចិត្តរៀមផង រាល់ថ្ងៃរៀមសួងផ្លូចតែស្រី ជាតិ
នេះខ្ញុំបងនឹងក្បួយទំពឹស៊ី សូមស្រីមេត្តា ។

R បងស៊ីត្រែតែអូនឲ្យទេ មិនគេថចវេកសាគ ទោះមានទ្រពស់គ្គ្ងយ៉ាង
ណា ក៏មិនភ្លេច្បច្រូនឲ្យើយ ។

/ ន ឲ្យល់ផ់នៅត្រ់ជាក់ ឲ្យល់តើយឲ្យល់ផ្ធាក់បំភេីយ កុំឲ្យរៀង
ព្រយណាត្រាណាគ្រេីយ មាសបងអេីយ យល់ចិត្តរៀមផង ។

R ពេលគេងរសាប់រសល់ ស្រម៉យថានស្ពាល់រស់ស្នេហ៍សូង '
ហេីយបានកៀកកេីយភ្លេីយគ្នាផង អូននឹងងគតតព្រៃចចិត្ដា ។
បងស៊ូត្រែតែអូនឲ្យចិត គេងគំតកុងត្គ្គថា មិនឲ្យអូនឃ្លាត
ពីរ្នា រ៉មរស់ស្នេហាគាល់ថ្ងៃ ។
បេីសិនអូនចិនអាណិត មិនឃយល់ផល់ចិត្តរៀមស្នេហ៍ស្រី រៀមសូម
សគ្តាថាហ៍គក្បួយ សូមចរំណេយល់ចិត្តរៀមផង ។

បទភ្លេងបរទេស
ទំនុកច្រៀង ស៊ីន~ស៊ីសាមុត
ច្រៀងដោយ ស៊ីន~ស៊ីសាមុត
ដឹកនាំវង់ភ្លេងដោយ មៃ~ប៊ុន

45-R

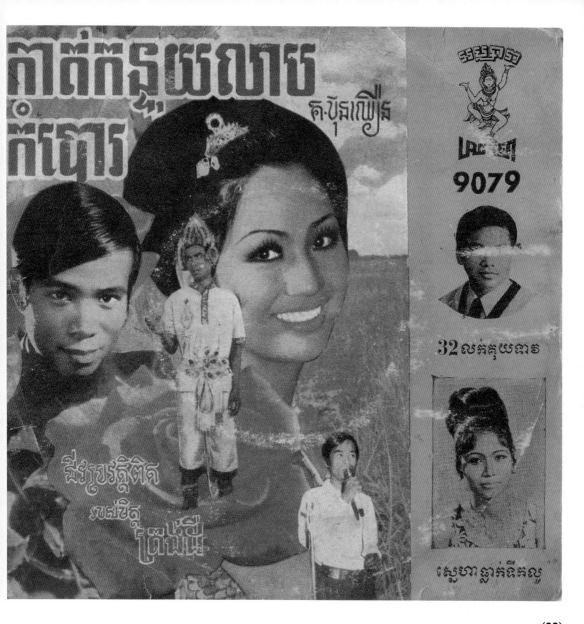

① 쌀국수를 팔다 / 하수천에 빠진 사랑

② 응 나리, 워아 싸론 / 응 나리, 뱅 쏘피어(별명: 꼴라압)

③ 압사라

④ 9079

⑤ 1973

⑥ 차차차Cha Cha Cha 작사: 쌩 쏘왓, 작곡: 먹 추온 /

 범바Bumba 작곡 · 작사: 먹 추온

⑦ 캄보디아 영화 ‹꼬리를 잘라 시멘트를 받다› 수록곡이다.

32 លក្ខណៈឃាត

ច្រៀងដោយ អ៊ិង ណារី + វ៉ា សារុន

- គុយទាវមានរសជាតិល្អនិយម សាច់ជ្រូលចានតម
ក្បាញ់អស្ចារ្យ-អញ្ជើញទាងនេះតាមគ្រួរការ-មកមកតំសាវ
គុយទាវក្បាញ់តម្រៃថ្ងៃគួរសេម ។
- យ៉ាមតពិណកាហ៍ានតាត់បុង-រុស្សតរហាអ្នករស្រួល
ច្រៀង-គុយទាវៃដែលក្បាញ់តិហានខ្ញុំ ហើយកុំច្រេញច្រិតិច
រាស់ដី ហាស្ទីឈរមើលគេ ។
- គុយទាវខ្ញុំថ្ងៃលើគេពង-លក់សពុតភ្លៃតបិនៃដែលអ
- គោតហ៍ានអ្នកបិនខ្លាស់គេ - តិចក្តៀ១បេជេវថាបិន
ក្បាញ់ តរិនញកគ្លារវាស់ថ្ងៃ ។
- ចាំមើលខ្ញុំថ្ងៃលើសតាត់ពត
- កុំអួតភ្លៃឡាខ្លាស់គេពស្រ
- លើអាហ្មូហ្ញិនគុតគ្រីឆ្ញី - សូក្លាសុំខ្ទិតកុម្ពុជ បើ
ស្រួលយស់ត្របគេ ?

រៀង
- ហើយទេគុយទាវលក់អស់រួស្រេច-គុយទាវខ្លីសាច់បិន
ចេះវេ - ចាំណកតាត់អំគ្មានតេ តៃរ - មេចខ្លាស់គេធ្ងាអ
គូហា អាហ៍ាខ្លាស់គ្មាអង ។
- បើរាតៅលស់កុំខ្លល់ឆ្ញី-ទុកឃ្យខ្ញីឈិលក់ពានហ្ញង
- វេហេបិរតានរេលោកបន-តិតឡូបសិមដរូប
តាច់ត្រិល មេចខ្លិលរស់ណាស់ហ្ញ ?

ទាំងអស់ច្រៀង សេង សុវ្ថក បទភ្លេង ម៉ាក់ ឈុន

9079A cha cha cha

LAESER

ស្នេហាឆ្លាក់ទឹកល្អ Rumba

ស្រីពោល - នចគ្ម្លារតិយ - យប់ជ្រាវហើយ - ប្លេចឡើយ
បាត់បង - បងនៅឆ្ងល់ណា
ស្រី - អ្នកយស់តព្រ្តា - កហ្បុផ្ត្លា ឲ្យបងញ្ញាតឆ្ងាយ - ឆ្ងាយ
ឆ្ងាយហុសតិស្រួយ-អ្នកបាត់គោតឆាយ-អ្នកខ្លល់ខ្លាយ
ស្នេហ្បេឆតស្រី ។
ប្រុស - គេតទុស្បីអូន-រាត្រីស្បួបងនិតៃតព្រ្តស - នេះវ៉ិន
មតហើយប៊ី-កុំសោកាឆ្ញី-ស្នេហាឆ្លាក់ទឹកល្អ ។
ស្រី - បើចេះស្នេហា - ត្រូវៃតចេះតិតគួរ - ប៉ុណ្ឌិតកុំគ្រេ-
តាប់ប្ញួយឃ្ញួ - សូរនៅណាប្រសៃថ្ងៃ ។
ប្រុស-ស្រី - ផ្ញាយគួរចគ្ម្លរ - ប្រុសកុំវាគួរតិតរូបស្រី
ទោះប៊ីឃាក់ធ៍ាវាយ - ដើម្បីរួបៃថ្ងឆិតតត្តិ - ស្នេហ៍សោះ
កុះអរសារ ។
ប្រុស - បើត្រូវយ៉ាងហ្ញិន - គេរំពឹងអ្នកល្បាណា - ហ៍ុហ៍ា
សុហ្បរ៉ាណា - លុះៃតបានទិតៃព្រតៃព្រៃតចិត្ត ។
ប្រុស - វិឃ្យាឡ្បាលល្បុយ - ហ្ញុងហើងគុយរៀបស្នេហា
ស្រី - បើបងស្បរ៉ាម៉ាក់ធ៍ា
ប្រុស-ស្រី ទើយស្នេហាយើនសរ ប្រុសស្ឌួបំភាក ។
ច្រៀងដោយ អ៊ិង - ណារី ឪឆ៍ិបេនស្បការៃហាក្ទម្ភ្លាប
បទភ្លេងទាំងអស់ច្រៀងនិង រៀបរៀងដោយ ម៉ាក់ ឈុន

LAESER 9079B

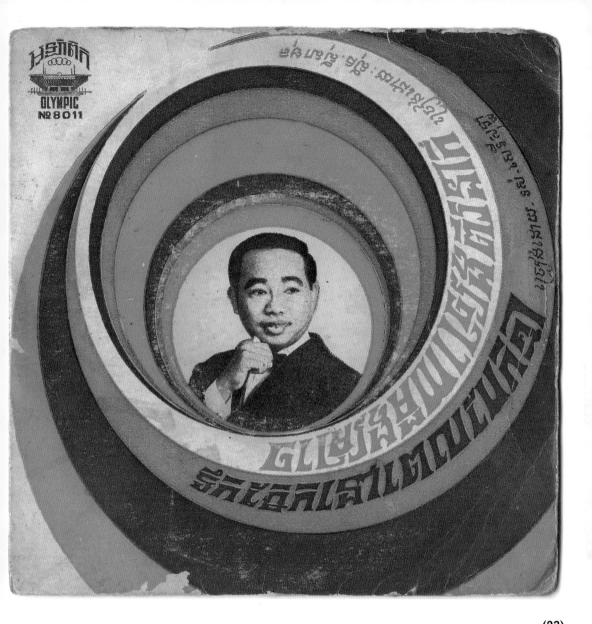

(23)

① 두 사람이 부른 노래 / 이별할 때 흘린 눈물
② 신 시사뭇, 로스 세러이 소티어 / 로스 세러이 소티어
③ 올림픽
④ 8011
⑤ 1971
⑥ 곡: 외국곡, 작사: 신 시사뭇

ចម្រៀងមួយច្រៀងពីរនាក់

ប្រុស- ចំរៀងនេះបងច្រៀងមុន ស្រី- ប្រុសតួចតន់ អូនសូមច្រៀងជន្លរ សូមទទួលពាក្យសង្ស័យ ប្រុស- ស្រី ល្អអូនច្រៀងចុះព្រលឹង យើងក្រមព្រាងគ្នា ព្រមច្រៀង លេងពីរនាក់ បើចិត្តយើងសុំត្រពីរនាក់កុំប្រកាន់ទែ៎ បើ មិនឆ្លលចិត្តគ្រង់ណាត្រូវឲ្យដំណឹង ទើបយើងដើរចិត្តគ្នាត ទៅបងស្រឡាញ់ផ្ទាមួយ ចាំអូនជោរស្រាយណាប្រសពៅ បើខុសឆ្គងមួយត្រូវ ជួយជោរស្រាយឥឡូវនេះណា ចិត្ត បងតិតឆងបាន តាមអូនស្ថានបងឆងបានស្នេហា តើខុស ឬយ៉ាងណា អូននាចាត្រូវណាស់ព្រលឹង ។

បងស្រឡាញ់តែអូនមួយ ព្រុសកុំព្រាយអូនព្រាយហើយ ប្រុសពៅ អ្នតស្ម័ទ្រើចៃវៃនៅ. ចាំជួមៈតាជាតុវាសនា ។

បទភ្លេងបទេស

ទំនុកច្រៀង សុិន-សុីសាមុត
ច្រៀងដោយ { សុិន-សុីសាមុត
{ រស់-សេរីសុទ្ធា

8011- A

ទឹកភ្លៀកនៅពេលបែកគ្នា

I ពេលអូនបានស្ងាប់សាស៊ុវាចា មិនថា ស្មេកយើងបែកគ្នា អូនមានរៀងច្រើន ចង់សន្ទនា តែមិនអាចថ្លែងបាន អូន សុខទ្រាំលេបទុក្ខទាំងប៉ុន្នានណា..ណា បង អូនសែនស្រណោះអាល័យ បង់ទឹក ស្ងាយណាស់ស្ងាយមិនបានប្រាប់នូវសំដៃ

ភ្លេង..ៗ..............

II យើងដើរតាមផ្លូវ ពៅហើយនិងបង សាសងតែពាក្យមេត្រី យើងចាប់ដៃគ្នា ទាំងភក្ត្រី អាល័យជានិច្ច ពេលនោះអូន ចង់យាក់បងថាបងកុំទៅណា..ណាបង តែអូនមិនហ៊ានៗ យាក់បងហ៊ុ.. មានតែ ទឹកភ្លៀកអូនផ្លើយផ្លឆងអាល័យបងណាស់

ទំនុកច្រៀង សុិន-សុីសាមុត
ច្រៀងដោយ រស់-សេរីសុទ្ធា

8011- B

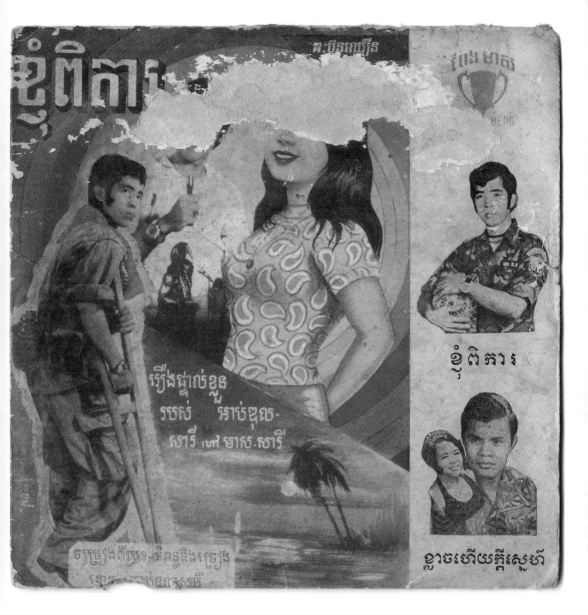

① 나는 장애인이다 / 사랑이 두려워
② 로스 세러이 소티어
③ 락 헹
④ LH 2
⑤ 1973
⑥ 저크 Jerk 작곡: 싸엘, 작사: 압돌싸리(미어 싸리)
　　편곡 및 오케스트라 단장: 행 후오 웨잉 /
　　작곡·작사: 씨으 쏜, 편곡: 하스 살란
⑦ '압돌싸리'의 실화를 바탕으로 한 꽁 분체온의 소설

ខ្ញុំពិការ

១- ហេតុតែរូបខ្ញុំជាអ្នកពិការ កាលឡើយខ្ញុំជា គេនៅ
ស្រឡាញ់ ដល់ខ្ញុំពិការ គេដោះដែលេញ បែរទៅ
រ ញ រៀបការរូបសង្ស ។

២- កន្លែងរកកម្មានពណ៌ថែតគគ អ្នកជាទំណុកកន្លែង
ទិស្សួយ រូបឥត�អត្រា ហាកនៅថ្មី ៗ ដែលស្រស់
ចរណែចតនដែលឡូបង ។

R- ពឡ្បរូបអ្នកជាតកន្លែងកម្ម · ប្រឡ្បាកំដិតដជាយដោយ
ស្ងាមលោហិត កម្មតាមរូបង វិចងជាប់ស្ងិត ញាតិ
ដើយជុបតិតជួបតិចាវណ៍ ។

៣- បងសូមដូចេពួកេសរភូមិដ៍យ សូមថ្ងៃបានសុខុគ្រប់
ព្រីប្រាស្តា ទ្រីម្ដេរួបបង ធ្លាក់ខ្ញុំពិការ ណេ្តើយ
តាមយចាកមួយងច៍ងអួត ។

បទភ្លេងដោយ **មិត្ត យេល**
ទំនុកច្រៀងដោយ **អាប់ ខុល សារ៉ិ**
ហោ មាស ~ សារ៉ី
សម្រលតធ្រីទ៍ងដ៍កនាំភ្លេងដោយ
ហេង ~ ហួរ ~ រៃ៍ច

A

LH 2

ខ្លាចហើយភ្ញីស្នេហ៍ Jerk

១- ខ្ញុំចង់តែស្រែកថា~ស្រែកថា ខ្លាចហេ៏យខ្លាចហើយ
ខ្លាចហើយ ខ្លាចហើយ~ស្នេហា កុំប្រាថ្នាអ៏ ។

២- ធ្លាប់ស្គាល់ហើយភ្ញីស្នេហ៍ ~ ស្នេហាឥតគតន៏យ ដោះដែ
ដោះដែ ដោះដែ ចំភ្នេត ~ ភ្នែតផល ~ ពាក្យសន្យា ។

R- ស្នេហ៍ហើយ ~ ស្នេហ៍ខ្ញុំ ទុកគិតឥតល្អ ស្ងាល់តែភ្ញីទុក្ខា
ប្រសព្រែដោះដែ ឡ្យស្រីខ្លាចផ្សា ស្រក់ទឹកនេ្ត្រា
តែឡ្ងាកំផង ។

ច្រៀងដោយ . រស់ ~ សេរីសុទ្ធា
បទភ្លេងទំនុកច្រៀងនិពន្ធដោយ ស៊ីវ~សុន
រៀបចំនិងកែសម្រលភ្លេងដោយមាស់~សាឡូន

B

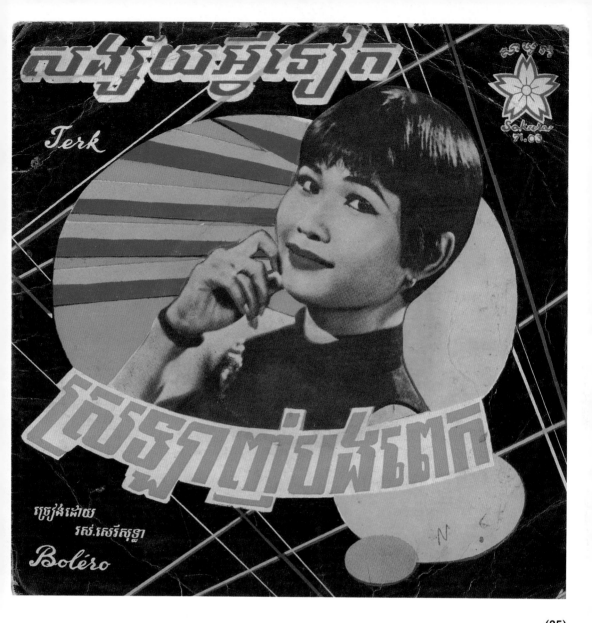

① 왜 의심해? / 너무 사랑해서
② 로스 세러이 소티어 / 로스 세러이 소티어
③ 사쿠라
④ 71.03
⑤ 1971
⑥ 곡: 외국곡, 작사: 냐엠 폰, 편곡: 썸 싸컨, 밴드팀: 요티어 피롬

134

សង្ស័យអ្វីទៀត

I
- ថ្ងៃនេ ពីតែតឹកដល់ ប្រសនួលដល់ណា កាយអឺរឿងភ្លើ
ស្រហា សង្ស័រនិងស្រី -
- ពន្ឋឹង ចិត្តបីចចំរៅ ចិត្តឆ្នាប់ចេកឆ្ង រុពារៈរួពេច
និស្ស័យ ថ្ងៃនេះ ចិត្តចានេសរី បានថ្ងៃនៅថ្ងៃ -
- ថៃក្រោយ ចបអឺយឈប់ខុល គប់បានឈែច់និក្រ

II
- រួចអូនព្រមស្នេហ៍ បចពិត ចិត្តឥតេច្យៃចេ -
- សង្ស័យ អ្វីទៀតប្រសចប ឬឬយខុលលួច ខ្លាច់ស្រី
គេថៃគេ រួចស្រី តាមថ្ងីដូចម៉ែ ឥតរ្យេចិត្តឡើយ -
- កាយអី រួចស្រព្រលីច ឬខ្លឹង និស្ព្រាមន្តីយ បានឆា

R
- ផ្ទៃកន្ធៃយ និចរួបស្រី -
- ប្រសឈរ ចខចអូន ប្រសសួច មកណាថ្ងៃ
កុំរ្យេនិងអូនអី ស្រីក្រាមស៊្រុតថាំយ -
- អាណិតពិតឆាក្រស្រឡាញ់ ខ្លាញ់អីរគ្រាណក្រីយ

III
- ឈប់ចនៅណាចបអឺយ ឆធ្វើយស្នេហា -
- សង្ស័យ អ្វីទៀតប្រសចប អូនមិនរ្យេចខុច គ្រួកចិត្ត
សង្សា ព្រាមស៊្រុត លុសុស្យសង្សា សូមកុំសង្ស័យ -

បទភ្លេងបរទេស
ទំនុកច្រ្យេងរបស់ ញ៉ាម~ផុន
សម្រសគ្រត្រីដោយ សម~សាខន
ច្រ្យេងដោយ រស់~សេរីសុឋា
ក្រុមគត្រ្តី យោធាតិរម្រ

71-03 A

ស្រឡាញ់បងពេក

I
- នៅក្នុងចិត្តពិតឆាស្រឡាញ់ពីតប្រស បចម្យ ប្រស
កុំព្រាយខ្លាច្រស្រីរ្យេចិន្ថា ចិត្តអូនស្មោះពោះ លើចច
ឆាសង្សា គ្មានឧណោមកចថៃចកបាន -

R
- ទំ ១ឲ្យបុទុក្ពព្រាយស្ម៉េស្តាច់ ចំរ្យេចរប់ច្រាច់
ប្រសកល្សាណ ខ្លាច្របសស្នេហ៍ ប្រសរ្យេចឆាក
ខាង ហា ហា ហា ហា ហា ហា ខ្លាច្របសចប
ពោះបច់ចោលព្រាណ ខាររមចាសនា -

II
- នៅក្នុងចិត្តពិតឆាស្រឡាញ់ ពីតប្រស បចម្យ
ប្រសកុំព្រាយខ្លាច្រស្រីរ្យេច ចិន្ថា ចិត្តអូនស្មោះពោះ
លើចចឆា សង្សា គ្មានឧណោមកចថៃចកបាន -

III
- អូនស្រឡាញ់បងពេក អូចចំរ្យុស្រគនិយចកលោកា
ចិត្តចំចច្យុទៃលចថៃគេក្ខ្ញា ហា ហា ហា ហា ហា ហា
ស្រឡាញ់ពេកចិត្តអូន្ខរសារ ដោយសារក្តីស្នេហ៍ -

បទភ្លេងបរទេស
ទំនុកច្រ្យេងរបស់ ញ៉ាម~ផុន
សម្រសគ្រត្រីដោយ សម~សាខន
ច្រ្យេងដោយ រស់~សេរីសុឋា

71-03 B

ស្ស៊ស្ស
Sakura

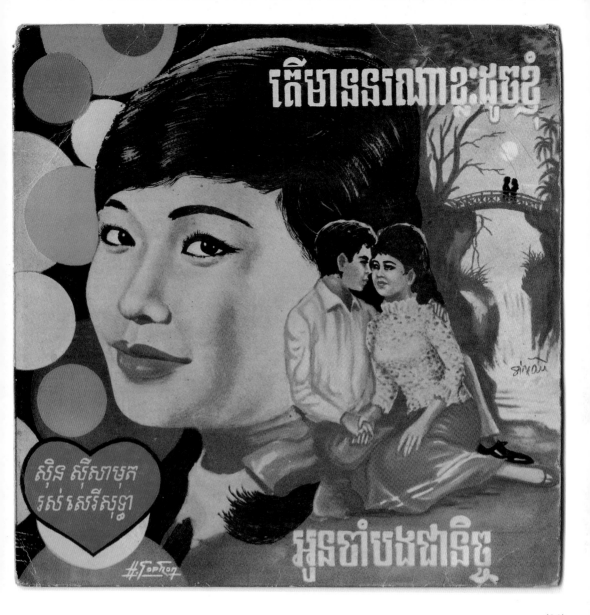

(26)

Boléro-Lent

អូនចាំបងជានិច្ច

អូននៅចាំ - ចាំបងជានិច្ចគ្រប់គ្រា - គ្រប់គ្រា - ពោះជា
ឃ្លាតណាក៏ស្នេហ៍អូននៅវិតស្មោះ ព្រឹក្សាសុខុមនៅទាំង
I អស់-វិតបាត់សុឡ្យឈឹងមិនឃើញប្រស ឲ្យអូនស្រណោះ
មិនអស់អាល័យ ។

នៅសល់វិត - កន្លែងដែលយើងនៅច្ឋូមបមបើ - មើល
II មេឃខ្សល់ឆ្លាយ ឆ្លាយផុតពីនៃនាំ ពេលនៅសល់វិត
ត្តិស្រវៃ អូននៅវិតចាំចាំឃប់ថ្ងៃ ចាំចាំវៃអាល័យ
វិតឬបសបចមយ ។

ព្រះពាយចក់ពោកមកក៏វិង វិតគ្មានហើយច្ឋបឌិវា-
R ពឝតេសាត់ឆាំងសុំឃ្យា ឱើងមេឃចិត្កគ្រប់ឌិសា
តើដល់ថ្ងៃណានៃចច្ឋបានវៃ ។

ច្ឋមយស្នេហ៍ - បច្ឋែរគ្រល្យផ្លាស់ថ្មី - ផ្លាស់ថ្មី ពោះ
III ចប់ចោលស្ត្រីឲ្យក្ប្រានៅៃការ តើបចភ្លេចហើយ
សម្បូរស្នេហ៍ ដែលយើងសង្ឈាខៗពីនោក់-ផ្តស្ឡាច្ឋុរ
រស់ស្មោះអស់ពីចិត្ក ។

ច្រៀងរៀបដោយ រស់ - សេរីសុឌ្ឋា
ទំនុកច្រៀងតិតពង្គដោយ ស៊ីត - សុន
បទភ្លេងបរមេស
ដឹកនាំភ្លេងដោយ ម៉ក់ ឈួន

9056 B

9056 A

Slow-Rock

តើមានណរណោៗខ្ លះដូចខ្ញុំ

តើមានណរណោៗខ្ មានណរណោៗខ្ អត់ច្ - អត់ច្ដូច
រូបខ្ញុំ ឬមានវិតខ្ញុំ - វិតខ្ញុំ ម្នាក់ពេ ខ្សេហ៍ស្មោះ
គ្រប់ តើខ្ញុំសអ្ពើ កមគ្នាមផ្ស្ឌា ឲ្យខ្លាចស្ព្យា
I កុច្គ្រុច ច្ឋកចាប់គ្នៃខ្ញុំ បានស្ឡល់គ្ស្នេហ៍ វិតវ្ច
ឲ្យគើតឧក្ក្ថ់ ចា ចា - អាអាអាអា - គ្តិសាគាក្នាន
ពេលថ្វេ ។

តើមានណរណោៗខ្ ខ្សេហ៍ពិតមានឋ្ចិតរស់នៅសច្
II ថ្វៃ រស់ឝតកថ្មេចឬច្ឌ៍យច្ៃសុឌ្ឌ វ្ឫឝតក្ក្ៃមសារ ០
ចំនេៗស្រាយចំណោស្នេហ៍ ឌិវ៉ានៅវិតសៃចាច្គ្រប់
ពេលវេលា ព្រ្វាកាយចាសនា ជ៉ិតរស្សៃគ្ស្យណារ្ប្យ
ចាៗចា - អា អា អា អា យច្ថ្ងៃគេឝឌិចំគៗក្ថ ។

ច្រៀងដោយ ស៊ិន - ស៊ីសាមុត
ទំនុកច្រៀងតិតពង្គដោយ ស៊ីត - សុន
បទភ្លេងបរមេស
ដឹកនាំភ្លេងដោយ ម៉ក់ - ឈួន

Bande or... le au film : Preah Thong Néang Néak
de la Co-production Van Chann & Sorya films

ដកស្រង់ចេញពីខ្សែភាពយន្ត ព្រះថោង នាងនាគ

SINN SISAMOUTH
ROS
ET
SEREY SOTHEA

សម្រែកនាងនាគ

Chantés par SINN SISAMOUTH ET
ROS SEREY SOTHEA
Féalisé, Musique et paroles de
VOY HO
Arrangement : AUM OURN
Orchestre d'ANGKOR

33-66065

① 용녀의 고함 / 아오마의 영혼
② 신 시사뭇, 로스 세러이 소티어 / 로스 세러이 소티어
③ 앙코르
④ 33.66065
⑤ 1968
⑦ 캄보디아 영화 ‹타옹 왕자와 용녀› 수록곡

ROS SEREY SOTHEA

វិញ្ញាណនាងខ្ញុំម៉ា

Chantée par Ros Serey Sothea
Réalisé, Musique et paroles de
Voy Ho
Arrangement : Aum Ourn
Orchestre d'ANGKOR

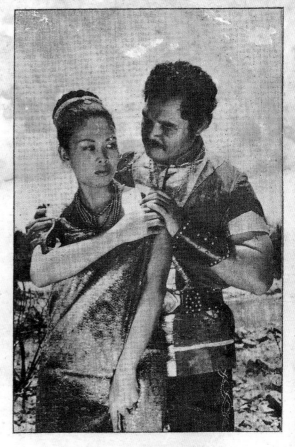

33 - 66065

① 조롱 / 기다릴 뿐
② 신 시사뭇, 펜 란 / 펜 란
③ 사쿠라
④ 7804
⑤ 1973
⑥ 다댄스Dadence 작곡·작사: 보이 호
　　슬로우 록-볼레로Slow rock-Bolero 작곡·작사: 보이 호
⑦ 캄보디아 영화 ‹연초천둥› 수록곡
　　제작: 압싸라 영화사, 감독: 쏘 만치우

ទ្យួក លើ យ A

Caden... ...ណី-

ប្រស- (......) ត្រឹមភ្លេត (ន៎! រ្យកភ្លេត ប្រសន៎ចប
...........

ស្រី-! កំចករស្មើ! កំចករស្មើ! កំចករស្មើ!

ប្រស-! កំនាននៃគ៌ា...(សេង)... ប្រសងេ៎ា
.......... ពួចជយាៗងៃ...(សេង)... ពុលចងេ៎ញ
............. (.........!!!)
.............

............. ន៎ាត្រូវាន ស្ពក! ត៎ានត្រូ
....... ...ស្ពក! ...ស្ពក!) ចិ.............
(.......!)

ស្រី- (ន៎! ន ន៎! ប្រសកំ្រ៩ន ន៎! ន៎! ប្រសកំ្រ៩ល
........................ ...

.....! គេមៃនស្មេ៎ម! គេមៃនស្មេ៎ម!
..... កព៍ន៦...(សេង)...
.......... ...(សេង)...កំ៦ម
ចិត្តខេ៎ា (ន៎! ប្រស ៗ ចិត្តខេ៎ា)...

ស.. (ន៎! ស្រ ស្រលួងខេ៎ា ...

....(......................)
.............!!!
ស្រ.. (ន៎! ន (ន៎! រិយ (ន៎! រិយ ...
ស្រី-យ!

ប្រស-!!!!

ស្រី-ដំចង ... (សេង) ...

ប្រស-ង ៈ ...(សេង)...
........

ស្រី- កំ៦ាត! កំ៦ាក ៗ...

ប្រស-ស..... ...ថ្ម.....

ស្រ-!! ...!
ប្រង- (ន៎! ន៎! កំ៖ិតិ៦ន (ត្រ..ហិ៎យ) ។
.............

............... ...ស៦៦ុត ៎ង ...៦២...៎ង

ចេះគេ៦ចំា B

Slow Rock—Boléro—

១- ..
..................??
....... ។

២- ...ម៦ន
............................. ??!
....???
......... ?

៣-
...............
..... ? ។

...
..............

7804

① 총각 맞아요 / 사마귀
② 신 시사뭇, 로스 세러이 소티어 / 신 시사뭇 / 로스 세러이 소티어
③ 닉 미어
④ 1202
⑤ 1972
⑥ 작곡·작사: 스바이 삼 어으아 / 오케스트라 단장: 모름 분나 러이

បទពិណជាកម្សោះ

ប្រុស { ស្រីស្រស់ភ្លេចខ្ទី ស្ម្រ័គ្រចងពៀរស្រី កុំបីសង្សា (bis)
 របាចនៅសង្សា សាច់លាយកក់នៅភ្លើថ្ងា ពៅណា
បកណារគសរសើរក្រចប់គ្នា ។

ស្រី { មើលរូបកម្សោះសក់សជាំងអស់វន្តព្ញក់ជៀ (bis) ម្ល៉េះ
ហើយល្ងមភិតនៅចត្តថ្ងា សម្រាកសិននៅលោកតា
កុំមកស្ទេចវាវិតខ្លាស់ខ្លោចពេ ។

ប្រុស { ក៏យអឹតក់សូវឆ្នេញ្ញពាក់ឥល្បួចគេផ្លាស់បានដៃ(bis)
និយតែអូនព្រាមស្នេហ៍ ចាបចង្កាច់ចិត្តមាសមិនឃើយ
ខ្លាស់គេតេណាចូនស្រី ។

ស្រី { ល្ងមហើយលោកតា ឈប់មានឋាចាចពញរេពៀរស្រី
(bis) រូបខ្ញុំមិនខ្លាចឆ្លី ខ្លូនខ្ញុំក់នៅក្រេចខ្ទី ខ្ញុំមិនចេញ្ល
លើកម្សោះៗចេ ។

បទភ្លេងទំនុកច្រៀងដោយ ស្វាយ~សំអៀ
ច្រៀងស៊ិន~ស៊ីសាមុត រស់~សេរីសុទ្ធ
ដឹកនាំភ្លេង ម៉ម ប៊ុនណាម៉ាយ

1202 A

កន្លួចបុក្រស្រូច

ប្រុស { កន្លួចភូចមួយជុំលីជំជុលមុច ស្រូវរំមស្រីកុំត្រ័និយ
ផ្ដើលថា អុកឋិយបចចាច់ពាល់ខែខោរ អុកថាជាភ្ដា
ត្រាវ៉ង់ឃ្ញិយស្ងាច់

បន្ល : បុក្រស្រូច បុក្រស្រូច នាងអើយនាងបុក្រស្រូច
ស្រី { កន្លួចសេអើយកន្លួចសេស ចិត្តឯូចមិនអនេបើចចាច់
តិលោចថាវ៉ារ្ក្រចចង់ស្ងាច់ បចអើយកុំចាច់អាណិត
អូនផ្ង

បន្ល : បុក្រស្រូច បុក្រស្រូច នាងអើយនាងបុក្រស្រូច
ប្រុស { កន្លួចសេអើយកន្លួចសេរួច សម្ព័ស្ស្រៀងនៅកុំឃិយ
សៅហ្លួច ស្រូចតែបចចាច់ពេណាចូនល្ងច មិនឃិយ
ស្រីបចព្ញយចិត្តឆ្លើយ

បន្ល : បុក្រស្រូច បុក្រស្រូច នាងអើយនាងបុក្រស្រូច
ស្រី { កន្លួចសេអើយកន្លួចសេសាវ៉ាង ណោះក្ដៀងណោះវ៉េងឆ្នៃ
វិកតឆ្លិយ ព្ញបានក់ព្ញៃវិក្រចចងឆ្លើយព្រឆៃិយ ម្ចេមិន
យុឆ្លិយឆវ៉ិញ្ចពូនៅ

បទភ្លេងទំនុកច្រៀង ស្វាយ~សំអៀ
ច្រៀងដោយស៊ិន~ស៊ីសាមុត រស់~សេរីសុទ្ធ
ដឹកនាំភ្លេង ម៉ម ប៊ុនណាម៉ាយ

1202 B

① 딸을 팔아 / 얼굴이 못생겼지만
② 신 시사뭇, 로스 세레이 소티어 / 응 나리, 로스 세레이 소티어
③ 메 엄 바으
④ 2002
⑤ 1973
⑥ 람봉Ram Vong 곡: 외국곡, 작사: 녁 싸른
　사라반Saravann 곡: 대중음악, 작사: 녁 싸른
　오케스트라 단장: 먹 추온, 밴드팀: 나비

Reamvong លក់ក្មួនក្រមុំ Saravann អប្រិយ័ត្រូប

ស.ប. { ឪ ! អីយកុំយល់យ៉ាងនេះ (នាគ) ម៉ែអីយកុំយល់យ៉ាង
នេះ មានកូនពុកលក់យកប្រាក់ មាសប្រាក់មាសប្រាក់
អូយ ! យកប្រាក់ជាធំ ។

ប្រស { ខ្ញុំស្នេហ៍កូនម៉ែពេតពន់ មិនធន់ដួចពេញរៀមមិនខាត
ចិត្តខ្ញុំមិនកុមាគ ស្នេហ៍ដួចទន់ត្រាក់មានភ្នួបើរ ។

ស.ប. { ឪ ! អីយកុំយល់យ៉ាងនេះ (នាគ) ម៉ែអីយកុំយល់យ៉ាង
នេះ មានកូនពុកលក់យកប្រាក់ មាសប្រាក់មាសប្រាក់
អូយ ! យកប្រាក់ជាធំ ។

ប្រស { អាណិតកូទ្បួនងលៅ ជួយយនីនេមេត្តា រាល់
ថ្ងៃខ្ញុំធ្វើការ ម៉ែអីករុណាគុនប្រសារខ្ញុំនៅ ។

ស.ប. { ឪ ! អីយកុំយល់យ៉ាងនេះ (នាគ) ម៉ែអីយកុំយល់យ៉ាង
នេះ មានកូនពុកលក់យកប្រាក់ មាសប្រាក់មាសប្រាក់
អូយ ! យកប្រាក់ជាធំ ។

ប្រស { ឪ្យបានពេជក្រមុំ ថ្ងៃក្រោយខ្ញុំសុខចិត្តណេ ពោរនេះ
មួយរៀលគ្មានដែរ ថ្ងៃក្រោយ..... ១០០០០០នៅដើម ។

ស.ប. { ឪ ! អីយកុំយល់យ៉ាងនេះ (នាគ)កុំយល់យ៉ាង
នេះ មានកូនពុកលក់យកប្រាក់ មាសប្រាក់ម.ស្រាក់
អូយ ! យកប្រាក់ជាធំ ។

ប្រស { លក់ក្មួនចុំថ្ងៃខ្ញួនៅ កូនចៅកើតឪ.....ចំពង្សា ធ្វើ
អ្ញឹងចាងសុនាក្សា ស្ដេចាត់ឪ្យ..រតមិនលក់ដួនេ ។

A
2002 បទភ្លេងបរទេស ទំនុកច្រៀង : ញ៉ឹក - សារិន
ច្រៀងដោយ ស៊ីន-ស៊ីសាមុត,រស់សេរីសុទ្ធា,សុ-ណារ៉ា

I {
រូបអូនមិនល្អ សាច់អូនមិនស ជួន.ទៅរើដៃ
រូបអូនមិនល្អ សាច់អូនមិនស ជួនទៅរើដៃ
ធ្វើមេឧទម្ងជាតិក្រដៃឡូ តែចិត្តមេត្រី ស្មោរស្នេហ៍តែមួយ
ខុសពីនារីដៃ ពុំមានសក្ដី ស្មោរស្នេហ៍តែខួយ ។

II {
អប្រិយ័តែកាយ គ្មានខ្លួផ្ទើរផ្លើយ មានរូគរូបភិណ្ណា
អប្រិយ័តែកាយ គ្មានខ្លួផ្ទើរផ្លើយ មានរូគរូបភិណ្ណា
នៅដ្ឋខិតខំធ្វើការ សម្បកត្តិតៃយា រូបរ.សរិខ្មែរ
ចិត្តស្មោរមិនក្បត់សាន៉ា តម្មលស្នេហា រូបពៃណរិខ្មែរ ។

បទភ្លេងប្រជាប្រិយ

ទំនុកច្រៀង : ញ៉ឹក - សារិន
ច្រៀងដោយ : រស់ - សេរីសុទ្ធា
ដឹកនាំវង់ភ្លេង : ម៉ត់ - ឈុន
ប្រគុំដោយវង់ភ្លេង « មេអំបៅ »

2002 B

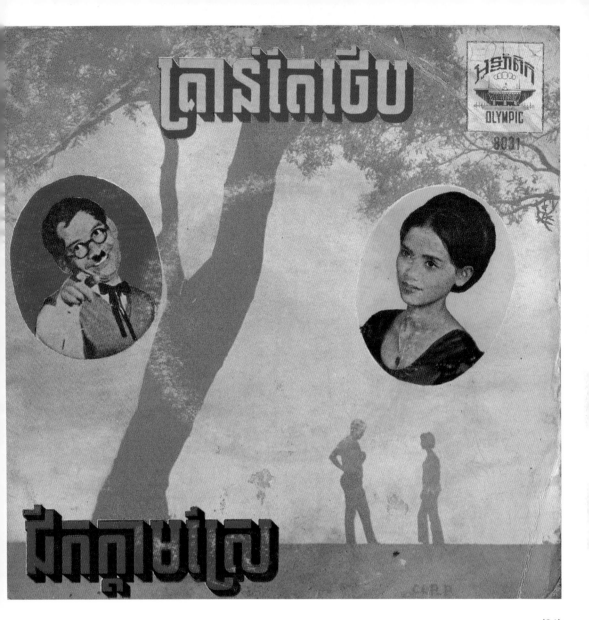

① 그저 키스일 뿐 / 게를 잡아
② 미어 싸머언, 쏘 싸브언 / 미어 싸머언, 쏘 싸브언
③ 올림픽
④ 8031
⑤ 1972
⑥ 람봉Ram Vong 작곡 · 작사: 로스 어음, 감수: 께오 엠

Ramvong **ត្រាន់តែថើប** | Ramvong **ជីកក្ដាមស្រែ**

ស្រី- អូយ! អូយ! អូយ! អូយ! អូយ!

ប្រុស- បងសំឡើងនិយអស់ចិត្ដខ្លួង (Bis)

ស្រី { ថើបហើយម្ដេចកំខ្វាន ក្អែបួសបចមានផលណាយ៉ាង
ណា

ស្រី { អូយ! អូយ! អូយ! អូយ! អូយ. ខាងញ៉ូតហើយតិចតេ
យេញ្ញថា (Bis)

ប្រុស ខ្លាសអ៊ីស្រីកន្ទឹងថា១ណាតីមានសួហាដូចគ្នា

ស្រី { នៅ! នៅ! នៅ! នៅ នៅ. ក្រុបួបស្រីតែគមានបញ្ញា (Bis)
រៀងខ្លាស់រៀងឪអស្លាប្រ ថើចក្រុតការបងឆុបយើចមាន

ប្រុស ត្រាន់តែថើបមិនបាន ពីរឪ្ជនេនៅបចលែងហាន (Bis)

ស្រី { ក្រុតការបងឆុបយើចមាន ខាងក្រតាអុនអៀន អៀងព្រោះ
ខ្លាសគេ

ស្រី នៃបច្បួបសជីកស្ដីហ្ទឹង!

ប្រុស ខ្ញុំកំពុងជីកក្ដាមនាង

ស្រី ហ្ទឹ! បនិងរាងហ្ទឹងមិនត្ថក្លាយឡូនជាអ្នកជីកក្ដាមសេរ!

ប្រុស { បចជាអ្នកជីកក្ដាម ក្ដាមក្ដាម ក្ដាមនៅក្នុងស្រែ
តើអុនពេញចិត្ដនិយបច ជីកបុនេ ព្រោះក្ដាមស្រែនា
ឡាញ

ស្រី { នៃបចជីកនិយនាថ់ នាថ់ នាថ់! កំពុងពេញខ្លាញ
ក្ដាមស្រែនាមានជាតិឡាញ តែបួយឥត ក្ដាមគៀប
ជាថ់នៃ

ប្រុស
ស្រី { ឆ្លើយចុអុន ជាថ់នៃដ៍ជាថ់ចុះ និយតែបានឡាញ

បទភ្លេងតិនងក្រៀកនិពន្ធដោយ រស-អ៊ុម

សម្រួលតន្ត្រីដោយ តែគ-៦ម

ក្រៀងដោយ ចាស-សាម៉ន និ សុ-សារឿន.

បទភ្លេង និងតំនុកក្រៀង និពន្ធដោយ រស អ៊ុម

សម្រួលតន្ត្រីដោយ តែគ ៦ម

ក្រៀងដោយ ចាស សាម៉ន
និ នាង សុ សារឿន.

OLYMPIC

8031 A **8031 B**

146

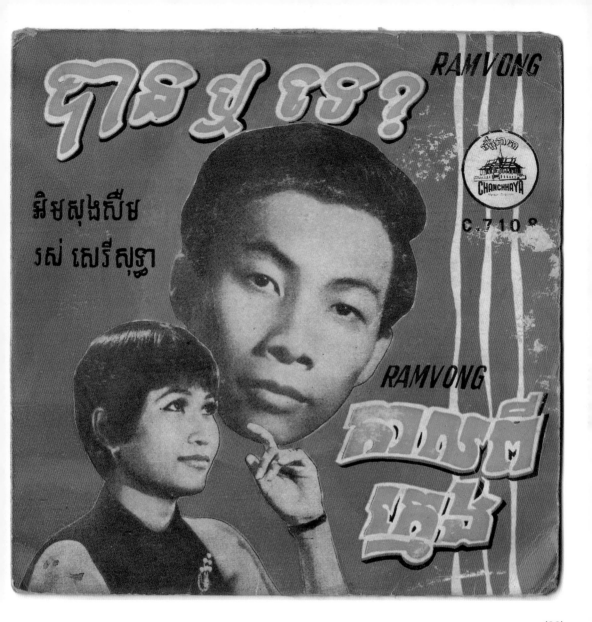

(32)

① 가능해요? / 젊었을 때

② 임 송 스움, 로스 세러이 소티어 / 로스 세러이 소티어

③ 짠차야

④ 7108

⑤ 1972

⑥ 작곡·작사: 임 송 스움

បានហួរនេ !

ស្រី { ដៃភ្លេងបងលុចដៃស្តូវំកុំលច អូនស្ងួមអង្គរ រៃប៉ិតាត់
ផ្លាំចាម៉ិនទាត់និីងនរ អូនស្ងួមអង្គររចា ៨ ថ្ងៃទៀត ។
ពិតម៉ែនហើយ ចា ៨ ថ្ងៃ ទៀត

ប្រស { ដៃភ្លេងបងលុច ដៃស្តូវបងលុចបអរ្ដុលស្រស់ស្រី នឋ
ទាំងយប់ ហើយទើបទាំងថ្ងៃ ជៈក្បួយបួស្សរ្យេទៅ
លេងបានស្ងួកុំ ។
ពិតម៉ែនហើយទៅរលេងបានស្ងួត
ឡុង ថាក់ ។ ។

R. ប្រស { ជុចពិចាកក្នុងចិត្តពោតវិក្រា ចា ៨-៩ ថ្ងៃ គេិបាន
ស្រី { ហួរនេ ។
ពិតម៉ែនហើយ គេិបានហួរនេ ?

ស្រី- ទិកភ្លៀងលិចម្ង ឬម៉ិនអាស្ងួខ្ចុខ្ចុអ្នកជាស្រី
ប្រស រឈ្នើយកំប៉ំហើយកុំសោកអ្នធ្ន ៨-៩ ថ្ងៃគេិនរណា
ទ្រិទៅបាន

ពិតម៉ែនហើយ គេិនរណាទ្រិទៅបាន

បទភ្លេង និង ទំនុកនិពន្ធ អិម · សុងសីម
ច្រៀងដោយ { អិម · សុងសីម
រស់ · សេរីសុដ្ឋា

C-7108 A

កាល ពី ក្មេង

1 { កាលពីក្មេង អូនរក់លេងផាមួយបង
ងង ៗ ពទ្យូវអូនធំ ក្រពុំបេកផ្លែង
ក្រតាកវិកសាយ ដើមទ្រងធំវែង ស្រ
ឈណះផ្កលេង ចង់បានផ្កលេង
ចង់បានអូនឯឯ ផាគ្គូវាសនា ។

2 { កាលពីក្មេង យើងធ្លាប់លេងរៀបការ
នឯគ្នា ។ សំកៈក្រាបផ្ដើមហើយបាចផ្ងា
ចារ ស្រឡញ់ថ្ងមអូនមិនទ្យូវបេកគ្នា
ពទ្យូរធំកាលណា ពូធំភ័ងថា បង
មនគ្គូបេ. . ។

បទភ្លេង និង ទំនុកនិពន្ធ អិម · សុងសីម
ច្រៀងដោយ រស់ · សេរីសុដ្ឋា

C-7...B

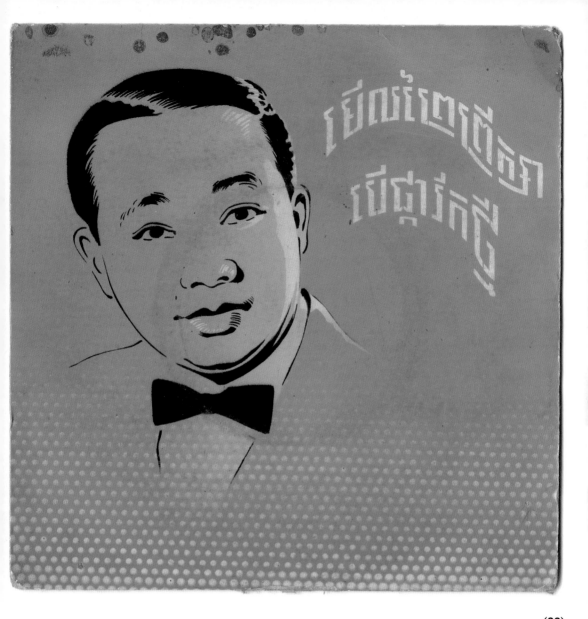

(33)

① 숲속을 바라보며 / 꽃이 다시 핀다면
② 신 시사뭇 / 신 시사뭇
③ 닉 미어
④ 1204
⑤ 1972
⑥ 저크 렌트Jerk Lent 작사: 신 시사뭇
　트위스트Twist 작사: 신 시사뭇

Jerk Lent មេីលរ៉ែព្រៃព្រឹក្សា		Twist បីស្ដាវិតថ្មី	
1	៥តមេីលព្រឹក្សព្រៃបក្សេក្សេបក្សេប្រឹក្សា ស្ងែបរកអាហារផលាចំរែក កាយ	1	បងសួមសួស្រីចាស្រ្តឡាញ់បងទេ សូមមាសបេធ្លេីយប្រាប់ ឲ្យបានដឹងផង កុំឲ្យរៀបខូលរាល់ថ្ងៃព្រោះរតីចិត្តស្នេហ៍ឧន ញ្ញុង ពេលវេលកគុងទោរក្រិនខែថ្ងៃ
2	ផ្តលលេីទុំ ខ្លី ផ្កាព្រៃស្ទុះស្ទ្លាយ គារឮរីករាយ សប្បាយ ក្នុងចិត្តា	2	បងកេីតនក្ខុតខែតែឯណងកា បេីរដ្ឋវិស្យាចជ្ជាកថ្មី បង សួមចេះយកផ្នាយកផ្នាកធុមផាក់លេីហឫទ័យ វាល់ពេល យបថ្ងៃមិនឮមានហ្គុង
3	យេងដេរការនាកមេីលរ៉ែព្រៃព្រឹក្សា ចំបាត់ឧក្សា •ណរាស្នេហ៍ មាសបង	R	កញ្ចាផ្សរផងរៀបចង់ផែរអាបចិត្រកង ញ្ញេីបឧក្សងា-ឲ្យបង សួមឧរស់ទេងស្ទ្លាតិ ស្រីកេីយអូស្រ ប្រណំមេគ្គាផស់ ចិន្តាផែលព្រាថ្ងាិរតែរួបឧន
4	អស្យេលគនភ្លុ ទោាយឧក្ខនេួយ ព្រលឹងស្នេហ៍បង យេងវិលវ្ញញណាឧន ·	3	បេីសិនទ៍កសឡេ្យមគ្រមគ្រោារលេីស្ទេ្រ ទោះជាផេរក្ត្រក ចិនស្រពេន ស្ទេ្រផុតរួបចងក៍ត្រូវាស់ព្រោះសឡេ្យម ឧន មិនក្រ្ញីមស្រពេនអស់មួយជំរិត

ទំនុកច្រៀង : ស៊ុន-ស៊ីសាមុត ទំនុកច្រៀង : ស៊ុន-ស៊ីសាមុត

ច្រៀងដោយ : ស៊ុន ស៊ីសាមុត ច្រៀងដោយ : ស៊ុន-ស៊ីសាមុត

បទភ្លេងបរទេស បទភ្លេងបរទេស

1204 A **1204 B**

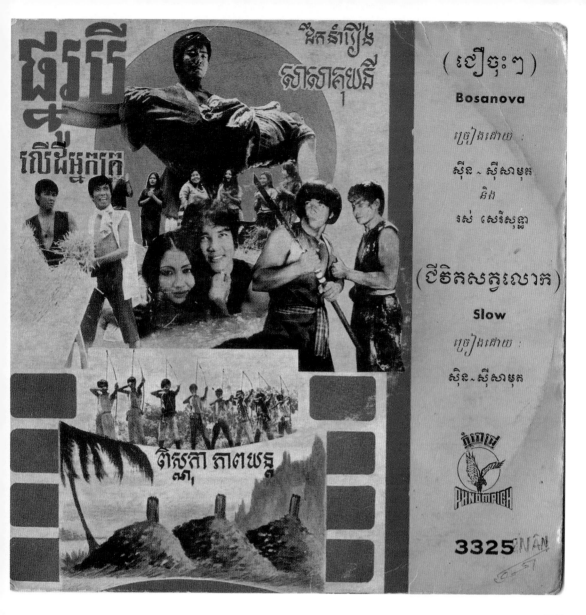

(34)

① 믿어봐 / 생명
② 신 시사뭇 / 신 시사뭇
③ 프놈뻿
④ 3325
⑤ 1972
⑥ 보사노바Bosanova 작곡·작사: 씨으 쏜 /
　슬로우Slow 작곡·작사: 씨으 쏜
⑦ 캄보디아 영화 ‹가난한 자의 토지 위 3개의 무덤› 수록곡
　감독: 싸싸꼬이니Sasakuyni, 제작: 삐쓰누까 영화사

(ជៀចុះៗ) (BOSANOVA)　　(ជីវិតសត្វលោក) (Slow)

I- ច : ថ្ងៃនេះផ្លាវិតក្តិនក្រអូបសាយ　ចិន្តាខ្ញុំខ្លាយចង់តែ
នៃទនិស្ស លូបច់ចយុរហើយលើកែឥតនៈមិត្ត　ពេល
នេះជួបជិតភិតតែចង់បាន ។

II- ស : ច០កុំប៉ំចស្នេហ៍លើអូនណាថ្ងៃ　អូនខ្លាចិច់នៃកើតក្ដីi
ខាន ថ្ងៃនេះ ចចស្មោ រ៉ៃថ្ងៃក្រុយរ៉ែឫហ្យារ៉ានា　ខ្លាស់
អស់សន្តានព្រោះក្តិស្រឡា ។

R- ច : ជៀចុះៗ មិនខុសឥទេស្រ ចចស្នេហ៍ពិស៍រលើសពីសឡា
ចចស្នេហ៍អូនឥតឥគវ្រ័ប្រសាថ៉ា　ហានស្ម្ចសឡា
ជួនស្រស់កល្យាណ ។

III- ស : ម៉ើស្នោរ៉ែប្រចស ស្ម៉្រតលើ ្រចអូនពិត　អូនប្រឥល់ចិ្ត្ត
ប្រឥល់ចា់ព្រាណ ។

　ច : ចចអរណាស់ស្រីឥន្តាឡ្មីរ៉ូ្រ្យ៉ប្ចាន

ច- ស : ឃ៉ើ០ុមខុ០សានុ្ឥនផ៉ើ្ខួ្គលអើយ ។
(ចីឡ០)

ពកស្រស់ចេញ្ពិ៍ចៃ្ភោ្ភោទ៍យ៥្ន្ល្រៀ : "ខ្នវ៍ិម៍ លើ ្ញជ៍ិ៥ឱ្ន៍ឥ្ក" ្រ០ស់ពលិឥ្ភ្នោ "ពិ.សុ្ភ៍រ៍ភ០ោ៍ព៥្ន" ផ៍ឥ៍ន្នើ្រ៉ៀ្ មិឥ្ ្ស៥ - ្ស៥្ភុ្ន៥្ ្

バ
ចចភ្លេ៍ - ទំនុ៍ច្រ្រ៉ៀ

ZZ
ចចភ្លេ៍ - ទំនុ៍ច្រ្រ៉ៀ

ZZ
ផ៉ើ៍ច ស៊ិឥ - ្សុ្ន

ZZ
ផ៉ើ៍ច ស៊ិឥ - ្សុ្ន

ZZ
្រ៉ៀ្រ៍ផ៉ើ៍ច :

ZZ
្រ៉ៀ្រ៍ផ៉ើ៍ច

ZZ
ស៊ិ្ន - ស៉ីសាមឥ ្រស៍ - ្សៅ្សៀ្សឡា

ZZ
ស៊ិ្ន - ស៉ីសាមឥ

3325 A　　　　　3325 B

I- ជីវិតសត្វលោកកើ៥ មឥ៍ចិនម្ងៀ០ ្ខួនរ៉ំ៉ចហើ៍យ្ខ្លៀ០ច្ខួ្ន
ថ្ងៃហើ៍យ៍់យ៥ ៥ិនឥស់ស្ម៉ាច់សេ៍មិឥ៍ចេ៍ល៍យ៍ល៥់ ជី៍ចិឥ
៥ំ៥ច៍ឥែ្រៀ៍ ្ុ្ពុ ្គ៉ា ។ ។

II- ្គួ្ន៍ិ៍យ៍អឥិ្ធ៍ាឥ៍ា្នៃ៍មនុ៍ស្ស្ ្ ្ភា៥៍សាហា៍ ៥៍ ្ ្គុ ្ស ្ អ ្ ៥
្ក្ត្ ្ម្ន្ត្ ្ ្គ្លា្ច ្ ្ន្ ្ ្ព្ ្រ ្ ្ស ្ ្ ្រ ្ ្ ្ ្ ្ ្ ្ ្ ្ ្ ្ គ្លា ្ ថ្ងៃ ្ ្ន ្
្ចា ្ ។

R- ្គ្ន្ិ្យ្អ្រ្ណ្ោ្ល្ើ្ខ្ោ្ច្ទ្ិ៉៉ា ្
្អ ្
្គ ្ ។

III- ្សុ្ម្ច្ិ្ញ្ញ្ា្ណ្គ្ុ្ន្ច្ុ្ន្ច្ា្ន្ស្ោ្យ្ស្ុ្ខ ្
្ន្ោ្ច្ក្ុ្ច្ា ្
្ក្ណ្ា្ល្ឥ្ថ្ម្ី្ល្ោ្ក ។

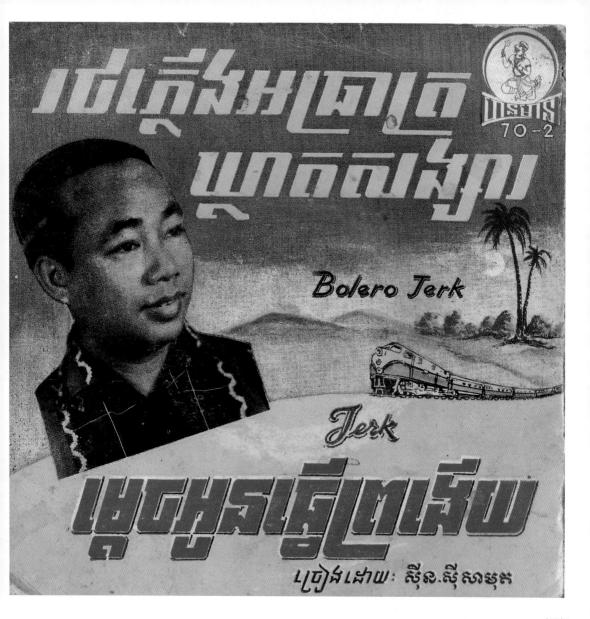

Bolero Jerk

Jerk

(35)

រថភ្លើងអ្ធរាត្រឃ្លាតសង្សារ A

BOLERO JERK

១ នៅរែកទឹកឈ្មីញរួចអូន ត្រាមួចបានផុជបញ្ឈា ជូនជាអូរនាះមាន
ចំគ្នាជាសាក្សី ពេលអ្ធរាត្រអូនឃ្លាតឆ្ងាយ ឃ្លាតកាយព័ងង
រថភ្លើងនៃតែល្ងងនៅហើយ រៀមលរែងងតំបេងផតសៀយ
ក្នុងរាសល់តែល្ងងហើយល់អាកាស់ ផាសញ្ញាប្រាប់ជាចិត្តនៅ
ឆាល់២ ។

Bis ខែគ្នាមៃ៉ៃប្រែស្រមៃ ចិត្តនៅកត្តស្រមៃយ ទឹកភ្នែកមួយមៃ៉ៃ
អាល់យ:ក្នាកចានិស្ស័យស្នេហា ងនោទៃវ៉កួយណ្ណៗ ដែល
ផ្តាវាស្មោះមៃៃប្រែចិត្តសារ៉ ងជៀមយ:ប៉ ៗ កំៃ្លើយសង្ឈា
ណាស្រស់ស្រៃងពិតជាស្មោះៈក្ៈៃ កុំមានផ្លើ៉យណា
ពៃស្នេហាងង ។

ថ្ងៃនេះមៃ៉ចអូនធ្វើព្រៃងើយ B

JERK

គាំងពិៈឃើញស្រីស្រស់ សម្រស់ទាក់ទាញចិត្ត មើលៈហើយមិនៈគៃ៉
ពិតៈខ្ញៃា ឃើញហើយចៈៃៈឃើញៈៗ៉ក ចៃតែអៈដួយមៃ៉លមៈស្ស
ឃ្លាតរាប់រាៈៗតៈប្រាថ្នាៈៗក ភ្ឆកៈៈស្រៈលៈទៈលៈថៃ អ់ៈស្រៈ
ក្នុងលោករៈកៈ្នាៈ ។

ឈ្ឍសភ្តិៈសៈៈទៈតៈអ់ៈៈនៈៈៈៈសៈែៈៈក្លៈស រាៈៈស្ប
ថ្លៈៈៈៈចៈៈទៈៈៈៗៈ រៈៈៈៈៗៈៈៈៈៈ ៈៈៈ
ស្រៈៈៈៈៈៈៈ កៈៈៈៈៈៈៈ ៈៈៈៈ
ៈៈៈៈៈ ៈៈៈៈៈ ៈៈៈៈ
ៈៈៈៈ ៈៈ ៈៈៈ ៈៈ
ៈៈៈៈៈ ៈៈ ៈៈ ៈៈ ។

ទំនុក ស៊ីន-ស៊ីសាមុត
ច្រៀងដោយ ស៊ីន-ស៊ីសាមុត

45 - R

ទំនុក ស៊ីន-ស៊ីសាមុត
ច្រៀងដោយ ស៊ីន-ស៊ីសាមុត

7 0-2

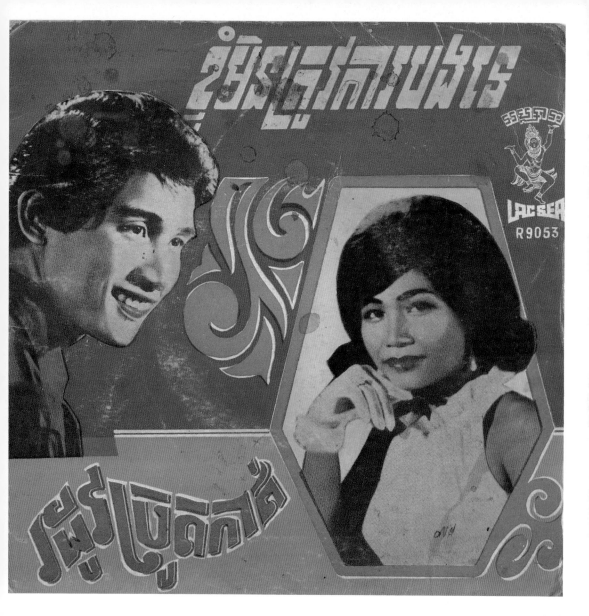

(36)

① 나는 당신이 필요 없어 / 추수절
② 로스 세러이 소티어, 찌어 싸버은 / 신 시사뭇
③ 압사라
④ 9053
⑤ 1972
⑥ 작곡·작사·편곡: 오이 핼

ខ្ញុំមិនត្រូវការបងទេ

ស្រី- ខ្ញុំសែនស្ដាយ ប៉ុន្តែប៉ាំធ្ងន់ ជួបទន់ប្រុស
 ដើរចេញស្រី
ប្រុស- ចើបានមង យកនៅនេះថ្មី នៅផ្សារពិញ្ញអីមង
 ស្ការឆ្លើយ
ស្រី- មងមងមង ខ្ញុំមិនដោយ ណោះម៉ែលើកឆ្លើយ ក៏
 មិនយកដែរ
ប្រុស- មកពីអូនឱកពួយរៀងប្រាក់ខែ វែងពេស្រី
 បងពុកឆ្លើនាំងអស់ ។

ស្រី- នៅហ៊ុំហា យេ៊ញវែងចូលបរ គេឆ្លើយស្រីណា
 ស្រណោរ
ប្រុស- ព្រោះវែមងបងនៅកម្ពៅ បានជួបស្រីស្រស់
 ដូចាប្រមូន
ស្រី- ឃើស ! កម្ពៅជៃប្រសស្លួ យ៉ាងកិច្ចចបពន
 មុន គួនជាមូយផ្ដុន នៅវែងពោកគេ ឆ្លើយ
 ស្រល្បាញ់ខ្លួន សូមយេនៅ ខ្ញុំមិនត្រូវការ
 មងទេ ។

រដូវប្រតកាត់

ផ្ដែមិញ្ញមងហូចលើខ្ញុំត្រពី កាត់ចាលវ៉ែរស្រី លើក
ដែសញ្ញា ស្ងាតអូនប្រតកាត់ ហើយគោចយា៉ត្រា ណៅ
គព់បំពីកដែលគេ ជួបភ្លា ក្នុងកក្ខនលោក់ន់ផ្លាញ់អស្ងាប
មានចាត្ថស្ងា ន្ធើរៃមង ចេឃើចខ្ចតពិកលេច ដៃ
រាចរកត្បា ហើយសាសង ផាណៅលេចរ៉ាចច់ ។

ឃប់នេវ៉ៃខ្លីកណ្ណាលចាលវ៉ែស សំពុតម៉ែណៅកុំណៅ
មខ្ចង់ មងឆ្លើឃយកពិកត្បាកមួយច៉ាង ធ្នើរអូនញ្ញា
ក្នុងពេលលេចរ៉ាចច់ មខ្ចាៃកមួស្រេសកញ្ញៃខ្ចង់ អូន
ស្រស់ណាស់ មានវ្ធូចង់យ៉ាងសញ្ចា ពុកយេ៉ច វ៉េឃើច
ច្រៀ៉ង ពេលចូលនាថ្មី ស្រ៉ីលត់ភ្លា វ៉ាតាមឃេ៉យច់ខ្មែរ ។

បងភ្លេង- ទំនុកត្រៀ៉ង និង រៀបសម្រួល
ដោយ អ៊ុឃ - ម៉ែហ៊ិល
ច្រៀ៉ងដោយ - កញ្ញា រស់ - សេរីសុទ្ធា
និ៩ ៧ - សាវ៉រ៉ឹ៩

9053 A

LAC SEA

បងភ្លេង ទំនុកត្រៀ៉ង និង រៀបសម្រួល
ដោយៈ អ៊ុយ - ម៉ែហ៊ិល
ច្រៀ៉ងដោយៈ ស៊ុន - ស៊ីសាមុត
ក្រុមហ៊ថចោលៈ ឡ្យាក់ - ស៊ា

9053 B

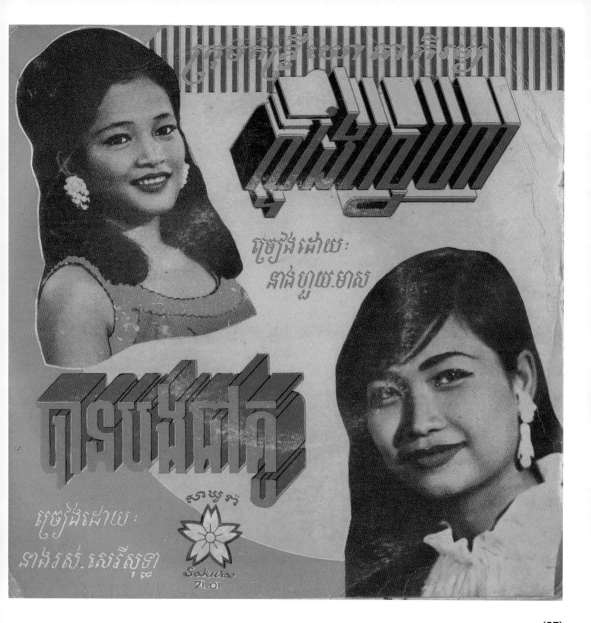

① **사랑의 연못 / 당신을 나의 짝으로**

② 호이 미어 / 로스 세러이 소티어

③ 사쿠라

④ 71.01

⑤ 1971

⑥ 볼레로Bolero 곡: 외국곡, 작사: 냐엠 폰, 편곡: 썸 싸컨 /

　차차차Cha Cha Cha 곡: 외국곡, 작사: 냐엠 폰, 편곡: 썸 싸컨

Boléro

ស្ទឹងស្លេបហា

Bengawan Solo ទឹកហូរនៅឆ្លាយឆ្ងាយនឹង
ឆ្លាយឆុតុក្តីសន្ធឹង ឆ្លាយភក្ត្រប់ច្រើងឆ្លប់ៗ
ក្បឹមពាល់ថ្ងៃ ។

ឆ្លាយទាំពាក្យរឆ្ឆ្ន អូនព្រាត់រុពោះកម្ចុងប៉ុស
រំត�101រម្ចូនសុរិយ រឆ្គរស្នេហ៍ប្រុសថ្លៃព្រាត់
ពិស្រីឝតស្រវណា:។

ឱ! Bengawan Solo ឆើយ ឃ្លាកូចអក
រ៉ើយឝសរនៅគែរឈ្មោះ ឃ្លាគទាំងឆំផីពាក្យ
គរីនីរោះ រំតិត្តុនៅស្មោះរឆីថ្លៃ ។

ឃ្លាគសីប្រុស៍រំ៍ព្រាលា ចិត្តទាំងប៉ុស្ឆានអា
ល័យ ឆ្លាប់រូមរឆ្ឆមេត្រី ហូរឆ្ឆេហ៍ភក្តីនឹ
រូចស្រីសុឆ្គរ ។

បទភ្លេងបរិទស្ស:
ទំនុកច្រៀង រឆ្ល់: រ៍ផ្ញើម ផុន
សម្រួលតន្ត្រីរឆ្ាយ: ឝឝ - ឝឝ�0ឝ
ច្រៀងឆោយ: នាង ឫ្សួយ-មាស

71-01 **A**

Cha-Cha-Cha

បានបងជាគូ

ឱ! ក្ដីស្នេហាខ្ញុំ ដំ៍ពូនឝីទាំងអស់ អាលឆ្ាន
ផូចមួន។រឆើញ្ញៀងគរឹកឝរិក្រស់ ស្ឆ្ររនឹឝហ្ឆុន
ឝាគទាំ៍អស្កុឝរណាគិឝ ។

ហ៍ ហ៍ ហ៍ ហ៍ ហ៍ ហ៍ ៩ ៩ ៩
មើសឝឆ្ឆរិក្ស្ឆ្ណាញ់ ខ្ញុញ៍រុពោះ៍បគី រឆស
ពុឝ្ស៍និ រឆ៍រំសឆ៍ពិគរៅះ
ឝាសនាគឆ្ានពុឝ្សឆ្គស់ ចិត្តអូន៍ររំឝស្រវណា:
អូនមិនឆ្ុគ៍ឆនគ៍ អូនស្ឆគ្រគ៍ឆស្ឆ្ណោះ ស្ឆម
រំតិឝ្ត្រប្រុសឆ៍ស្ឆ៍សរឆ្ាឝឆគ៍ឆល់អូនឆ៍ស់។
ហ៍ ៩ ៩ ៩ ៩ ៩ ៩ ៩ ៩

ហ៍ អូនសែនអគ្ររុពោះ៍ប្រុសឆ្ាឝ៍នៅសឹគ
ឆ្ាស៍រស់៍ជាគិ៍នៅ៍សិ៍ថិគ ឆ្ានរ៍ឹ៍ង៍គិ៍ឝ្រូម៍ស្មេ៍ហ៍
ឱ៍ឆ្ឆ៍និ៍ហ៍ឝ៍ចិ៍ត្ត៍ស៍ឆ្ឆ៍យ៍ក៍ឆ្ល៍ួ៍ន៍ឆ្ាន៍ឆ៍ស៍៍ជា៍គូ៍

បទភ្លេងបរិទស្ស:
ទំនុកច្រៀ៍ង៍រឆ៍ល់: រ៍ផ្ញើម ផុន
សម្រួលតន្ត្រី៍រឆ៍ាយ: ឝឝ៍ ឝ៍ាឝ៍ឝ៍
ច្រៀ៍ង៍ឆោ៍យ:នា៍ង៍ រ៍ស៍-រ៍ស៍រី៍ឝ៍ុឆ្ឆា៍

71-01 **B**

Sakura

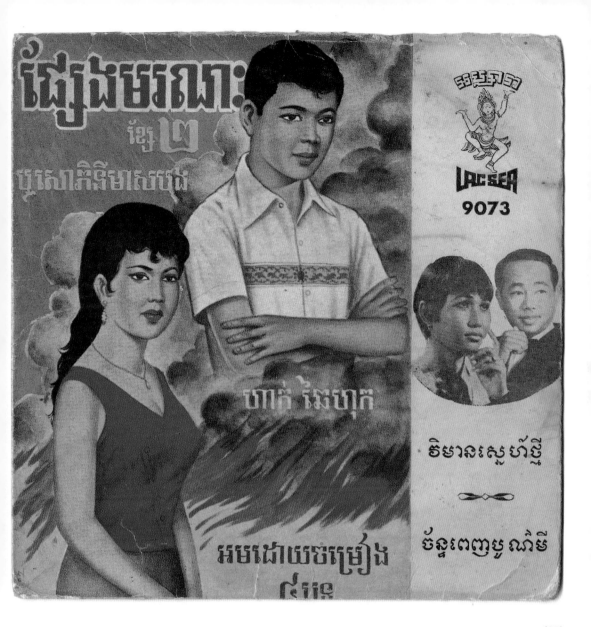

(38)

① 사랑의 새 터 / 보름달
② 신 시사뭇, 로스 세러이 소티어 / 로스 세러이 소티어
③ 압사라
④ 9073
⑤ 1973
⑥ 차차차^{Cha Cha Cha} 작사: 학 차이혹, 작곡: 본나 /
　볼레로^{Bolero} 작사: 학 차이혹, 작곡: 해 쫀써윽
⑦ 영화 '죽음의 연기(煙氣) 2' 수록곡

វិមានស្នេហ៍ថ្មី Cha. Cha. Cha.　　　ចន្ទពេញបូណ៌មី

Boléro

ពោល- ចន្ទពេញបូណ៌មី...　ចន្ទពេញបូណ៌មី...

I- ប្រុស- ឱងស្រឡាញ់...ស្រឡាញ់តែអូនមួយ(ផា!ផា!ផា!)
អូនកុំព្រាយកុំព្រាយចាំជោះដៃ វ៉ាមានស្នេហ៍　ស្នេហាយើង
ថ្មោងថ្មី ឈ្មោះផ្ទុក្កក្សមិនភ្លេចស្រស់ឡើយណា ។

II- ស្រី- អូននអរណាស់... អារាណាស់ពុកផ្ស (ផា! ផា! ផា!)
អស់សង្ឃ័យចាងងរ្បៃសារា មេយស្រឡ្ស ស្នេហ៍ផ្ទាស់
រស្មីថ្មី ក្ដិស្នេហមារយ៉ៃបេវ៉ស្សុរ៉ាប់កាត់ភ្ន័។

R ប្រុស- ចងស្នេហ៍តែអូន គឺអូននេះហើយ ដែលចងសង្ឃៀម
ស្រី- អូនស្នេហ៍តែបង គឺបងនេះហើយ ដែលអូនចញ្ញៀម
ស្រី- ប្រុស- សង្ឃៀម ធ្នាន់តិត្តុកុក្តិសោហាុរ ។

III- ស្រី- កុំចោលអូន... ណាាចងបតកស័ (ផា! ផា! ផា!)
ប្រុស- នៅកុំឃ្យ កុំភ័យបងរាប់រង
ស្រី- អូននអរណាស់ បើពិតជ៉ុចពាក្យចង
ប្រុស- ស្រី- យើងទៅវិសងសុមផ្ងរដ្ឋ់ប្រេង់ជាតិតើយ
អូននិងងសុមផ្ងរដ្ឋ់ប្រេង់ជាតិ...
អូននិងងសុមផ្ងរដ្ឋ់ប្រេង់ជាតិ...

I- រាត្រីថ្ងៃថ្លារាំយ៉ពាន់ ផុតខែសវ៉ណ្ណៃចេងៃ៉ៃលើមៃករ្បា
រ៉ាយ៉ាឃ្យៈប៉ោកចក៏ ឃកទៅៃកុិតបច្ចា ក្រអូជ៉ាប់ជ៉ាសា
ផុតស្នេហាយើងថ្មោងថ្មី ។

II- ចងមើលនៈនំ! សាគារៈលេញ រលកប្រៃផ្លៃើញក្តីថ្ងៃផុតពេជ្រ
ផ្លៃ ឃុក្ខ្យបក្ស្យា វិករាយផៃកត៍ក្រៃ រក្រាមចន្ទៃពេញបូណ៌មី ជា
សាក្ស៉ៃៃស្នេហ៍យើង ។

R- អូនស្រឡាញ់បង... ស្រឡាញ់ពេញចិត្ត មាត្រៃម៍ិនតិត
រប៉ាយ៉ៃតិ៍ៃ៍៍៍ម វិត បុជាផុ៍ចងមួយ ។

III- កុំករអូននៃ៉ៃ៉ៃ៉ៃ៍ស ព៉ិសិ តិចលោម៉ានៃ៉ថ្ងៃ ធ្វ៍ើ៉ៃ៉ៃ៍ស្រ៍ីមុ៍ក្ត
ព្រាយ មិនចានៃៃៃ៍មៃ៉ៃ៍ស៍ុ៍ម៉ៃ៉ៃ៉ៃ៉ៃ៉ៃ ៉ើ៉ៃ កុំ៉ៃ៉ៃ៉ៃ៉ៃ៉ៃ៉ៃ៍៍កើ៉ៃ
កុំ៉ៃ៉ៃ៍ទ៉ៃ៉ៃ៉ៃ៍ម៉ៃ៉ៃៃ៍ៃ៍ ៉ៃ ។

ផកស្រង់ៃ៉ៃ៍ៃ៍ៃប៉្រៃៃ៉ៃៃ៍ៃ៉ៃៃ៉ៃ៉ៃៃ៉ៃ៉ៃៃៃ៉ៃ៍ វ៉ៃៃៃ៉ៃ៉ៃ៉ៃ៉ៃៃ៉ៃៈ ភាគទី ២

ទំនុកចិត្តនុ៉ដោយ: ហាត់~ឆៃហ៉ុត
បទភ្លេង: ប៉ុនណា
ច្រៀងដោយ:
ស៉ុន~ស៉ីសាមុ៉តនិងរស់~សេរី៉ៃសុ៉ៃ

9073 A

ទំនុកចិត្តនុ៉ដោយ: ហាត់ ឆៃហ៉ុត
បទភ្លេង: ហេ ខុនស៉ិត
ច្រៀងដោយ រស់ សេរី៉ៃសុ៉ៃ

9073 B

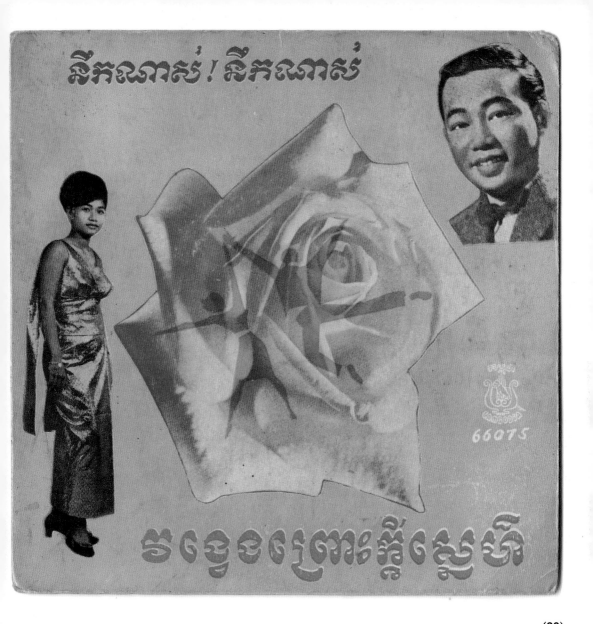

(39)

① **사랑 때문에 / 그리워, 그리워**

② 신 시사뭇 / 로스 세러이 소티어

③ 캄보디아

④ 66075

⑤ 1971

⑥ 작사: 씨으 쏜, 오케스트라 단장: 먹 추온

161

វង្វេងព្រោះភ្លើងស្នេហ៍

១ អូន—អូនស្ងាតណាស់ អូនស្ងាតណាស់ ស្ងាតឈឹង
 គេ គ្រាន់តែឃើញ ចិត្តប៉ងស្នេហ៍ តែអូននេះ រវ
 ថ្ងៃ សូមមេត្តាប្រណី ស្រដីថ្លៃថ្នង បងចាំទទួល
 ជំណើងពិត្រស្រី

២ បងវង្វេងវង្វាងហើយ ព្រលឹងឈើយ ព្រោះភ្លើងស្នេហ៍
 គិបបអូនបងប្រាថ្នាជាគរ បងលួចស្នេហ៍ ស្នេហ៍ទុកជា
 យូរ ជាតិនេះរៀបស់ តែចាំអូនមួយ ។

 ច្រៀងដោយ (ស៊ិន—ស៊ីសាមុត)
 ទំនុកច្រៀង (ស៊ី— សុន)
 ដឹកនាំភ្លេង (ម៉ក់—ឈូន)

និកណាស់ ! និកណាស់

១ មើលផ្កាផ្ការីក វិស្សុះស្ងោយ និវូប្រសប្ហាគថ្លាយ ព៍
 ស្នេហា អូនជាប់មេតែផ្ដេកនិតខ្នើ ឲ្យរួររៀមរាឃ្លាត
 ទៅហើយ ។

២ ប្ដូមយបងស្ងានចាំអូនពោះថៃ ចាំភ្លេចប្រសថ្លៃ បៃ
 ផ្ទៃព្រាធើយ អូននិកបងណាស់ លាបងហើយ បង
 អើយអូននិកលើវិរ្យា

៣ និកណាស់ និកណាស់ និកបងឆ្ងាសណាថ្លៃ នេង
 និកស្រមៃបើធ្រថ្ងៃត្រូចបណ្ដ ។

៤ អូនខ្ញុំស្រែកហៅ បេពរប្រសហៃ អូនរុកឆ្ងន
 ឃាតបងទៅណា ប្ដូមយបងអស់ភ្លើងស្នេហ៍ បើអូ
 ចិន្ដា ឃុតឆ្ងាប់ធីធន ។

 ទំនុកច្រៀង (ស៊ី—សុន)
 ច្រៀងដោយ (រស់—សេរីសុទ្ធា)
 ដឹកនាំវង់ភ្លេង (ម៉ក់—ឈូន)

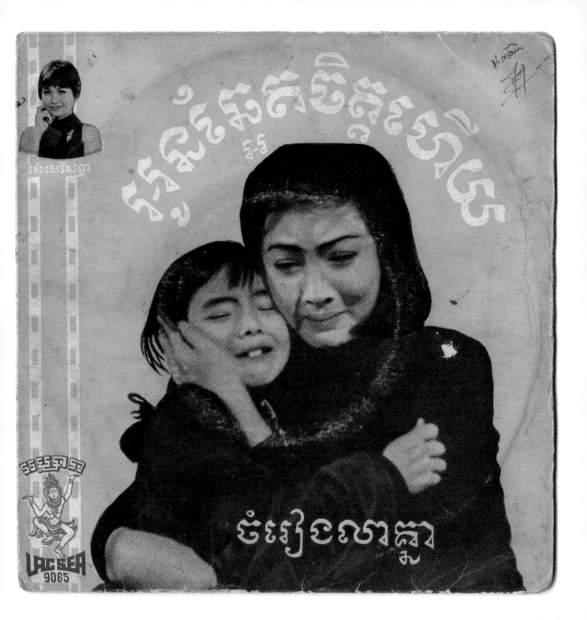

(40)

ចំរៀងលាគ្នា

១- ផ្លែមេយល្បើដេណក់ស្រេាចអាស្រួលត្រូវជាការហើម យើងពិតបែកគ្នា
យើងបែកគ្នា ហើយនៅក្លាយពិគ្នា បេះដុងប្រេះធា ទឹក
ភ្នែកសស្រាក់ គ្មានថ្ងៃជួបគ្នាទៀតទេដួចទៀតទេ អូនបន
ស្រន់សូមឲ្យបង កុំទោណាគ្នាយពិអូន ។

២- មានតែមុក្ខខ្លាចឲ្យវាគ្តផ្លែមរំល្វេមរស់ហើយបណា ស្មាមិតិជា
នៅក្លាយពិគ្នាជាចរសោះសូស្យ រវ៉ៃភ្នែផ្តាអាយសុគតៅ
ពេលវេលាកាវិតែតាមកាវិតែកុញរា អូនបនស្រន់សូមឲ្យបង
កុំទោណាគ្នាយពិអូន ។

៣- ផ្លែសមុត្រពិណ៍ងលើយសំផ្លែតចាំដផ្ចើយ គ្រៀងឧបឧស្យគ្នាយ
ឲ្យ្យចងគ្នាយចេញពិ្រ្ស្រងអូន ស្មេហាស្មេាះស្រសនោរឲ្យរ៉ៈ
អាល័យ ពាក្យពេរ្ស្រេត្រ៉ៃ្ទ្រ្បែកតែស្រង្កួផ្ទួមម៉ាត អូនបនស្រន់
សូមឲ្យបង កុំទោណាគ្នាយពិអូន ។

៤- ខំញ្ញើមេទឹកទឹកភ្នែកពិ្រ្រ្ទ្រ្ស្រេ្ស៉ៃបែក បងកំផល់ដែកៈនៃ
ខ្លួនដែប្រោណាសុខសាន្តៈលើយ កេតៈពិ្រ្រ្រ្រ្តៈច្រ្រ្កៈពិ្រ្រ្ស៉ៃ
ស្រាយ កេងត្រូវ៉ៃកាកៈភាវៈដោយ្ត្រ្រ្រៈរណ៉ៈចក្រម្ម អូនបន
ស្រន់សូមឲ្យបង កុំទោណាគ្នាយពិអូន ។

៥- បងចិត្ត្រ្រ្ស្រ្រ្រ្ស្រ្រ្រ្ស៉ៃ ពា្រ្តៈដែល
ស្យ្រ្រ្ស៉ៃ្ត្រ្រ្រ្ស្រ្រ្រ្រ្ស្រ្រ្រ្រ្រ្រ្រ្ស្រ្រ្ស្រ្រ្រ្រ្ស៉ៃ
ព្រ្រ្រ្រ្រៈ កេ៉ៈ្រ្រ្រ្ស្រ្រ្រ្រ្រ្ស្រ្រ្រ្ស្រ្រៈ អូនបនស្រន់សូមឲ្យ
បង កុំទោណាគ្នាយពិអូន ។

៦- ទឹកភ្នែកហ្វ្រ្ស្រៈស្រាក់ រ៉ាយ៉ាក៉ៃ្រ្រ្រ្ស្រៈ រ៉្រ្រ្ស៉ៃ្រ្រ្រ្ស៉ៈ
ជួងអូន្រ្រ្រ្រ្ស្រ្រ្រ្រ្រៈ ខំ្រ្រ្រ្រ្រ្ស្រ្រ្រៈ

ស្រេកសួរេមោរ៉ៈ ។ កំមិនព្រ្រ្រ្ស្រៈ អូនបនស្រន់សូមឲ្យ
បង កុំទោណាគ្នាយពិអូន ។

<div align="center">

ច្រៀងដោយ រស់ - សេរីសុទ្ធា

9065 B

</div>

អូនផ្លែតចិត្តហើយ

១- ន ្រ្រ្ខ្ខំ្រ្ស្រ្រ្ខ្ខ្រ្ស្រៈ ខំចង់តែយំតែគ្នានទឹកនេ្ត្រ៉ា អូល
ណែនពេញក្នុង្រ្រ្ទ្រ្រៈច្រ្ស្រ្រ្រៈ ខំគិស្តាទៈនា៉ៈ្រ្ស៉ៃ
ទេ្រ្ស៉ៃ្រ្ស៉ៈ ពានៈ្រ្រ្រ្ស៉ៈ ន ្រ្រ្ស្រៈ
ត៉ាម្រ្រ្រ្ស៉ៈ ្រ្ស្រ្រ្ស៉ៃ្រ្ស្រ្ស៉ៃ ការ្រ្ស្រ្រ្ស៉ៈ
ពិ្រ្ស្រ៉ៃ ។

២- ន បង្រ្រ្ស្រ្រ្ស៉ៈ ហេតុ្រ្ស្រ្រ្រ៉ៃ
គ្នាន្រ្រ្ស្រ្រ្រ៉ៈ ្រ្រ្ស្រ្រ្រៈ
អូន្រ្រ្រ្រ៉ៈ ្រ្ស្រ្រ្ស្រ្ស្រ្រ៉ៈ ន គិ្រ
៉ាង្រ្រៈ ្រ្រ្រ្ស្រៈ ស្ម្រ្រ្រ្ស៉ៃ ្រ្ស៉ៃ្រ្រ
រស់ ្រ្ស្រ្រ្ស្រៈ ។

៣- ន ខំ្រ្រ្រ្ស៉ៃ្រ្រៈ ្រ្ស្រ្រ្រ៉ៈ ្រ្ស្រ្ស៉ៃ
ច្រ្ស្រ្រ្រ្ស៉ៈ ្រ្ស្រ្រ្រ៉ៈ ្រ្ស្រ្រ្រ្ស៉ៈ
ស្រ្រ្រ្ស្រៈ ្រ្ស្រ្រ្រ៉ៈ ្រ្ស្រ្រៈ ន ្រ្ស៉ៃ
ជាតិនេ៉ៈ អូន្រ្ស្រ្រ្រ៉ៈ ្រ្រ្ស្រ្ស៉ៃ បង
េ្រ៉ៃ យើង្រ្រ្ស្រៈ ជាតិមុខេ្រៀត ។

<div align="center">

ច្រៀងដោយ រស់ - សេរីសុទ្ធា

9065 A

</div>

164

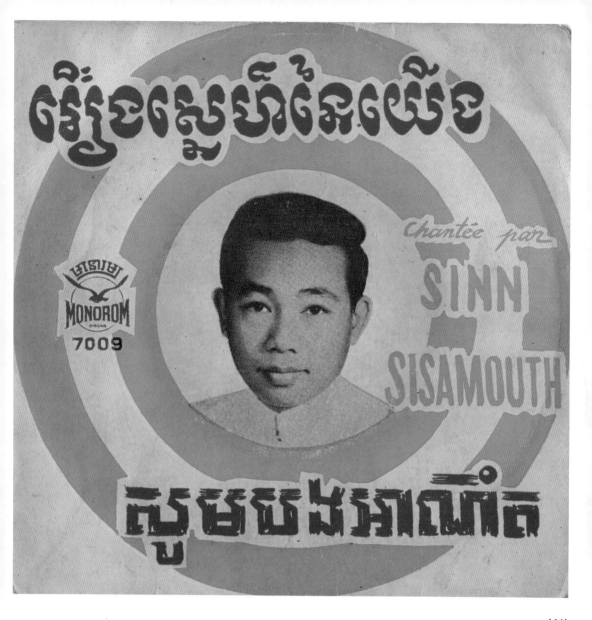

① 우리의 사랑 이야기 / 가여운 나
② 신 시사뭇 / 로스 세러이 소티어
③ 모노롬
④ 7009
⑤ 1972
⑥ 곡: 외국곡, 작사: 신 시사뭇

រឿងស្នេហ៍នៃយើង A

១ ប្រវត្តិខ្ញុំ គឺជាប្រវត្តិនៃស្នេហា ដែលខ្លោចផ្សាមិនអាច រ៉ាចាទុកក្នុងដួងចិត្ត រឿងដ៏វិតែដែលទើបតែប្រទះ ភាពសាហាវមិនអាចនឹងយកឈ្នះ ទ្រុងកម្មុក្រាសប្រទះដល់ថ្ងៃ

២ គឺជាភ្លើងដែលដុតក្នុងទ្រូងមិនឃើញផ្សែង នេះទ្បើង ងភ្លើហួតហែង ស្មើតែក្បួយ ឲ្យរងរភ្លេចអស់ទាំង ស្មារតី គេងមិនលក់គ្រប់ពេលយប់រាត្រី ស្រមៃ ឃើញតែរឿងស្នេហា

R នៃ ស្នេហា៕ ខ្ញុំអើយ រឭចទ្បើយអ្នកមិនមេត្តា អ្នក នៅតែបញ្ញតិបញ្ឆោទ្បីខ្ញុំដល់ថ្ងៃណា ឬស្នេហាខ្ញុំឥត ដម្លៃ បានជាស្រីនាងធ្វើព្រងើយ ធ្វើកន្ទើយដូចមិន ដឹងខ្លួន រឿងស្រីសួនហើយឋិងរបបង

៣ រឿងស្នេហានៃយើង អ្នកណាក់គេដឹងដែរ សូមស្រី ស្នេហានាងខិតឥថ្មៃឲ្យឈ្លលហួតហែង ចម្រៀងស្នេហា ដែលបងបានឧក្រងទុកជាកេរ៍សម្រាប់អ្នកនឹងបង ដែលមិនអាចលត់បានទ្បើយ——

បទភ្លេងបរទេស
ទំនុកច្រៀង ស៊ីន-ស៊ីសាមុត
ច្រៀងដោយ ស៊–ស៊ីសាមុត

សូមបងអាណិត B

១ បងអើយបងសូមអាណិត អាណិតដល់ចិត្តរួនផង អូន រស់នៅល់ថាតពេកកន្លង ព្រោះបងរាល់ពាវេលា មិន ដឹងជាក្តុបង យ៉ាងណាគេពិតដុចវាថា ឬមិនពិតដុចចា ចាណាថ្ងៃ អូនព្រួយ៕ពេកវិក្រ វាល់យប់ថ្ងៃគ្មានសាយ ខ្លល់ខ្លាយព្រោះរឿងស្នេហ៍ខ្លាចកេក្រឡ្បះ ព្រះអើយ មេត្តាជួយខ្ញុំផង

R សូមស្លោះដូចរវាថា កុំប្រែចិត្តសាវិ សូមស្លោះដូចរ ចាណាបង

៣ អូនលះបងគ្រប់ទាំងអស់ ចិត្តអូនស្មោះគ្មានដោយ ដែ អូនស៊្រំទ៉ា លំបាកទាំងយប់ថ្ងៃ ដើម្បីរូបបងមួយ អូន សុកចិត្តទុក្ខព្រួយ ឯកា ឲ្យតែបងមេត្តាកុំធ្វើចាបរ៉ប អន់ឲ្យចំបេង ក៏ស្នេហ៍៕ដុងផ្សែងខ្លល់ម្នាក់ឯង គ្មាន សង្ឃឹម គ្រួមក្រំចំបែងចិត្តុឥតស្រាកស្រាន្ត ថ្ងៃណា ទ្បើយនឹងឥតទុក្ខ ព្រះអើយមេត្តាជួយខ្ញុំផង

បទភ្លេងបរទេស
ទំនុកច្រៀង ស៊ីន ស៊ីសាមុត
ច្រៀងដោយ រស់សេរីសុទ្ធា

7009

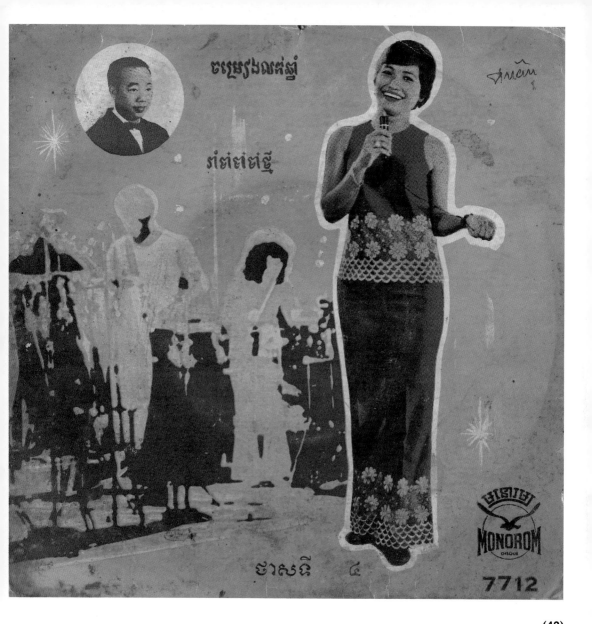

(42)

① 약을 파는 노래 / 새로운 차차차 춤을 추자
② 펜 란 / 펜 란
③ 모노롬
④ 7712
⑤ 1973
⑥ 작곡·작사·편곡: 뚜잇 씨응

ចម្រៀងលក់ថ្វាំ

ប្រស- { ថ្វាំខ្ញុំកែលម្អរស្រ្ញាណពាស ពោតក្មេងពោតចាស់មាន
ត្រូបតុត លឺគ្រោះមុ.ងរាតឬពោតគ្រូន ត្រូបម៉ាក់ត្រូប
តុតមានបិនខ្ញុ;

ស្រី - { លឺភ្ញាក់លឺធ្មេញលឺត្រូចៀក ពោតខ្ញុំកពោតខ្លួន ពោត
ក្រពះ ថ្វាំខ្ញុំកែសាកសិទ្ធិពាស ក្មេងចាស់ជ្រើបាន
គ្មានដំណាម

ប្រស- { ថ្វាំខ្ញុំកែខាងពោតពោត ពិសារមួយម៉ាត់ស្រ្ញាសជាស្ងួម
លោកភ្នែកមើលជូចផ្ទារ៉ូខ្ញុំ សង្ឃាហើយសមពេញ
អស្ចារ្យ

ស្រី - { ថ្វាំខ្ញុំកែខាងពោតស្ងួត ញ្ញាំទៅវិតពោតដុចប្រាថ្នា ម៉ាច
ជូតផ្ទាទុំទើបវាស្ងា សង្ឃារួមអស្ចារ្យក្នុងលោកិយ

ប្រស- ពោតពោកជូចពងព្រាំងវាចុកខ្លាញ់ អញ្ញ័ក្រែងវាពាច់អាយខ្ញុំ

ស្រី - ស្ងួមជូចជាងពពុធ្មាពោតថ្ងៃ ម្ឞ៉ាដោកបុព្ធស្មហើ;

ស្រី- { ណបប់ភ្ញាប់គ្នាពោទាវិឬខ្លាស់ពោ គុំគ្នាយើងពោ យើមកុំ
ផ្តេសផ្ទាស

ប្រស- ចង្កូចមុលមិមកត្រិតណាស់ ម្ឞ្ចងងផ្តេសផ្ទាសមក
ឈោះគ្នា ។

ពិនាក់ { យើមខ្ញុំមានថ្វាំលក់ត្រូបមុខ អពេ្ញញ្ញទិព្ទុកគ្មានការពារ
យប់ថ្ងៃផជស្ត្រូនការ ថ្វាំខ្ញុំធាធានឹកជាភ្លាម !

7712 A

រាំចាចាចាថ្មី

CHA CHA CHA

យើងរាំចាចា យើងរីករាយអស្ចារ្យឥតវិលេង យើងរ
តាមភ្លេង រឿបពុកសកវែងហ៊ីថ្មី

យើងរាំមុតពីរនាំឯកលប់មុខគ្នា ញាក់ខ្លួនញ្ញាក់ស្មាតាមចង្វាក់
យើងរាំចាចា យើងរីករាយអស្ចារ្យឥតវិលេងុ យើងរ
តាមភ្លេង រឿបពុកសកវែងហ៊ីថ្មី

បទភ្លេង-ទំនុកច្រៀង
ឈូច.សេរ៉ីង
រៀបសម្រួល
ឈូច.សេរ៉ីង
ច្រៀងដោយ:
ប៉ែន.រ៉ន

MONOROM

7712 B

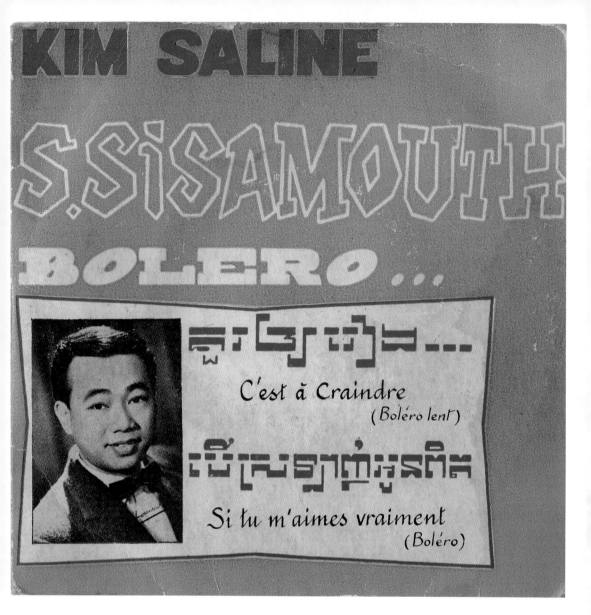

① 그럴 만해 / 나를 정말로 사랑한다면
③ 캄보디아
④ 45.66046
⑤ 1966

SINN SISAMOUTH

KIM SALINE

គួរ ខ្លាចរវាង

C'est à craindre (*Boléro lent*)

Chantée par Sinn–Sisamouth
Paroles de_____id
Musique de Mer Bun
Chef Orchestre Mer Bun

បើស្រឡាញ់បងពិត

Si tu m'aimes vraiment (*Boléro*)

Chantée par Kim Saline
Paroles de Sinn–Sisamouth
Musique de Mer Bun
Chef Orchestre Mer Bun

45-66046

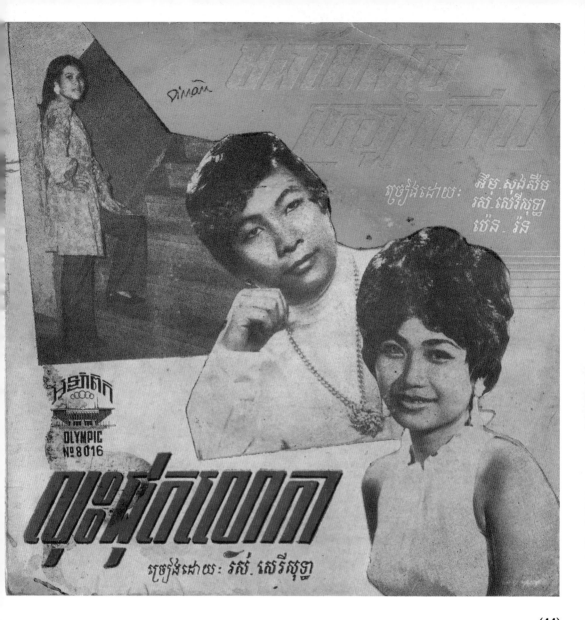

(44)

① 아니예요, 착각했나 봐요. / 세상 끝날 때까지
② 임 송 스움, 로스 세러이 소티어, 펜 란 / 로스 세러이 소티어
③ 올림픽
④ 8016
⑤ 1971
⑥ 곡: 외국곡, 작사: 임 송 스움

មិនមែនទេប្រទ្បូរហើយ A

ប្រស
សុ៎
R

ប្រស

ស្រី

មេចចំងអូនស្រី ក្រេងនូនចាស្រឡាញ់បង ព្រោះផ្ទុះអូននិងបង
កំនោជិតគ្នា ថែមទាំងមានសំបុត្រសរសេរផ្ញើយ៉ូនក្នុងស្នេហា
គត្លួយមាសតែប្រែ ហើយធ្វើមិនស្គាល់
ថែបងនេះមកពីណាហោតែងងទេ! តើបងស្គាល់ខ្ញុំពីកាល
ណា! Bis
ឈប់សិនអូនស្រីប្រញ៉ាប់អីអូនស្ទើងបង បានជាទុសមួងផ្ទៃយ
បងខ្លាស់គេ អូនមានយ៉ើញទេ គេសេីចចេក្រប់គ្នា
ថ្ងៃនេះបងស្នេៀតពាក់មិនហ៊ីហ្វា បានជាគ្មោយឲ្យភ្លេចមុខភ្លេច
ក្រោយ ហើយភ័ន្តច្រឡំទៅ! ពាក់អារេខ ស្រួកលើខងូលនេះ
ហោះ់ទោរវៃហាក វិនតាលៃបកដូចមិនមែនខ្ញុំ
ថែបងនេះមកពីណា ហោរតេងទេ! តើបងស្គាល់ខ្ញុំពីកាល ណា!
ពេលបានយ៉ើញមុខអូនក្លោមចិត្តបងឲ្យគ្តេស្នេហា គេបងមិនដឹង
ចិត្តស្រីនាអ្នកិតយ៉ាងណា។ ចំណេកៀបបងរាពេញចិត្តស្រ-
ឡាញ់គ្រប់វេលា បងច្រៀងថ្លាក់ដួងស្នេហាចំពោយទេង !
តើព្រលឹងពេញចិត្តទេ !

ស្រី មិនទាន់ពេញចិត្តទេបង (ប្រស) តើព្រលឹងត្រូវការយ៉ាងណា!
ស្រី ស្អកិបានជដ.បង (ប្រស) ឃប់ណាស់ហើយអាណិតបងឥឡ
ស្រី គេងមិនលក់ទេបង (ប្រស) អាណិតបងឥឡណាព្រលឹង

បទក្រេងបរទេស
ទំនុកច្រៀង អិម~សុខសឹម
ច្រៀងដោយ អិម~សុខសឹម
រស់~សេរីសុទ្ធា ប៉ែន~រ៉ំ

OLYMPIC

លុះផុតលោកា B

ប្រ
ស្រី

ស្រស់អើយសេនស្រស់សម្រស់ថ្ចែក បងឃើញ៣ឆ្ពាល
ផ្ងាល់នីននៃភ្នែកចិត្តក្រេកហើយសន្ធុតព្រាណ បងបានរូប
គគ្រក្រក្រាយ. ស្រន់ម្រឿយវ្ងានស្នេហាផុតទានមទន់
ៃ៥ណ្ហាណុកគ្ហ្វាន...ាយ

ល្ខេនាប........ក្ខិខ្ធមមោរៈសរ្ៀ...រាៈ
ថ្ងៃនិកបង នត្រគ្គនៃស្នាយ.ៈរៈថៃ
ផុតលោកា

បទ......
 ប្រ
 ស្រ
ប្រ៊ិរដ៉ែរាយ ...

8016

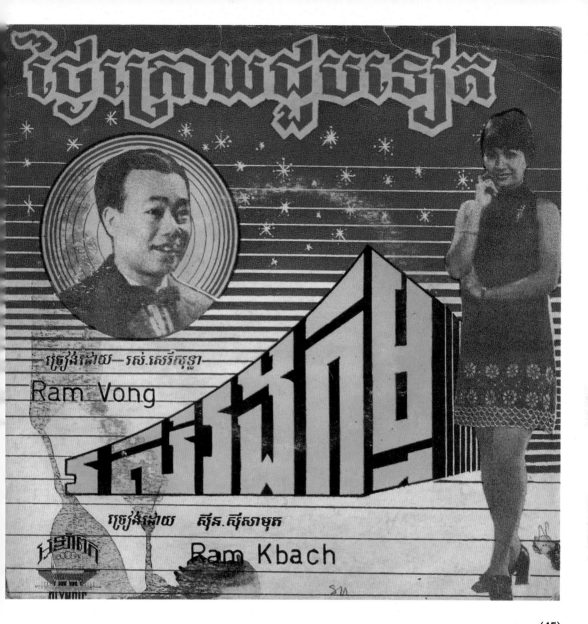

(45)

① 나중에 또 만나 / 힘들게 살다
② 로스 세러이 소티어 / 신 시사뭇
③ 올림픽
④ 8020
⑤ 1971
⑥ 람봉Ram Vong 작곡·작사: 신 시사뭇 /
람크바크Ram Kbach 곡: 대중음악, 작곡·작사: 신 시사뭇

ថ្ងៃក្រោយខ្ទួបទ្បេក្រ **A**

1. លេងមកកាលេង រាំតាមភ្លេង គេលេងរាវរង់ (ទេ្បរ) ប្រសើយប្រុសស្រស់មានទ្រង់ (ទេ្បស) រាំវង់ជា មួយនឹងអូន (ទេ្បរ)

2. រាំអញ្ជើញពរ តាមលំនាំចង្កាក់ឡ្បាំថ្នួន (ទេ្បរ) អញ្ជើញពរជាមួយនឹងអូន រាំនឹងអូនឲ្យបាន សប្បាយ (ទេ្បរ)

3. យប់ប្រជុំណាស់ហើយ ប្រសបងអើយ បងនិត ច្បាកផ្លាយ (ទេ្បរ) អញ្ជើញរាំឲ្យបានសប្បាយ (ទេ្បរ) ថ្ងៃក្រោយឃើងបានជួបគ្នាទ្បេក (ទេ្បរ)

បទ-និងទំនុកច្រៀង ស៊ីន ស៊ីសាមុត
ច្រៀងដោយ រស់ សេរីស្ទ្ធា

បទ រស់រងគម្ម **B**

1. អនិច្ចា ឲ្យចិត្តគិតមិនឃល់ គិតស្មានមិនដល់នៅ ចិត្តស្រី អាចក្រឡ្បះបានពីរពី ក្រឡ្បះពីរបីលែងនឹក នា ចោលប្រុសឲ្យកំព្រា រេទុក្ខវេទនាគ្មានពេល ស្បើយស្បើយ ឆ្ន! ណាថ្ងៃអើយ

2. ស្មានថាចិត្តគេនៅស្នេហ៍ស្មោះ មិនដឹងគេជោរដៃ កន្ទើយ បំភ្លេចរៀងចាស់អស់ហើយ បំភ្លេចអស់ ហើយ លែងស្រឡោះ សល់តែក្ដីក្រៀមក្រោះ ទុកចោលឲ្យប្រុសរស់ដែកម្មអើយ ឆ្ន! ណាវ៉ាអើយ

បទ បុព្ផណ្ណ
ទំនុក ស៊ីន ស៊ីសាមុត
ច្រៀង ស៊ីន ស៊ីសាមុត

8020

OLYMPIC

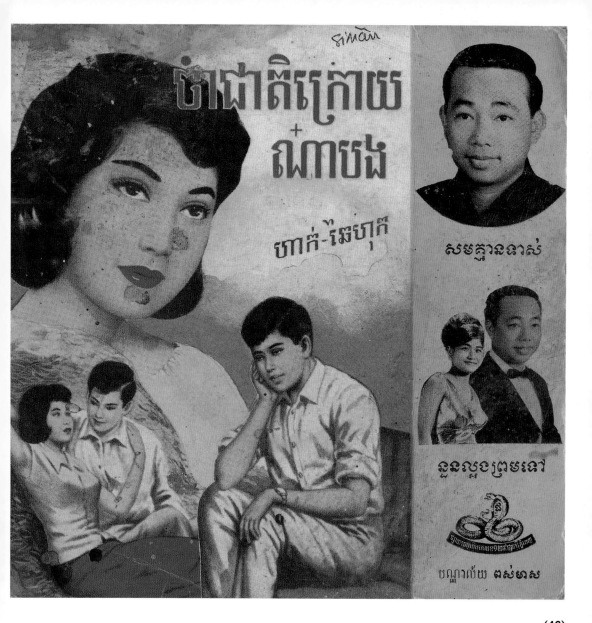

(46)

Bolero សមគ្កានទាស់

ពាក្យផ្តើម

អូ! អូ!... ផ្អើយ... សមៗៗៗៗ សមអើម្លេគ្គាន
ក្រុងណាទ៌ីៗវិតន៌៖ - ចង្ខេរាៗៗៗៗ៌ៗ
សុងលុងមុលក៏សម្ព្រលអ្វីម្ល៖ - ដូផ្ដាម្លីៗអុនលុយ៉ាៗ
ហ៊ីង - ដូផ្ដាក់ក្លឹង - ដុៗកណ្ដាលវ្រៃៗ ។

អ៌ូៗៗៗកក្លឹង - ល្អស្រ់ស់ប្រាៗ៌៌ៗវ៌ៃ - ល្អូៗ
ផ់ងៗៗលៗអៗ៌ៗ - ល្អ៌ណាស់ណាៗ៌ៗ៖ពេញៗ៌ណិម៌ី
៌ៗ៌ស្ទៃ៌ម៌ៃៗៗ៌ពុ៌ល្យ៌ក្រស - ៌ៗ៌៌៌ៗ៌៌ៗៗ៌ៗ
៌ៗ៌ៗម៌ៗៗ៌ៗ៌ៗ៌ៗស - ៌ៗ៌ៗៗៗ៌ៗ - ៗៗ៌ៗៗ
៌៌៌ៗ - ៌ៗ៌ៗៗ៌ៗ៌ៗៗ៌ៗ - ៌៌៌ៗ
៌ៗ៌ៗៗ៌ៗ - ៌៌៌ៗៗ៌ៗៗ៌ៗ ។ (ភ្លេង)

អ៌ៗៗ៌ៗៗ - ៌ៗ៌ៗៗ៌៌ៗ៌៌ - ៗ៌៌៌៌៌ៗ៌ៗ
ល្អុងៗៗៗ - ៌ៗ៌ៗៗ៌ៗ៌ៗ៌ៗ - ៌៌៌៌៌ៗ៌ៗ៌៌
៌ៗៗៗ៌៌ៗៗ - ៌ៗ៌ៗ៌ៗ៌ៗៗ៌ៗ
៌ៗ៌ៗៗៗៗៗ៌៌៌ៗ - ៌ៗ៌ៗៗ៌ៗៗ៌ៗ
៌ៗ៌ៗៗ៌៌ៗ - ៌ៗៗៗ៌ៗៗ៌ៗៗ៌៌ៗ ៌៌៌ៗ
៌ៗៗ៌ៗ - ៌ៗៗ៌ៗ៌ៗ៌ៗ - ៌ៗៗ៌ៗៗៗ៌ៗ

បញ្ចប់

អូ! អូ!... ផ្អើយ - សមៗៗៗសមអើម្លេគ្គានក្រុង៌ណាៗ៌ៗ
៌ៗ៌ៗៗ៌ - ៌ៗ៌ៗៗៗ៌៌ៗៗៗ៌ៗ - ៌ៗៗ៌ៗៗ៌ៗ
៌ៗៗ៌ៗ - ៌ៗៗ៌ៗ៌ៗៗៗៗ៌ហ៊ីង - ៌ៗ៌ៗក្លឹង - ៌ៗ
៌ៗ៌ៗៗ ។

ទំនុកច្រៀង និង ច្រៀងដោយ ស៊ីន ស៊ីសាមុត

1305 A

Slow Kbach ឪនលុងៗ្រៀមៗៗ

ប្រុស - ខ្ញុំ៌ៗៗ៌ៗ៌ៗ ៌ៗ៌ៗ៌ៗៗៗៗៗ៌ៗ ៌៌៌
៌ៗ៌ៗៗ៌៌៌ៗ៌ៗៗ៌ៗៗ៌ៗ៌ៗ៌ៗ៌ៗ

ស្រី - ៌ៗៗ៌ៗ៌ៗ៌ៗ៌ៗ៌ៗ៌ៗៗ៌ៗ ៌ៗៗ៌ៗៗ
៌ៗ៌ៗ៌ៗ៌ៗ ៌ៗៗ៌ៗៗៗៗ ៌ៗៗ៌៌ៗ ។

ប្រុស - ៌ី! ៌ៗៗ៌ៗ ៌ៗ៌ៗៗ៌ៗ៌ៗៗ៌ៗ

ស្រី - ៌ៗៗៗ៌ៗៗៗ៌ៗៗ៌ៗៗ?

ប្រុស - ៌ៗៗៗ៌៌ៗៗ៌ៗ៌ៗៗ៌ៗៗ៌ៗ

ស្រី - ៌ៗៗៗៗៗ៌ៗ? ៌ៗៗ៌ៗ៌ៗ៌ ៌ៗៗៗ៌ៗៗ
ប្រុស - ៌ី! ៌ៗៗៗៗ៌ៗៗ៌ៗ៌ៗ៌ៗៗ ៌ៗៗ៌ៗៗ៌ៗៗ ៌
៌ៗៗ៌ៗ៌ៗ៌ៗ ។

ស្រី - ៌ៗៗៗៗៗ៌ៗៗ៌ៗៗ៌ៗ៌ៗ ៌ៗៗៗៗៗ?

ប្រុស - ៌ៗៗៗៗៗ៌៌៌ៗ ៌ៗៗៗ៌ៗៗ៌ៗ៌ៗ៌ៗ

ស្រី - ៌ៗ៌ៗៗៗៗៗ ៌ៗៗៗ៌ៗៗ៌ៗៗ៌ៗៗ៌ៗ

ប្រុស - ៌ៗៗៗៗៗ៌ៗៗ ៌ៗៗ៌ៗៗ៌៌ៗៗ៌ៗ ។

ស្រី - ៌ៗៗៗ៌ៗៗ៌ៗៗ ៌ៗៗ៌ៗៗ៌ៗៗ ៌ៗៗ៌ៗៗ
៌ៗ៌ៗ៌ៗ ៌ៗៗ៌ៗៗៗៗ ៌ៗៗៗៗ៌ៗៗ

ប្រុស - ៌ៗៗ៌ៗៗ៌ៗ ៌ៗៗ៌ៗៗ៌ៗៗ៌ៗ ៌ៗៗ៌ៗ
៌ៗៗៗៗៗៗៗ៌ៗៗ៌ៗ ៌ៗៗៗៗ៌ៗ

ស្រី - ៌ៗៗៗៗ៌ៗៗៗៗ ៌ៗៗៗ៌ៗៗ៌ៗៗ៌៌ៗ

ប្រុស - ៌ៗៗ៌ៗៗៗ៌ៗ ។

ទំនុកច្រៀង ស៊ីន ស៊ីសាមុត
ច្រៀងដោយ
ស៊ីន ស៊ីសាមុត និង រស់ សេរីសុទ្ធា

1305 B

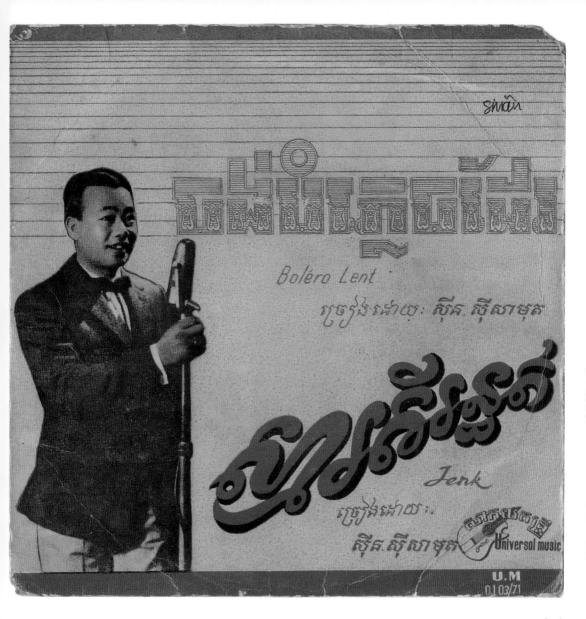

(47)

I ដឹងដែរ ចាមិត្តស្រឡាញ់អូនទេ ហេតុអ្វី បាន
ជាចិត្តជាប់មានទឹក្ស័យ ឯងទាំ កាត់ចិត្ត បំភ្លេចទៅវិញ
ក្តីអាល័យ បំភ្លេចចិត្តនៅស្រម៉ៃ យើញអូន ។

II ដឹងដែរ ចាងមិត្តេវទឹកអូនឡើយ ហេតុអ្វី បាន
ជាដួងចិត្តក្រៀមស្រពោន រៈៈតែ ១ពុក ទឹកអូនគ្មានពេល
រសាយ ឧល្ខ្លាយមិនឯងឃ្លាតកាយឡើយ ណា ។

R ទឹកសំផីដៃឆ្នេថវិវោះ រៀរៗ ចានសចារេស្នហា ចាកជោក
នរាឡ្ងាក្តោក្រហាយ ឲ្យស្រឡេណះ មិនឯងសំស្ណាយ
រូបកាយឆ្នាប់ត្រកត ពោរអើយពោរងគូរអាសូរចិត្ត ។

III រៀវៗ ១ពុក្កត និងឆ្លួរឯតងទៅ ទៅវៃត គ្មូនិយ័យ
ក្រិកស្មាលធំវិនាល់ពេល សំបិទ រូបប្រាណមិនទាន
ស្នេហ៍ស្ម័ទ្ធ ជាតិ៖នះបើតិតគិមាន តៃឥន ។

I ពេលបងបានពូសំផីស្រី ស្គាររតីរន្ធត់ ស្មើរ
តៃរលត់រលោយៈ អស់មាងឯងផ្ដូវវិញ្ញាណា ១ខ្ញុំ
ប្រាណរ្យ ព្រោះស្នេហា ដោយគិតស្មាទៅ
ចិត្ត័យមៈក្រម្ភុះ ។

R អូនអើយបងនឹកស្មាៗណាយស្រី ក្ដីស្នេហ៍ធ្លាប់
ស្មោះ អស់ជ្ជាយ័រថៃ្វខៃ ពទ្យរស្ណ្យរ៉ីវៃ្រ
កើតក្ដីសោ៤ហួង សោ៤ហ្អង ឲ្យក្រុងងងឹង
វៃ ព្រោះតៃស្រីភ្លេចិសឡ្យាដែលបានសង្ឃា
មានព្រះជាម្រុបធាន ចាគេ្រុបហ៍តៃបងមួយ ។

បទភ្លេងបរទេស បទភ្លេងបរទេស

ច្រៀងដោយ ៖ ស៊ីន-ស៊ីសាមុត ច្រៀងដោយ ៖ ស៊ីន-ស៊ីសាមុត

ទំនុកច្រៀង ៖ ស៊ីន-ស៊ីសាមុត Universal music ទំនុកច្រៀង ៖ ស៊ីន-ស៊ីសាមុត

លេខ ៦២ វិថីហស្សាវុកណ្ណ

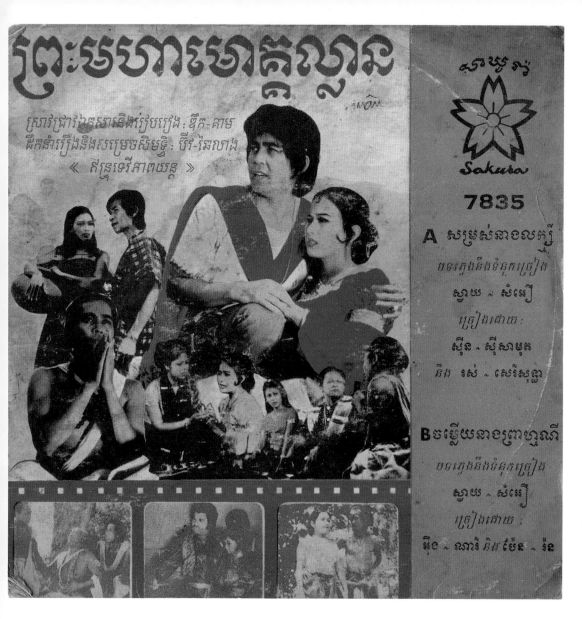

① 레악싸이 여인의 미모 / 쁘리엄나이의 대답
② 신 시사뭇, 로스 세레이 소티어 / 응 나리, 펜 란
③ 사쿠라
④ 7835
⑤ 1974
⑥ 작곡·작사: 스바이 삼 어으아
⑦ 캄보디아 영화 ‹쁘레아모하 모꼴리은› 수록곡이다.
　 역사자료 연구 및 편집: 더욱 끼음
　 감독: 비우 차일리응 / 언따락떼위 영화사

| សម្រស់នាងលក្ខ្មី | ចម្រើយនាងព្រាហ្មណី |

ប្រស- បុប្ផាក្រស្នាសម្បុស្សន្លែកៗ ប្រជាញ់កែវត្រកឿកឲ្យកប
អរ ដូចសេស្សូរ៉ាស្លៀវ្រសធន៍ សុគ្គសួនឳ៧៩៦
គូ្រឡៃក្សា ។ ស្រីងនុ៖ និហារអើយ អើអើអើអើ
ចាងន្ធ្រាខ្ញុំនេឿ្លើនៗេ្យ ។

ស្រី- ស្អើចន្លៃចេកកុ៏រកូ្រព្រឹក ។ ន្លើឪ្យខ្ញុំភ្លិកឱ៏ទាវាហា៍ ដូច
ពិកអ្យមើកឌ្ឋិតចិ្ត្ត ប្រជាញ់សារកាឲ្យចិលនេ៏ ប្រស
បន្ល៖ និហារអើយអើអើអើអើ សមនេះសមពិ
មានដាស់ពេ

ប្រស- ស្រស់អើយស្រស់ល្អក្បូរជួចិ៖ ញញ៍មេចាលខ្ចធ្ល្ម
ចេខ្ចល់ រៀបសមជុនចិត្តជាតំណាល់ សម្រាថ៍និមល់
ពៅថ្ងៃថ្ងៃ បន្ល៖ស្រ៍ និហារអើយអើ៍អើ៍អើ៍ ជុច
ខ្ញុំនសមនិចចពេ

ស្រី- ចាន៖ពណ៖ខុសគ្មាៗពគ៖ ខ្ញុំស្អប់ប្រែកមិនៗាកុពុត
ប្រស- ស្រល្យាញ់ចចៅពៅពានសុខ ពំ៍នេពៅ៏ចំ៏អនៃ៍ច
ព្រយ បន្ល៖ពៅ៏អស់គ្នា និហារអើយអើ៍អើ៍អើ៍

ន្លើម: ខ្ញុំសឱ្យមតិចំ៏ង្គ - ៗាៗុចណិ - ដល់ខ្ញុំមិនខាន
ប្រស- ស្ថចំ៏ណាស់ជិនណាស៍រៃៗ៉៍ស់ គូឱ្យ៉ចខ្លាញ់អើ៍
អើ៍យ (bis) រ្យួចិត្តស្អ្យាញ់ៃៗ៉៉៉ស់កេវៗ៍ព្រ
៦ើយ (bis) រូ្ចចណាស់អ៍រៃៗ៉ាស់ណា៍រ្សិចច
អើ៍យអើ៍អើ៍ (bis)មត្ការ្សិន្លើយៃៗ៉៉ស់ឡ្យ៉ិចច
ពាចជ៏៖ (bis)

ស្រី- ្រសថាលាលៗើយ៍ៗំអ៍រៃៗ៉៉ស៍ធ៍ដៗ៉យ៍ហ្គៗកៗ៍ អើ៍
អើ៍យ (bis) ហ្ន៖ៗ្ណ៖រកៗ៍ាត៍ៃៗ៉៉ស់កេវៗ្ពពៗ្កៗ៍ហ្គ៍ឱ
(bis) ចច៏៏ខ្ខ៉ុលៗៅ៍ៃៗ៉ាស់ៗ៍ៗ៉ា ស៍្តាស្ស៍្រីខ៉ោអើ៍
អើ៍យ (bis)ត៉ិ៏ៗៅៃ៍ថ្ៗ្ៗ៊ិៗ៍ៃៗ៉ាៗៗៗៗៗំ៉ឱ្យ៉ុ៏រច៏៍ពាត(bis)
ប្រស- រូ្ចចៗៅៃ៍ខ៏ៃៗ៉៉ៗៗ៍៏ៗ៉ុ៏ចៗ៊ាៗ៉ៗ្ម៉ោៗៗ៍អ៍៏អើ៍ (bis)
រ្យ៉ិ៍ៗៅាៗ៍ខ៏ៗ្ស៉ោ៍ៃៗ៉ៗៗៗ៍ៗៗ, ្រកៗ៉្ៗចៗៗ៍ត៉ុ៏ៗ៉ៗ្ត (bis) ១
រកៗ៏ៗ្ណៗៗៗ៍ៃៗ៉ៗៗៗ៍ជៗៗ៍ត៉ុ៏ៗៗៗ៍ៗៗៗៗ៉ៗ៍ៗៗៗៗ៍អ៍៏អើ៍ (bis)
ៗៗៗ៉ៗ៏ៗៗៗ៍ៗ៉ៗៗៗ៍ៃៗ៉ៗៗៗ៍ៗៗៗ៍ៗ៉ៗ៉ៅ៍ៗៗ៏ៅ៍ត៉ៗ៍ៗ៉៍ (bis)
ប្រស- ្រក៉ៗ៍ៗៗៗ៍ៗៗៗ៍ៗៗៗ៍ៃៗ៉ៗៗៗ៍ៗៗ៉ៗ អៗៗ៉ៗៗៗ៉ៗៗ៏ៗ៍ៗៗ៍ៗ៉ៗៗ៍អ៍៏អើ៍
(bis)ៗ៉ៗៗៗ៍ៗៗ៉ៗ៍ៗៗៗ៍ៃៗ៉ៗៗៗ៍ៗៗ៍ៃៗៗ៉ៗៗ៍ៗៗ៉ៗ៏ៗ៍ត៉ៗ៍ៗ៉៍ (bis)
ស្រី-ប្រស- ៗៗ៉ៗ៍ៗៗៗ៍អ៉ៗ៍ៗៗ៉ៗៗ៍ៃៗ៉ៗៗៗ៍ៗ ៗ៉ៗៗ៍ៗៗ៉ៗៗៗ៍ៗ៉ៗៗ៍អ៍៏អើ៍
(bis) ៗៗ៖ៗៗ៍ៗ៉ៗ៍ៃៗ៉ៗៗៗ៍ៗៗៗ៍ៗ៉ៗ៉ៗៗៗៗ៍ៗ៉ៗ៏ៗ្្រៗៗ្គៗៗ៍
(bis)

ចចភ្លេងទំនុកច្ច្រៀ្ឝ ស្ថាយ - សំឡេ ស្ថាម៉ូ្ស ចចភ្លេងទំនុកច្ច្រៀ្ឝ : ស្ថាយ - សំឡេ
ច្ច្រៀ្ឝ៍ដោយ : ច្ច្រៀ្ឝ៍ដោយ :
ស៉ិន - ស៉ីសាម៉ុត ភិរ៍រស់ - សេរីសុឡ្តា អ៉ុ៖ - ៗាវ៉ី ភិ៍ ប៉ែ៖ - វ៉ំ

7835 A 7835 B

Sakura

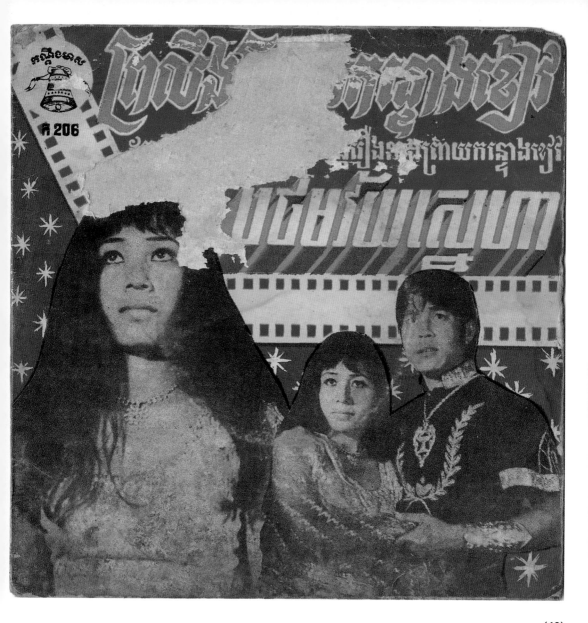

① 나의 젊은 사랑 / 쁘리으이 껀똥키우(바나나 나무 귀신)의 혼
② 신 시사뭇, 로스 세러이 소티어 / 로스 세러이 소티어
③ 콘뎅 미어
④ 206
⑤ 1971
⑦ 캄보디아 영화 ‹쁘리으이 껀똥키우› 수록곡이다. 쁘리으이
 껀똥키우는 바나나 나무 귀신의 이름으로 임신 중 혹은 출산 직전에
 죽어 바람난 남편과 불륜녀에게 복수하기 위해 귀신이 되어 바나나
 나무에 숨으면서 사람을 죽이는 귀신이다.

ប្រុស គយគន់ផ្ទៃភ្នែកស្រស់បំព្រង ផ្កាវិករបង់ចោល
គន្ធា ចង់ក្រេបអ្ជិនទន្លេ៑ៗា ខ្លាចម្លាស់ចិត្ត
ប្រណីរ ។

ទឹកហ្ឫទ័យជានាងច្រើនបូផ្គាស់ ពាក្យផ្អែមល្អែម
ណាស់ ់ងំហៀទ័យ តែស្នេ៑ ្ងំដោយ
ភក្ដីអស់ចិត្តចោលស្រីឱ្យងកកា
ប្រុស ជាតិនេះបងស្នេហ៍ផ្តែស្រីមួយ ជាជីវិតត្រូវ
ម្លាស់ចិត្តា បើបងក្បត់អូនឱ្យសួស្បងារ បងជាថ្នា
ស្នេះនឹងស្រី
អូនលើកហត្ថាប្រាថ្នាដោយស្មោះ ឡងសួងជួបប្រុសជីវិត
ថ្មើមថ្ងៃ
ប្រុស អូនអើយកែវកុំចារឆ្មថ្មី បងថ្នាក់ថ្នុមស្រីតាមប្រាថ្នា
ស្រី-ប្រុស សូមព្រះជាម្ចាស់ជួយជាសាក្សី ពីនាក់ភក្ដី
រមស្នេហា ជាជីវិតល្ខសួស្បងារ គ្រប់ជាតិប្រាថ្នា
ជួបជាគូរអើយ ១-១

ច្រៀងដោយៈ ស៊ីន-ស៊ីសាមុតៈរស់-សេរីសុទ្ធា

ព្រាយកន្ទោងខ្មែរ

្ង ្ប្រ ់ារជីវិត ប្រុសគ្មានក្ដីអាល័យ បំ
ម្ចាស់ខ្យរស្រី ្ ្ មួសល្បែងអាល័យ អស់
ចិត្តដោះដែ ប្រល័យខ្យរគ្មានមេត្តា ។

2 ទារុណកម្មនៅថ្មី ១ ខ្យរចុកនឹងអស់ជី ផេរឡេយល
ខ្យរស្រីឱ្យពិតផ្ស ពេលនេះកម្មជឈ៑លដល់អាត្មា បំ
ណូលស្នេហា មកផ្ងាថ់សង្ឃារ្បានស្នេហ៍ហើយ

R មច្ចុរាជ១1ផ្ងាថ់ជីវិតទេ កុំទុកឱ្យនៅទាំងគុនននៃជី
គំរូអាក្រក់សត្រនឹងស្រី ប្រុសចិត្តអប្រិយ ខ្យរស្រីតាម
ផ្ងាថ់ជីវិតហើយ ។

3 ខ្យរស្មោះជាព្រាយកន្ទោងខ្មែរ ខ្យរវស្នក៏ជិនណាយ
ខ្យរលែងស្ងាយហើយជីវិត សម្លាប់ ឱ្យអស់ពុជជនន
ក្រិន្ឌ បំណូលលោហិតនោះទើបដួងចិត្ត
ខ្យរបានស្បើយ ។

ច្រៀងដោយៈ រស់-សេរីសុទ្ធា

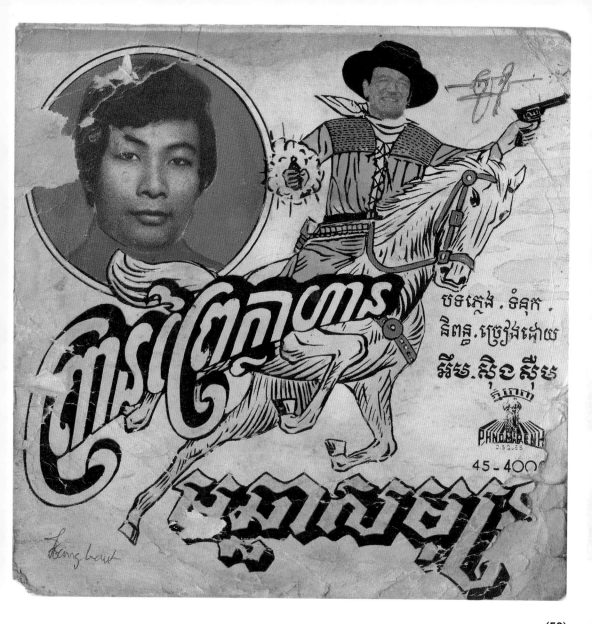

(50)

① 용감한 사냥꾼 / 바다의 물고기
② 임 송 스움 / 임 송 스움
③ 프놈 펭
⑤ 1973
⑥ 곡: 외국곡 / 작사: 임 송 스움

ព្រានព្រៃគ្មាហាន A

រាលស្មៅរជើងភ្នំ សត្វយំឥតឆ្លើយ សត្វខ្លាសត្វមេង
ប្រិស អីយសួមអ្នកមេត្តា ជេៀសចេញឱ្យធ្លាយ ខ្ញុំ
ដេញបាញ់ចោរ ច្នេដ៏ច្នេបាយ ដេញឱ្យធ្លាយពីស្រុក
យើង ។

សេះជាយលេឿនទៅ យប់ជ្រោៈណាល់ហើយ ផ្គរ
យាមផ្គរកុនមាន់អីយ រៈភ្លើដួចពេជ្រព្រិច ។នៅផ្គាយ
ខ្ញុំទៅដេញបាញ់ចោរ ច្នេដ៏ច្នេបាយ ដេញឱ្យធ្លាយ
ពីស្រុកយើង ។

បទភ្លេង បរទេស
ទំនុក និពៈ.សុ៍ ..រ៍ម
ច្រៀងដេ .៍....អុីម ៈ សុៈ

6

PHNOM PENH
DISQUES

មន្តាស មុទ្រ B

ព្រះអាទិត្យរះភ្លឺស្រាង ។ ភ្នែកស្រវាំងមើលទៅសមុទ្រ
កូនទុក នេសាមានច្រើនណាស់
ហ៎ា ហ៎ា ហ៎ា មិរដជាស កណ្ដាលសមុទ្រ
រាល ល្អ ធំធេង ចុៈឆាប់ ដួចដួចផ្សេង ។
សែន លំ បាក ។
រិក្ខនត្រី នាំគ្នាភយ័ព្ធូនដល់បាត
អ្នកនេសាទ នាំគ្នារាយមងចុៈទៅ
ចាំដល់ដៃចុកជើងស្ទឹក ហ៎ា ហ៎ា ហ៎ា
លើកប្រាប់គ្នាឱ្យតែមានត្រីពេញជាល
កូនត្រីពេញ ។ជាល ។
នារីចារ័ស្នេហា ក្នុងលោកិយ
ដួចចារ័ត្រីទៅកុមុទ្រ
នួត ស្រយុត ស្រយង់ កាយា
ហ៎ា ហ៎ា ហ៎ា ក្រពុំហើយរិក យុរទោៈរាយតាង
កាលវេលា រលកស្នេហាមិនេ្ផ្សៀង ។

បទភ្លេង បរទេស ទំនុកនិព្ធន អុីម សុៈសីម
ច្រៀ...នាយ អុីម ៈ សុៈសីម

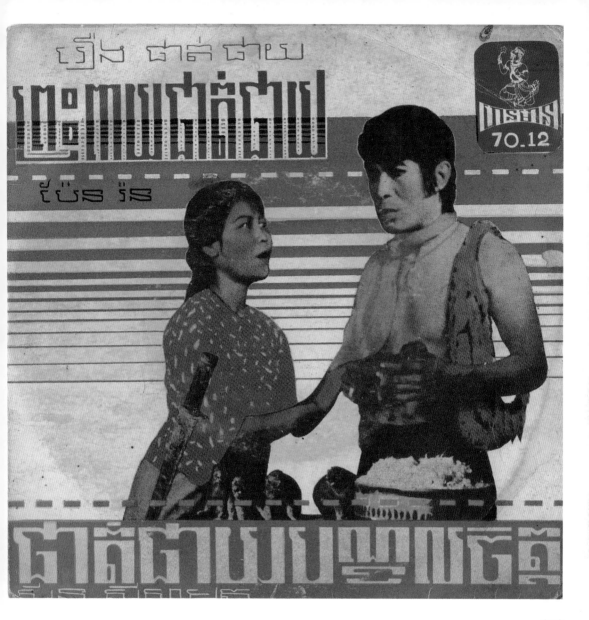

(51)

① 팟찌으이 공주 / 나의 사랑 팟찌으이

② 펜 란 / 신 시사뭇

③ 하누만

④ 70.12

⑤ 1972

⑥ 작곡·작사: 씨으 쏜 / 작사: 씨으 쏜

⑦ 캄보디아 영화 ‹팟찌으이› 수록곡이다.

　　영화사: 쁘라삿 미어Prasatmeas

　　대표: 싸라봇Saravuth

70-12 A

ព្រះពាយ ផាត់ជាយ

I ព្រលឹតចេៃ ពីក្រសសដុនង់ គន់ជាបដួចចិត្ត គួរ
ចេៃផ្ដេកផ្អឹត ធ្វើកាយជីចិត្ត រមស់ស្ងេហា

II គយគន់ពៅនាយ ចិន្ដាស្ងៀយណាយ ស្មើអំបុតនិរា
ស្រួលអើយគ់ព្រា រេៃខ្លាចផ្សា ថ្ងៃណារសាយ

R ផ្ទៃចិនធ់នេ យើងឱ៎ពុតស្ងេ ឱ៎កំសានកាល់
ព្រះពាយផាត់ជាយ ចិត្តសនៃតេកាយ ន្លាយចាកពុក្កា

III គព្ជាឡ្ហារន្ធេ មច្ឆាវិហាលស្លេ ៃហាលត្រៀនភូថា
ខ្លនខ្ជឹកា តើដល់ថ្ងៃណា ពានតុៃនៃបព្រាសា ។

ច្រៀងដោយ : ប៉ែន- រ៉ន
ឯកស្រង់ចេញពីខ្សែកាពយ្រវត្តុរៀង
"ផាត់ជាយ" ពលិតកម្មប្រាសាទមាស
ភាពយន្ត របស់បុត្ត សារ៉ាទុន

70-12 A

ផាត់ជាយបណ្ដូលចិត្ត

I ដួចឋន្ធអើយ ៈខ្ស៊សៃវ៉ៃធ្វាយសន្ធឹមស្រសញ្ញញ៊ម
ថ្រចិមដួចថេច់ក៊ុក្រុស៊ ពេលយើញព្ភ្រាមចិត្តរៀច ល៊ច
គ៊ចមេក្រ៊ អ្នល្យលើសក្រុស៊ ផ្គត៊សៃ៊យច៊ព្រាថ្វា

II ពេលអ្នខ៊ំ អ្នល្យលើសមុយគ៊រិត ធ្វើឱ្យចិត្តច៊រិត
ៃតគ៊ចស្ងេហា ៃតច៊ៃក្ដគ៊ន ថ៍ច៊ន្ទរស្លឹក្ដ៊ហ្វា ន៊ាឡ៊យ
ចិន្ឋាចច៊កៃវៃក្ស៊សាព្រាញ្ញ្រុស៊

R អ្នផាត់ជាយ ព្រះពាយមានប្រាច់អ្នៃន ជាច៊ច
ស្ងេហ៍ច៍ៃៃកត្រៀកតើយផ្ចមប៊ ៃច៊ជាត៊ៃនៃៅ៊ផាត់ជាយ
អ្នម៊ន្រុធ្រល៊ រៀចស្យ៊ក៊្យ៊យ៊ចិត៊ៃដ៊លៃតៃគ៊ខ៊ិមសារ

III ដួចឋន្ធអើយ ចិន្ដៈ ច៊ក្ត៊ចិត្តខ្ជ៊ៃដ៊លសព្រ៊ាៃក្រ៊ម្ភ្រ៊ត្រ
ៃច៊គ៊ន្ធ៊ក្ខា ពេលយើញ៊អ្នខ៊ំ រ៊ច៊ចតកញ៊្ញ៊ក្លស្ងេហា
មេគ្ថា មេគ្ថាយ៊ល់ដល់ចិន្ដារៀ៊ធ៊ន ។

ច្រៀងដោយ : ស៊ុន-ស៊ុសាធុត

70-12 B

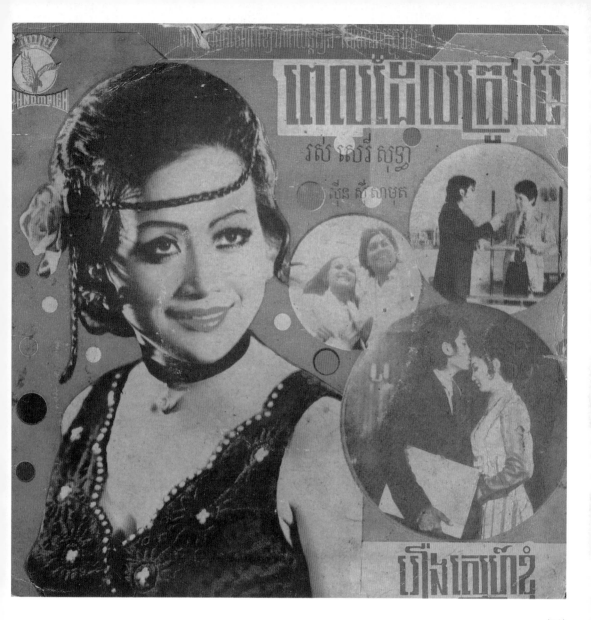

(52)

① 내가 울 때 / 나의 사랑 이야기

② 신 시사뭇 / 신 시사뭇

③ 프놈뺏

④ 3318

⑤ 1972

⑥ 슬로우 록Slow rock 작곡·작사: 신 시사뭇,
　오케스트라 단장: 하스 살란

⑦ 캄보디아 영화 ‹울어야 할 때› 수록곡이다.

ចម្រៀងដកចេញពីខ្សែវីដេអូភាពយន្តរឿង ពេលដែលត្រូវយំ

ពេលដែលត្រូវយំ

PHNOMPENH

រឿងឆ្លើយហើយខ្ញុំ

A. SLOW ROCK
(ស៊ីន ស៊ីសាមុត)

ចម្រៀងដែលលាណាំទុក្ខកូដផង៖ ពេលនេះវ័យរកប៉ូរ្យហ្គោ្ងយ
វិកំក្រោមឈ្ងាយពាត្រស្រុំស្រែស្រុំខ្ញុំ ហ៊ាខ្លួនជាតិនេះមានឥតស្មេ្ញសុហា
មិនឲ្យរង្វាសំបិត្តឆ្វាសំឆ្ងាយបង្កត់ មិនគួរបិត្តស្រ្យីទុក្ខរំភ្នៃ
បិត្តណោរាចិត្តហារាសល្មៈវ៉ាងវ្បូន នេះហ្វាដែលហ៊ាស្បេ្ញហារក្ត ។
គំរេ្យ៉ងហ្បូលចិត្ត ហ្បូលពំតមួយដែលៈ ជាបិត្តខុតមលស្រោលជាងសំ្ឆ្ងៃ
វ័ញ្ញារ៉ៃហោះហ៊ាំវុំបលនួបកុ័ ហ្ជានង្ប្លៃលាសំឆ្ងាសំតាមតែបិត្ត ។
ពេលនេះជាពេលដែលឲ្យទ្យុំត្រូវយ ពេលកំរៃទុក្ខរំភ្នៃកុំថ្ងៃដ្ឋូវីត
ក្មាសស្ពុ៉មទ្យុ៉ច្វាបានលេ្ញហ៊ាសំ្ញ ។ ធ្ងែ៉យភ្រ៉ាលំ្ញបិត្តតាមកម្មរំលព
កុ៉... ហ៊ុ... ។

ទន្ទ្លេ និង ន័ងុកច្ញេ្យ៉ៈ
ស៊ីន ស៊ីសាមុត
�៊ីកទាំភ្លេចេ្ញាយ៖
ហាស់ សាម្ងន

P. P. 3318 ផលិតកម្ម កុនច្ស្ក្រ ភាពយន្ត

RUMBA LENT
(រស់ សេរីសុទ្ធា)

ពាក្យផ្ដើម ហ៊... ហ៊... ហ៊...
នេះគំចម្រៀង ច្រៀងច្ញ្រ៉ៃសេហ៊ាទ្ធំ ស្មេ្ញហ៊ានេះបាតំកុងញៀ៉ងឌ៊ីត
មិនមែនជាលា្បែង៍ឆ៊ីជាស្មេ្ញ៉ាគ តែទ្ធ៉លសបិត្តុកាក់ពាំងអាស់ឌ៊ី
នេះគំច្ញ្រ៉ៃលសំនៃវ្យ៉ីងច្បុលវ្ប៉ុន ។ រ៉ទបិត្តុទ្ធុកមិនវៀឡាល់ី ប្រ៉ើសំ-
ជាស្ចាបំល្ញុស្ចាបំកុងន័យ រៀ៉ងស្បេ៉ហំលោកាយ ប្រ៉ៃ៉យៃឪិ៦ព ។
បំឡ័ជើរ ផើរុៈ ដៃ៉យរួឯ៉ាចិត្ត ប៉្បៃយ៉ល់ជាតិឥតឪឥនួ៣ ាៈ
ថ្ងៃក្រ៉ាយច៉ុំៃ៉៍ដ្ឋគ៍តែ(ប្រប៉៍) អាស្ឥ៉អឥ៉ុំ មុឲ្ញ្ញឥ៉ុំៃនន័វ ។
បំ៉ៃៃ៉៍៤ចិត្តួឥ៉នៃ៉ាៃ៉ៃ៉ៃសៃ៉ុៃ៉ នៃ៉ៃៃ៉ៃ៉យៃ៉ក្ញ៉ៃ៣ញ៉លហៀ៉ឥ៉ៃឥ៉ុ៉ំៃ៉នៃ៉ាៃ
ឆ្ងៃៃ៉ៃ៉ៃៃៃៃៃៃៃៃៃ៉ៃៃ៉ៃ៉ៃៃ សុ៉ៃ៉ៃ៉ៃៃ៉ៃៃៃៃ៉ៃ៉ៃ៉ៃៃ៉ៃ
ៃៃ៉សៃ៉ុ៉... ។

ច្ញ្រៀ៉ងដ៉ាយ៖
ស៊ីន ស៊ីសាមុត
រស់ សេរីសុទ្ធា

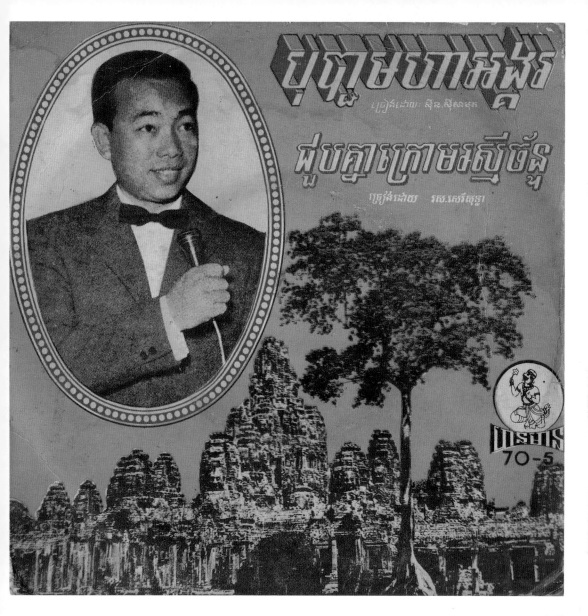

(53)

① 앙코르의 여인 / 달빛 아래 만나서
② 로스 세러이 소티어 / 신 시사뭇
③ 하누만
④ 70.5
⑤ 1972
⑥ 작곡: 신 시사뭇, 작사: 마오 본턴, 오케스트라 단장: 메르 분

បទ–បុប្ផាមហាអង្គរ **A**

1 វាអើយកុំ�√យ่มฬ็Ⴡ៑ಒ្ទិកក្ฬ็ᜑ๏ก คืงᜑ្រᜑ่ᜑ่ᜑ็ᜑ่ᜑᜑᜑ
ᜑᜑᜑ็ᜑᜑᜑᜑ็ᜑᜑᜑᜑᜑᜑᜑᜑᜑᜑᜑᜑᜑᜑᜑᜑᜑᜑᜑᜑᜑᜑᜑᜑᜑᜑᜑᜑᜑ
ᜑᜑᜑᜑᜑᜑᜑᜑᜑᜑᜑᜑ

2 ᜑᜑᜑᜑᜑᜑᜑᜑᜑᜑᜑᜑᜑᜑᜑᜑᜑᜑᜑᜑᜑᜑᜑᜑᜑᜑᜑᜑᜑᜑᜑᜑᜑᜑ
ᜑᜑᜑᜑᜑᜑᜑᜑᜑᜑᜑᜑᜑᜑᜑᜑᜑᜑᜑᜑᜑᜑᜑᜑᜑᜑᜑᜑᜑᜑᜑᜑᜑᜑᜑᜑᜑᜑᜑ
ᜑᜑᜑᜑᜑᜑᜑᜑᜑᜑᜑᜑᜑᜑ

R ᜑᜑᜑᜑᜑᜑᜑᜑᜑᜑᜑᜑᜑᜑᜑᜑᜑᜑᜑᜑᜑᜑᜑᜑᜑᜑᜑᜑᜑᜑᜑᜑᜑ
ᜑᜑᜑᜑᜑᜑᜑᜑᜑᜑᜑᜑᜑᜑᜑᜑᜑᜑᜑᜑᜑᜑᜑᜑᜑᜑᜑᜑᜑᜑᜑᜑᜑᜑᜑᜑᜑᜑᜑ
ᜑᜑᜑᜑᜑᜑᜑᜑᜑᜑᜑᜑᜑᜑᜑᜑ

3 ᜑᜑᜑᜑᜑᜑᜑᜑᜑᜑᜑᜑᜑᜑᜑᜑᜑᜑᜑᜑᜑᜑᜑᜑᜑᜑᜑᜑᜑᜑᜑᜑᜑᜑᜑ
ᜑᜑᜑᜑᜑᜑᜑᜑᜑᜑᜑᜑᜑᜑᜑᜑᜑᜑᜑᜑᜑᜑᜑᜑᜑᜑᜑᜑᜑᜑᜑᜑᜑᜑᜑᜑᜑᜑ
ᜑᜑᜑᜑᜑᜑᜑᜑᜑᜑᜑᜑᜑᜑᜑᜑᜑᜑᜑ

បទភ្លេង	ស៊ីន-ស៊ីសាមុត
ទំនុក	ម៉ៅ-ប៊ិនចន
ច្រៀងដោយ	ស៊ីនស៊ីសាមុត
ដ៏កទន្ភ្លេង	ម៉ែរ-ប៊ិន

ជួបគ្នាក្រោមស្មើចន្ទ **B**

1 ᜑᜑᜑᜑᜑᜑᜑᜑᜑᜑᜑᜑᜑᜑᜑᜑᜑᜑᜑᜑᜑᜑᜑᜑᜑᜑᜑᜑᜑᜑᜑᜑᜑᜑᜑ

ᜑᜑᜑᜑᜑᜑᜑᜑᜑᜑᜑᜑᜑᜑᜑᜑᜑᜑᜑᜑᜑᜑᜑᜑᜑᜑᜑᜑᜑᜑᜑᜑᜑᜑᜑᜑᜑᜑ

ᜑᜑᜑᜑᜑᜑᜑᜑᜑᜑᜑᜑᜑᜑᜑᜑᜑᜑᜑᜑᜑᜑᜑᜑᜑᜑᜑᜑᜑᜑᜑᜑᜑᜑᜑᜑᜑᜑ

ᜑᜑᜑᜑᜑᜑᜑᜑ

2 ᜑᜑᜑᜑᜑᜑᜑᜑᜑᜑᜑᜑᜑᜑᜑᜑᜑᜑᜑᜑᜑᜑᜑᜑᜑᜑᜑᜑᜑᜑᜑᜑᜑᜑ

ᜑᜑᜑᜑᜑᜑᜑᜑᜑᜑᜑᜑᜑᜑᜑᜑᜑᜑᜑᜑᜑᜑᜑᜑᜑᜑᜑᜑᜑᜑᜑᜑᜑᜑᜑ

ᜑᜑᜑᜑᜑᜑᜑᜑᜑᜑᜑᜑᜑᜑᜑᜑᜑᜑᜑᜑᜑᜑᜑ

ច្រៀងដោយ រស់-សេរីស្ទ្ធា

70-5

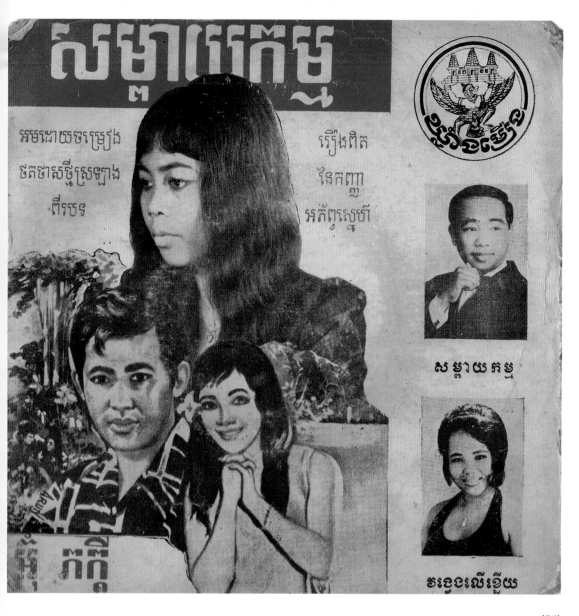

(54)

① 고통 / 베개 위의 환상
② 신 시사뭇 / 펜 란
③ 끌링 뭉
④ 99901
⑤ 1974
⑥ 블루 세니멘탈Blue Senimentale
　작사: 꽁 본체온, 작곡: 신 시사뭇, 오케스트라 단장: 메르 분 /
　저크Jerk 작사: 꽁 본체온, 작곡: 신 시사뭇,
　　오케스트라 단장: 메르 분

សម្លាយកម្ម
BLUE SENTIMENTALE

● ស្រីភ្លើចនិយាយចង្អុល ឱ្យក ឱ្យស
— ក្នុងមាសម្លាយ!... ក្នុងស្ងួចចោលម្លាយហើយ... ឯថាក្នុន
ក៏រៀបការចោលម្លាយទៀត... ម្លាយលីចិត្តណាស់ ច្បាយ
ក្រវ៉ៃតបរិទៀតក្នុងចលេរោងការ ផើម្ងួតដៃ់ចំងន...

I. ក្នុងលិក្នុងលួចរៀងរោងការ ទាំងទឹកទេព្រោ ស្រុកវលិទាន
ស្ងាសិ្នេហាចតកណាយ ចងដែលពតក្នុងល្ងីនវស្សេហៀនៅ្រព្រា-
ហ្ចណ៍ ភ្លេងការងត្រម្នាម ក្បាលណាវ៉ៃតកៃតរតលោកតិយ៍ ។

II. ថ្ងៃសក្រនានសេ៊ីចច្រូវ្យឡនិនស្សេហ៍ ថ្ងៃសេរាវ៉្រុលវ៉្រ្រ ទឹក
ព្រាក់បំវៃ្បៃ្ញកនានពិប្ចីនាតៈ្ងួនឲ្យ្រយក្តាយធ្វាវ៉ធសិហ៍
ចាយទុចទៃ ជុរចតុក្ចិ្ចឆតដែសតត ។

R. ឥសម្លាយកម្មចៃ្វៃតសណ្តគ៍ ្រូតៗសិ៊ូសិគ៍ ឧ្យ្រៃពៈតភតស្សេហ៍
សេ៉ៗសៃ្នៗ ទឹកសំ៊ូងៃ្ងឹកៃ្គៃកើរៃយធទៃក្ក្ចៃន ឩកាតិទៅាល
កត ឳិ៉ន្ន៍ៃ្ងឹកៃ្គៃកសេ៉ៃករា ។

III. រៀងចស្សេ្ងានរៀងនាមកងៈរៃៈ ជុថគាៃ្ងៃនៈ ្ងៃស្ងេ្កត៍
ម្រៈ្ចៃកៃៈៃៈនា សម្លាយៃ្ងៃកៃ្គៃកៃ្សៃងៃ្សួ្រព្រោ ជុតធ្ម្កៈ
លោកៃៈ នា៉ៈសាៈឋុៈនៈៈ៉ៃៃៈ ចៃៈនៈ្រុសកៈខ្ងៈ ។

ទ៍នុកច្រៀ្ង : គម្ពុ · ប៊ុន ឈ្រៀ ន
បទភេ្ង : សិ៊ន · សិ៊សាមៃត
ច្រៀ្ងៃ្រ្ងៃយ : សិ៊ន · សិ៊សាមុត
ដឹកនាំភេ្ង : មៃៃ · ប៊ុន

99901 A

ផកស្រុងៃ្ងៃព័ៃ្ងៃច្រៃលោមលោក ្រៃ្ងៃ សម្លាយកម្ម

នឃ្ច៦លើខ្ខៃយ
J E R K

I. ចេៈជុៈក្រៈ្ងុំ យៈ! យៈ! ចេៈផុៈក្រៈ្ងុំ យៈ! យៈ! ចេៈជុៈ
ក្រៈ្ងុំ្ញុៈ្ងៃ្ទៈ្ងៃ្ញៃ្រៃៈ្ញៃារៈាៃល់ថ្ងៃ ចេៈ្ញុៈ្គៃៃ្មៃៃយ យៈ! យៈ!
រៈ្ងៃៈ្ងៃៃ្ងៃ្ងៃ យៈ! យៈ! សុៈ្ងៃ្ងៃ្ងៃមៈៃ្ងៃ ្ញៃ្រៈ្ងៃ្ញុំៈ្រៈៃៈ្ងៃ
ៃៃៈ្ងៃៃៈ្ងៃ្ងៃ្សៃ្ងៃៈ្ញៃៈណៈាៈ...

្រៃ្សៃ្ងៃៃ្ចៃ្ងៃៃៈ្ងៃ ៃៈៃៃៈស្ងៃៃៈាៈៃៃ! ៃៈៃៃៈស្ងៃៃៈៃៈ! ៃៈៃៃៈស្ងៃៃៈ្ងៃ្សៃ្ញៃ
ៃៈៃៃៈណៈាៈៃៈ !

II. ចេៈ្ញុៈៃ្គៃៃ្ងៃៃ្ងៃៃ្ញៃ យៈ! យៈ! ចេៈ្ញុៈៃ្គៃៃ្មៃៃយ យៈ! យៈ!
ចេៈ្ញុៈៃ្រៈៃ្ញៃ្ញៃៃៈ ្ខៃៃ្ងៃ្រៃៃៈយៈៃៈ្ងៃៃៈណៈៃៈស្ងៃ្ងៃ្ងៈ ៃៈៃៈចៃៃៈៃៈៃ្ងៃៃ្ងៃ្ងៃ
យៈ! យៈ! ចេៈ្ញុៈៃៈ្ងៃៈ្ងៃៃៈៃៃៈ្ងៃ យៈ! យៈ! ្ងៃ្ញៃៈៃៃៈៃៈៃៈៃ្ងៃ
ៃ្ញៃ្ងៃៈណៈាៈៃ៍! ៃ្ញៃ្ងៃៈណៈាៈៃ៍! ៃ្ញៃ្ងៃៈណៈាៈៃៈ្ងៃាៈៃៈៃ៍ ។

្រៃ្សៃ្ងៃៃ្ចៃ្ងៃៃៈ– ៃ្ញៃ្ងៃៈណៈាៈៃ៍! ៃ្ញៃ្ងៃៈណៈាៈៃ៍! ៃ្ញៃ្ងៃៈណៈាៈៃៈ្ងៃាៈៃៈៃ៍

III. ្រៃ្សៃៃៃ្ងៃៈ្ងៃ្កៃៈ្ងៃៃ៍្ងៃ យៈ! ៃៈ្ងៃ! ៃៈៃៃៈៃៈៃៃៈលើៃៈខ្ឃៃៃយ យៈ! ៃៈ្ងៃ!
្ងៃាៈៃៈ្ងៃ្សៃ្ញៃៃៈ្ងៃ្ញៃៈៃៃៈ ្ខៃៃ្ញៃៃ្ងៃៃៈៃ្កៃៃ្ងៃៃៈ៎! ៃៈៃៃៈ្ងៃៃៈៃៈៃ្ញៃ្ងៃ យៈ!
យៈ! ៃៃៈៃៃៈៃ្សៃៃៈ្ងៃ្កៃៈ្ងៃ្ងៈ យៈៃ៍! យៈ! ៃៈ្ងៃៃ្ងៃៈៃៈ្ងៃៃៈ្ងៃ ្សៃៃៈៃៃៃៈ
ៃ៍ៃ៍! ៃៈៃ្ញៃៈ្រៈ្ញៃៃ្ងៃៃៈៃ្ងៃៃៈៃ្ងៃ ។

្រៃ្សៃ្ងៃៃ្ចៃ្ងៃៃៈ– ៃៈៃ្ញៃៈ្រៈៃ៍! ៃៈៃ្ញៃៈ្រៈៃ៍! ៃៈៃ្ញៃៈ្រៈ្ញៃៃ្ងៃៃៈៃ្ងៃៃៈៃ្ងៃ !

ទ៍នុកច្រៀ្ង : គម្ពុ · ម៊ុន ឈ្ណៀ្ង
បទភេ្ង : សិ៊ន · សិ៊សាមុៃត
ច្រៀ្ងៃ្រ្ងៃយ : ប៉ៃ៉ន · ៗៃន
ដឹកនាំភេ្ង : មៃៃ · ប៊ុន

99901 B

ផកស្រុងៃ្ងៃព័ៃ្ងៃច្រៃលោមលោក រៀ្ង សម្លាយកម្ម

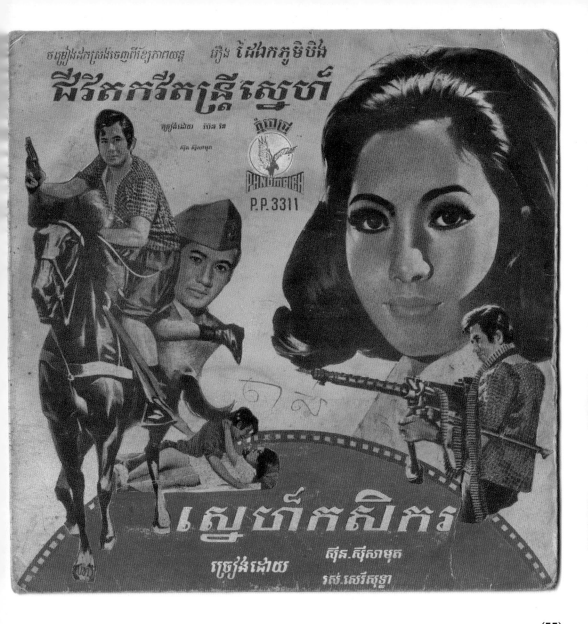

(55)

ជីវិតកវីតន្រ្តីស្នេហ៍

I ស្រែចក្រៀមក្រំរណ្តំចិត្តា ចិត្តស្នេហ៍អ្នកណា តែក៏មិនមេីល
ត្រង់ នៅឯការតែម្នាក់ឯង ឲ្យខ្ញុំបែងចិត្តពោកវ័ក្រ កេីត
ទុក្ខលំបាកស្មើរតែក្ស័យ លោកនេះតែមានគេប្រណិ៍ខ្ញុំឡេីយ

II អំពើជាពាក្យដឹកនាំ ធ្វើឲ្យស្រុងខ្ញុំទ្រវិនៅមិនបាន ទេីប
គេចមកនៅនេះ ទោះបិត្រក្រលំបាក សុខចិត្តម្នាក់ឯង
តាមមកនេះព្រោះតែស្នេហ៍ប្រសជាតុគេត ។

III សូមលប់សិនខឹកថ្លោះវែរ ខ្ញុំមានតុស្នេហ៍តែមិនទេៀងត្រង់
អ្នកវិភ្លេតភ្លើមមេីលចំ ព្រោះខ្ញុំជាអ្នកទេសាលើឆ្លង់ ធ្វើ
វិស្រចំការគ្មានទេតុគេត បេីអ្នកស្នេហ៍ស្ងន សូមជួបខ្ញុំចុះ

បងមានតែទុកកក្តាស់មួយ ទុកនេះផ្តុះផ្តាយពុក្ខនេះហើយ
តែនៅប្រេីធ្វើការបាន រាស្ត្រទ្រវិឈ្មេអ័កធ្វតដីងបងនិងអូន
ជួបដល់គ្រេីយសុភមង្គលជាឧបល់ ។

ច្រៀងដោយ : ស៊ីន ~ ស៊ីសាមុត
ប៉ែន ~ រ៉ន

P·P 3311 **A**

ស្នេហ៍កសិករ

I អូនស្រីអើយ មិនដែលឡេីយប្រាប់គេនាចិត្តមេត្រី បងសូមធ្វើដូង
ចិត្តហ៊ុមទ៌យរៀបមុួនក្តីសង្ឃើមថ្ងៃមុន រស់សែក្នុងដួងចិត្តអ្នកក្រខ្ញុំ
ចម្បកជួកគេកោរដួចជនស៌ាតំព្រាត់សេម៉ា

II ជួយឲ្យបុណ្យ ជួយធ្វើបុណ្យជនសាត់ព្រាត់នងណា សូមចិត្ត
មេត្តា ឲ្យបានទេាវិតថ្ងៃនេីកាយគមាអវិគេតនងស៌យួ សូមទេលណ្តុង
ផ្តេីចិត្ត បេីសិនអូនអាណាគត៌លងសុខឃូរអវ៊ែង

III ស្រែលងស៊ីត្រ គាំងទាក់ជាអ្នកធ្វើវិស្រចំការ កាលណ្ការទេៀយ
ណាយប្រាណ បេីមានទានកល្យាណា រ៉ាបរងម៌ងព្រេាយមយនីវិត
ស្នេហ៍អ្នកណា បេីចិត្តាឲ្យស្ងាប់ដោយចិត្តប្រជៃ អ្នកណាបំងប្រឆ
នារីដែលចងបេីត្តរៀបស៊ីក្ស័យការការ បេីអ្នកក្រចងនេះរមារវាសនា
និងជួយចងធ្វើការឲ្យបានសឃ្យាយចិត្តអើយ ។

4

5 អូនធ្លាប់នៅ ស្រុកស្រែត្រវិតែខ្លាចចិត្តបង ខ្លាចតែស្នេហ៍ស្ងន
ធ្វើឲ្យអូនខ្ចើចិត្ត ចោលស្រីនៅឯាងក ន ! កម្មករអ្នកជាព្រានស្នេហាៗ
ចងបំភ្លេតចិត្តា ឲ្យផ្តាក់ជ្រោះស្ងាមរេាៗ

6 ពេលបេីញភ្នាម ចងស្រឡាញ់តែបទ្តគតង់ដីងថា នៅទ៌គេាប់
ទេត្តា ព្រោះពេលាខ្ញីណាស់ណា ដែលស្រឡាញ់គ្នាមុន គេ
អ្នកណាបេីគេមានចិត្តទេ អ្នកផ្តេចស្នេហ៍ម៌ង្គ ដែលជាគេជាយ៌នុស្ស
ណ្ណផ្ការចាញ់ស្នេហ៍ ស្គាល់គេស្នេហ៍កុំលាក់ចាំងអី បេីអ្នកណាប្រជៃ
ជាមឧស្សរក្តី ស៌លទុកដល់ថ្ងៃរសាន្ត

7 ខ្ញុំប្រាថ្នាជាតុស្នេហា ក្មេៀកថ៌យប្រាណ សូមច្រងឲ្យបានធ្វើការ
ធ្វើតាមលំអានគតំតែបានសម្រេច ខ្ញុំធ្វើការស្មាៗត៌កុំភ្លេចព្រាយាយ
ជាវិឆ្ទ គងបានសម្រេចចំណង ។

ច្រៀងដោយ : ស៊ីន ~ ស៊ីសាមុត
រស់ ~ សេរីសុទ្ធា

P·P 3311 **B**

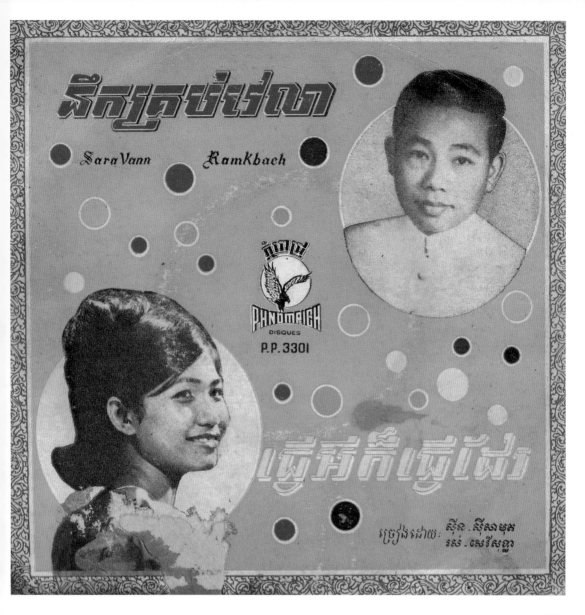

(56)

① 언제나 그리워 / 무엇이든 할 수 있어
② 신 시사뭇, 로스 세러이 소티어 / 신 시사뭇
③ 프놈뼛
④ 3301
⑤ 1970
⑥ 람크바크Ram Khbach 작곡: 신 시사뭇, 오케스트라 단장: 메르 분 /
사라반Saravann 작곡: 신 시사뭇, 오케스트라 단장: 메르 분

RAMKBACH និក្ខេបបទវេលា

ប្រុស- អនិច្ចាវែសនស្លាយ កាយស្រស់ស្រី ស្លាយសព្វ
សំដីផ្អែមពីរោះ ស្លាយសព្វសំដីផ្អែមពីរោះ ។

ស្រី- ស្លាយឆ្មាប់បីបម ថ្មមឥតខ្លោះ តាប់ចិត្តទៅងអស់
គ្មានមាស់ឆ្លង តាប់ចិត្តទៅងអស់ គ្មានទោស់ឆ្លង ។

ប្រុស- ធ្វើផ្តេចកម្មកាយ ពីជាតិមុន ឲ្យយ្ហាតគ្នាស់ន អូន
និងឲ្យចងយ្ហាតគ្នាស់ន អូននិងបង ។

ភ្លេង.

ស្រី- អូនយ្ហាតតែខ្លួន ចិត្តឯងទៅ ទឹកភ្នែកធ្លើយឆ្លង ទឹក
បងណាល់ ទឹកភ្នែកធ្លើយឆ្លង ទឹកបងណាល់ ។

ប្រុស- បើពិតសូមចិត្ត កុំព្រែផ្លាស់ បងក់ទឹកណាល់ គ្រប់
វេលា បងក់ទឹកណាល់ គ្រប់វេលា (ប្រុស-ស្រី)
យើងទឹកគ្មាណាល់ គ្រប់វេលា ។

បទភ្លេងប្រជាប្រិយ

ទំនុកច្រៀង ស៊ីន - ស៊ីសាមុត
ច្រៀងដោយ { ស៊ីន ស៊ីសាមុត
 រ៉ស់ សេរីសុន្ធរា
ដឹកនាំវង់ភ្លេង ម៉ែរ - ចិន

3301 - A

SARAVANN ធ្វើអ្វីក៏ធ្វើដែរ

(សារិកាតែនៅយសុីអិកងា) ស៊ូផ្នែជំបងប្រទឹកគ្មា
លេង ។

(ស្លាបវាចាក់ក្បាច់ មាត់វាធ្រើ្ងភ្លេង) ប្រទឹកគ្មាលេង
លើដៃបកត្រីស្យា ។

(កញ្ញាញ់ចេកនៅយលោកទុំចុងគតី) រេម៉ាយក្នុងពីរ
ឈួយដួចឆ្ងងឆុត ។

(កញ្ញាញ់ចេកនៅយលោកព័ន្ធមាត់បីង) ស្រីណាចុង
ខំងស្រីហ្ញ៊ងចេះឲ្យមច្ចិ ។

(កញ្ញាញ់ចេកនៅយលោកទុំចុងប្ស៊្យ) ចុះអូនខំងអ៊
ចងក្យទេល់ព្រឹក ។

(ឬមួយស្លូចបងជាអ្នកប្រចឹត) ឬមួយស្រីទឹកផល់សង្ស្យា
ចាស់ ។

(កញ្ញាញ់ចេកនៅយលោកតុំចុងក្ខាត) យេញស្រី
ស្លាគា លែងចន់ចូលប្ស ។

(បើបានជាគុស្ស៊លេបខ្យាចគ្រោះ) លែងទឹករៀងប្ស
ឲ្យពែបានអូន ។

(កញ្ញាញ់ចេកនៅយលោកទុំចុងត្រក្ខន) ឲ្យពែបានស្លូន
ធ្វើអ្វីក៏ធ្វើដែរ ។

(កញ្ញាញ់ចេកនៅយលោកជាត់ផើងត្រប់) ក្រមុំសោ
ពែផ្សរដែមផ្សរដែម ។

បទភ្លេងប្រជាប្រិយ
ទំនុកច្រៀង ស៊ីន ស៊ីសាមុត
ច្រៀងដោយ ស៊ីន ស៊ីសាមុត
ដឹកនាំវង់ភ្លេង ម៉ែ - ចិន

3301 - B

81X

ឈុន វណ្ណា

ចាំបែងរាល់ថ្ងៃ

TOUJOURS DU CHAGRIN
Chanté par CHHUN VANNA

យេះចិត្តខ្ញុំ

PRENDS MON CŒUR
Chanté par HUOY MEAS

45-8802

(57)

① 매일 속상해 / 내 마음을 따가세요
② 쭌 완나 / 호이 미어
③ 왓 프놈
④ 45.8802
⑤ 1968

ឈុន វណ្ណា

ចំប៉ែងរាល់ថ្ងៃ

TOUJOURS DU CHAGRIN
Chanté par CHHUN VANNA

យៈចិត្តខ្ញុំ

PRENDS MON CŒUR
Chanté par HUOY MEAS

WAT-PHNOM
DISQUE

45-8802

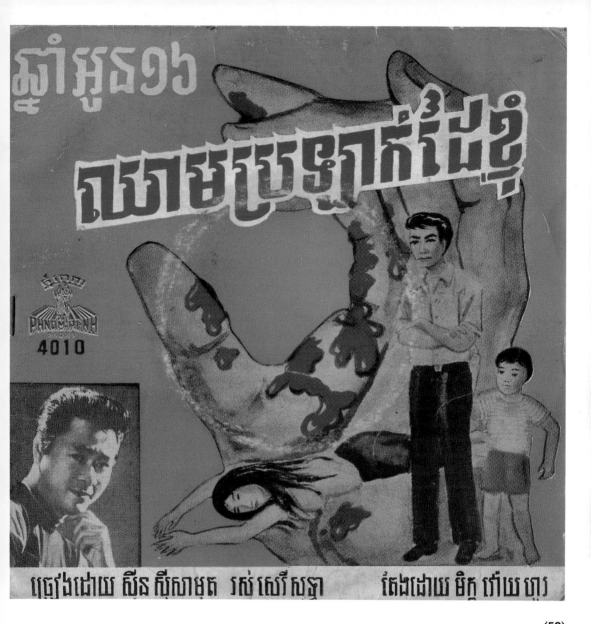

① 내손에 묻힌 피 / 내 나이는 16살
② 신 시사뭇 / 로스 세러이 소티어
③ 프놈펭
④ 4010
⑤ 1974
⑥ 작곡·작사: 보이 호, 밴드팀: 레악쓰마이,
　오케스트라 단장: 하스 살란

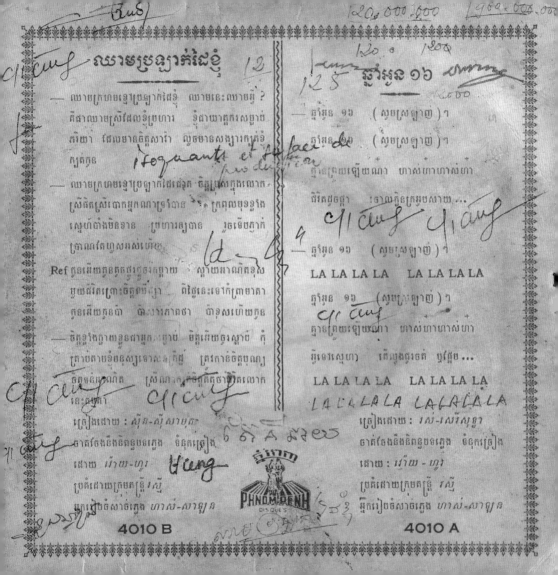

ឈាមប្រឡាក់ដៃខ្ញុំ

— ឈាមក្រហមខ្ចៅប្រឡាក់ដៃខ្ញុំ ឈាមនេះឈាមអ្វី ?
គឺជាឈាមស្រីដែលខ្ញុំប្រូថ្លៃ ខ្ញុំជាឃាតករសម្លាប់
កិរិយា ដែលមានចិត្តសាហាវ លួចមារសង្សារកុំត្រង
ក្បត់ក្បន

Arrogants et falsis de
production

— ឈាមក្រហមខ្ចៅប្រឡាក់ដៃដៃនៃខ្ញុំ ចិត្តច្រូសក្នុងលោក
ស្រីពិតស្រីលោកអ្នកណាត្រូវបាន ក្រពុលបងខ្ញុំបាន
ស្នេហាចាំមិនទាន ប្រុសហារឲ្យបាន រូចមើមក្បត់
ប្រាណតែហួសអស់ហើយ

Ref ក្មូនអើយក្មូនឲ្យរូជរវត្ថម្តាយ ស្ងាយអាណិតខ្ញុំង
ឲ្យយផ័រព្រោះចិត្តឈឺម្ល្ង ពិដៃនេះទៅកំត្រាមាតា
ក្មូនអើយក្មូនថា ជិសសារភាពថា ចាំងសំហើយក្មូន

— ចិត្តខ្ញុំវិតក្ងាយខ្លួនផាអូក..ឃ្លាប មិត្តអើយចូរស្ងាប កុំ
គ្រោងតាមខ្ញុំមុស្សទោសណា...ពិផុ គួរកាំចិត្តបុណ្យ
ចិត្តមនិអណិត ស្រីណាក..ចិត្តពិតក្មាត្រិលោក
នេះ..ឈ្មើរ

ច្រៀងដោយ : ស៊ីន-ស៊ីសាមុត
ចាត់ចែងនិងតិតតុបបមភ្លេង ទំនុកច្រៀង
ដោយ ព្រាយ-ហ្គុរ
ប្រចាំដោយក្រុមតន្ត្រី រស្មី
អ្នកច្រៀងចំសាថភ្លេង ហាស់-សាឡុន

4010 B

ឆ្នាំអូន ១៦

— ឆ្នាំអូន ១១ (សូបស្រឡាញ់) ។

ឆ្នាំអូន ០ ២ (សូបស្រឡាញ់) ។
ក្មានត្រៃឲ្យឲ្យយណា ហាស់ហាហាស់ហា

ពិរិតដេវ់ថ្លា ៖ ទាលក្ធំ្រត្រអុបសាយ...

— ឆ្នាំអូន ១១ (សូបស្រឡាញ់) ។

LA LA LA LA LA LA LA LA

ឆ្នាំអូន ១១ (សូបស្រឡាញ់) ។

ក្មានត្រៃឲ្យឲ្យយណា ហាស់ហាហាស់ហា

អ្ងទៅស្នេហា ពើ.ឃុផជរចត់ ឬផ្ញែម...

LA LA LA LA LA LA LA LA
LA LA LA LA LA LA LA LA

ច្រៀងដោយ : រស់-សេរីសុឡា
ចាត់ចែងនិងតិតតុបបភ្លេង ទំនុកច្រៀង
ដោយ : ព្រាយ-ហ្គុរ
ប្រចាំដោយក្រុមតន្ត្រី រស្មី
អ្នកច្រៀងចំសាថភ្លេង ហាស់-សាឡុន

4010 A

PHNOM PENH
DISQUES

SSEP 9912

DISQUE D'OR

(59)

① 오빠만을 사랑해 / 아내를 구한 지 10년째

③ 디스코 도르

④ 9912

⑤ 1973

 សូកញុំឆ្ងាយ ប្រហារខ្ញុំទៅ

Deux Tourterelles

CHANCHHAYA
Marque Deposée

C-7019

TUES MOI MA CHERIE

DARA

(60)

① 멧비둘기 한 쌍 / 내 삶을 가져가요
② 미어 혹셍
③ 짠차야
④ C-7019
⑤ 1967
⑥ 작곡: 미어 혹셍, 작사: 마 라오삐, 편곡: 옴 다라(생존) /
　작곡·작사: 미어 혹셍, 편곡: 힌 미딧
⑦ 미어 혹셍은 매력적인 목소리의 대중가수로 다양한 장르의 음악을
　소화했다. ‹사랑의 새›는 ‹실패한 음모›와 함께 그의 노래 중 가장 유명한
　곡이다. 플루트 연주자이기도 했는데 불행하게도 크메르루주 집권기에
　종적을 감추었다. 고음과 저음을 자유롭게 구사하는 창법은 최고로 인정받는다.

203

DEUX TOURTERELLES (Slow folk)

Musique et paroles de MEAS HOK SENG et MA LAU PI
Arrangement par OUM DARA
Chanté par MEAS HOK SENG

TUES - MOI, MA CHERIE (Slow folk)

Musique de MEAS HOK SENG
Paroles de MEAS HOK SENG
Arrangement par HIN MIDITJ
Chanté par MEAS HOK SENG

C-7019

2ème Série des
*NOUVELLES CHANSONS CAMBODGIENNES MODERNES VOUS PRESENTENT

IMP. HENRY P-PENH

CHANCHHAYA
Marque Déposée

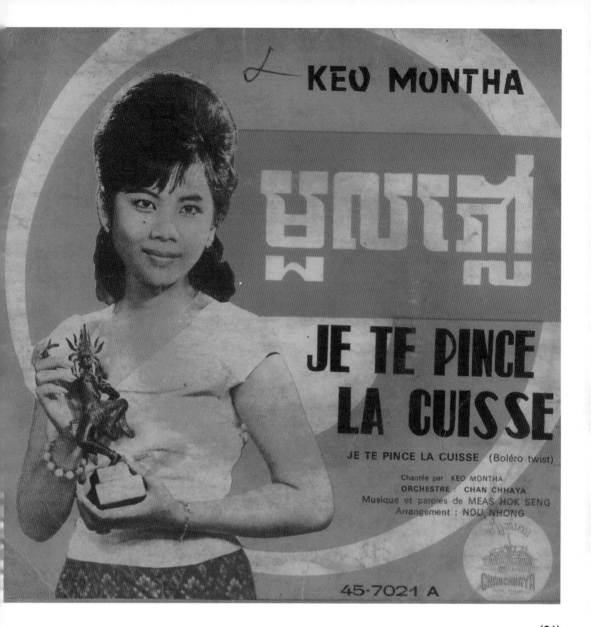

(61)

① 허벅지 꼬집기 / 사랑 베개
② 께오 몬타 / 미어 혹셍
③ 짠차야
④ 45-7021
⑤ 1967
⑥ 작곡: 미어 혹셍, 편곡: 노 농 /
　작곡·작사: 마 라오삐, 편곡: 옴 다라(생존)
⑦ 께오 몬타는 유명 여배우이자 가수이다. 1960년대에 가장 활발히
　활동했으며, 아직 살아 있으나 더 이상 공연은 하지 않는다.

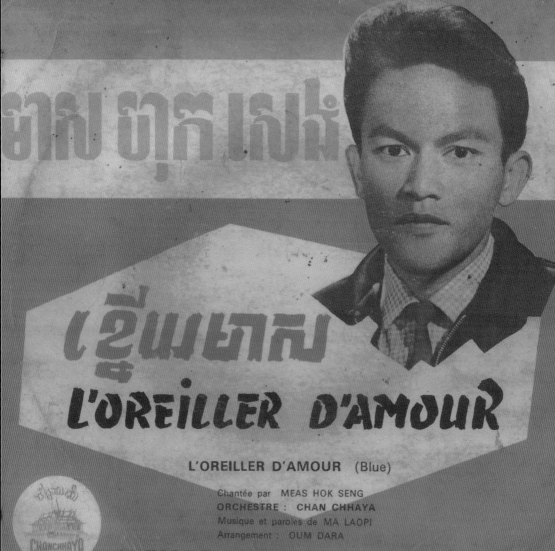

L'OREILLER D'AMOUR (Blue)

Chantée par MEAS HOK SENG
ORCHESTRE : CHAN CHHAYA
Musique et paroles de MA LAOPI
Arrangement : OUM DARA

45-7021 B

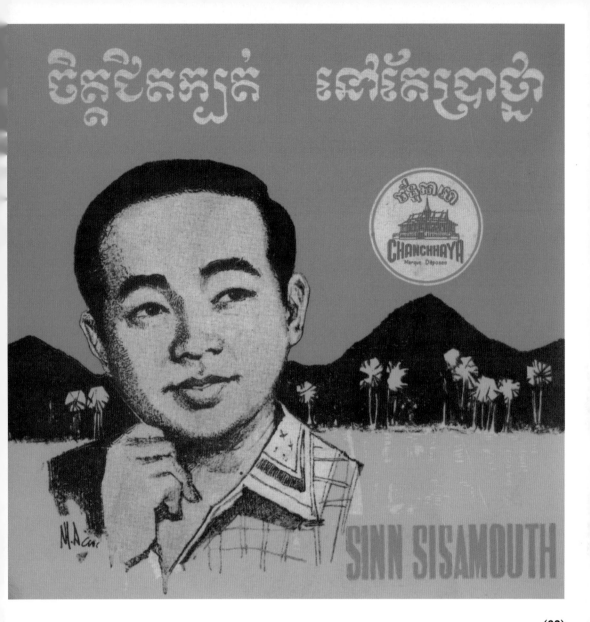

ចិត្តជិតក្បៀក នៅតែប្រាថ្នា

CHANCHHAYA
Marque Déposée

SINN SISAMOUTH

① 배반 / 언제나 희망

② 신 시사뭇

③ 짠차야

④ C-7094

⑤ 1967

⑥ 곡: 외국곡, 작사: 신 시사뭇 /

작사·작곡: 신 시사뭇, 오케스트라 단장: 하스 살란

⑦ 이 음반은 프놈펜 시Phnom Penh city와 캄보디아가 폴 포트Pol Pot

정권 하에 놓이기 전에 개인 소장자가 호주로 보낸 것이다.

음질은 여전히 양호하다. 캄보디아 빈티지 뮤직 아카이브에 커버

이미지 스캔과 디지털 파일이 보관되어 있다. 커버 그림은

녁 돔의 작품이다.

(62)

Slow Rock ចិត្តជិតក្បត់

 — ចិត្តមួយក្បួន-ក្រមិនដែលនឹងប្រែប្រួល តែពុំអាច
មាក់ធាន ចិត្តដែលជិតក្បត់ តើអូនជាកម្លូជាតិឯអ្វី
បានជាមិនដែលកើតក្នុងចិន្តា ចងស្រឡាញ់ស្មើសង្សា
សព្វថ្ងៃនៅជុលពីគេទ្រានាតែម្នាក់៦៦ សែនស្តាយចិត្ត
ដែលស្នេហ៍អូន ដែលជា១០ជិតឯនឹងក្បត់ចារៗ គ្មាន
មេត្តាគ្មានមេត្តា ។

 — ដំណក់ពីកៃគកនឹងដុំចិត្តដែលលេច ក៏ពុំអាច
ឲ្យចេញចិញ ចិត្តឃ្លាតឆ្លាយ ពាក្យដែលស្ងួរស្មៃពីត្រា
មុន ចិន្ទុសេចចិន្ទុក្នុងរដ្ឋទស្សា គ្មីកុំគុនឯនឹងគ្មីស្នេហា
៩ឡេមៃស្មើត្រា ចិត្តកុំប្រាថនាម្នាក់៦៦ សែនស្តាយពេល
ដែលកន្លងនៅ អូនគ្មានមេត្តាចន្ទិចឡើយ អូៗៗៗៗ
រូបៗ ដល់រូបៗ ។

 — ស្នេហាដែលគ្មានព្រៃដែលនឹងឲ្យពីកៃ ចូរមេគឆ្លៃ
ជាជីវិតយ៉ាងខ្លោចទស្សា ជាអវតសាស្ត្រល់សច្ចុម ជា
អូនឯនឹងពិលចិញក្នុងពេលឯខ្លួ ពិចារាក្យពីដែលរាប់ពុំឈ្ន
ស្រឡាញ់នឹងស្នូចអូនមានភាពជុលត្តា ចបសែនស្តាយ
ស្តាយរេនៅ ជារៀនៃខ្លាំលុះស្រុន អូៗៗៗ ៗ
ឱ្យមអូនដែលចិត្តក្បត់បេ ។

បទភ្លេងបរ្រេស
ទំនុកច្រៀងដោយ ស៊ីន-ស៊ីសាមុត
ច្រៀងដោយ ស៊ីន-ស៊ីសាមុត
ដឹកនាំវង់ភ្លេងដោយ ហាស់-សាល្បន

C - 7094 - A

Boléro-Twist នៅវត្តព្រៃថ្មា

១- ចិត្តនៅតែគិតព្រាថ្មា គ្រប់ព្រាំងស្បេរ
ណាថ្ងៃ មិនថាយប់មិនថាថ្ងៃ ស្រ
ណោះអាល័យគ្រប់គ្រា ។

២- ចិត្តនៅតែចង់បាន កល្យាណមក្រម
ជាគ្មា ក្រេងកៃអូនមិនមេត្តា មិនព្រម
ស្នេហារូបបង ។

៣- ផ្ចារៃកហើយតែងពោយ ធម្មតាទេណា
នុនល្បុង កុំគិតកៃថ្ងៃមាសបង គួរតែ
ផ្ចើសវាងជាថ្មី ។

៤- សូមអូនាងគិតឲ្យប្បាស់ ផ្ចើវតែចង់
ផ្ចាស់ណាស្រី ស៊ីកលេយចាស់តង់
ផ្ចាស់ខ្ញី ចិត្តស្រីតង់ផ្ចាស់ថ្មីបាន ។

បទហ្គេង ឋិង ទំនុកច្រៀង ស៊ីន-ស៊ីសាមុត
ច្រៀងដោយ ស៊ីន-ស៊ីសាមុត
ដឹកនាំវង់ភ្លេងដោយ ហាស់-សាល្បន

C - 7094 - B

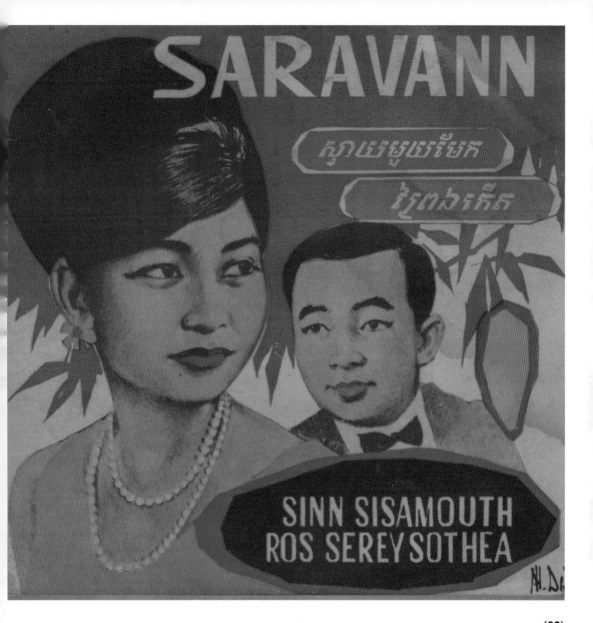

① 망고 나뭇가지 / 동쪽 숲
② 신 시사뭇, 로스 세러이 소티어 / 신 시사뭇
③ 헹헹
④ C-7076
⑤ 1968
⑥ 작곡·작사: 신 시사뭇, 편곡: 하스 살란
⑦ 신 시사뭇과 로스 세러이 소티어의 유명한 포크송 두 곡으로
 이 앨범의 커버는 넉 돔의 아름다운 그림을 보여준다.
 이 음반은 캄보디아 빈티지 뮤직 아카이브에 소장되어 있다.
 1970년대부터 많은 음반 레이블들이 그림을 커버에 사용하기
 시작했다.

ស្វាយមួយមែក
(SARAVANN)

ប្រុស នី! ស្វាយមួយមែក បេកផ្ដែកពុំ
បំណងបងសុំ បំណងបងសុំ បេះ
យកផ្ដែមួយ ។

ស្រី បើសិនវាសនា ទេវតាលោកជួយ
ចង់បានផ្ដែមួយ បេះបានយកចុះ
គីស គីសតារីសគីស គីសគីស តារីសគីស

ស្រី បើបេះបានហើយ កុំឡូយបង់ចោះ
ទុកវាដាំជុះៗ កព្វជសន្ដាន ។

ប្រុស ស្វាយខ្ញុំស្វាយទោល ឱ្យចោល
ម្ដេចបាន ទុកតសន្ដាន កូជស្វាយ
មួយមែក ។

គីសគីស តារីសគីស គីសគីស តារីសគីស

បទហ្គួន ទំនុកច្រៀង ចិពគុដោយ ស៊ិន-ស៊ីសាមុត
ច្រៀងដោយ ស៊ិន-ស៊ីសាមុត ចិព រស់-សេរីសុទ្ធា
ដឹកនាំវង់ភ្លេង ហាស់-សាឡូង C 7076 A

ព្រៃងកើត
(SARAVANM)

—នី! ព្រៃងកើត គេថាព្រៃគេ «ឱ្យបវ៌ិះ»
កាព្រៃថ្មីទៀត រំពឹងព្រៃលិច ព្រៃងចាល
ម្យ៉េត សន្ដានផៅញ្ញាតិ កាព្រៃឡ្យជង
គីស គីស តារីសគីស គីស គីស តារីសគីស

—ស្រលណោះទឹកផៅ ហ្គាមកល្បក់ៗ ដោយ
សរសៃសក់ ដោយសរសៃសក់ សក់ស្រី
នួនល្អង មិនដិងទាល់សោះ អូនមានគួគ្រង
ភ្លេចអស់ព្រៃបង ភ្លេចព្រៃងកើត ។
គីស គីស តារីសគីស គីសគីស តារីសគីស

បទហ្គួន ទំនុកច្រៀង
ចិពគុដោយ ស៊ិន-ស៊ីសាមុត
ច្រៀងដោយ ស៊ិន-ស៊ីសាមុត
ដឹកនាំវង់ភ្លេង ហាស់-សាឡូង
C 7076 B

① 간지러워! 간지러워! / 우리 언제 결혼하나요?

② 신 시사뭇 / 로스 세러이 소티어

③ 헹헹

④ C-7136

⑤ 1973

⑥ 작곡·작사: 보이 호

⑦ 신 시사뭇과 로스 세러이 소티어의 유명한 두 곡으로 된 이 앨범 커버 역시 넉 돔의 그림이다. 이 음반 커버는 께오 시논이 42년 동안 보관했으며, 음질은 여전히 훌륭하다. 다소 코믹한 그림이 곡의 주제와 어울린다.

អើសិបណាស់ ! អើសិបណាស់ !

Jerk Twist

– ‹ ក្រៅ! អូញ កុំលេងចាក់ចង្កេះ កុំលេងចាក់ចង្កេះ
ចាក់យ៉ាងនេះអើសិបណាស់ › ។
អើសិបណាស់ អឺយ៉ាស់! អឺយ៉ាស់! កុំលេងតែផ្ដាស់
ខ្លាស់តែឥឡូវ ប្រែសាវុងហើយ

......... Musique

Bis {
– ‹ យី! អស់ពីចាក់ត្រូវឡេកបង មកខាំក្តិចតែម្តង
តើឡូវបងទាំម្តេចបាន › ។
ទ្រាំ មិន បាន មិនបាន មិនបាន ប្រងទៅ
កល្បណា មិនបានទេអូន យប់នេះសងសឹកហើយ
}

ច្រៀងដោយ ស៊ីន.ស៊ីសាមុត

ក្រុមហ៊ុន បទភ្លេង និង ទំនុកច្រៀង

ហេង-ហេង នៅយ.ហួរ

សញ្ញាថាស ដឹកនាំភ្លេង ហាស់.សាឡុន

ច័ន្ទនាយា ក្រុមពន្ត្រី ~វិស្ដី~

C 7136 A

រៀបការពេលណា ?

Jerk Twist

– មួយជង់ ពីរជង់ បីជង់ បួនជង់ ឬខែមួយជង់ បងងង
ការអូន មួយឆ្នាំទៅហើយ ចេះតែស្ងាត់សូន្យ ព្រាន់តែ
ការអូន ជារៀបការ

– អូនស្រឡាញ់គ្នា មិនឡេងដឹង ឥឡូវថ្ងៃហ្នឹង គេដឹងអស់
ហើយ ជួចខ្ចោចជើរ លាក់មិនជិតឡេីយ មេញាបន្តើយ
រៀបការពេលណា ?

ត្រហ្មឺម : ហ្ម

– នេះស្នេហ៍ជានក្លួន មិនចាន់បានខ្លួន តាំនៅប្រសូន
ការការព្រានើយ បើបានខ្លួនឡេកមិនវាទៅហើយ ចង
កបណ្ដោយ ខ្លាស់គេ

– ពេលណាអូនជួបបងចាំកុំកួ មានក្ងេីវប្រសេីចងំងៃ
ច្រីនណាស់ តែតាមការពិត យេីញចិត្តបងច្បាស់
បងចងំចោលចាស់ រៀបការថ្មីវិញ

ច្រៀងដោយ រស់.សេរីសុឡ្ងា

ក្រុមហ៊ុន បទភ្លេង ទំនុកច្រៀង

ហេង-ហេង នៅយ.ហួរ

សញ្ញាថាស ដឹកនាំភ្លេង ហាស់.សាឡុន

ច័ន្ទនាយា ក្រុមពន្ត្រី ~វិស្ដី~

C 7136 B

(65)

① 장미 한 송이 / 누가 내 그림을 그렸나
② 신 시사뭇 / 펜 란
③ 헹헹
④ C-7145
⑤ 1973
⑥ 작곡·작사: 녁 돔, 오케스트라: 돈뜨러이 라스머이
⑦ 신 시사뭇과 로스 세러이 소티어의 인기곡이 녁 돔의 그림과 함께
 한 장의 음반에 담겼다. 두 곡은 모두 매우 유명한 화가 녁 돔이
 작사, 작곡한 것이다.

វប្បយនង

« LA SOLITAIRE »

១.-ស្រស់អើយស្រស់ម្ល៉េះទេ អោយរៀមបងស្នេហា
កុលាបស្រស់អស្ចារ្យ មេចថ្ងាដុះក្នុងព្រៃ
បងឃើញអូនដូចទឹក ស្ទើរតែក្តីកស្សាតែ
លួចស្រឡាញ់ស្រស់ស្រី ក្នុងន័យស្រឡាញ់ស្លៀះ "ជួន"

២.-កែវអង្កុយម្នាក់ឯង ប្រលែងនឹងទឹកជ្រោះ
រៀមបងចង់ស្គាល់ល្មើះ តើពិរោះយ៉ាងណា
ឯកុលាបមួយបង រៀមសូមចងស្នេហា
សូមកុលាបមេត្តា ចិន្តារៀមបងផង "ជួន" ។

អ្នកណាអោយគូរ ?

១.-នៃស្រស់ប្រិមប្រិយ សូមស្រីកុំអាលទៅណា ព្រោះបង
មានការ ជីវិកុំអាលរសរាន់ - មកតាមប្រសបង នូនលួងនឹង
បានរង្វាន់ មានតម្លៃណាស់អូន រៀមបង ទុកជួនស្រីស្នេហ៍

២.-នេះនៃរូបស្រី ស្ងាវៃ របស់ប្រសបង ជិតឥតផ្ងុំកន្លង នូន
លួងពេញចិត្តឬទេ - រៀមបងទំរៃ បីថ្ងៃ ឥតមានឥតញញែ
យប់ក៏ឥតគេងដែរ អង្កុយតែ គូររូបជីវិ

 "ស. អោយមក នរណាអោយគូរ"

៣.-គូរស្មាតម្ល៉ងហើយ អូនអើយ ហេតុអីក៏នឹង កញ្ជក់យកវិង
ព្រលឹងឥតមានវាចា - ទំគូរយកល្អ ចង់ដូង សេចក្តីស្នេហា
តែសម្រេចសោចការ វាចា អរគុណក៏�នឹង ។

 "ស. បានគេមិនស្តីអោយ ត្រាត់ហើយ"

បទភ្លេង មហោរី បទភ្លេង ទិម-សំផែល

ចង្វាក់ វ៉ាល្ស៍ចាច់ ចង្វាក់ រាំវង់

ច្រៀងដោយ ស៊ីន-ស៊ីសាមុត ច្រៀងដោយ ស៊ីន-ស៊ីសាមុត

ទំនុកច្រៀង : ញ៉ុក-ទិម ទំនុកច្រៀង : ញ៉ុក-ទិម

C 7145 A C 7145 B

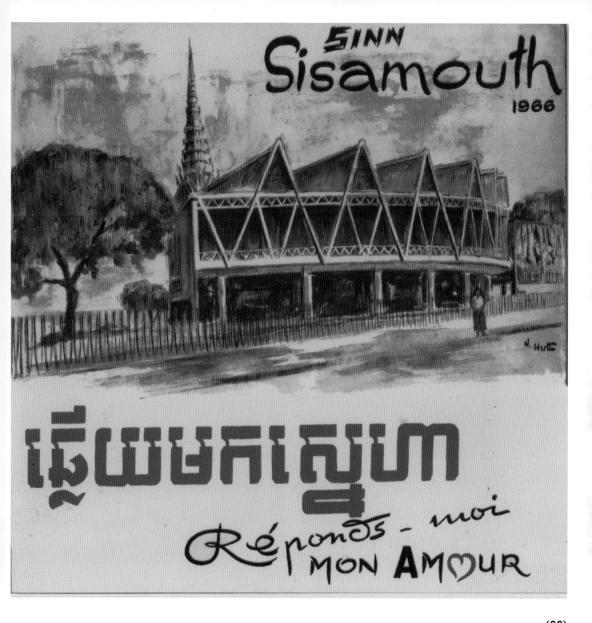

(66)

① 나의 사랑, 내게 대답해요 / 압도당한

② 신 시사뭇 / 펜 란

③ 캄보디아

④ 45-66001

⑤ 1966

⑥ 작곡·작사: 스바이 삼 어으아 / 작곡: 메르 분, 가사: 보이 호

⑦ 이 음반은 캄보디아 빈티지 뮤직 아카이브가 깜뽕짬Kampong Cham
　 지역 스러이 산토르Srey Santhor 마을의 따끼 히로Taki Hiro씨에게서
　 발견했다. 또한 우연히 만난 농 니엉Nong Neang 선생으로부터 16개의
　 음반을 기증받았다. 이 음반들은 모두 좋은 상태를 유지하고 있다.
　 커버 그림(짝또묵 극장)은 N. 후어의 작품임.

ស៊ីន ស៊ីសាមុត

ផ្ដើយមកស្នេហា

REPONDS-MOI MON AMOUR (Boléro cha cha cha)

CHANTEE PAR **SINN SISAMOUTH**

MUSIQUE ET PAROLES DE **SVAY SAM EUA**

ខ្ញុំញ៉ាំណាស់

T'AIME FOLLEMENT (Slow fox)

CHANTEE PAR **PEN RAN**

MUSIQUE DE **MER BUN**

PAROLES DE **VOY HO**

ប៉ែន-រ៉ន

45-66001

IMP. HENRY P-PENH

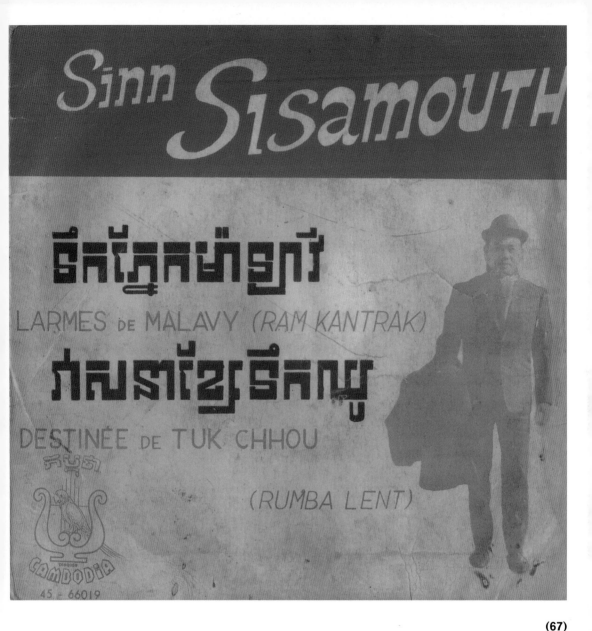

(67)

① **말라비**Malavy**의 눈물 / 흐르는 물의 운명**
② 신 시사뭇
③ 캄보디아
④ 45-66019
⑤ 1966
⑥ 작곡·작사: 신 시사뭇
⑦ 캄보디아 빈티지 뮤직 아카이브는 신 시사뭇재단을 통해서 께오 시논을 만나 그와 함께 음반들을 최상의 상태로 보존하기 위해 노력했다. 이 노래의 저작권은 신 시사뭇 유족 소유이다.

ទឹកភ្នែកម៉ាឡាវី

LARMES DE MALAVY (Ram Kantrak)

Chanté par SINN-SISAMOUTH

Musique et Paroles de SINN-SISAMOUTH

វាសនាខ្ញុំទឹកឈូ

DESTINEE DE TUK CHHOU (Rumba lent)

Chanté par SINN-SISAMOUTH

Musique et Paroles de SINN-SISAMOUTH

NOS DISQUES CHOISIS

ឆ្លើយឈមក្សេ្តហា

66001

PONDS-MOI MON AMOUR (Boléro Cha Cha Cha) Chanté par SINN-SISAMOUTH

ខ្លាញ់ក្បាលាស់

AIME FOLLEMENT (Slow fox) Chanté par PEN RAN

ឆ្ងាយស្នេហា

66002

AMOUR DECU (Slow Rock) Chanté par SINN-SISAMOUTH

ខ្លងភ្ញីអនុស្សាវរីយ៍

SOUVENIR SUR LA MONTAGNE (Rumba Lent) Chanté par SINN-SISAMOUTH

ជីវិតខ្ញុំសម្រាប់តែអ្នក

66003

A VIE EST POUR TOI (Boléro Twist) Chanté par SINN-SISAMOUTH

ដេីមបយកបង

EN DORMIR MON CHERIE (Rumba Lent) Chanté par NECU MARIN

វិកម្មខ្ញុំ

45-66004

MA DESTINEE (Slow Rock) Chanté par SINN-SISAMOUTH

ទ្រាមិនបាន

IRRESISTIBLEMENT (Rumba Lent) Chanté par SINN-SISAMOUTH

ជួបដៅយៃចដង្ស

45-66005

RENCONTRE IMPREVUE (Rumba Lent) Chanté par SINN-SISAMOUTH

ស្ដាេចិត្តមិនជ្រៅ

COMMENT EST TON COEUR (Boléro Twist) Chanté par SINN-SISAMOUTH

ហេីបមួយពាន់ដង

45-66006

MILLE BAISERS (Rumba Lent) Chanté par SINN-SISAMOUTH

សក់ក្រអូប

CHEVEUX EMBAUMES (Rumba Lent) Chanté par SINN-SISAMOUTH

218

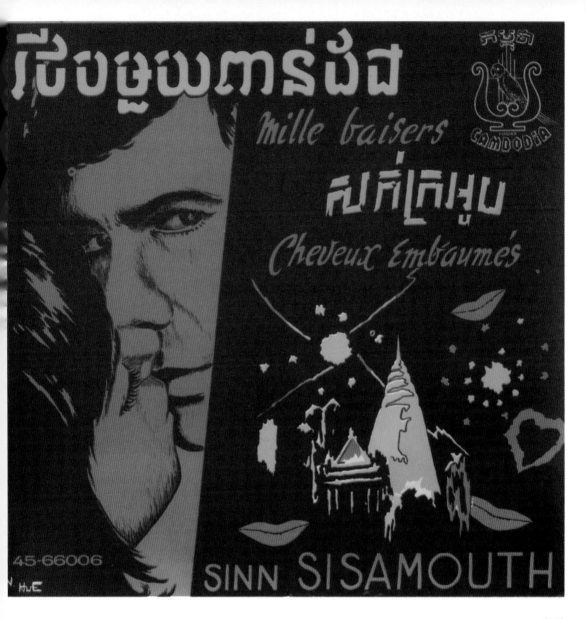

(68)

① 수백만 번의 키스 / 향기로운 머릿결
② 신 시사뭇
③ 캄보디아
④ 45-66006
⑤ 1966
⑥ 작곡·작사: 보이 호
⑦ 이 음반은 호주의 개인 수집가에 의해 보존되다가 다른 수집가에
　의해 캄보디아로 돌아오게 되었다. 이 수집가는 캄보디아 빈티지
　뮤직 아카이브에 디지털 파일과 음반커버를 기증했다.
　캄보디아에서 발매된 초기의 음반의 커버는 대부분 그림을
　사용하고 있으며, 그림은 N. 후어의 작품이다.

ដើមម្ដយពាន់ដង

45-66006

MILLE BAISERS (Rumba lent)
CHANTEE PAR **SINN SISAMOUTH**
MUSIQUE ET PAROLES DE **VOY HO**

សក់ក្រអូប

CHEVEUX EMBAUMES (Rumba lent)
CHANTEE PAR **SINN SISAMOUTH**
MUSIQUE ET PAROLES DE **VOY HO**

IMP. HENRY P-PENH

ស៊ីន ស៊ីសាមុត

45-66048 A

DARA

Je vous attends mon chéri (Boléro twist)

Katakiri (Slow Boléro)

(69)

① 당신을 기다려요 / 내 마음을 뛰게 해요
② 펜 란
③ 캄보디아
④ 45-66048
⑤ 1966
⑥ 작곡·작사: 스바이 삼 어으아, 오케스트라 단장: 하스 살란
⑦ 사랑에 빠진 한 여인이 자신의 열정과 슬픔을 표현하는 곡들이다.
　 가수는 상대방이 그녀의 마음을 열고 진실함을 보기를 호소한다.

PenRân

ចាំងៃបងខ្ញុំ

Je vous attends mon chéri
(Boléro twist)

Chantée par PEN RAN
Musique et Paroles de SVAY SAM EUA
Chef Orchestre HAS SALAN

ហុះត្រចៀក

Hatakiri
(Slow Boléro)

Chantée par PEN RAN
Musique et Paroles de SVAY SAM EUA
Chef Orchestre HAS SALAN

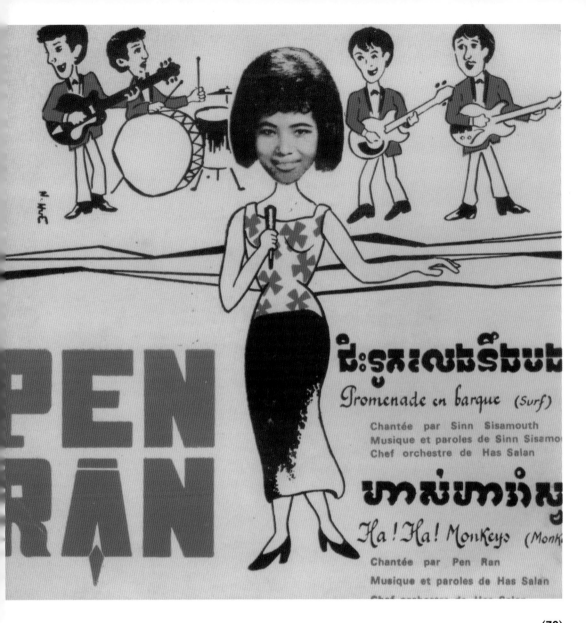

① 당신과 함께 노를 저어요 / 하! 하! 몽키스
② 신 시사뭇 / 펜 란
③ 캄보디아
④ 45-66058
⑤ 1966
⑥ 작곡·작사: 신 시사뭇 /
　작곡·작사: 하스 살란, 오케스트라 단장: 하스 살란
⑦ 1966년에 발매된 가장 아름다운 댄스곡들을 담고 있는 이 음반은 프랑스, 호주,
　미국, 캄보디아 등지에 보존되어 있다. ‹하! 하! 몽키스›는 펜 란의 유명한 댄스곡으로
　그가 몽키스 스타일로 부르고 춤춘 유일한 곡이다. 이 음반의 A면은 신 시사뭇이 외국
　스타일로 부른 노래를 싣고 있다. 이 곡은 저작권 요청 중이다.

SISAMOUTH

ជិះទូកលេងនឹងបង

Promenade en barque (Surf)

Chantée par Sinn Sisamouth
Musique et paroles de Sinn Sisamouth
Chef orchestre de Has Salan

ហាស់ហារាំស្វា

Ha! Ha! Monkeys (Monkeys)

Chantée par Pen Ran
Musique et paroles de Has Salan
Chef orchestre de Has Salan

MONKEYS

ខ្ញុំឃើញស្វាមួយរ៉ៃ (MONKEYS) ស្វានេះ
សែនចេះកេអ្វីៗៗប្រៀបផ្ទឹមធិងធាន ពេលរាំមួលៗ
ញាក់មុខ-ញាក់ខ្លួន-ញាក់ប្រាណ ធ្វើមុ
ស្ងេញស្ងាញ សើចឲ្យហា ៗ ធំៗគឺស
ហោៗៗ (MONKEYS) ហោៗៗ ធំៗគឺស
រាំតឿងឿតពៅ (MONKEYS) ឃើញខ្ញុំរាំដៃ ។

45-66058

SINN SISAMOUTH

ANGKOR
DISQUES
45 - 2008

កាលអូនរាំ
MONKEYS PARA (monkeys)

កុំបែរចោលអូន
NE ME LAISSERAS PAS
(slow fox)

(71)

① 몽키스 춤을 출 때 / 제발 떠나지 말아요
② 신 시사뭇
③ 앙코르
④ 45-2008
⑤ 1966
⑥ 작곡·작사: 신 시사뭇, 편곡: 하스 살란 /
　작곡: 메르 분, 작사: 신 시사뭇, 편곡: 메르 분
⑦ 개인 소장 희귀 음반커버. 이 음반은 크메르루주 이전에 캄보디아
　밖으로 나갔으며 호주에서 발견되었다. 캄보디아 빈티지 뮤직
　아카이브에 따르면 현존 음반은 총 4장인데 모두 디지털로
　녹음되었다. 곡의 저작권은 신 시사뭇 유족에게 있다.

CHUOP saroeun

កលប្យុរវ៉

Monkeys

Chanté par Sinn-Sisamouth

Musique et Paroles de Sinn-Sisamouth

Chef orchestre HAS SALAN

កុំបីទៅលរ្យុរ

Ne me laisseras pas

Chantée par CHUOP SARŒUN

Paroles de Sinn-Sisamouth

Musique de MER BUN

Chef orchestre MER BUN

MONKEYS SLOW FOX

SINN
SISAMOUTH

45-2002

NE SOYEZ PAS PUDIQUE (Slow)

NE TE FACHE PAS (Bossa nova)

(72)

① 눈물의 둥지 / 화내지 말아요
② 신 시사뭇
③ 앙코르
④ 45-2002
⑤ 1966
⑥ 작곡·작사: 신 시사뭇, 편곡: 하스 살란 /
　　작곡·작사: 스바이 삼 어으아
⑦ 캄보디아 빈티지 뮤직 아카이브가 소장한 신 시사뭇의 희귀 사진으로
　 이베이를 통해 구입한 것이다. 음반은 2011년 프랑스에서 높은
　 가격으로 거래되었으며, 여전히 훌륭한 음질을 보존하고 있다.
　 전시된 앨범 중 신 시사뭇의 전신이 유일하게 나와 있다.

ស៊ីន ស៊ីសាមុត

បងុងទឹកភ្នែក

NE SOYEZ PAS PUDIQUE (Slow)

Chantée par SINN-SISAMOUTH
Musique et paroles de SINN-SISAMOUTH
CHEF D'ORCHESTRE : HAS SALAN

កុំខឹងអីអូន

45-2002

NE TE FACHE PAS (Bossa nova)

Chantée par SINN-SISAMOUTH
Musique et paroles de SVAY SAM EUA
CHEF D'ORCHESTRE : MER BUN

IMP. HENRY P. REMY

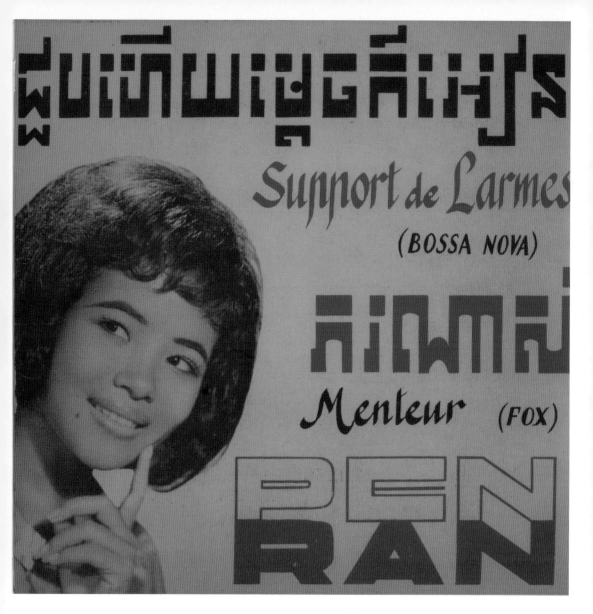

(73)

① **눈물 / 거짓말쟁이**
② 신 시사뭇 / 펜 란, 네오 나린
③ 앙코르
④ 45-2005
⑤ 1966
⑥ 작곡·작사: 신 시사뭇, 오케스트라 단장: 하스 살란 /
　작곡·작사: 보이 호, 오케스트라 단장: 뻬오 완 짠
⑦ 미국에 거주하는 수집가 캄보디아 빈티지 뮤직 아카이브
　프로젝트를 위해 기증한 음반커버이다. 매우 서정적인 두 곡이
　실려 있지만 음반은 유실되었다.

ខ្ញុំបានបួងបួងឱ្យអូនស្រឡាញ់

SUPPORT DE LARMES (Bossa Nova)

Chanté par Sinn - Sisamouth

Musique et Paroles de Sinn - Sisamouth

Chef orchestre HAS SALAN

គំនរពាក្យកុហក

MENTEUR (Fox)

Chantées par PEN RAN et NEOU NARIN

Musique et Paroles de VOY HO

Chef orchestre PEOU VAN CHAN

45 - 2005

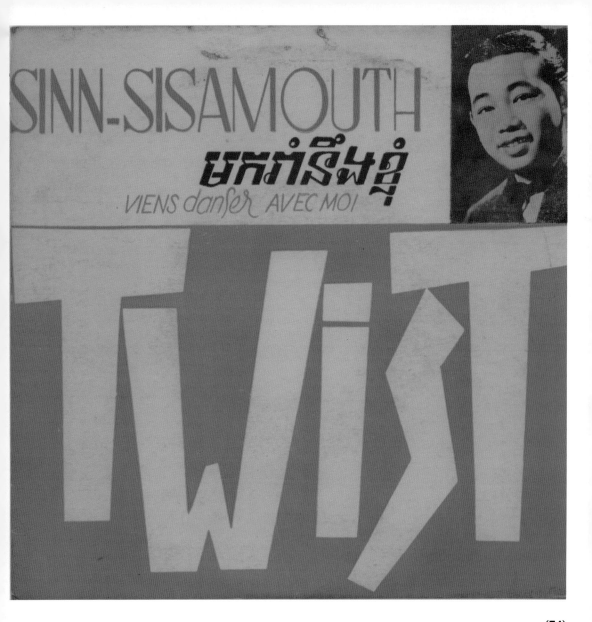

① 나와 함께 춤을 / 당신이 여기 없다면

② 신 시사뭇

③ 앙코르

④ 45-2007

⑤ 1966

⑥ 작곡·작사: 메르 분, 작사: 신 시사뭇, 편곡: 메르 분 /
　작곡·작사: 스바이 삼 어으아, 편곡: 하스 살란

⑦ 음반사 앙코르가 발매한 신 시사뭇의 첫 번째 트위스트 히트곡이다. 앙코르가 발매한
　싱글 앨범들은 탱고Tango, 슬로우Slow, 룸바 렌트Rumba Lente, 보사노바Bossa nova,
　차차차Cha-Cha-Cha, 람봉Ram Vong, 블루Blues, 칼립소Calypso, 폭스Foxtrot 등 다양한
　장르를 아우른다. 이 음반은 개인 소장자가 캄보디아 빈티지 뮤직 아카이브에 기증했다.

231

ស៊ីន ស៊ីសាមុត

ANGKOR

45. 2007

មកកាន់រាំង ខ្ញុំ

Viens danser avec moi (TWIST)

Chantée par SINN-SISAMOUTH Musique de MER BUN

Paroles de SINN-SISAMOUTH Chef Orchestre MER BUN

បើគ្មានអូន

Si n'étais pas de toi (RUMBA LENT)

Chantée par SINN-SISAMOUTH Musique et paroles de SVAY SAM EUA

Chef orchestre HAS SALAN

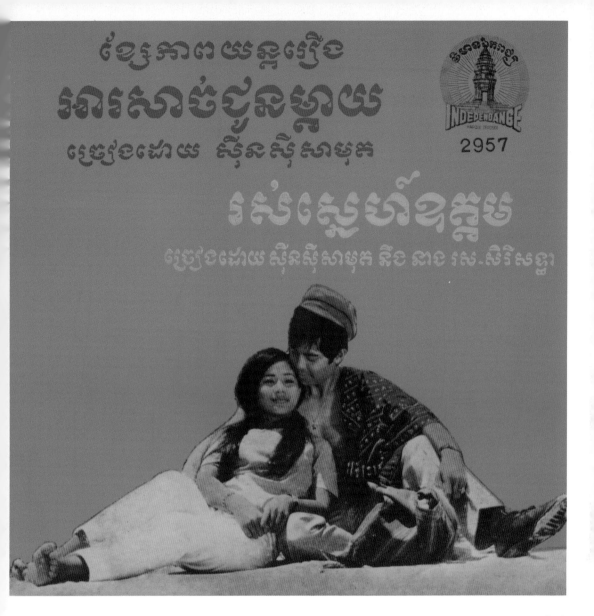

① **최고의 사랑 / 화내지 말아요**

② 신 시사뭇, 로스 세러이 소티어 / 신 시사뭇

③ 인디펜던스

④ 2957

⑤ 1968

⑥ 작곡 · 작사: 꽁 분체온, 편곡: 메르 분 /

 작곡 · 작사: 신 시사뭇, 꽁 분체온, 편곡: 메르 분

⑦ 전쟁 이전에 수집된 희귀 음반. 깜퐁 스페우 지방의 탑에서 발견되었으며,
 이후 한 노인이 본 소카Bon Sokha 씨에게 주었다. 현재 캄보디아 빈티지
 뮤직 아카이브에 기증되어 보관 중이며 디지털로도 녹음되었다. 작사와
 작곡을 담당한 꽁 분체온은 2016년 4월 17일 77세의 일기로 세상을 떠났다.

ចម្រៀងឯកពស្រង់ចេញពីខ្សែភាពយន្ត

រឿង អា រសាច់ជូនម្ងាយ

ព្រ សា ព មាស ភា ព យន្ត

រ ស រ ស្នេ ហ៏ ឧ ត្ត ម

ព្រ.ស៊-
{ ដើមព្រែចយោល លោកករញ្ញាលឧឆ្លើឆ្លោក្បូន
ស្នេហ៏ថៃត្រើច់ចុំ៉ចំ៉ ៉ សាពស្នេហ៏ឧត្តមចាសនា
រដោរារោរាតកថ្មី ។

ព្រ.ស៊-
{ ក្លិនជីចិត រៀមបានប្រឡិតចិត្តស្នេហ៏ជូនស្រី
ចណ្ដះតូចធ៌ម៌ក៌ភិតអ្វី ឆ្វិរតជួចក្រើយឧសូ៉ីយ
បានមើក្តីស្នេហ៏ចសុឆ្ន ។

ព្រ.ស៊-
{ ចាំច់ប្រសថៃ ចាំច់ប្រសថៃ ចុឆាល្យក៉ួយ
ជួឆក្តិមុ៉មកផូ៉ឡ្ងាច់ចាសនា ស្នេហ៏ត្រាច់ដុត
នោះជាឆិតក្រុតក៌ដុតមិនបាន ។

ព្រ.ស៊-
{ ផំនោថ្មី ជុ៉ឧារ៉ោឆៃយើឆ៌ាច់ពីរ្បាណ នោះ
ព្យ៉ាច់ចៃកក៌រៃ៌ចកមិនបាន នោះមារភោរព្រើឆ
រ៉ញ្ញរ៉ាន ក៌ប្រាណៗរៃៃ ស្នេហ៏មួយ ។

Musique et Paroles
par : KONG-BUN-CHHŒUN

Chantée par : SINN-SISAMOUTH et ROS-SEREY-SOTHEA

Arrangement par MER-BUN

2957

INDEPENDANCE

ចម្រៀងឯកពស្រង់ចេញពីខ្សែភាពយន្ត

រឿង អា រសាច់ជូនម្ងាយ

ព្រ សា ព មាស ភា ព យន្ត

អារសាច់ជូនម្ងាយ

INTRO : ក្ឧស្ងួមអារសាច់ជូនមៃ-អារសាច់ជូនម្ងាយ

ស្ងួមលើករ៉្ងមាមដៃ៌ខ៉ច់ផ្ដាច់ឡោចាិត ក្ដិនឡាម
ឧកេ៉ើចិត ប្រឆិតដៃ៉ជើចាសនា ជ៉ុចតុ៉ច៉ៗ៉ជ៉ារ៉៉
ក្ឧ៌ុ៌នច៉ុច្ចា លច់ឡាចខ្ញោៗ៉ឡ្ងាច់ម៉ា ស្ងា ប្រចារ
ជ៉ុនមៃ៌ព៉ាចអល់ ។

ឡោចាិតក្ឧ ហ៉្ឧ៉្ផ៉ូ៉ព្រៃ៌ចៃ៌នឆៃនៃ៉ លាឡើយចណ្ដះ
រ៉ឆស៊៉ហ៏ ៃៃលស្រើ៌ច៉ុណ្ណះៗ៉តលាៃ៌ច៉ោ ៉ខ៉ុតឡ្ងាចខ្ញះ
ឡ្ងាមលច់ស្ងាមស្នេ៌ហ៏ៃៃលម៉ុ៉ច អារសាច់ជ៉ុន
ឡ្ងាមយ៉ាចស្ងោ៉ាច់ឡ៉ោះពីកៃ៌ោះម្ងាយៃៃ ។

បាតៃ៌ើឌអ៉ុកមានឡើស្ងាចអ៉ុក្រុក ៃ៉៉៉ប្រាច់ឆ្ងិក្ឧ
ត្រុ៉ចៃ៌៉ស៉ុ៉ៀ៌ឃៈ៌នាច់កៃ់ៗ៉ុកអ៉ៃៃ ស្នេ៌ហ៏ឃ្ឧ៌ចចិត្តក្ឧ
ប្រៃ៉្ងើៃៃៃ៌ុ៌ក្ឧ៌ករ៉ាៃ៌ៗ៉ា៉ល់ៃៃ ស៉ុ៌ៃ៌ៗ៉ាៃ៌សាច់ជ៉ុនម្ងាយ
ៃៃ ឡោក៌ឺ៌យ៌ក៌ផ៌ម៌ឆៃ៌ៗ៌ៃ៌មឧ ។

ស៉ុ៌ៃៃ៌៉ៗ៉ៀ៌ៗៈ៌ក្ឧ៌ៃ៉៌ច៌ៃ៌ៗ៉អល់ ខ្ញ៌ុឧ៌ៃៃ៌ៗៃៃ៌ៗ៌ៗ៌ក្ឧ
ឡ៌ោ៉ៗ៉ៃ៌ៃៃៃ៌ៗៃៃៃៗ៉ៗ៉៌ៗ៌ស្រើ៉ុ៌ល្ង៌ៗ៉ៃ៉ៃៃ ស៉ុ៉ៗ៌ក្ឃ៌ៃ៉ៗ
ៃៃ៌ៗ៌ស្រ៉ាៃ៉ៗៃ៌ៗ៌ស្រ៉ាៃ៉ៗ៌ៗ៉ៃៃ៌ៃៃៗ៌ៃ៌ៗ៌ត៌ម៌ាៃ៌ ៉ខ្ញៃ៌ៗ៉ៃ៌ៗ៌ឆៃ៉ៗ៉ៗ៌ៗ៉ៃ៉ុ៌ៗ
ក៌ិៃ៉ៗ៌ៃ៌ៃ៉ៗ៌ ៃៃ៌ស៉ៗៃ៉ៗៃ៌ៗ៌ៃ៉ៗ៌ៗ៌ៃ៌ៃ៌ត្រ៉ៃ៉ៗ ។

Musique de SINN-SISAMOUTH

Paroles de KONG-BUN-CHHŒUN

Chantée par : SINN-SISAMOUTH

Arrangement par : MER-BUN

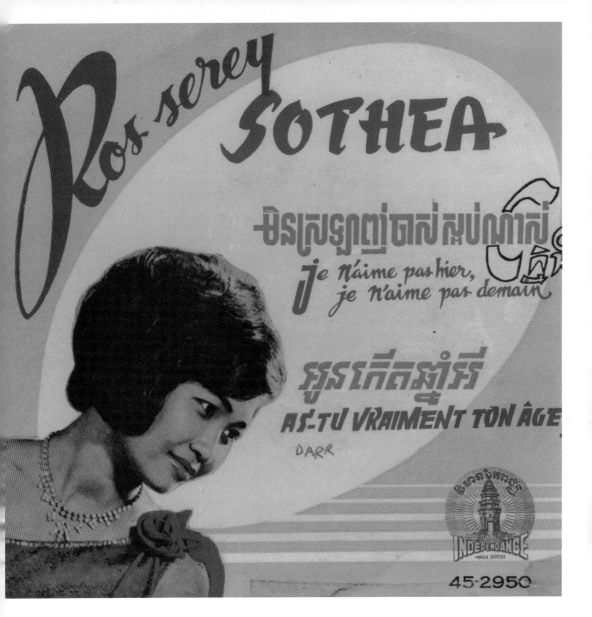

① 노인을 사랑하지 마세요, 젊은이를 미워하세요 /
 어느 해에 태어났나요?
② 신 시사뭇 / 로스 세러이 소티어
③ 인디펜던스
④ 45-2950
⑤ 1967
⑥ 작곡·작사: 낌 삼 엘, 신 시사뭇,
 오케스트라: 돈뜨러이 쁘래어 짠 라스머이
⑦ ‹노인을 사랑하지 마세요, 젊은이를 미워하세요›는 캄보디아 빈티지 뮤직
 아카이브가 소장한 드문 람봉 곡이다. 커버에는 작사와 작곡이 낌 삼 엘로
 되어 있지만, 음반의 레이블에는 작사, 작곡 신 시사뭇으로 되어 있다.

SInn

មិនស្រឡាញ់ចាស់ ស្អប់ណាស់ក្មេង

Je n'aime pas hier, Je n'aime pas demain

Musique et paroles de Kim Sam Ell

Chentée par : SINN-SISAMOUTH

et ROS SÉREI SOTHEAR

អូនកើតឆ្នាំអី

As–Tu vraiment ton âge ?

Musique et paroles de Kim Sam Ell

Chantée par : SINN SISAMOUTH

et ROS SÉREI SOTHEAR

INDEPENDANCE

45-2950

Sisamouth

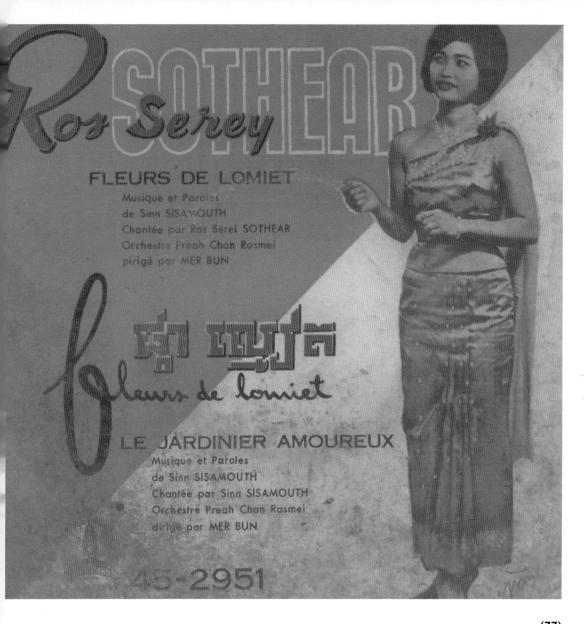

① 꽃 / 정원

② 로스 세러이 소티어 / 신 시사뭇, 로스 세러이 소티어

③ 인디펜던스

④ 45-2951

⑤ 1967

⑥ 작곡·작사: 신 시사뭇, 오케스트라 단장: 메르 분(쁘래어 짠 라스머이 오케스트라)

⑦ 이 음반은 1960년대부터 께오 시논이 소장해왔다. 당대 최고의 가수 로스 세러이 소티어가 푸른색의 전통의상을 입고 서 있는 모습을 풀 사이즈 보여주는 매우 희귀한 커버이다. 음반에 실린 두 곡은 꽃과 정원을 노래한 곡들이다. 전통적으로 꽃은 여성으로, 말벌과 꿀벌은 남성으로 비유된다. 이 곡들은 저작권으로 보호되는 73개의 곡에 속한다.

ផ្កា រ ល្ម៉ៀ ត
FLEURS DE LOMIET

Musique et Paroles
de Sinn SISAMOUTH
Chantée par Ros Sérei SOTHEAR
Orchestre Preah Chan Rasmei
pirigé par MER BUN

េ ប ៈ បា ន ឪ្យ េ ឃ
LE JARDINIER AMOUREUX

Musique et Paroles
de Sinn SISAMOUTH
Chantée par Sinn SISAMOUTH
Orchestre Preah Chan Rasmei
dirigé par MER BUN

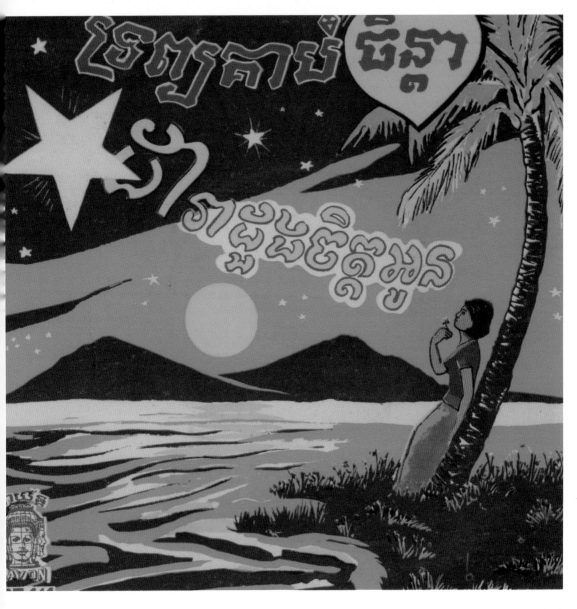

① 내 마음의 선물 / 내 마음의 별

② 신 시사뭇 / 로스 세러이 소티어

③ 바이욘

④ PT 111

⑤ 1968

⑥ 가사: 신 시사뭇, 오케스트라 단장: 모름 분나 러이

⑦ 이 음반은 캄보디아 빈티지 뮤직 아카이브가 미국에서 수집했다.
두 곡은 모두 중국곡의 커버곡이지만, 신 시사뭇과 음악팀은 원곡을
캄보디아 스타일로 편곡했다. ‹내 마음의 선물›은 그에게 감동을
주는 선물을 건넨 한 여인에 대해 노래하고 있다. 그 선물은 값을
따질 수 없는 것이었다고 한다.

ទ្រព្យគាប់ចិត្តា

1. បេីសិនអូនឲ្យរបស់អ្វីមួយប្រគល់មកបង ស្រស់ពោរទន្លេឡង
បងក៏ទទួលតែមួយប៉ុណ្ណោះ ទោះអូនឲ្យច្រេីនស្មេីរតរាប់មិន
អស់ បងក៏ទទួលដោយស្មោះ តែបងទទួលយកគ្រឹមតែ
មួយប៉ុណ្ណោះជាទ្រព្យគាប់ចិត្តា ប្រទេីពីវិត ស្មារស់មិគតិត
រក្សាឲ្យគង់ គឺស្នេហា ដែលអូនប្រគល់ទុកឲ្យប្របង

2. អ្វីក្រោពីនោះដែលពោរស្រីស្រស់ឲ្យប្របងដែរ ពោញចិត្ត
ទទឹរអស់អតខ្ញុំទនស្នេហ៍ធ្លាប់ថែត្រកង ទោះនោរពេលអូន
ឃ្លាតកាយឆ្ងាយពីបង ច្រេីនថ្ងៃច្រេីនខែកន្លន បងក៏នោរតែ
ចាំឆន្ទលឃងឥតប្រែក្រឃ្យៈផ្ងាស់ពីស្នេហ៍ ។
ស្នេហ៍យេីងទេ–អូន រេៀងរ៉ាវអតីត បណ្ឌិតចោលតាមក្បួន
ចោលឲ្យធ្លាយ រ៉ាយរ៉ាប់ជាថ្មីរេៀងស្រីនឥងបង

បទភ្លេងបរទេស
ទំនុកច្រេៀង : ស៊ីន-ស៊ីសាមុត
ច្រេៀងដោយ : ស៊ីន-ស៊ីសាមុត

111 **A**

ជារាជ្ជងចិត្តអូន

1. លេីរេហា មានហ្មឥជាអាជាច្រេីនពេញអាកាស តែតចិត្តខ្ញុំ
ស្រឡាញ់ខ្ងុំណែណាស់ចំពោះជារាមួយ តែទ្ងុំមិនចង់និយាយ
ប្រាប់ថាខ្ងុំស្នេហ៍ខ្ លាចក្រែងតេមិនស្ងិទ្ទនផ្ងុងចិត្តខ្ទានផ្សា

2. តែចិត្តខ្ញុំចង់នោរសាងជាមួយផងជារា ទង់និយាយប្រាប់
ដោយស្មោះថាខ្ញុំស្នេហាតែអ្នក ប៉ុភ្លេចមិនបានស្ងិផ្ទុងចទឹក
អប្រេត សង្ឃឹមក្ងុងចិត្តថានងបានស្ងិឲ្យរបស្នេហ៍តែតចិត្តកង្ងុរ

3. ទេរេៀងពិតសូមតែផុងចិត្តផ្ងារាកុំគិតឥនឥល់ អូនស្រឡាញ់
រ៉ាល់ពេលអំពល់ព្រោះតែគិត្តស្នេហា សូមថ្ងៃរាចាឲ្យចិន្ត្តា
អ្នកមានសង្ឃឹម ឬមួយជារាគ្រាន់តែពេញ�29មក្រេៀមក្រំអាល័យ

បទភ្លេងបរទេស
ទំនុកច្រេៀង : ស៊ីន-ស៊ីសាមុត
ច្រេៀងដោយ : រស់-សេរីសុទ្ធា
ដីកនីភ្លេងដោយ : ម៉ម ប៊ុត ណណា វ៉ី

111 **B**

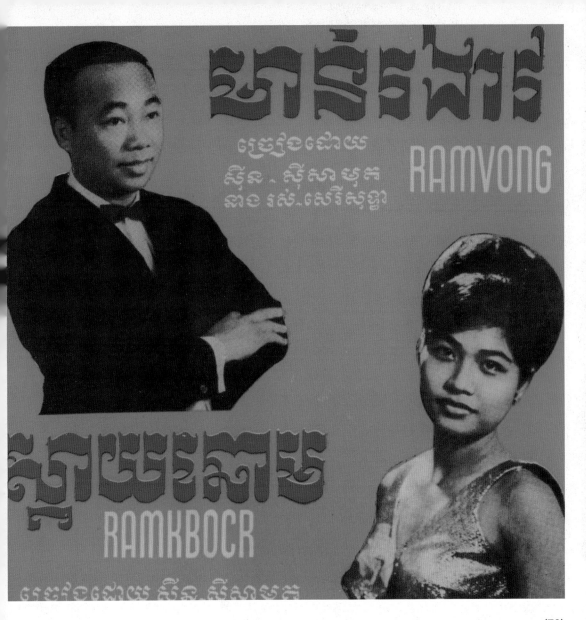

① 내 마음의 선물 / 수탉들

② 신 시사뭇 / 신 시사뭇, 로스 세러이 소티어

③ 바이욘

④ PT 102

⑤ 1967

⑥ 작곡·작사: 신 시사뭇, 오케스트라 단장: 메르 분

⑦ 유명한 댄스곡 두 곡을 싣고 있는 이 음반의 커버는 크메르 전통 의상을 입은
로스 세러이 소티어의 멋진 사진을 보여준다. 이 곡들은 시골 마을의 농부의
삶에 대한 내용을 담고 있다. 시골 마을의 사람들은 아침 일찍 일어나는데
수탉 울음소리는 이들의 자명종과 같다. 수탉이 울면 사람들은 일어나
일터로 향한다. 이 두 곡은 신 시사뭇 유족에게 저작권이 있다.

Ramkbacr

បទ ហ្វង់ប្រាណ ច្រៀងដោយ

ទំនុកនិពន្ធដោយ ស៊ុន-ស៊ីសាមុត ស៊ុន-ស៊ីសាមុត

ដឹកនាំវង់ភ្លេងដោយ ម៉ៃ-ប៊ិន

សែនស្ងាយគ្មានភ្លេចពេជ្រចរវិលណ ស្ងាយ
ថ្ងៃស្ងាយថ្មើមឆ្មើមលោកា ស្ងាយក្លិនស្ងាយ
ខ្ទនស្ងួនក្លិន្ធផ្ដា ស្ងាយផ្ការស្ងាយផ្កាប់ផ្កាប់
ថ្មមប៊ី ។

សែនស្ងាយឬកពាវមារយាសម ស្ងាយមុំ
ស្ងាយមិត្តជិតមេត្រី ស្ងាយរបស្ងាយឆោម
ឆើតពីសី ស្ងាយម្រកិសម៉យទែនល័យ
នា ។

Ramvong

បទ ហ្វង់និទ្ធុកប្រើ្យ កនិពន្ធដោយ ស៊ុន-ស៊ីសាមុត

ច្រៀងដោយ { ស៊ុន-ស៊ីសាមុត
នាង { រស់-សេរីសុទ្ធា

ដឹកនាំវង់ភ្លេងដោយ ម៉ៃ-ប៊ិន

ប្រុស | ព្រូមាន់រោទក្រហ៊ុចកញ្ជៀចបចសុំ ចូលឆាក់ ព្រូមាន់
 រោទក្រហ៊ុចកញ្ជៀចបចសុំ ចូលឆាក់ ដែលស្ងារ់កាន់ផ្ចច
 ដែលធ្វេចកាន់ធ្នាក់ បចសុំ ចូលឆាក់បច្ឆត់ចូជ៩ឆា
 បច្ឆត់ចូជ៩ឆានាអូនណា ។

ស្រី | មាន់ខ្ញុំមានម្ខាស់ កុំឆាក់ផ្ដេសផ្ដាស់ ខុសពេល
 វេលា មាន់ខ្ញុំមានម្ខាស់ កុំឆាក់ផ្ដេសផ្ដាស់ ខុស
 វេលា ប្រយ័ត្តផ្នែទាឪុកស្ងាមគ្រាវគ្រា កុំចចឆាក់
 ឆាឪុកផ្ចុបច្ឆុ ឆុកផ្ចុបច្ឆុលណាប្រសបច ។

ប្រុស | ឆើបចឆលឆាក់ ស្រីស្រស់ចលើគុណិ ចាថ់ផ្នៃឱ្យ
 ផ្ង-ឆើបចឆលឆាក់ ស្រីស្រស់ចលើគុណិ ចាថ់ផ្នៃ
 ឱ្យផ្ង

ស្រី | ផ្នៃខ្ញុំផ្នៃច្រាំ មិនអិពេបច
 ព្រាំក់ចាថ់ចច ព្រោះបចខ្លាចផ្នៃ ព្រោះបចខ្លាចផ្នៃ
 ណាអូនណា ។

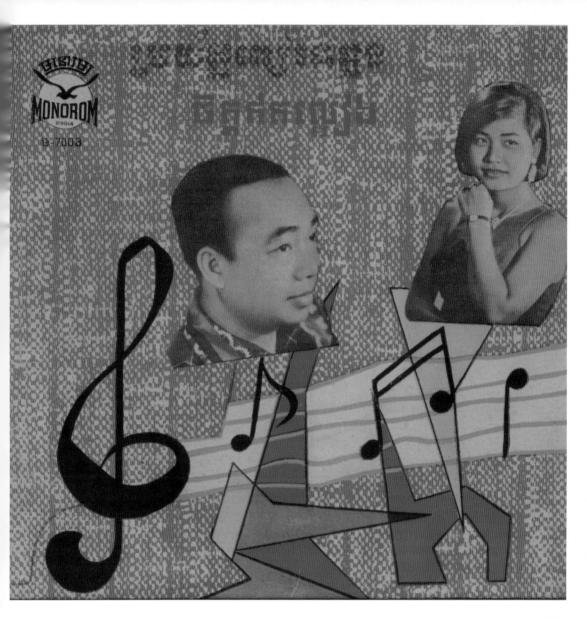

(80)

① 카르마 / 하나의 마음
② 신 시사뭇 / 신 시사뭇, 로스 세러이 소티어
③ 모노롬
④ 7003
⑤ 1968
⑥ 곡: 외국곡, 가사: 신 시사뭇
⑦ 음반에 실린 두 곡은 감성 영화 ‹천 개의 기억들›의 사운드트랙이다. 4곡이 2곳의 레코드 레이블에 의해 녹음되었는데, 헹 미어와 모노롬 레코드이다. 전통 크메르 문화에서는 한 여인이 한 남자를 싫어하게 되면, 결국 그 여인은 그 남성의 아내 / 연인이 된다고 여겨진다. ‹카르마›라는 곡은 이러한 내용을 담고 있다. 두 곡 모두 중국 멜로디의 커버곡이다.

243

ប្រយ័ត្នពៀរនាន្លង A

REAM VONG

1- អូនៗអើយអូន អូនៗអើយកុំស្ងប់បង ប្រយ័ត្នពៀរនាន្លង បានបង
នៅធ្វើថ្មី - ស្រី - គេគ្រោតចោយរបត់ ពែលម៉ិនឲ្វី ម៉ិនឲ្វីស្រ-
ឡាញ់ទេ ស្រី - គេគ្រោតគេចោយរបត់ពែលងម៉ិនឲ្វី ម៉ិនឲ្វី
ស្រឡាញ់ទេ ។

2- បងពេញចិត្តពែស្រីរៀបហ៊ឹង ស្រីណាចេះទឹងទើបបានចិត្តបង
ចេះស្នេហ៍ បើអូនអូកកាចក៏បងខ្វាចដែរ ព្រោះបងចង់ស្នេហ៍
ពែស្រីណាការបេទ្យអូន ។

3- អូនក៏ស្គប់ប្រយ័ត្នពំផ្ពល់ពេល ស្រីគួចង់ម៉ើរកុំអោលធ្វើបួនស្រពេន
បើបានបងធ្វើថ្មីណាស្មន នោះប្រហេលជាអូន នាងមានសំ
ណាងតំ ។

បទភ្លេងបរជេស
ទំនុក ស៊ិន-ស៊ីសាមុត
ច្រៀង ស៊ិន-ស៊ីសាមុត

45-R ៖ 7003

ចិត្តគតល្បៀង B

FOX MÉDIUM

ពិនាក់ យើងស្រឡាញ់គ្នាគ្រប់ពេលវេលា។ងចិត្តគតល្បៀង
ប្រស ស្នេហ៍មានរូបរាង នៅរាស់នោះរៀងគតល្បៀងធ្វើយណា បង
ស្រាឡាញ់ស្រី បងស្រឡាញ់ស្រីរស្ម័ពែនសង្ហា ចិត្តយើងប្រាថ្នា
រៃបស្នេហាសាស់មួយជីវិត ។

ស្រី ក្នុងបួនជាតិនេះ អូនម៉ិនពែលលួ លម៉ិនពែល ស្គាល់ស្ម៉ើយរាណា
សេគក្តីស្នេហាពែលមានខ្ញុំសសារតា ជាប់ក្នុងចិត្ត ឲ្យៈចេះស្រឡាញ់
ហើយចេះអាណិត នេះប្រស្នេហ៍ពិតក្នុងបួនជាតិរអូនទើបពែន៍ន ។
ប្រស នេះគ៏រវាសនាព្រាហ្មលិខិតចោយភក្តិក្រពនាយ ម៉ិនអាចនឹយាយ
ចាមាននិស្ម័យ បានគួរហ្មល៍ដងស្រឡាញ់ស្រី បងស្រ
ឡាញ់ស្រីទាំងក្ពិពិត គិរួបប្រល៍ងឲ្យរៀមរ៉ីតរស់មួយជីវិត ។
ស្រី ក្នុងបួនជាតិនេះ អូនម៉ិនពែលលួយណាម៉ិនស្ម៉ាល់ធ្វើយណា
សេគក្តីស្នេហា ពែលមានខ្ញុំសសារ នៅរាជាប់ក្នុងចិត្តឲ្យៈចេះស្រល្បាញ់
ហើយចេះអាណិត នេះប្រស្នេហ៍ពិត ក្នុងបួនជាតិរអូនទើបពែន៍ន ។
ធ្វើយគ្នេ ប្រស នេះរវាសនាព្រាហ្មល៍ លិខិតចោយភក្តិក្រពនាយ (ស្រី)
ម៉ិនអាចនឹយាយចាមាននិស្ម័យ បានគួរបប្រល៍ង (ប្រស) បងស្រ
ឡាញ់ទាំងក្ពិពិត (ស្រី) គិរួបស្រល៍ងឲ្យអូនពែន
រស់មួយជីវិត ។
ពិនាក់ យើងស្រឡាញ់គ្នាគ្រប់ពេលវេលា ។ងចិត្តគត
ល្បៀង ស្នេហ៍មានរូបរាងនៅរាស់នោះរៀងគតល្បៀង
ធ្វើយណា (ស្រី) អូនស្រឡាញ់បងអូនស្រឡាញ់
បងស្នេហ៍ម៉ិនសង្ហា
ពិនាក់ ចិត្តយើងប្រាថ្នាថ្ងៃរស់សាស់មួយជីវិត ។

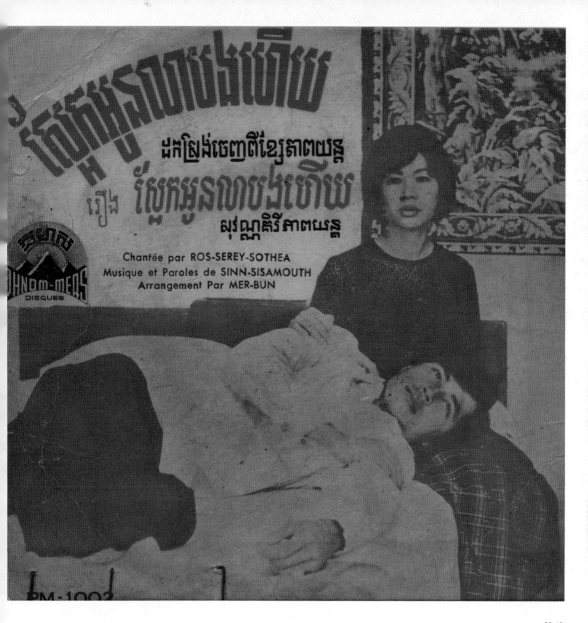

(81)

① 내일 당신을 떠나요 / 크메르 로이르 아가씨
② 로스 세러이 소티어 / 신 시사뭇, 로스 세러이 소티어
③ 프놈미어
④ PM-1002
⑤ 1968
⑥ 작곡·작사: 신 시사뭇, 편곡: 메르 분
⑦ 두 곡은 모두 사운드트랙이다. A면의 곡은 영화 ‹내일 당신을
　떠나요›, B면의 곡은 영화 ‹크메르 로이르 아가씨›의 수록곡이다.
　노래 제목들은 영화 제목에서 따왔다. 1960년대에는 영화와 음악이
　함께 제작되었는데, 영화 촬영이 시작됨과 동시에 사운드트랙 또한
　제작에 들어갔다. 두 곡은 신 시사뭇 가족에게 저작권이 있다.

ក្រមុំ ខ្មែរលើ

ដកស្រង់ចេញពីខ្សែភាពយន្ត
រឿង ក្រមុំ ខ្មែរលើ
ដោយជីវិតក្សែភាពយន្ត

Chanté par SINN–SISAMOUTH et ROS–SEREY–SOTHEA
Musique et Paroles de SINN–SISAMOUTH
Arrangement Par MER–BUN

PM - 1002

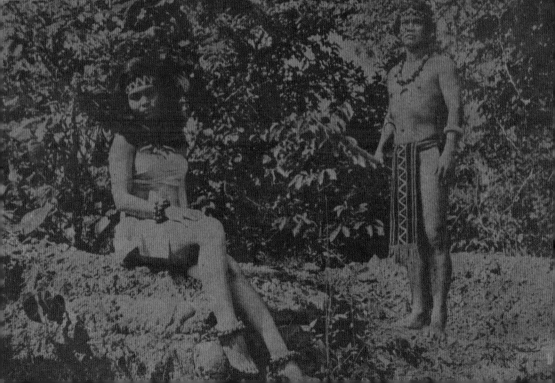

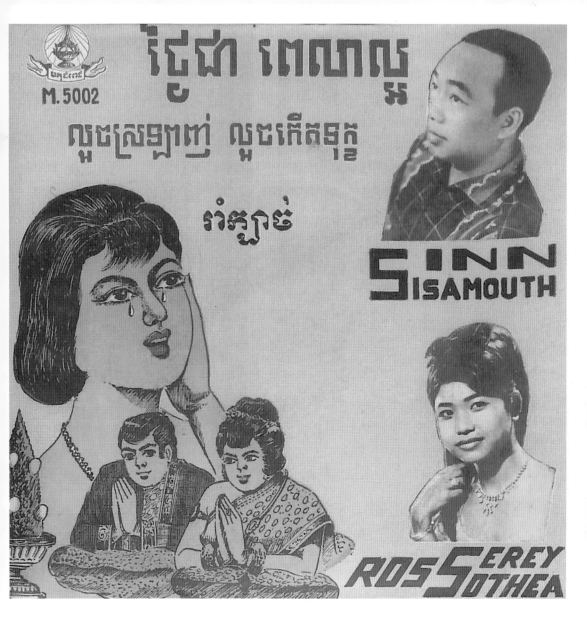

(82)

① 오늘은 좋은 날 / 사랑의 힘

② 로스 세러이 소티어 / 신 시사뭇

③ 모꽃뺏

④ M 5002

⑤ 1967

⑥ 곡: 전통곡, 작사: 낌 삼 엘

⑦ 이 두 곡은 낌 삼 엘이 작사, 작곡하고 신 시사뭇과 로스 세러이 소티어가 부른 전통곡이다. 낌 삼 엘은 최고의 전통곡 작곡가 중 한 명이다. 이러한 종류의 곡은 결혼식 중에 부모와 친척들이 앉아 있는 신랑 신부에게 붉은 실을 묶어줄 때 연주된다. 이것은 새로 결혼한 커플을 축복하는 전통 의식이다.

ថ្ងៃនេះថ្ងៃជា ថ្ងៃពេលាល្អ (ពិរេង) ថ្ងៃដែលប្រុស ចិត្តអមនុស្សតម៌ ប្រសងងអើយ អ្នកសាធារ ទទួលគុណថ្មី នណា ណាគុថ្មី

មានភ្ជៀកុះការ ចាំផ្ទែនដើយ (ពិរេង) ឮស្ងួករង្គ ជាយខុនចកដែ ប្រសងងអើយ ធ្វើឱ្យស្រ ចុកណែអេស់ហើយ នពាណភាគអស់ហើយ

ឃ្មេះអើយឃ្មេះស្ថាន លាថ្ពព្វល្មើយ ។ (ពិរេង) ជាសញ្ញាប្រាប់ឃ្មាតហើយ ប្រសងងអើយ សូមលាហើយលាទឹងភាល័យ

. . . . នណា ទឹងភាល័យ

កោតអើយកោតចិត្តស្រ កោតមិនចិត្តស្រី (ពិរេង) ហ៊ានរៀបការ និងសង្សារថ្មី ប្រសងងអើយ ចោលរូបស្រី គតព្ភិរមេត្តា នភាគតមេត្តា

ស្មែកពេលព្រលឹម ឆ្លិមបាចផ្កាស្លា (ពិរេង) ស្មែកជាថ្ងៃស្រីអស់សង្សារ ប្រសងងអើយ សូមរក្សាគ្មាឱ្យសុខចុះ នណាឱ្យសុខចុះ

 ច្រៀងដោយ **រស់·សេរីសុត្ថា** បចភ្លេងប្រពៃណិ

 ក្រុមតន្ត្រី **មកុដ៣១៩** ដឹកនាំដោយ **គិម·សំអែល** ទំនុកច្រៀង និពន្ធដោយ **គិម·សំអែល**

1. ល្ងួអើយល្ងួកគ្មាន ស្ងើរស្ងត់ព័ក្ខាណា ពេលណារៀបងងបានយល់វក្តា ក្នុងចិត្តផ្តល់ច្រចល់ ខ្ងល់ខ្ចាចឆ្ងារ ព្រោះស្នេហាស្រី

ស្រឡ្បាញស្ងើរតែលេច ចង់ក្រេងភ្លុំព័ក្ស តែរៀមមិនហ៊ានស្ងួ ខ្ងាថមិនគ្គគាប់ឮ ល្ងួចស្រឡ្បាញស្រស់ស្រ ទុក្ខរាល់ថ្ងៃ គ្មានពេលល្ណល្មើយ

ភ្លុំ

2. ស្រស់អើយ ស្រស់គ្មានព័រ ស្រស់រកនារី មកឆ្លឹមនិងភ័រ ពុំបានឡ្បើយ កើបុរសណាទៅត្រូវបានកើយ លើរខ្ញើយរាសនា

ឬជុចជាទុំដែរ បានកែល្ងួចស្នេហា ល្ងួចកើតទុក្ខភ្នុក្ខកំឯង មិនហ៊ានថ្ងៃវាថា គេងទាំព្រែងរាសនា ព្រែងទេព្តាជួយផ្តូឱ្យផ្ទួលអើយ

 ច្រៀងដោយ **ស៊ីន·ស៊ីសាមុត** និពន្ធដោយ **គិម·សំអែល**

 ក្រុមតន្ត្រី **មកុដ៣១៩** ដឹកនាំដោយ **គិម·សំអែល**

45-R.P.M

S. SISAMOUTH

45-5084

IMP. HENRY P-PENH

(83)

① 첨버이 시엠 레아프 / 내 꿈속의 꽃
② 신 시사뭇
③ 왓 프놈
④ 45-5084
⑤ 1965
⑥ 작곡·작사: 파나라 시리붓 왕자, 압사라 밴드
⑦ 이 음반은 깜뽕짬 지역에서 다른 5개의 음반과 함께 발견돼
 캄보디아 빈티지 뮤직 아카이브가 소장할 수 있었다. 제대로
 보관되지 않아 기름때 등으로 오염돼 음반 제목과 레이블은 거의
 알아볼 수 없지만 음질은 여전히 양호하다. 이 두 곡은 상무부에
 지적재산권이 신청되었다.

249

សុិនសុិសាមុត

ចំប៉ីសៀមរាប

CHAMPEY SIEMREAP (Boléro-twist)
MUSIQUE ET PAROLES DE SINN-SISAMOUTH

បុប្ផាក្នុងសុបិន

LA FLEUR DANS MON REVE (Boléro-twist)
MUSIQUE ET PAROLES DE SINN-SISAMOUTH

456

WAT-PHNOM
DISQUES

45-5084

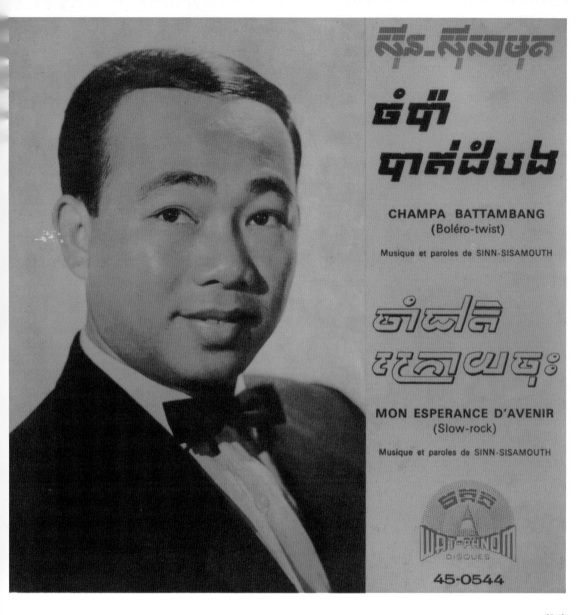

CHAMPA BATTAMBANG
(Boléro-twist)
Musique et paroles de SINN-SISAMOUTH

MON ESPERANCE D'AVENIR
(Slow-rock)
Musique et paroles de SINN-SISAMOUTH

45-0544

(84)

① 참파 바탐방 / 미래를 위한 희망
② 신 시사뭇
③ 왓 프놈
④ 45-0544
⑤ 1962
⑥ 작곡·작사: 신 시사뭇
⑦ 캄보디아 빈티지 뮤직 아카이브가 소장하고 있는 이 음반은
현재 3장이 있으나 1장만이 양호한 상태이다. 신 시사뭇은
1960년대에 왓 프놈 레이블을 위해 많은 곡을 썼다. 왓 프놈은
1962년부터 좋은 품질의 음반을 생산했다. 두 곡 모두 상무부에
지적재산권이 신청되었다.

សិន.សិុនាមុត

ចំប៉ា
ប៉ាត់ដំបង

CHAMPA BATTAMBANG
(Boléro-twist)

Musique et paroles de SINN-SISAMOUTH

ចាំផលិ
ខ្ញុំ

MON ESPERANCE D'AVENIR
(Slow-rock)

Musique et paroles de SINN-SISAMOUTH

ចកន
WAT-PHNOM
DISQUES

45-0544

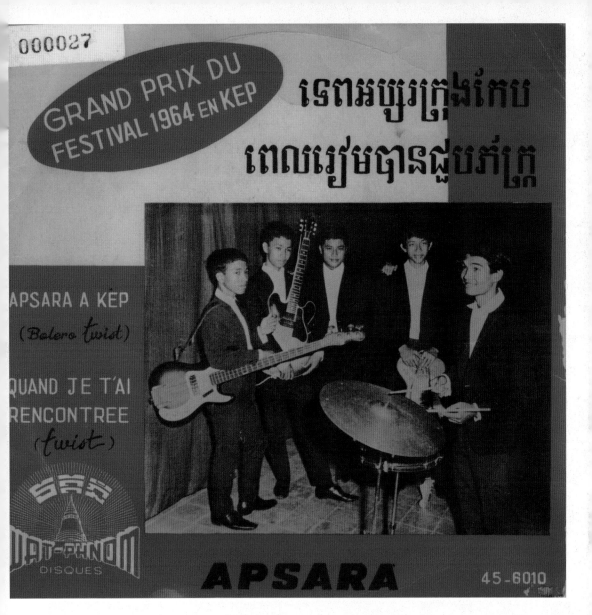

(85)

① 껩Kep의 여신 / 당신을 처음 보았을 때
② 압사라 밴드Apsara Band
③ 왓 프놈
④ 45-6010
⑤ 1964
⑥ 작곡·작사: 파나라 시리붓 왕자와 압사라 밴드,
　　오케스트라 단장: 파나라 시리붓 왕자
⑦ 압사라는 1960년 대학생들에 의해 시작된 록 밴드이다. 밴드의
　　리더는 파나라 시리붓 왕자로 밴드를 위한 곡들을 작곡했다. 파나라
　　시리붓 왕자는 아직 살아 있다. 이 음반은 캄보디아 빈티지 뮤직
　　아카이브에 디지털로 보관되어 있다.

GRAND PRIX DU
FESTIVAL 1964 EN KEP

ទេពអប្សរក្រុងកែប
ពេលរៀមបានជួបភ័ក្រ្ត

APSARA A KEP

(*Bolero twist*)

QUAND JE T'AI
RENCONTREE

(*twist*)

WAT-PHNOM
DISQUES

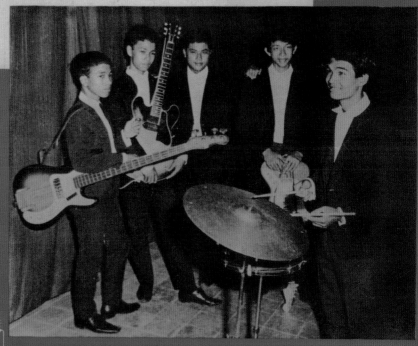

APSARA

45-6010

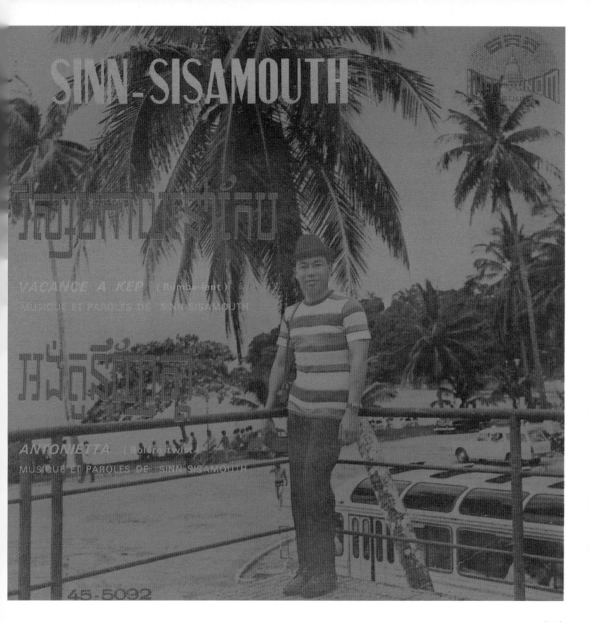

① 껩Kep에서의 휴가 / 안토니에타

② 신 시사뭇

③ 왓 프놈

④ 45-5092

⑤ 1965

⑥ 작곡·작사: 신 시사뭇

⑦ ‹껩에서의 휴가›는 신 시사뭇 작사, 작곡의 아름다운 곡이다. 껩은 신 시사뭇이
가장 좋아했던 해변 마을로 주말이면 폭스바겐 비틀에 가족을 태우고
드라이브를 했던 곳이다. 신 시사뭇은 작사, 작곡에 많은 영감을 주는
바닷바람을 좋아했다. 음반의 또 다른 곡은 안토니에타Antonietta라는 여인에
대한 곡이다. 신 시사뭇이 껩을 방문했을 때 안토니에타라는 여인을 만난 듯하다.

ស៊ិន ស៊ីសាមុ៉ត

វិស្សមកាលនៅកែប

VACANCE A KEP (Rumba-lent)
MUSIQUE ET PAROLES DE SINN-SISAMOUTH

វាងពូនពេតា

ANTONIETTA (Boléro-twist)
MUSIQUE ET PAROLES DE SINN-SISAMOUTH

(87)

① 마지막 키스 / 사랑의 문제
② 신 시사뭇
③ 왓 프놈
④ 45-5064
⑤ 1964
⑥ 작곡·작사: 신 시사뭇
⑦ 프랑스 이베이에 나온 것을 캄보디아 빈티지 뮤직 아카이브가 옥션을
 통해 구매했다. 음질이 훌륭히 보존되어 있다. A면에 실린 곡은
 바비 빈튼Bobby Vinton의 ‹키스로 봉한 편지›의 커버곡이다.
 1964년 신 시사뭇은 이 곡을 캄보디아 대중음악 스타일로 편곡했다.

S. SISAMOUTH

បេីនឹងព្រាត់បេីយ

DERNIERS BAISERS (Boléro-twist)

M. ETRANGER P. S. SISAMOUTH

ចំណោទនៃស្នេហា

PROBLEME D'AMOURS (Boléro-twist)

Musique et paroles de S. SISAMOUTH

45-5064

LE SOIR OÙ JE T'AI RENCONTRÉE

Musique et paroles de S. A. R. Le Prince NORODOM SIHANOUK

LE CIEL ET LA TERRE

Musique et paroles de SINN SISAMOUTH

nouveau disque

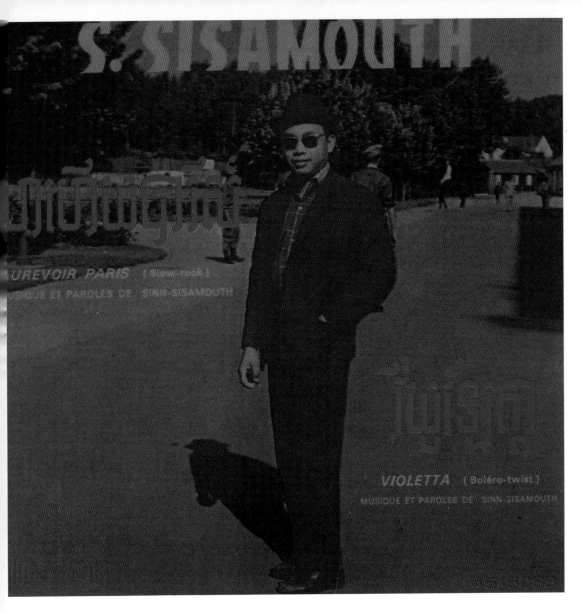

(88)

① 굿바이 파리 / 비올레타
② 신 시사뭇
③ 왓 프놈
④ 45-5088
⑤ 1965
⑥ 작곡·작사: 신 시사뭇
⑦ 신 시사뭇은 해외여행을 할 때면 항상 많은 기념품과 멋진
 추억거리들을 가지고 왔다. 그는 여행했던 장소들에 대한 곡을
 썼다. 이 음반을 위해 그는 파리를 방문했고 ‹굿바이 파리›라는
 아름다운 곡과 ‹비올레타›라는 프랑스 여인에 대한 곡을 썼다.

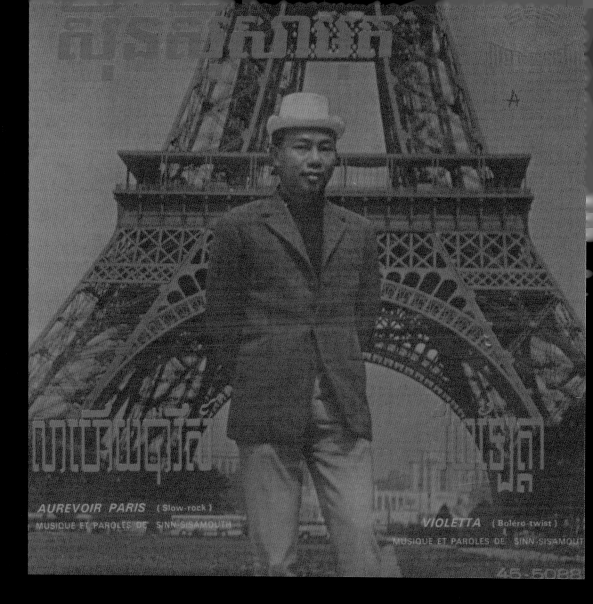

AUREVOIR PARIS (Slow-rock)
MUSIQUE ET PAROLES DE SINN-SISAMOUTH

VIOLETTA (Boléro-twist)
MUSIQUE ET PAROLES DE SINN-SISAMOUT

45-5088

(89)

① 내 눈부신 시작 / 내 친구
② 신 시사뭇
③ 왓 프놈
④ 45-5114
⑤ 1966
⑥ 작곡·작사: 신 시사뭇
⑦ 이 음반은 아직 발견되지 않았다. 음반커버 이미지만 미국의
 개인 소장자가 기증한 것이다. 훌륭한 곡들이지만 아직 좋은 음질의
 음원을 가지고 있지 못하다.

S. SISAMOUTH

L'ETOILE DE MON CŒUR (Boléro-twist)

 មិត្តខ្ញុំ

MON AMI (Rumba-lent)

MUSIQUE ET PAROLES DE SINN-SISAMOUTH

ចំប៉ីសៀមរាប	លាហើយប៉ារីស	ចិស្សមកាលនៅវ៉ាកេប	
CHAMPEY SIEMREAP	AUREVOIR PARIS	VACANCE A KEP	
បុប្ផាក្នុងសុចិន	វីយុឡេត្តា	អង់តូនីញ្ញេត្តា	
LA FLEUR DANS MON REVE	VIOLETTA	ANTONIETTA	
	45-5084	45-5088	45-5092
ទឹកហូរក្រោមស្ពាន	ផ្ការបស់មិត្តខ្ញុំ	លើកដៃឡើងរាំ	
L'EAU SOUS LE PONT	FLEUR DE MON AMI	LŒUK DAY LŒUNG ROAM	
រឿងខ្ញុំ	សង្សារកំសត់	យប់យន់ទន់សូរិយ	
MON HISTOIRE	MON PAUVRE AMOUR	YUP YUON TUON SORIYE	
45-5111	45-5112	45-5113	

45-5114

IMP. HENRY P.-PENH

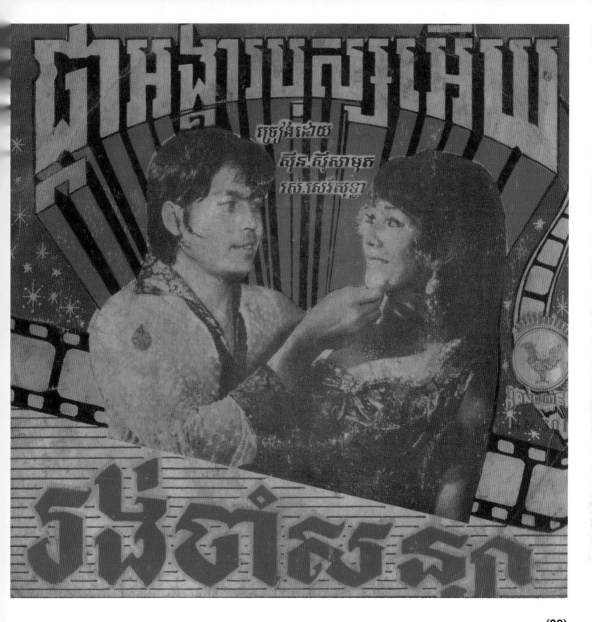

(90)

① 앙끼어 보스Angkea Bo 꽃 / 당신의 약속을 기다리며
② 신 시사뭇, 로스 세러이 소티어 / 로스 세러이 소티어
③ 헹 미어
④ HM 3010
⑤ 1971
⑥ 작곡·작사: 신 시사뭇
⑦ '악마의 꽃'이라는 뜻의 영화 ‹앙끼어 보스 꽃›에 삽입된 곡들이다.
영화는 사라졌지만 사운드트랙은 남아 있다. 음반과 음반커버를
께오 시논이 40여 년 동안 보관해왔다. 음반의 상태는 거의 새것과
같다. 검은색과 빨간색의 디스크가 발견되었다.

A ផ្កាអង្គារបុស្សអើយ

1. ផ្កាអង្គារបុស្សអើយនៅទីណា ក្បែរវាចាមិនឃើញសូន្យ
អូនឲ្យបងចាំតែអូនបាត់សូន្យ ព្រំឃើញរូបសូន្យអូនខ្ញុំ
រៀងអ្វី

2. ហ៊ុ១ ។...ប្រសថ្លៃបងអើយ វាចាស្លើយៗស្រុកហោ
ស្រី តែអូនមិនហានឆេញផ្លូវប្រសថ្លៃ តើប្រែករៀងអ្វី
ប្រសបងឌិនទេ

3. ស្ថានអើយស្ថានវែងៗ ដែលឃើងភាក់តែឯកសាងទុក
ជាស្ថាននិស្ស័យ ស្រី ។ឧអូនជាមនុស្សដុចគ្មានស្រ
មោល មានរូបតែលភោលគ្មានទីជៅ ខំសាងស្នេហា
ស្នេហាគ្មានឆ្នេម ដល់ពេលណាទៅទៅឌុកឌុក្ក

4. ទុអ្វីទៅត្រះើយព្រលិត ឬមួយអូនឌឹងរៀមក បង
ផ្កាក់ថ្មមអូនមិនគាប់ចិត្ត បានជាអូនថាស្នេហ៍គ្មាន
ឆ្នេម ស្រី. ហាសស្នេហ៍បងអើយហាកមិនបានទេ តែអូន
ខុសគេរកឆ្នើយមិនឃួរ អកុព្ទាំងចិត្តុកាយសែនអ
ស្រ សូមប្រសបងទៅសាងសុខចុះអើយ

ច្រៀងដោយ

ស៊ិន-ស៊ីសាមុត

រស់ សេរីសុទ្ធា

ចច្រៀងផងផ្សងចេញពាក់ខ្សែវាណទុរៀង

(ផ្កាអង្គារបុស្ស)

H.M. 3010

B រង់ចាំសន្យា

ផ្អើម----អូនរង់ទៅបង ដួចសំណាបរង់ទៅទឹកភ្លៀង----

1. នះផ្កាអង្គារបុស្សអើយ ឋ្សសម៉ិចញ្ជ្រកប៉ិចឌុកញ្ចញ៉ិងស្រស់
ដល់ពេលរសៀលអ្នកស្រីតុស្រពាក់ ផ្លាក់ចាកមែកមករអ
កម្មពៀរ ស្មេហ្វាឌ៉ុរ្យៀ៉ុបានឌិងស្មេហាព្រះអាទិត្យទឹង
ព្រះចំ្ត ។

3. រង់ទិវិត្តទៅវ៉ាក្សសន្យា ភាក្សដែលបងនាយករកស្រី អឡ៉ុរ
អូនទៅ្រៀចឌិនុព្ទៃថ្ងៃ ចិនរឃើញ្របសថ្ងៃ រង់ចាំទិស្យ៉ុយៈ
ថ្ងៃរស្សាតិ

3. បងភ្មៅចម្ពូអ្វីកាលស្រីស្សំស្នេហ៍ អ្ូនឆ្មៀយនាមេតែ្ថុប៉ុសថា
បាន លុកដែមកក្តិតច្ច៉ិរាច្នាលទឡេ្យ៉ិាណ្សវិកៈ៉ុយ្ាណ
្សអូនឮ្រ្ាណ៉ាលៈង់ស្នេហ៍ ៉ុកែបង

4. ផ្កាអង្គារអើយ ផ្កាអង្គារបុស្សឋ្ាក់ស៉ុ៉ុថ៉ុបើ៉ុដៃ៉ុឯង ស្នេហ៍ឃើ៉ុង
ទ៉ុឌ៉ុត៉ុរ៉ុហាក់គ្មានសោរ៉ាច្ុស៉ុ ស្មេហាៈសលឃើ៉ុ៉ុងៈ៉ុឃ៉ុតិៈ៉ុស្នេហា
ចិត្តស្ម៉ុៈ ៉ុ៉ុ៉ុបងលាៈ៉ុ៉ុមៈ៉ុៈ៉ុ៉ុ្ារ៉ុលៈ៉ុៈ៉ុ ៉ុៈ្សអូនៈ៉ុនៈ្ញៈ្ុ៉ុ
៉ុ៉ុៈ្ូៈ៉ុៈ៉ុៈ៉ុ៉ុ៉ុ្ាៈ៉ុ ។

ច្រៀងដោយ រស់ សេរីសុទ្ធា

3010

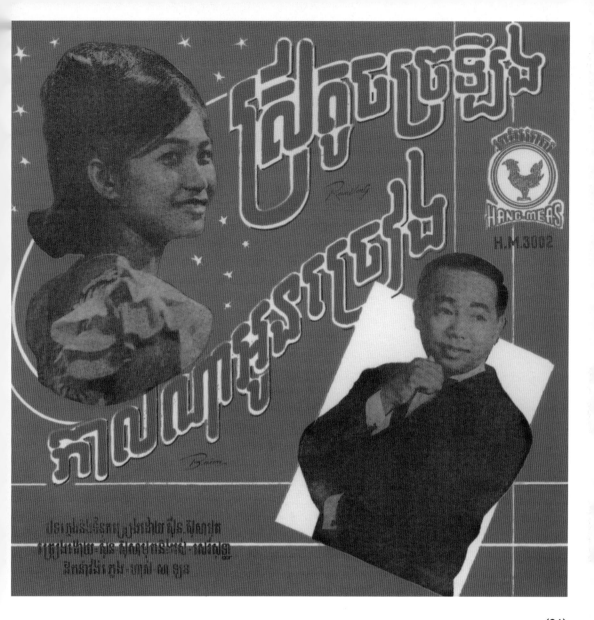

(91)

① 날씬한 아가씨 / 당신이 노래할 때
② 신 시사뭇
③ 헹 미어
④ HM 3002
⑤ 1967
⑥ 작곡·작사: 신 시사뭇
⑦ 이 두 곡은 대중 크메르 포크 댄스곡으로 2015년 신 시사뭇
 유족에게 저작권이 주어졌다. 음반 소장자는 께오 시논이다.
 캄보디아 빈티지 뮤직 아카이브 프로젝트가 음반을 디지털로
 전환해 보존하고 있다.

ស្រីគួរច្រឡៃង

Ramvong

ប្រុស– ស្រីគួរច្រឡៃងមិនបានចាំច្រែង តែឯងខ្ញុំទេស្រី (ឯង)
ស្រស់ផូចុបអូនមិនខ្វះទេថ្មី (ឯង)

ស្រី– ប្រុសកុំមកស្ទី ស្ដាល់គេកាលណា (ឯង)

ប្រុស– ទោលស្ដាល់មិនស្ដាល់ ខ្ញុំហ៊ានចៃះពាល់ត្រឹងតែវាថា (ឯង)
ព្រោះតែរូបចងទាច់ចិត្តស្នេហា (ឯង)

ស្រី– បើចងត្រូវការស្មៃរដល់បៃត (ឯង)

ប្រិស– បើអូនក្រមហៃឯ បងមិនកន្ត្រើយឆ្អោបតែទៃ (ឯង)
ផ្ណាំងយាកអូនក្នុងពេលអវ្យៃ (ឯង)

ស្រី– ស្រៃតៃបៃតសរ្មេចណាៃង (ឯង) បើភាច់បង្ឈាប់
សេះអីរដប់និតន្ស្ងះប្ញយខ្ញុង (ឯង) គិហ៊ានទទួលបូចេ្រប្រស
ចង (ឯង)

ប្រុស– ដើម្បុទនល្អេងបងហ៊ាចទៃអស់ (ឯង)

ភ្លេងនិងទំនុកច្រៀង ស៊ីន-ស៊ីសាមុត
ច្រៀងដោយ ស៊ីន-ស៊ីសាមុត និង រស់-សេរីសុទ្ធា
ដឹកនាំវង់ភ្លេង ហាស់-សាឡុន

HM-3002

កាលណាអូនច្រៀង

Baiion

កាលណាបានឮអូនច្រៀងធ្វើឱ្យបងចាំផ្លើង ស្ងាប់ចច្រៀង
អូនស្រី សម្លេងអូនពិរោះក្រៃ ធ្វើឱ្យបងស្រមៃយនឹកឃើញពាល់ពេលា
នឹកឃើញតែវង់ភ័ក្រអូន មិនដែលក្រៃមស្រពោន ស្រស់ផូចផ្អែង
ចំន្រា ចិត្តបងប្រាថ្នា ចង់បាននៅផ្គា គិពុំធានាចារម្តចទៃ… យ.�.។។
រាល់ថ្ងៃបងគេនរកនូតគូ ច្រងមិនដែលបានសុខប្ញយពេលានេពៅ
ចងជាទាំស្រល់ស្ងាច់អវ្យៃ បើមិនបានឮនៅច្រៀងចាំផ្ទេអាមួណ៌
គុតៃអូនយល់ដល់ចិត្ត ដៃៈបងស្រឡាញ់ពិតចំពោះលើស្រីម៉ូ គឌ
ព្រហ្ញទៅថា ជួយចេគ្តាខ្ញុំ ឮចាំបងព្រមប្រាណី.. ។.. យ.

ភ្លេងនិងទំនុកច្រៀង ស៊ីន-ស៊ីសាមុត
ច្រៀងដោយ ស៊ីន-ស៊ីសាមុត
ដឹកនាំវង់ភ្លេង ហាស់-សាឡុន

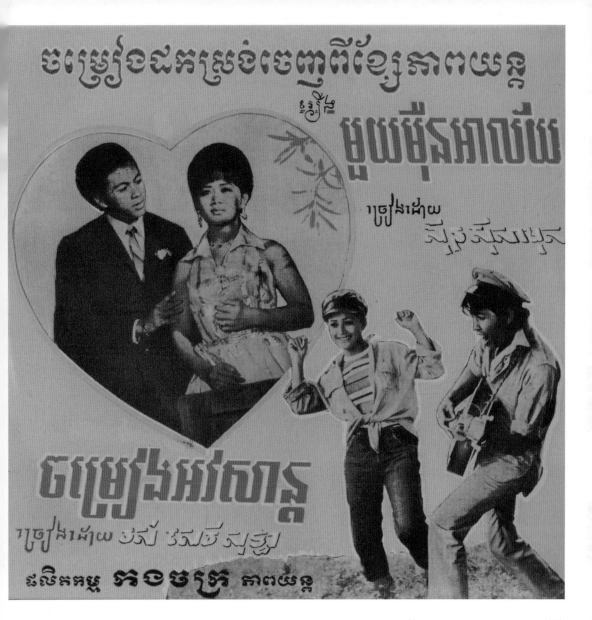

(92)

① 천 개의 기억들 / 마지막 노래

② 신 시사뭇 / 로스 세러이 소티어

③ 헹 미어

④ HM 3005

⑤ 1967

⑥ 작곡·작사: 신 시사뭇

⑦ 음반에 수록된 두 곡은 감성적인 영화 ‹천 개의 기억들›의 사운드트랙이다.
이 영화의 사운드트랙은 모두 4곡인데, 두 곳의 각기 다른 레이블인 헹 미어와
모노롬 레코드에서 발매됐다.(신 시사뭇과 로스 세러이 소티어가 부른 ‹카르마›와
‹하나의 마음›) 이 음반은 캄보디아 빈티지 뮤직 아카이브 프로젝트에 의해 디지털로
전환되어 보존되었으며, 캄보디아 상무부에 지적재산권이 신청되었다.

មួយម៉ឺនអាល័យ **A**
SLOWROCK

ហ៊ឺ

1. សម្លេងចម្រៀងមួយមុឺនអាល័យ ចម្រៀងចម្រៀងថ្មីៗនិងក្រោយ
បន្ទស់ ចម្រៀងអ្នកក្រចូវស្ងាយស្រណោះ ស្ងាយចិត្តដែល
ស្មោះស្ងាយឈ្មោះស្នេហា ។

2. ចម្រៀងសោកស្ងាយក្មាយជាធារផ្សាយ ជាទំណងដែលល់ថ្ងៃ
រៀបការ ចម្រៀងរាប់ផ្ទាប់រៀងដែលផតក្តិមសារ ជារៀងរាល់ទិ
ច្ចារស្នេហាប្រលប្រ ។

R. តែស្ទិកាត់ចិត្តទៃមុឺនអាល័យ ទោះជីវិតក្យៀយក់សុខចិត្តដៃ
តែស្នេហ៍ឲ្យអ្នកប្រចចក្ដិស្នេហ៍ កុំឲ្យបែកចែវដូចស្នេហ៍ប្រសបង ។

3. ចម្រៀងអាល័យក្នុងថ្ងៃបែកក្មា ទឹកភ្នែកចម្រៀងឈរគ្រាធ្លាប់
ធ្វើយឆ្លង លាៀងទៃរាស់លាឈ្មោះអូនចង លាចិត្តដែល
ប់ឆន្ធស្ងាធជីវិត ។

ហ៊ឺ

បទភ្លេងនិងទំនុកច្រៀងដោយ **ស៊ិន~ស៊ីសាមុត**
ច្រៀងដោយ **ស៊ិន~ស៊ីសាមុត**
ដឹកនាំភ្លេងដោយ **មែរ~ប៊ុន**

HM-3005

ចម្រៀងអវសាន្ត **B**
BLUE

1. រាស្ដុចម្រៀងច្រៀងអវសាន្ត ឲ្យស្រកចម្រៀងបានក៏ព្រោះតែ
បង ទឹកចិត្តទៃស្ងុងត្រុងប្រសល្ងន ច្រៀងសប្រលបងតែ
មួយក្នុងលោក ។

2. ទោះបីជាបងរស់ចិត្តក៏ដោយ អូនទៅផ្ដោយហោៗនឹងសោយ
សោក នព្រះរាយអើយសូមផ្សាយទៅចក បណ្ដាំសោយសោក
ឲ្យគេដឹងផង ។

R. បើមិនស្រឡាញ់សូមឃើញតែមុខ អូនច្រៀងធ្វើទុកឧងក្រោយ
ហើយបង បងទៅឯណាអូនឥតកង្វល់ អូននឹកដល់បងស្មើរ
ស្ងាប់ទៅហើយ ។

3. បងទៅទិណា បងទៅទិណា ឥ គួរសង្សារជីវិតអូនអើយ
ច្រៀងរអវសាន្ត ក្យៃស្រកហោៗងហើយ ចេិត្ថបងអើយនាថ់
មករកអូន មករកអូន ណាបង ។

បទភ្លេងនិងទំនុកច្រៀងដោយ **ស៊ិន~ស៊ីសាមុត**
ច្រៀងដោយ **រស់~សេរីសុឡ្ងា**
ដឹកនាំភ្លេងដោយ **មែរ~ប៊ុន**

ចម្រៀងដកស្រង់ចេញពីខ្សែភាពយន្ត
រឿង « មួយម៉ឺនអាល័យ »
ផលិតកម្មកុងចក្រភាពយន្ត

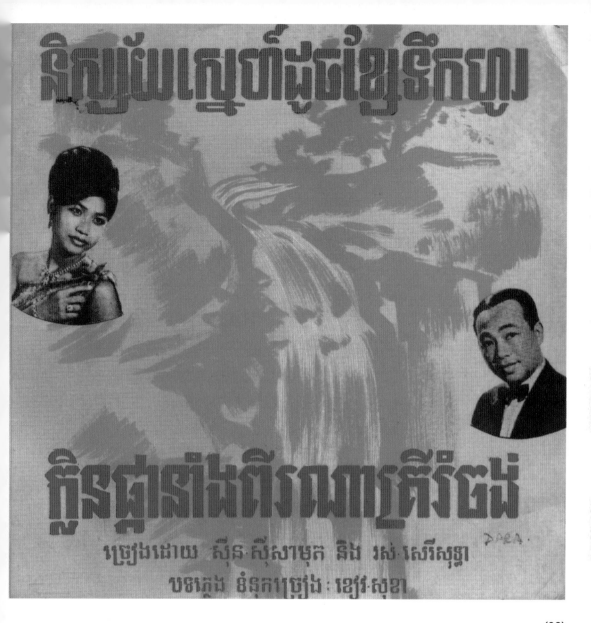

(93)

① **사랑의 운명 / 향**

② 신 시사뭇, 로스 세러이 소티어

③ 헹 미어

④ HM 3303

⑤ 1967

⑥ 작곡·작사: 키에우 소카

⑦ 두 곡 모두 희귀곡이다. 캄보디아에 남아 있는 유일한 바이닐
음반으로 더운 기후에서 제대로 보존되지 않아 음질이 많이
떨어지는 편이다. 원곡 테이프는 유실되었으나 음반커버는 호주의
수집가에 의해 보존되었다. 두 곡 모두 중국곡을 커버한 것이지만,
작곡자가 키에우 소카로 표기되어 있다.

និស្ស័យស្នេហ៍ដួចខ្លួនទឹកហូរ

១. ទឹកហូរទៅ...ហឹ ។...ហូរទៅគ្មានត្រឡប់ ដូច
ស្នេហាយើងដែលជាប់ គ្មានទឹបញ្ជប់...ហឹ ។ ។ ៣ត
ដុះរានុក ដួចបនឹងអូន កុំឱ្យភ្លឹស្នេហ៍ប្រែជាសាបសូន្យ
អ្វី អ្វី ។ ។ ជាប់ដួចទ�...ទឹកដែលបានហូរទៅ..ហឹ ។
ឱ្យស្នេហាខ្ញុំ ជាប់ដួច...ទឹកដែលហូរ ។

២. ន ទឹកស្ទឹង ហឹ ។ ហូររាប់ពាន់ដង ហូរឃ្លូរវៃថ្ង-
ហើយ គ្មានឈប់ផង រាប់ពាន់ម៉ឺនដង...ហឹ ។ ។
គ្មានពេលចាប់ផ្ដើម គ្មានពេលសម្រាក អូនសែលលំបាក
និរស់ណាស់បង...អ្វី ។ ។ ។... មិនឃើញស្នេហា
ដែលអូនឆ្ងាន...ហឹ ។ ។ ។ គឺស្នេហាយើង ព្រៅបិ-
ដួចទឹកស្ទឹង ។

បទភ្លេង និង ទំនុកច្រៀងដោយ ខ្យៃន សុ ខា
ច្រៀងដោយ រស់ សេរីសុឆ្លា

H-M 3003

ភ្លិនផ្លាទាំងពីរ ណាត្រីវិចង់

១. ផ្ការីកទន្លុតគបិ ច្រៀងដួចរូបស្រី ដែលខ្ញុំ
ឆ្លាប់យល់សុចិន្ត ដែបនត្រកន កែមាសឆ្កិន នាបាន-
សុកស្នេហ៍ ន ផ្ការំចង់អើយ ម្ដេចអ្នកព្រឺឈើយកឆ្កើយដាក់
ខ្ញុំ ស្លប់រូបខ្ញុំ នណាត្រីអើយ នៅក្រមុំ ចោលក្ឈិនឱ្យខ្ញុំ
ឱ្យព្រលឹនប្រសបានឆាកចេញពីប្រាណ ទៅដួចស្រី ។

២. ន ផ្ការងទៀតរីករហត់ ណាត្រីរំចង់ដែលខ្ញុំស្រ
ម័យជីវិ ខ្ញុំស្មស្មួអ្នកម្ដលទៀត ម្ដេចអ្នកគេនខ្មាក់ឯង
ន សម្ពស្សអូនអើម រួបអ្នកនេះហើយ ឱ្យខ្ញុំស្នេហាលើ
ស្រីម៉ុ ន រំចង់អើយនៅក្រុំ សូមអាណិតខ្ញុំ សូមអូនទៅ
ក្រុំ ដួចផ្ការុបុំ កំរោយឡើយ ។

បទភ្លេង និង ទំនុកច្រៀងដោយ ខ្យៃន សុ ខា
ច្រៀងដោយ ស៊ីន ស៊ី សាមុត

H.M. 3003

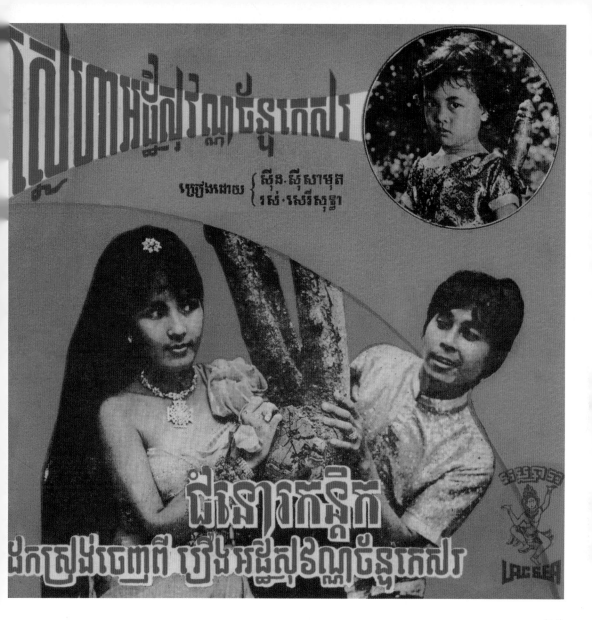

(94)

① 아티 소완과 짠 께소르의 사랑 / 시월의 산들바람

② 신 시사뭇, 로스 세러이 소티어

③ 압사라(락 시어)

④ 45-R 9014

⑤ 1969

⑥ 작곡·작사: 신 시사뭇

⑦ 두 곡의 저작권은 2015년부터 캄보디아 문화부에 의해 보호되고 있다. 이 음반은 현재 개인
소장으로 총 4장이 남아 있다. 리 분님의 영화 ‹아티 소완과 짠 께소르›의 사운드트랙이다.
주인공 아티 소완Athi Sovan은 악마의 주술로 조롱박 속에 갇혀 있었는데, 짠 께소르Chan Kesor가
강물 위에 떠내려가는 조롱박을 발견해 간직하게 된다. 두 곡 모두 짠 께소르가 조롱박을
발견하는 장면에 삽입되었다. 짠 께소르는 조롱박에서 풀려난 아티 소완과 첫눈에 사랑에 빠진다.

271

រស្មេហាអង្គិសុវណ្ណចន្ទរកេសរ

ដកស្រង់ចេញពី រឿងអង្គិសុវណ្ណ ចន្ទកេសរ

ហ្ាាាា.... ហ្ាាាា....

1 ប្រស - បងទ្រាំមិនបានទេពិសី បងអង្វរស្រីសួមក្តីស្នេហ៍
ឲ្យបងធ្វើអ្វីក្រមដែរ ឲ្យតែស្ងាល់ស្នេហ៍ក្នុងពេលនេះ។

2 ស្រី - អូនក្រមស្រឡាញ់ប្រុសបងពិត តែកុំអាលគិតធ្វើផ្តេសផ្តាស
ខុសប្រពៃណីយើងស្រមួះ ការសំនេមើងឲ្យខូចប្រាណ។

R យ្ួរណាស់ា - ស្រស់នោមនាយ មុនក្រោយគង់ថ្មីណា
កល្យាណ ស្រឡាញ់គ្នាមុនម្ដេចមិនទាន "ស្រី,, មិន
បានៗ មិនបានទេប្រសថ្ងៃ ។

ស្រី - បងថាធ្វើអ្វីក្រមដែរ ឥឡូវម្ដេចប្រែចិត្តជាថ្មី ចាំការ
ហើយសំនេណាប្រសថ្ងៃ ធ្វើនេះៗ ឲ្យស្រីឥតចិន្ដា ។

3 ប្រស - បងក្រេតាមហើយណាពិសី បងចរវ៉ាយ័ហើយក្ដីស្នេហា
បងសុខចិត្តចាំតាមជីវា មេត្តាចេញមកណាស្រលីង ។

បទភ្លេងទំនុកប្រេរ្យង និពន្ធដោយ ស៊ីន~ស៊ីសាមុត

ប្រេរ្យងដោយ

ស៊ីន~ស៊ីសាមុត និង រស់~សេរីសុទ្ធ

ចំណោរកត្តិក

ដកស្រង់ចេញពី រឿង អង្គិសុវណ្ណចន្ទកេសរ

ស្រី - ហ្ាាាា... ហ្ាាាា... ហ្ាាាា...

1 ស្រី - ជំនោរកត្តិកបក់រំភើយ គ្មានគូក្ដៀរកើយសែនរនារ
ទេវាឆ្នាំណាទេមិនមានគ្នា ឬម្យ៉ាងកំព្រាអើយឥតគូតាប់ៗ។

2 ប្រស - រូបបងនេះហើយជាគូតាប់ តែរៀបគូរជាប់ក្នុងចំណោរ
ខ្លាចអីរឿងអីឆ្ងាយបងឆក បើអូនចំណងអើយរកកត្តិក ។

R ស្រី - យៈៈសំឡេងអ្នកមកពីណា មនុស្សឬទេវតាអូនស្វមស្នេហ៍
ស្ុទ្ធ បើជាចិសាចទំសែនក៏យៈពិត អាណិតបងឆ្លាញ់ស្រី
យល់ឥន ។

B ប្រស - បងនៅក្នុងឃ្លោកណាមាសរបេ...ស្រីក្រហើម...បងជា
មនុស្សទេវានន្ទឈ្លេង...ស្រីក្រហើម...បើពិតជាស្រឡាញ់
បង ខ្លាចអីផ្ដួផឥតណាស្នេហា ។

3 ប្រស - ហ៊ាាា បងចាញ់កលគេណាពិសី ក្រូរបរវ៉ាយ័
ដោយគេថា សូមអូនប្រញាប់ព្រោសមេត្តា ផ្ដួយកអោា
សារអើយរបងឥន ។

45-R

9014

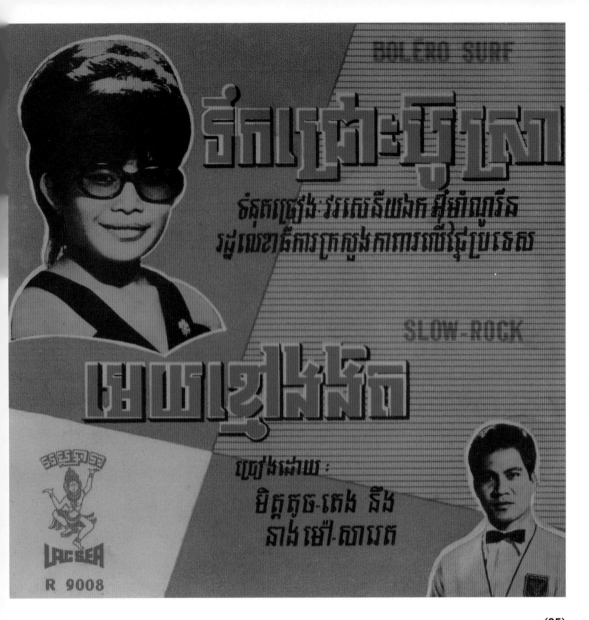

① 부스라의 폭포 / 어두워진 하늘
② 또쩌 떵 / 마오 사렛
③ 압사라(락 시어)
④ R 9008
⑤ 1969
⑥ 작곡·작사·편곡: 삼 사칸(국립군악대) /
　작곡·작사: 삼니엉 리티
⑦ ‹부스라의 폭포›라는 제목의 곡으로 캄보디아의 북부 고산지대에
　위치한 문둘키리 지역의 한 마을에 대한 노래이다. 부스라의
　폭포는 캄보디아에서 가장 큰 폭포이다. 음반과 음반 커버 모두
　캄보디아 빈티지 뮤직 아카이브에 소장되어 있다.

ទំនុកច្រៀងដោយលោក អ៊ុ - ម៉ាស្វាវិន ច្រៀងដោយមិត្ត គូច ~ គេង

បទភ្លេង និង ដឹកនាំភ្លេងដោយ សំ ~ សាខន ទឹករប្រោះប្ញិស្រា និងនាង ម៉ៅ ~ សារេត

 មេភ្លេង យោធាតិរម្យ R 9008 A

1. ច - កាន់ហត្ថាខ្ញុំវេណាមុំ ស្ងាប់វៃប៉ិនឮ្យក្រេចផ្កា ស - ជាសុច័ន្ទបូជារាសនា ស្ងាល់គន្ធាប្ញិស្រាប្រោះភ្ញុំ ។

2. ច - ផ្លូងតាមបងកាត់ទឹកថ្លាធ្លេត ក្បងទឹកលេងស្ងាប់ភ្លេងរំ ស - គិជាភ្លេងទឹករប្រោះជេងភ្ញុំ ហួរប្រត់យាត់ដំណើរៗយ៉េ៎ត ។

R. ហ្វ្រ ហ្វ្រ ហ្វ្រ ហ្វ្រ ហ្វ្រ ហ្វ្រ... ឡ្យល់ដំនោរាមណ្ឌលតិរ ផ្ការក្រអូបគ្រច់ទិសទី នាឡ្យយ៉េងទ៎ឯងពិរអាល័យ ។

3. ច - ចិត្តមិចេង៎ញ្ហ្ជាតទៅវិញ្ញសោះ ស - ទឹកស្រណោះតែរប្រោះប្ញិស្រា ។

ច + ស ជាតខ្ញាលឬ្យឥតុសង្ស្យា ក្រេបរសជាតិ ស្នេហានៃយ៎េង... ក្រេបរសជាតិស្នេហានៃយ៎េង ។

 ក្រេបរសជាតិស្នេហានៃយ៎េង ។

បទភ្លេង និង ទំនុកច្រៀង ច្រៀងដោយនាង

និពន្ធដោយ សំ-សៀខមុន្នី មេយខ្លាំងចិត ម៉ៅ ~ សារេត

 R 9008 B

1. មេយខ្លាំងចិត សម្ដ៍ងមេលចិត្ត ចិត្តឥតមេត្ត បុណ្ណម៍យេងឥ៎ប្រាថ្នាៗឭ្រួ ប៉ងផ្ញើរសនា ។

2. មេយខ្លាំងចិត សម្ដ៍ងពិទឹក្រ ចិត្តឥតខ្ញឹមសារ ជាតជារេ៎ត់ទៅ ស្ងាចពណ៍ភ្នឹនឆ្លើ៎ៗ អូតៃតភាគសង្ការ ។

R. មេយអេ៎យ ~ អេ៎យមេយ កុំភ្ញៀងខ្ញាំងពេក ខ្ញុំស្ញ៎េរ៎បៃកគន់វ៎ា មេគ្ការអាណាំកតឥ៎ស្លចិត្តខ្ញុំ ច្រៀងឭ្យ៎ង្វ្រកកត្តិភាពប៎រ៎ិសុទ្ធ ។

3. មេយខ្លាំងចិត ស្ញមកុំថ៎ាំងច៎ិន ចិត្តផ្ទាយស្នេហា មេយមាសមេយប្រ៎ាច់ មេយសឥ្ត៎បុណ្ណ្យេអេ៎យ អាណាំកតខ្ញុំផល ។

 274

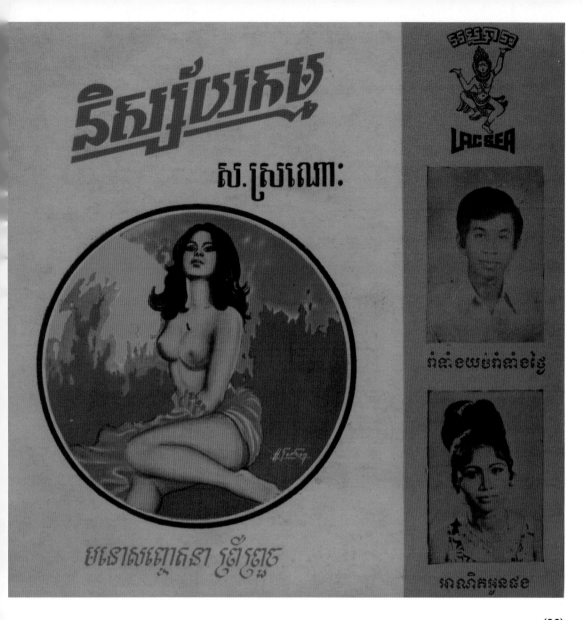

(96)

① 하루 종일 춤을 / 간청
② 마 삼꼴 / 로스 세러이 소티어
③ 압사라
④ 9094
⑤ 1971
⑥ 작곡·작사: 마 삼꼴
⑦ 작곡가 마 삼꼴은 폴 포트 정권 기간 동안 살아 남았다.
　신진 작곡가던 그는 당대 최고의 여가수 로스 세러이 소티어의
　곡을 작곡하는 행운을 누렸다. 한 곡은 자신이 직접 불렀는데,
　록밴드 비틀즈에게 영감을 받은 곡이다. 음반의 두 곡은 1971년
　최고의 히트곡이다. 커버 그림은 N. 후어의 작품이다.

ទំនាំៃយម់ ទំនាំខ្មែរ

—យើងរាំទាំៃយម់ យើងរាំទាំខ្មែរ យើងរាំ
តកសំៃ មួយវេលាណា (Bis) មួយវេលា
ណា...

—រាំជាមួយក្បួន យើងទៅរាំលេង រាំជាមួយ
ក្បួន លេង Cha Cha Cha(Bis)

— រាំតាមចង្វាក់ ចង្វ្ដេញញាក់ ដៃជើងកន្ត្រាក់
ញាក់ស្ពាមួយ ៕ (Bis) ញាក់ស្ពាមួយ ៕

បទក្បួនបរទេស ទំនុកច្រៀងនិងរៀបសម្រួលក្បួន
ចង្វាក់ Cha Cha Cha ម៉ា សំកុល

ច្រៀងដោយ ម៉ា សំកុល

— សូរិយាទៀបទោ អូននៅរង់ចាំប្រុសស្នេហ៍
សូរិយាជ្រៀលជ្រេ មាសមេកុំក្រេចអូនណា
អូនរង់ទោ រង់ចាំជួបជិតក៏ ស្នេហាមួយ ៕

— ក្នុងទ្រូងអូនសែនព្រួយ សែនព្រួយកុំបានជួបថ្ងៃ
បើបានជួបចារណា សូមថ្ងៃអាសូរផង ៕

— សូរិយាទៀបមេឃ ទឹកពេកទឹកភែប្រុសបង
សូរិយាអូនផ្សង ទំផ្សងជានិងបានស្នេហ៍ ត
ឡ្បីថ្ងៃ បងឃ្លាតចោលអូនហើយ ហើយណា
បង ៕ ៕ ៕

— បទក្បួន ទំនុកច្រៀងនិងរៀបសម្រួលបទក្បួនដោយ
ម៉ា សំកុល

— ច្រៀងដោយ រស់ សេរីសុទ្ធា

— ចង្វាក់ Boléro Jerk

9094A

9094B

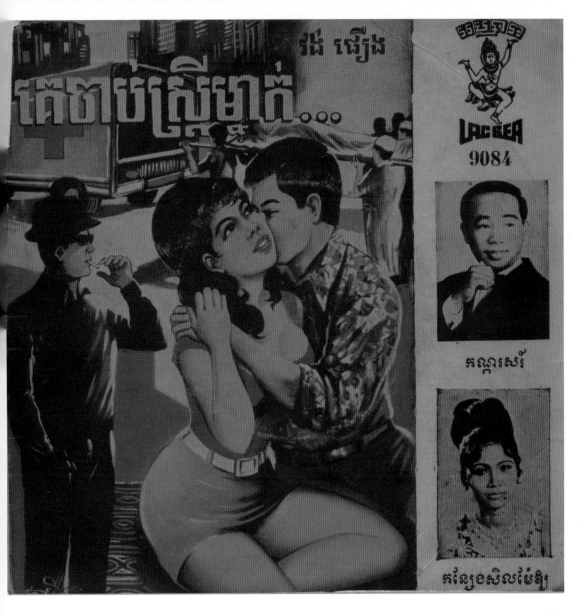

① 흰 쥐 / 엄마가 준 요술 스카프

② 신 시사뭇, 로스 세러이 소티어 / 신 시사뭇

③ 압사라

④ 9084

⑤ 1970

⑦ 음반의 상태는 좋지 않다. 압사라 레코드가 1970년에 발매한 싱글앨범들은 대체적으로 고음의 잡음과 소음이 녹음된 것이 많았다. 수록곡들은 고전영화에서 비롯된 것인데 음반커버는 수사물 소설 타입으로 장식되었다.

កណ្ឌរសរ្ **A**	កន្សៃងសិលម៉ឺឡ្ **B**

<table>
<tr><td>

A

១– អូនភក្ស្ត្រា! អូនភក្ស្ត្រា! អូននៅទីណា កម្មអ្វីពៅអ្វី
ផ្លាច់ស្រីពីបង ឬមួយឧទ្ទេនៅអេសទិស្សិយ ឡូច
រត់ចោលបងភក្ត្រីអាល័យ ឌោយបងវិងវៃតងឧងគា ។

២–ទៅតាមគ្រោចិត្ត វគុសគុសិទ្ធសួយប្រាប់រៀងពិតផងខ្ញុំផង
ណាស្រីរត់ចោលខ្ញុំឬស្រស់ជីវ៉ា ត្រូវជនចសស្រ្យាប្រមាដ
ការងារ ។

ចន្ទ្រ– ស្នាយហើយអានាំចិត្តព្រោះគ្និតគុស្ស់ស្រី ត្រូវជា
ចុត្រិសេដ្ឋិមហា អូនសិលៈបងកិត្តិយស្ត្រ្តសារ មក
ផ្សួរវាសនាក្នុងត្រៃនឹងបន ។

៣– បើកមិនឃើញជីវ៉ាមក៏ញ លោកនេះពោរពេញ
ដោយភាពហ្គុហ្គុង រស់នៅគ្មានន័យ គ្មានស្រីសា
សង្គ្រោះទុសចំណង ស្នាប់ប្រសើរផង ។

</td><td>

B

ស្រីនិយាយ ; ទ្ងុនខ្ញុំតើយសេនកំសត់កស្សួប្រឹងរត់ភុតពីព្រាន
គេតាមប្រហារយ៉ាងចំពាន ចំះលើអ្នកមានគេមិសប្បុរស គេ
ថ្លាក់គេធ្មួម្បីចម ខ្ញុំ ដាក់ថ្មួស្ថិតសួំ ឥតមានខ្វាះជួយស្រស់
ជីវិតឌោយខ្ញុំរស់ គុណរក៍សាងឈ្មោះហូសពរនា
វាល់ខ្ញៃគេតែនមករគ៏ំ មានចំណាំសត្រួគ្រប់គ្រា ខ្ញុំនឹក
ដល់គេទុនកំព្រាសំរៃនទេនាកុងត្រឹក្សព្រៃ ។

ប: បងមកដល់ហើយណាស្រស់ពិសិ ចរកៃរចរណែ
ទុលរៀមវា បងដ៏នរៀងពិតហើយស្រ ស់ជី វ៉ាជាទេទ
និតាភក្ដ្រកណ្ឌរសរ ។

ស: នៃអ្នកកម្មៈសប្រាស់ល្ងូងក គយគ៏ជាប់វ្ញកសម្ដួស្សុបរ
ម្ទេចហ៊ានទៅវ៉ាជាកណ្ឌរសរ ខ្ញុំជាមប្បួចុតពិស្សិតា

ប: បងដ៏ឆ្ល្យាស់រើយរកអើយកុំលាក់ ចិត្តបងផំពាក់
និងរកចំនារ សួមអូនប្រណីដល់បងកំព្រា ចង្វុមរ៉ាស្ម្យា
និងរកចរណែ ។

ស : បើពិតជាស្ញោះសុត្រលើរុអ្អូន – អូនសួមស្ញេហ៌កុំសុន្យ
រចាលអូនវិងវៃ ។

ច: ផ្ដើចុះជីវ៉ាបងមិនផោរវៃ សុត្រអូនឈ្នះក្ស្យៃយមិនវៃវ្ញេ
ម្ល្យយ ។

ស ច : ឡ្យាឡ្យាឡ្យា ឡ្យាឡ្យាឡ្យា

</td></tr>
</table>

កណ្ឌរសរ្ ១២៧ៀន១២៥

ស៊ីន ស៊ីសាមុត

កន្សៃនសិលម៉ឺឡ្ ១២៧ៀន១២៥
រស់ សេរ៉ីសុដ្ឋា

9084

LAC SEA

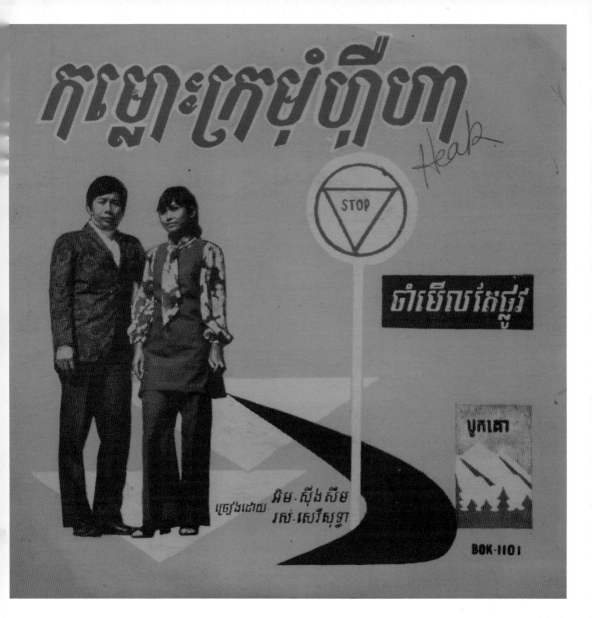

① 멋진 남성과 여성들 / 당신을 기다리며

② 로스 세러이 소티어, 임 송 스움

③ 보꼬르

④ BOK-1101

⑤ 1972

⑥ 작곡: 미상, 작사: 임 송 스움

⑦ 이 희귀 음반은 수집가인 스린 속미언의 협조로 최상의 상태로
　보존되었다. 1972년부터 음반 제작을 시작한 보꼬르Bokor
　레이블의 음반은 2종만이 발견되었다. A면은 거리에서
　여인들을 유혹하는 남성들의 유쾌한 노래가 실렸고, B면은
　달빛이 드리운 강가에서 연인을 기다리는 슬픈 노래를 담고 있다.

កម្លោះក្រមុំហ៊ឹហា A

ស្រ អេ.អ្នកកម្លោះហ៊ឹហា ប្រ កម្លោះហ៊ឹហា ស្រ មេត្តា ឱ្យអ្នកសួរសិន ប្រ ចុះមានការអ្វីៗពីរដង១ប្រ ទើបប្រទះ ម្តង ននលុងចង់សួររៀងអ្វី ស្រ អ្នកមិនហ៊ានហាស្ដី១ សួរបងទេ ប្រ កុំអៀនអ៊ីនាង រូបងនេះនៅទំនេរ ស្រ មិនមែនដូច្នេះទេ១ សួរតើម៉ោងប៉ុន្មាន ប្រ មុខបង ក៏ស្រស់ រូវាងកំពស់ក៏បាន ស្រ សួរថាម៉ោងប៉ុន្មាន មិនមែនស្រឡាញ់ទេ ប្រ អេ.អ្នកក្រមុំហ៊ឹហា ស្រ ក្រ មុំហ៊ឹហា ប្រ មេត្តាឱ្យអ្នកសួរសិន ស្រ ចុះមានការអ្វី ‹ពីរដង› ស្រ ទើបប្រទះម្តង ប្រសបងចង់សួររៀង អ្វី ប្រ បងមិនហាស្ដី១ដូរសួរអូនទេ ស្រ អញ្ចឹ ញ សួរអ្នកប្រុស ស្រីស្រស់អូននៅទំនេរ ប្រ ក្រមុំអាយ ទេ១ អ្នងកូនប៉ុន្មាន ស្រ មានកូនដៃកូនជើងរាប់ ទៅយើញ៣ឥត២០ប្រាណសួរថាម៉ោងប៉ុន្មានប្រ អ្នងង កូនប៉ុន្មាន ស្រ មិនស្រឡាញ់ក៏ហើទៅ

BOK-1101

ចាំមើលតែផ្លូវ B

១ អ្នចាំមើលតែផ្លូវៗ អាត្រាគយប់ជ្រៅ មើលផ្លូវរូបស បង ព្រះច័ន្ទក៏រៈ ចិត្តអនុមហ្នង១ តើបងអ្នកនៅ ទិណ ។

២ អ្នចាំៗជានិច្ចៗ ចាំគ្នានពេលណាក្រូត ១ស ៣ក្បសន្យា មាត់ស្ពឹងច័ន្ទឆ្នូះយើញតែកក្រ្តាកក្រ្តា កំព្រាណរចាំម្នាក់ឯង ។

៣ គឡ្ឫរូបសបង វាត្រីកន្លងៗហ្ឫសផុតទៅហើយ ឫកែសម្លេងដែលបងផ្លាប់ឮើយ អ្នលាសិនហើយ ណាប្រសថ្ងៃ ។

៤ ស្រឡាញ់តែអនុមួយ មិនឱ្យអ្នព្រាយក្នុងហឫទ័យ លុះស្លាប់រស់ជាតិហើយជោះដៃ ចាញ់ដៃប្រសជោក ជោកគ្រប់ចាន ។

BOK-1101

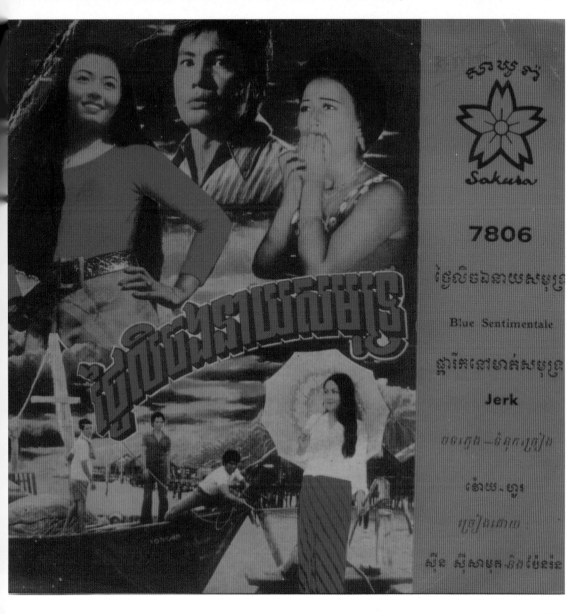

(99)

① 해변의 노을 / 해변가에 활짝 핀 꽃
② 신 시사뭇 / 신 시사뭇, 펜 란
③ 사쿠라
④ 7806
⑤ 1973
⑥ 작곡·작사: 보이 호
⑦ 이 음반은 캄보디아 빈티지 뮤직 아카이브에 의해 2장이
　발견되었다. 영화 ‹해변의 노을›의 사운드트랙을 수록하고 있다.
　영화는 유실되었다. 이 노래는 양질의 사운드로 유튜브를 통해
　들을 수 있다.

A. ថ្លើមចង្កាយសមុទ្រ

* Blue Sentimentale *

១- អាយុខ្ញីម្ចេ: ន ! សម្បត្តិ អិយ ស្ងាយមិនគួរបងសង្ការឡើយ
នសន ! មិត្តអើយអត្ត ធ្លល់ផ្តាំហើយម្ញេងឡើយចងគាម
ព្រាកអ្នកជាណាតក្ងាស្ងាប នមាខំចុកចាងខ្លោនស្ងាម្ចេះទេ ។

២- វិលយកត្រាវ យំពេញសមុទ្រ ន ! មិត្តអិយខុំវិសនេតកសុត អា
រម្ងណ៍ទនគួរស់ហើយ សមុទ្រមិនធេងមិទោនឥតឡើយ ចក្ខ
នៅព្រ្គៃខភ្នកធ្មើម នសន ! មិត្តអើយម្ញេងគេអស់រាសនា ។

បន្ទរ- ស្រឡាញ់ផ្ទាណាស កម្មថ្មីព្រាតព្វាសនៅបាន សុត
ព្រលឹងមិត្តទនឥព្រាណ បានសុខសាន្តនាស្ងាទនថ្មីចះអើយ
ចិត្តអើយ ! ចិត្តអេយ ! ចិត្តអើយ ! ចិត្តអើយ ! ចិត្តអើយ !
ខំស្ងាយអ្នកណាស ។

៣- ថ្លើមចងនាយសមុទ្រក្រេប្រើយ ន ! ថ្លៃអើយទារព្រលឹងអ្នក
នមាខំផុសនាតចិត្តា សុមនយគ្រលឹងនៃគេរសឬវារ ជាតិ
ក្រោយកំដៃចេះជាវ្រ? ស្ងេហ៍ផុតគ្នាទនសុខានិអើយ ។

៤- ព្រេមមានសមុទ្រម្ញេងមានលេក ន ! លេកម្ញេងចោកគ្នាទនយប
ម្ញេតមានយបមានថ្ងៃ ម្ញេតសមុទ្រចងនៃងរសនាតនៅព្រេ
សត្តលោកតកិតមកធ្មើអ្ំ ចេកិត ហើយក្សើយនៅរិញនៃផល ? ។

ចមភ្លេង-ទនកម្រ្គ្រៀង ច្រៀងដោយ
ថៅយ-ហ្វុរ ស្ិ១ .ស្ិសាចុត

B. ផ្កាវិកនៅមាត់សមុទ្រ JERK

ប្រស- កាលដែលបមមកអូន ម្រៀងឡើងអូន ម្រៀងឡើងអូន

ស្រី- ចារ ! កាលហើយណាសូន តើដែលអូនតជាតទេ ?

ប្រស- អិយ ! ដែមានស្ងេហ៍ ដែមានហេឬ ចងនឹងនៃ ចងក
ស្ងេហ៍ ចៃចយជីវិត ។

ស្រី- ក្រេកមិនតកូដផធាវាចា ...

ប្រស- ១៩ ! ១៩ ! នៃធណ៌ាជីវា បងលើកហត្តសុទ្ធឬស្រីមេល ។

ស្រី- យប ! ដាកមកវិញ កំបពេញស្ង្មយចៃតិត

ប្រស- ១៩ ! ចៃស្ងេនាថ្មី ស្ងារៃនពៃធ្មើលៅរ្ិ្យនត

ស្រី- ក ! ក ! ស្ងរណ៌ាចង ក ! ក ! ស្ងចៃ្ណ៌ាចង កំអិចម
កំអិចម អនគារលចារ

ប្រស- ន ! មាសស្ងេហ៍ចៃរ្ៀចហើយ ហ !

ស្រី- ម្រ្ៃហើយណាព្រសរចលល សាទសចិត្តសអនស្រសស្ងាញ
ណាស

បន្ទរប្រស- ស្ងាស្ងា ! ស្ងា ! ស្ងា ! ស្ងា ! ស្ងា ! ស្ងាស្ងា ! ចង
សប្ងាយ ចងសប្ងាយ ចងសប្ងាយ សប្ងាយមៃន

ស្រី- ស្ងាស្ងា ! ស្ងាស្ងា ! ស្ងាស្ងាស្ងាស្ងា ! អនសប្ងាយ អន
សប្ងាយ អនសប្ងាយ សប្ងាយណាស

ប្រស- ន ! ជំនារ៍ អិយ ចកម្ចេយ្ហាព្រផាកម្ចៃ្រៃទេ

ស្រី- ពៃគ្ងតាកចាញស្ងេហ៍ ចាញស្ងេហ៍ទេណ៍ាព្រលឹងនៃអៃយ
ចកក្ុៃចោលអនម្ចៃយ

ប្រស- ម្ជើចិត្តចះត្រាណាក្រៃម មិនចោលម្ចៃយ មិនចោលម្ចៃយ
ស្ងេហ៍យាចៃត

ស្រី- ស្ងៃតចិត្តឫចៃទីកផុទ ទិកផុខចៃលចកមិចចាន

ប្រស- ម្ជៀចះកស្ង្ងាណា កំភីយម៍ិអន

ប្រស- ទាលៃចៃមកហៃហើយ ចៅមកមៃនចះចៃតទេ ផុនជាស្ងេហ៍
ចៃយចៃដវា តីមានពៃតស្រស្ងាញម្ចៃង

ស្រី- ស្ងេហ៍...ចៃង (ប្រស) - ស្ងេហ៍ចៃង ភូជាងភូក ភូ
ជាងភូក រចម្រៀងរស្ងៃ

ស្រី- វៃលថៃភូម៍ិយទផល

ប្រស- ចងខ្ងៃលនាមាតសមុទ្រ កំចរសុទ្ធចាញស្ងេហ៍ចៃងដៃរ ។

ចមភ្លេង-ទនកម្រ្គ្រៀង ច្រៀងដោយ:
ថៅយ-ហ្វុរ ស្ិ១-ស្ិសាចុត ឬថ្ៃឬន

7806

(100)

① 세상에 퍼진 사랑

② 신 시사뭇, 디 사벳

③ 프놈뼷

④ PP 3309 / PP 3310

⑤ 1970

⑥ 작곡·작사: 미상

⑦ 이 유명한 곡은 지금도 여전히 인기가 있다. 제작사 소완키리
 필름Sovannkiri Film이 타이 필름Thai film과 협작한 최초의 영화이다.
 찌어 유톤Chea Yuthon, 디 사벳Dy Saveth과 태국 배우들인 삼밧
 메타니Sambath Methanee, 아라냐 남웡Aranya Namvong 등이 출연한다.
 노래는 신 시사뭇과 디 사벳이 각각 크메르어와 태국어로 불렀다.

បទ : ស្នេហ៍ឆ្លងវេហា

ប្រ. វេហាឆ្លស់ឆ្លាយពាស់កល្យាណ ស្នេហ៍ហើរ
ច្រៀបបាននិងបក្សាបក្សី

ស្រ. ស្នេហ៍ឆ្លងផែនទឹក ស្នេហ៍ឆ្លងផែនដី
កាលបើបេតី ទោះមេឃឆ់មិនតម្លើយ

ប្រ. វេហាងផ្គានមក្រៀងគ្រេង ស្រវាំចាប់ក្តោង
ឱាបលោកទុកក្នុងកាយ ផូចគេងឱាបស្នេហ៍
មិនរើសមុខឡើយ ទុសភ្ញៀមិនថ្មី សំនាច់ចិត្ត
ចេះសម្ងួធ

ស្រ. ស្នេហ៍ឆ្លងវេហា ស្នេហ៍គីជាភាសាថានស្ងួតសុវណ្ណ

ប្រ. មនុស្សាឆាមានចិត្តឆ្នាក់ធ្លូយ តែមិនចេះឈឺ
ចេះគ្រួយ មិនឱាយបើមានសម្ងួធ

ស្រ. វេហាខាន់ត្គាសែនសង្វែក

ប្រ. ឆ្លាយគ្នាៗទេក តែតៗមេឃាស្ងួន

ស្រ. ស្នេហ៍ឆ្លងវេហា ឆ្លងកដួបផួប

ប្រ. ឆ្នាប់ចិត្តតឹងស្ងួន ចិត្តៗចងជាចិត្តឆ្លូយ

ច្រៀងដោយ: ស៊ិន ស៊ីសាមុត
ឌី សារ៉េត

P-P **3309**

បទ : រូប៉ាំដែនចិត្ត

ស្រ. យើងនៅឆ្នាយគ្នាម៉ុះណា ផុតទិស្ស័យឆ្លួងនេត្រា
តែចិត្តស្នេហ៍ចងមេត្រី ស្នេហ៍ស៊ីវតែថូវឆ្លួងស្ងិង
ឆ្លួងទ្លេព់ព្រៃ ឆ្លួងបុប្ផាព្រីក្សព្រៃ មកឆ្បជួបវក្ត្រា

ប្រ. ទោះនៅឆ្នាយគ្នាម្លេចក្តី បានឃល់ចិត្តនោពិសំជ៉ំរ៉ា
រៀងទៅវេទនា សួមឱ្យបប្រណីណាស្ងួន រៀងរស់
ដែងៗងា មានតែស្នេហាធ្វើឱ្យចិត្តរៀមករាយ

ស្រ. ស្រីមិនស្នេហា

ប្រ. បងនៅស្នេហ៍ផាប់

ស្រ. ស្រីមិនគោរកាន

ប្រ. បងនៅតែតឹក

ស្រ. ន ! កុំរ៉ៃះ

ប្រ. រៀមពិតស្នេហ៍ស្រី

ស្រ. ហ៊ី . . .

ប្រ. ព្រោះប្រាថ្នាជូបស្រី ហ៊ី...ជូបស្រីណ៍រ៉ា ជូបស្រី

ស្រ. យើងទើបស្ពាលគ្នាប៉ុណ្ណឹង ឲ្យអូនស្នេហ៍ប្រុស
ព្រលឹងម្លេចបាន បើឆ្នាយផាត់អាល់ឃ

ប្រ. ទោះជានៅឆ្នាយម្លេចឆ្លា កន់បងមកជូបថ្ងៃ
ទោះឆ្នាយមេឃឆ្លាយផី ចិត្តនៅតែថ្វែបពៅ

ច្រៀងដោយ: ស៊ិន ស៊ីសាមុត
រស់ សេរីសុឡា

P-P **3310**

(101)

① 사랑 없는 이가 있을까 / 아픈 마음
② 신 시사뭇
③ 올림픽
④ 8028
⑤ 1970
⑥ 작곡·작사: 신 시사뭇
⑦ 이 음반 커버는 서 있는 신 시사뭇의 전신이 나온 보기 드문 이미지를 싣고 있다. 음반 수록곡 중 하나는 아치스Archies의 ‹슈가 슈가› 커버곡이다. 또 다른 곡은 크메르 곡과 크리켓The Crickets의 ‹모어 댄 아이 캔 세이›를 합친 곡이다.

A អ្នកណាគ្មានស្នេហ៍	**B** ខូចចិត្តឯព

A អ្នកណាគ្មានស្នេហ៍

I ស្នេហ៍॥អ្នកណាមិនស្នេហ៍॥មានអ្នកខ្លះគេក៏ថា॥ខ្លាំង
ជាង្សារទៅទ្បេកស្នេហ៍॥

॥ស្នេហ៍॥អ្នកណាមិនស្នេហ៍॥ក្លិនក្រអូបខ្លាំងជាងផ្កា॥
ហើយរវាស់ក៏ធំមិនដល់

R កុំករ កុំករ កុំករ ហើយកុំអ្នកថាមិនស្គាល់ទៅតើដឹងដែរដឹងមិនបាន
ដែរឬអ្វី॥

កុំករ កុំករ កុំករ ហើយកុំអ្នកថាមិនស្គាល់ទៅតើដឹងដែរដឹង
ដែរឬអ្វី

3/oh॥॥ស្នេហ៍॥តើទាំងប្រសទាំងស្រី॥រស់ចង្អៀតលើផែន
ដី॥មកពីអ្វីហើយរស់ព្រោះអ្វី॥
ស្នេហ៍॥តើទាំងប្រស ទាំងស្រី॥រស់ចង្អៀតលើផែនដី
॥មកពីអ្វីហើយរស់ព្រោះអ្វី॥

-ភ្លេង--

ស៊ីន—ស៊ីសាមុត

B ខូចចិត្តឯព

I oh.oh yé yé Iv ញញ់ម្ដេះទេញញ់គ្រប់បែបយ៉ាងIv
ច្បូលក្រហាមដួចផ្នែម៉ាកប្រាង
ខូចទាំងសងខាងសំណាងអ្នកណា॥បេះបាន

II oh ch yé yé យើញហើយស្នេហ៍ខូចចិត្តម្ដងៗIv
សក់ដុចសុគ្រក្រហាមទុងដែរ ល្គេពាក្យថ្ងៃឧ្បងសមជាងនេ

R ព្រឹខូលណាស់ខ្ញុំIv ព្រឹខូនម្ដេះទៅIv ក្រឡេកមើល
ចំចិត្តចង់តែស្ងេះទៅ នាប់មិនខ្ចាជេរ ព្រោះតែស្នេហ៍ព្រោះតែ
ស្នេហ៍ស្នេហា

m oh oh yé yé Iv ញញ់ម្ដេះទៅគ្រាន់តែស្រម័យ

Iv ចុះបីបានមកនៅក្នុងដៃ មួយថ្ងៃ មួយថ្ងៃតើខ្ញុំយ៉ាង
ណាទៅIv

-ភ្លេង-

JesK

8028

1960년대 캄보디아 음반 커버에 드러난 '최근성'과 도시의 삶

로저 넬슨

식민 치하에서 벗어나 독립한 1953년부터 '크메르루주 학살'이 자행된, "상상력을 말살한 잔혹함의 시기" 1975년까지 20년 동안 현대 캄보디아인들은 도시의 삶을 어떻게 바라봤을까?[1] 넓게 잡아보면 1960년대로 명명할 수 있을 이 시기에 캄보디아인들은 도시의 풍경과 사람들을 어떻게 시각화했을까? 이 나라에서 록 음악과 대중문화는 어떻게 여타 형식의 현대미술 및 문화와 교차했을까? 그리고 이 문화가 국내외 록 음악 및 도시의 청년문화 현상들과 어떻게 교차했을까? 1960년대와 70년대 초반의 레코드 음반 커버는 이 시기 캄보디아 도시의 후끈하고 섹시하고 밝고 과감한 세계를 고유한 방식으로 들여다보게 해준다. 이 음반 커버들을 통해 캄보디아인들의 도시 인식에 대해 어떤 매체와도 다른 독특한 통찰을 얻을 수 있는 것이다.

"아주 조심스레 그린 … 사흘을 불평 하나 없이." 신 시사뭇은 "사랑과 맞바꾸기 위해" 자신의 연인에게 선물한 자신의(혹은 그가 노래하고 있는 페르소나의) 그림을 이렇게 묘사한다. 시사뭇이 부른 「누가 내 그림을 그렸나」(1974)(본서 209쪽 앨범 커버 참고)라는 노래의 한 구절로, 멜로디를

1) Soth Polin, Sharon May, "Beyond Words: An Interview with Soth Polin," in *In the Shadow of Angkor: Contemporary Writing from Cambodia*, ed. Frank Stewart and Sharon May (Honolulu: University of Hawai'i Press, 2004), 16-17에서 인용.

작곡한 녁 돔의 그림이 음반 커버를 장식하고 있다. 감상적이고 욕정이 가득한 노래를 들으며 그 이상적이고 유혹적인 이미지를 보고 있노라면, 커버에 인쇄된 그림이 사실은 이 가수가 흥얼대는 가사에 등장하는, "사랑과 맞바꾸려", "아주 조심스레 그린" 바로 그 작품일지도 모른다고 상상하게 된다. 녁 돔과 신 시사뭇이 함께 곡을 만들었다는 사실을 통해 고조되는 시각, 가사, 음악 사이의 상호텍스트적이고 트랜스미디어적인 교류는 이 시기 캄보디아 음반 커버에서 흔히 등장하는 특징이다. 캄보디아에서 가장 유명한 화가였던 녁 돔과 당대 최고의 가수였던 신 시사뭇의 합작이라는 점에서 이 경우가 특히 두드러진다.[2]

화가와 가수가 적극적으로 협업한 「누가 내 그림을 그렸나」의 경우뿐만 아니라, 이 시기의 음반 커버에는 현대 회화, 드로잉, 판화, 사진, 타이포그래피를 아우르는 다양한 현대미술 및 문화의 형태가 등장한다. 신 시사뭇의 「나의 사랑, 내게 대답해요」의 커버에는 짝또묵 극장 Chaktomuk Theatre 을 그린 스케치가 실려 있다. '신크메르 건축'으로 알려진 양식의 상징적 사례와도 같은 이 건물은 캄보디아의 현대 건축에서 가장 높이 추앙받는 건축가 반 몰리반의 첫 번째 대표작이다.[3] 다른 음반 커버에는 도시의 패션과 교통수단, 일상적인 소일거리 등 도시적 삶의 다양한 면모를 담은 희귀한 손 그림들이 등장한다.

대중적인 록음반 커버와 다른 미술 및 문화 형식의 내부와 그 사이에서 일어나는 상호텍스트적이고 트랜스미디어적인 교차는 비단 캄보디아와 1960년대에 국한된 것이 아니다. 다른 어느 곳에서와 마찬가지로, 서로 다른 형식의 현대미술과 문화는 동남아시아에서도 언제나 공통적이고 끊임없는 교류의 역동적 관계 안에서 존재해왔다. 여러 동남아시아 일상어에서 '현대적'

2) 이 곡, 그림, 그리고 레코드 커버에 관해 보다 자세하게 상술한 다른 지면이 있다. Roger Nelson, "'The Work the Nation Depends On': Landscapes and Women in the Paintings of Nhek Dim," in *Ambitious Alignments: New Histories of Southeast Asian Art, 1945-1990*, ed. Stephen H. Whiteman, Sarena Abdullah, Yvonne Low, Phoebe Scott, (Singapore and Sydney: National Gallery Singapore and Power Publications, 2018), 23-27을 참조.

3) 이 레코드 커버에 대한 보다 자세한 내용과, '바싹 강변 단지'에 대한 문화적 묘사에 관해서는 Roger Nelson, "Musical Stairway: Bassac as Symbol," in Genealogy of Bassac, ed. Brian McGrath and Pen Sereypagna (New York, NY: Urban Research, 2020 출간 예정)을 참조.

의미의 '예술'을 일컫는 표현이 형식과 매체의 다양함을 망라한다는 사실에서
이는 더욱 잘 드러난다.[4] 신 시사뭇의 음악을 듣지 않고 앞서 언급한 녁 돔의
그림을 본다는 것은 그 안에 잠재한 의미와 효과의 핵심을 놓치는 일이다.

동남아시아와 그 너머 국가들의 다양한 현대미술 및 문화 형식에서
트랜스미디어적 교차가 나타나는 것은 사실이지만, 특히 1960년대 캄보디아의
음반 커버에 대한 연구를 통해 중요한 이해를 얻을 수 있는 데는 두 가지 주요한
이유가 있다. 캄보디아의 음반 커버는 다른 동남아시아(및 그 너머) 국가들에서
볼 수 있는 매우 유사한 커버와 비교될 수 있고 또 비교되어야 하지만, 그와
동시에 캄보디아의 문화사를 이해하는 데 고유한 역할을 수행한다.

첫 번째 이유는 캄보디아의 사실적 재현주의 미술이 가진 상대적
'최근성 recentness'이다. 캄보디아 작가들이 인물과 풍경을 자연주의적 화풍으로
표현한 그림은 1950년대에 와서야 사회 주류에 진입했다.[5] 대중음악과 록
음악이 등장하고 그에 수반한 음반 커버의 폭발적 증가가 일어나기 불과 얼마
전의 일이다. 이는 캄보디아어에서 '현대 회화'와 동일한 단어로 지칭되는
재현주의 회화와 음반 커버가 거의 비슷한 시기에 주류 대중의 의식에 등장했고,
그 덕택에 대중들의 머릿속에서 아주 긴밀하게 결합되어 있음을 의미한다.[6]
이에 걸맞게, 크메르어에서 가장 흔하게 '현대'를 이르는 단어인 'damnoep'은
'최근성'으로 직역할 수 있다.[7]

이 지역 다른 국가들의 음반 커버와의 미적 유사성과 상호작용에도 불구하고

4) Thanavi Chotpradit, J Pilapil Jacobo, Eileen Legaspi-Ramirez, Roger Nelson, Nguyen Nhu
Huy, Chairat Polmuk, San Lin Tun, Phoebe Scott, Simon Soon, Jim Supangkat,
"Terminologies of 'Modern' and 'Contemporary' 'Art' in Southeast Asia's Vernacular
Languages: Indonesian, Javanese, Khmer, Lao, Malay, Myanmar/Burmese, Tagalog/Filipino,
Thai and Vietnamese," *Southeast of Now: Directions in Contemporary and Modern Art in
Asia* 2, No. 2 (October 2018): 65-195.

5) Ingrid Muan, "Citing Angkor: The 'Cambodian Arts' in the Age of Restoration 1918-
2000," unpublished PhD dissertation (New York: Columbia University, 2001).

6) 이는 1930년대 말 최초로 등장했던 현대 크메르 문학 등 다른 분야에서도 마찬가지이다.
Roger Nelson, "Introduction," in Suon Sorin, *A New Sun Rises Over the Old Land:
A Novel of Sihanouk's Cambodia, trans. Roger Nelson* (Singapore: NUS Press, 2019), ix-
xxxi을 참조.

캄보디아의 음반 커버가 독보적으로 중요한 두 번째 이유는, 이 음반 커버가 이 시기 캄보디아의 '도시 생활'을 손으로 기록한 그림을 가장 많이 포함하고 있는 단일 분야이기 때문이다. 기록에 따르면, 많은 예술가들이 도시의 풍경을 묘사하는 그림을 그리고 전시하기도 했다.[8] 시장의 풍경은 물론이고 현대적 건물과 도시 생활의 다른 면모들을 묘사한 그림은 농촌의 풍광과 여성들의 모습을 그린 좀 더 친숙한 작품들과 나란히 1960년대 초반 주요 전시들에서 중요한 자리를 차지했다. 그러나 도시 생활을 그린 그림들 중 복제로나마 남아 있는 작품은 극소수이다. 헤아릴 수 없는 수의 많은 캄보디아 현대미술 작품은 파괴되고 흩어지고 부식되어버렸거나, 크메르루주의 농업 중심 공산주의 정권이 집권하여 잔혹 행위를 일삼던 1975년부터 1979년 사이에 사라졌다. 이 참사가 있기 전 20년 동안 그려진 그림 중에서 남아 있는 작품은 고작 수백 점 정도이지만, 그중에서도 절대 다수가 농촌의 풍광이나 이상화된 여성의 모습을 그리고 있어 도시 생활의 풍경을 묘사하는 작품은 한줌에 불과하다. 폭력적인 반(反)도시 정책을 펼쳤던 크메르루주 정권이 프놈펜을 포함한 대도시 주민들을 농촌으로 강제 이주시켰음을 감안할 때, 정권이 도시의 풍경을 그린 그림들을 의도적으로 겨냥해 파괴했으리라고 추측할 수 있다. 한편 시골을 묘사한 그림 중 많은 수가 국내외 개인 소장품에 포함되어 있고, 크메르루주가 정권을 잡기 전 나라를 탈출한 캄보디아인들이 이를 보존한 결과일지도 모른다.

신 시사뭇의 「나의 사랑, 내게 대답해요」(1966)(본서 211쪽의 앨범 커버 참고)의 커버에 등장한 짝또묵 극장 그림의 예로 돌아가보자. 이 건물은 냉전 당시 미국의 문화 외교 프로그램으로부터 설계와 건설에 대한 지원을 받아

7) Roger Nelson, "Khmer," in Thanavi Chotpradit, J Pilapil Jacobo, Eileen Legaspi-Ramirez, Roger Nelson, Nguyen Nhu Huy, Chairat Polmuk, San Lin Tun, Phoebe Scott, Simon Soon, Jim Supangkat, "Terminologies of 'Modern' and 'Contemporary' 'Art' in Southeast Asia's Vernacular Languages: Indonesian, Javanese, Khmer, Lao, Malay, Myanmar/Burmese, Tagalog/Filipino, Thai and Vietnamese," *Southeast of Now: Directions in Contemporary and Modern Art in Asia* 2, No. 2 (October 2018): 177-185을 참조.

8) 1961년에 전시되고 Ly Daravuth and Ingrid Muan, eds. *Cultures of Independence: An Introduction to Cambodian Arts and Culture in the 1950's and 1960's* (Phnom Penh: Reyum, 2001)에서 전재된 작품들을 참조

불교계 지도자들의 국제 회담을 위해 건립되었다.[9] 짝또묵 극장은 역시 반
몰리반의 감독 하에 만들어진 거대한 문화 지구인 '바싹 강변 단지 Bassac Riverfront
Complex'의 북쪽 끝에 위치하고 있으며, 극장과 다수의 전시 공간, 공공주택, 조경
지역, 운동 시설 등을 갖추고 있다. 메콩, 똔레삽 Tonle Sap, 바싹 강 등 '네 개의
얼굴'이 모이는 길한 지점을 매립해 세운 짝또묵 극장과 바싹 단지는 캄보디아
근대화의 상징으로 칭송되었다. 짝또묵 극장이 완공된 해에 처음으로 출간된
60년대 한 베스트셀러 소설에서 작가 수언 소른은 이 빛나는 건축적 성취가
"나라의 얼굴과도 같았다"고 쓴다.[10] 이 도시의 현대적 랜드마크는 문학뿐만
아니라 수없이 많은 영화와 사진에도 널리 등장했다. 그중에는 전 국왕이자
부왕이었던 노도롬 시아누크가 외교 및 프로파간다 목적으로 만든 작품도
여럿이었다. 그러나 시사뭇의 「대답해 줘, 내 사랑」의 커버는 캄보디아인이 직접
짝또묵 극장과 바싹 지역을 손으로 묘사한 현존하는 유일한 예로 추정된다.

그렇다면 이 캄보디아인은 누구인가? 그림에 남아 있는 N. 후어라는 서명은
이 시기 가장 상징적인 앨범 커버에 자주 등장한다. 하지만 그의 정체나 일생에
대해서는 물론이고 심지어 앨범 커버가 아닌 다른 작업을 했는지조차 전혀
알려져 있지 않다. 이전 세대 캄보디아인들이 기록으로 남지 않은 N. 후어의
삶과 작업에 대해 더 많이 기억하고 있을 가능성이 높다. 후어를 포함해서,
1960년대부터 70년대 초까지 앨범 커버를 장식한 그림과 디자인을 만들어낸
작가들의 이야기를 기록하는 연구가 시급하다. 우리는 최근 이 시기 영화에
대한 연구 프로젝트를 통해 음악산업에 종사했던 사람들뿐만 아니라 그 팬과
추종자들의 기억 속에도 값진 정보들이 남아 있음을 알게 되었다.[11] 대중음악
산업 종사자와 팬들에게 이 시기 유명세를 탔던 음반 커버 뒤에 숨은 예술가들에
대한 기억을 묻고 인터뷰해야 한다.

특정한 방식으로 구분 가능한 도시 풍경만이 캄보디아의 문화적 역사를

9) Ingrid Muan, "Playing with Powers: the Politics of Art in Newly Independent
Cambodia," *Udaya, Journal of Khmer Studies* 6 (2005): 41-56.

10) Suon Sorin, *A New Sun Rises Over the Old Land: A Novel of Sihanouk's Cambodia*, trans.
Roger Nelson (Singapore: NUS Press, 2019), 100.

11) 데이비 추 감독의 장편 영화 <달콤한 잠 Golden Slumbers>(2011)을 참조.

이해할 수 있게 해주는 것은 아니다. 음반 커버에 반복적으로 소환되는 그들의 패션, 머리 스타일, 자세와 표정 또한 이 시기의 대중문화에 대해 고유하고 가치 있는 통찰을 제공해준다. 특히 앨범 커버는 젊은 여성들이 더 다양하고 적극적인 역할을 수행하며, 급진적이고 새로운 생활 방식을 받아들일 수 있는 문화를 촉발했다. 이러한 이미지는 이 시기 캄보디아 문학에서도 나란히 묘사되었다. 1960년대의 크메르어 소설에서 알 수 있듯, 프놈펜은 '하와이'나 '밤의 둥지' 등의 이국적이고 매혹적인 이름을 단 북적이는 나이트클럽이 가득한 곳이었다. 이들은 남녀를 가릴 것 없이 인파를 끌어들였고, 그중에는 "캄보디아, 베트남, 중국 광저우에서 온 바 걸"도 있었다.[12] 한 크메르어 소설에서 젊은 여성 캐릭터는 도전적인 태도로 "난 더 현대적이고 시빌레이 sivilay 하고 국제적인 방식으로 즐기기 위해 춤을 춰야 해"라고 말한다.[13] '시빌레이'란 영어로 '문명화된'이라는 뜻의 'civilized'라는 단어에서 온 말로, 크메르어에서는 흔히 쓰이지 않지만 타이어와 라오스어에서 현대적이고 세련된 것을 가리킬 때 널리 사용되는 표현이다. 최근에는 청결과 질서의 의미를 내포하기도 한다.[14] 이 단어가 1960년대 나이트클럽이라는 도시 환경에서 특정한 방식으로 쓰였다는 사실은 동남아시아 지역 내에서 국경과 언어를 넘어 사고와 단어의 활발한 교류가 있었음을 보여준다. 음반과 음반 커버는 이를 확인시켜준다. 예를 들면 신 시사뭇의 음반 가운데 최소한 하나가 그 커버에 홍콩의 모습을 담고 있으며 홍콩에 대한 수많은 노래가 존재한다는 것은 이러한 지역 내 교류의 인상을 두텁게 한다. '트위스트'로 알려진 유명한 춤에 대한 논란은 캄보디아에서도 논란을 일으켰으며, 전문가들은 주변 국가와 더 멀리 떨어진 지역들에 미치는 문화적 영향에 주목했다.[15]

　　'즐기기 위해 춤을 추'고 '트위스트를 추'는 '바 걸'들과 같은 1960년대 현대

12) Kim Set, *Ae Na Kun Srei Khnhum? (Where is My Daughter?)* (Phnom Penh Srei Bunchan, 2004 [1962]), 87.

13) Kim Set, *Where is My Daughter?*, 92.

14) Thongchai Winichakul, "The Quest for 'Siwilai': A Geographical Discourse of Civilizational Thinking in the Late Nineteenth-Century and Early Twentieth-Century Siam," *Journal of Asian Studies* 59 (2000): 528–549을 참조.

캄보디아인들은 어떤 모습이었을까? 우리는 시아누크가 왕세자이자 수상으로 재임하는 기간 동안 감독한 여러 편의 장편 영화를 포함한 이 시기 사진과 영화에서 아이디어를 얻을 수 있다. 그러나 당시 이러한 도시 환경을 즐겨 찾고, 그 안에서 춤추고 노래한 캄보디아인에게 도시가 어떻게 '보였을지' 알기 위해서는 음반 커버를 봐야 한다. 1960년대 현대 도시의 삶을 묘사한 그림이 부재하는 상황에서, 음반 커버야 말로 이 자극적인 시기에 대한 캄보디아인들의 주관적인 경험과 시각을 가장 잘 이해하게 해준다.

재즈에 대한 연구들은 음악의 형식과 그에 연관된 음반 커버 등의 문화 현상들이 '고급 예술 대 저급 예술이라는 이분법의 대안'이 된다고 말한다.[16] 20세기 초의 재즈와 동남아시아 음악에 대한 최근 연구는 이 현상이 '독특한 현대적, 범세계적 분위기를 지닌', '새로 태어나는 대중문화'를 구성하고 있다고 했다.[17] 순수예술과 저급 문화 사이의 경계를 흐리는 '중간' 혹은 '사이' 형식으로서의 재즈라는 정의 역시 1924년에 북미 재즈와 관련해 일찍이 등장했던 유사한 주장에 근거하고 있다.

1960년대의 대중 록 음악 역시 비슷한 위치를 차지하고 있다. 캄보디아의 음반 커버를 장식하고 있는 그림과 디자인들은 이 대중문화 현상이 당대의 다른 형식의 현대 예술들과 긴밀하게 연결되어 있었으며, 대중음악과 재현주의 회화들이 지역의 맥락 안에서 '최근성'을 공유하고 있었음을 보여준다. 이러한 음반 커버들은 캄보디아인들이 이 시기 도시 생활에서 느껴지는 자극적이고 왕성한 기운을 한껏 즐겼으며, 관습을 탈피한 여성의 역할과 다른 동남아시아 국가 및 그 너머의 나라들과 나눈 초국가적 교류에서 자랑스러움과 만족감을 느꼈음을 시사한다. 이러한 이유들 때문에 레코드 커버는 지속적인 미적 전율을 넘어서서 문화사가 및 예술사가들에게 값진 자원이 된다.

15) Ingrid Muan, "Citing Angkor." See also additional unpublished notes on this topic in the Ingrid Muan Archives held at the National Museum of Cambodia Library, Phnom Penh을 참조

16) Peter Keppy, *Tales of Southeast Asia's Jazz Age: Filipinos, Indonesians and Popular Culture, 1920-1936* (Singapore: NUS Press, 2019), 5.

17) Keppy, *Tales of Southeast Asia's Jazz Age*, 16.

캄보디아 빈티지 뮤직 아카이브의 음악 보존에 대하여

움 로따낙 오돔

캄보디아 빈티지 뮤직 아카이브(Cambodian Vintage Music Archive, 이하 CVMA)는 캄보디아 음악의 '황금기'(대략 1950~1975년)의 오리지널 음원을 보존하고 알리며, 당시의 아티스트들의 유산을 보호하기 위해 움 라따낙 오돔(캄보디아), 마야 제이드(미국), 네이트 훈(캄보디아–미국)이 합심해 2010년 프놈펜에서 시작된 프로젝트이다. CVMA는 당시의 모든 전통·대중음악과 관련된 캄보디아 음원 자료를 디지털화하는 방식으로 작업하는데, 여기에는 앞면과 뒷면의 음반 커버, 내지(라이너 노트), 그리고 각 음반의 제작에 관련된 구술 기록 등의 제반 자료가 포함된다. 보존을 위한 이러한 포괄적인 접근법은 지나간 시대의 예술적 유산을 충실히 복원할 수 있을 뿐만 아니라, 당시 아티스트 유가족들의 저작권 인정(저작권 수입을 받을 수 있도록)을 위한 법적 근거 마련에 핵심적인 역할을 해왔다.

　폴 포트의 크메르루주 정권은 집권 후 캄보디아 문화 내의 서구적 영향을 받은 요소들을 말살하기 시작했다. 이에 1975~1979년 사이 캄보디아의 음악산업은 완전히 초토화되었다. 아티스트, 가수, 뮤지션, 작곡가, 그리고 음악산업 관계자의 90%가 살해당했으며, 스튜디오, 마스터 음원, 스튜디오 장비, 음반 계약 등 법률 문서 등은 유실되거나 파기되었다. 황금기의 오리지널 음원, 자료, 그리고 기타 문화재들의 확보를 위해 CVMA는 계속 자료를 수집 중이며, 학살에서 살아남은 음반산업 관계자와 팬, 컬렉터 및 이들 유가족들과 관계를 맺기 위한 노력 역시 계속 추진 중이다. CVMA는 소셜미디어와 언론을 통해

활발한 홍보 활동을 진행 중이며, 황금기의 음악과 음악가들이 결코 잊혀지지 않도록, 그리고 황금기의 음악적 유산 재건에 동참을 호소하기 위해 국제적인 문화 행사 등을 통해서도 아카이브의 확충 및 공유를 진행하고 있다.

CVMA가 목표하는 핵심 과제들은 다음과 같다:

1. 1975년 이전 캄보디아 음악과 관련된 모든 가용 음원 자료 및 문서 등을 전문적으로 보존함
2. 아티스트 유가족 및 컬렉터들의 저작권 인정 및 저작권 수급권 확보를 돕기 위해 음악 홍보로 발생하는 수입의 일정 부분을 정기적으로 지원함
3. 오리지널 포맷에 충실하게 음원을 재발매하고, 소셜미디어나 문화 행사 등을 통해 해당 음반들의 예술적 의도와 음악산업 유산을 일반 대중에게 홍보함

1975년 이전 캄보디아의 영화와 음악의 대부분이 유실됨으로 인해 현재까지 전해지는 음원의 대부분은 40년 이상 된 45RPM 7인치 음반들인데, 본래 비교적 '조잡한' 제작 상황 하에서 싱글 음반 내지는 영화음악 홍보 목적으로 발매되었던 것들이다. 이 포맷이 가장 흔했던 이유는 당시 싱글반이 널리 유통되었기 때문이다. 7인치 반은 저비용으로 간단히 제작할 수 있었기 때문에 많은 이들에게 접근이 용이한 포맷이었던 것이다. 일반적으로 7인치 반에 사용된 바이닐은 가장 하급 품질의 것들이었고, 열화 가능성이 높은 환경(열대의 습기로 인한 곰팡이, 열로 인한 휨 현상 등) 가운데서 보존된 경우가 잦았다. 음질 측면에서는 당시의 오리지널 마스터 테이프가 가장 이상적인 음원이지만 여기 해당되는 자료는 극히 희귀하다.

　　CVMA의 가장 핵심적인 달성 목표 중 하나는 황금기 음원들 전체의 소재 파악과 외부 컬렉터들과의 협업을 통해 이들의 소장 자료가 적절히 디지털화·기록화되도록 함으로써 음악 보존을 위한 아카이브를 구축하는 데 있다. 바이닐에 기록된 정보의 디지털화를 통해 2진법으로 기록되는 전자 자료로 전환시킴으로써 시간과 악천 후, 보관 방법 등에 따른 열화의 우려가 없게 하고자 한다. 즉, 우리 아카이브는 최소 40년 전 바이닐에 각인된 정보를

충실히 반영한 디지털 파일을 구축하는 것을 목표로 하고 있다. 이렇게 전환된 음원은 현대의 음악에 익숙해진 청취자들의 귀에는 맑은 음질로 인식되지 않을 수도 있다. 아카이빙을 수행하는 입장에서 우리는 음악의 미래를 고려해야 하며, '문화재 보존'이라는 관점에서 보면 우리들의 취향을 음원 원자료에 반영시키는 것은 옳지 않은 방식이 될 것이다. 이에 음원의 정직하고 변형 없는 디지털화를 통해 20~100년이 지난 미래의 음악역사학자들이나 일반 대중에게 활용 가능한 형태의 자료를 남기는 방식을 따르고자 한다.

음원과 관련된 제반 사료에는 기록 포맷, 장비, 녹음 방식, 가수의 음높이 pitch, 사용된 악기 등의 정보가 포함된다. 미래의 음악사 연구자에게는 각 곡들뿐만 아니라, 녹음, 음반 제작 과정 전반에 관련된 모든 정보가 중요할 것이다. 즉, 레코드 음반을 디지털화·기록화하는 방식 역시 음악 그 자체만큼이나 중요할 수 있는데, 이 때문에 CVMA에서는 레코드 음반의 보존 상태를 상세히 기록하고, 가급적 아티스트, 작곡가, 스튜디오의 소재 정보를 파악해 생존 아티스트 인터뷰나 진술을 통해 얻은 정보와 연결하고 맞춰보는 노력도 진행 중이다. 이로써 정확한 아티스트와 엔지니어 참여 정보를 기록해 미래를 위해 보존할 수 있을 것이다.

CVMA에서 바이닐 음반을 디지털화하는 과정을 개괄적으로 살펴보면 다음과 같다.

디지털화란 바이닐 음반에 담긴 아날로그 신호를 디지털 신호로 전환하는 작업을 말한다. 회전하는 바이닐에 기록된 홈을 따라 바늘 stylus 이 움직이는데, 홈에 새겨진 파형에 따라 바늘이 진동함으로써 카트리지에서 전류(즉, 신호)가 발생된다. 프리앰프 preamp 를 통해 이 신호는 '라인 레벨 line level'로 증폭된 뒤, AD 컨버터를 통해 디지털 신호로 전환되고, 이 디지털 신호는 컴퓨터로 전송돼 하드디스크에 2진법 자료로 기록된다. 아날로그 신호는 자연적으로 발생하고 무궁무진하게 변화하는 연속적 파형으로, 마치 달리는 차의 창 밖으로 손바닥이 앞을 향하도록 손을 뻗으면 풍압에 의해 손이 위아래로 유동적으로, 그리고 끊임없이 흔들리는 것에 비유할 수 있다. 이러한 아날로그 신호가 디지털로 전환되고 나면 그 결과물은 정확하고 완결적으로 정해져서 마치 돌에 새긴 것과 같은 상태라고 볼 수

있다. 연속적인 음의 변동을 완벽히 재현하지는 못하지만, 2진법으로 기록된 디지털 신호는 오리지널 음원인 레코드 음반의 전환 당시의 보존 상태를 충실히 기록한다는 면에서 장점이 있다고 하겠다.

보존 아카이브 구축 시에는 상기한 디지털화 작업의 각 요소들이 고려되어야 한다.

음악의 유산을 이어가는 사람 께오 시논

께오 시논은 본래 뮤지션 출신으로, CVMA와 함께 물론 신 시사뭇, 로스 세러이소티어 등 아티스트의 유가족과의 협력을 통해 캄보디아 음악 보존을 위해 힘써온 인물이다. 그는 1944년 7월 2일 캄보디아 콤퐁 톰 주 태생으로, 그가 1965~1970년간 리더로 활동했던 밴드 '돈뜨러이 카사콜'(농부 밴드)의 유일한 생존자이다. 비극적이게도 나머지 멤버들은 모두 크메르루주에게 처형당했지만, 그는 본래 가족이 농사짓던 논으로 피신해 서구 음악과는 전혀 무관한 농부 행세를 함으로써 목숨을 건질 수 있었다. 그럼에도 음악에 대한 그의 열정 덕에 그는 애지중지하던 음반 컬렉션을 목숨을 걸고 숨기기로 결심했다. 불시 검문과 폭격의 위험이 상존하는 가운데서도, 그는 음반을 도시와 농촌 등으로 번갈아 옮겨서 음반을 구해낼 수 있었다.

1970년 쿠데타 발발 당시 그는 음반을 아는 스님에게 맡겼다가 1971년 다시 회수했다. 폴 포트 정권이 들어선 뒤 그는 음반 200여 장을 농장의 외딴 화장실의 물탱크 안에 숨겼다. 농부 출신이었던 그는 이미 보유하고 있던 독성 살충제를 물탱크 외벽에 발라서 벌레들로부터 음반을 지켰고 사람들이 접근을 꺼리게끔 조치했다. 그는 매주 꼬박꼬박 은닉처를 찾아 음반의 상태를 확인했는데, 무더위 때문에 사람들이 실외에 다니지 않는 한낮에만 그곳을 방문하는 용의주도함을 발휘했다.

께오 시논의 이러한 기발한 은닉 방법은 수년간 발각되지 않았지만, 그는 1977년 어느 날 '예전 음반을 숨겨둔 사람이 있다'는 제보를 받은 크메르루주 간부의 소환을 받게 된다. 그는 "폭격으로 집이 전소되면서 소장품 전체도 사라졌다"고 주장했다. 그럼에도 이 간부는 다시금 그의 집을 조사하는 등

쉽게 포기하지 않자 그는 그 간부에게 매우 고가의 라도 손목시계를 뇌물로 주는 것으로 조사는 종결되었다. 그의 음반은 이렇게 기적과도 같이 다년간의 혹독한 열대기후 속에서도 지킬 수 있었을 뿐만 아니라, 보존 상태 역시 현재까지 전해진 음반 중 가장 훌륭한 것들이 많다.

께오 시논은 1979~1984년 동안 드러머와 음악교사로 활동했고, 1985년 이후부터는 고향 콤퐁 톰에 있는 자신의 농장을 돌보고 있다. 그는 신 시사뭇 협회 Sinn Sisamouth Association 의 명예회원으로서 신 시사뭇의 작품들에 대한 지적재산권 인정 청구를 진행 중인 유가족들의 귀중한 조력자로 활약해왔다. 그는 유가족이 상무부와 문화부에 지적재산권 인정을 청구할 당시 자신이 보유하고 있던 오리지널 반들과 각종 자료를 증거물로 제출할 수 있게 도왔으며 그 결과 신 시사뭇의 곡 중 100여곡 이상이 캄보디아 정부로부터 공식적으로 저작권 인정을 받게 되었다. 또한 그는 감사하게도 CVMA에게 자신이 소장한 반들의 디지털화를 승낙해주었다. 캄보디아 황금기 음악 유산의 보존을 위한 그의 헌신적인 공헌은 영원히 기억될 것이다.

최근 진행되었던 프로젝트에 대하여

2016년 현재 CVMA의 근거지는 미국에 있다. 바이닐 그리고 테이프 등 모든 물적 자료들은 CVMA 공동창립자들 관리 하에 운반되고 저장되었다. 2017 CVMA는 프랑스의 콘 크메르 협회 Koun Khmer Association 의 초청으로 캄보디아 음악에 관한 토론회와 영화 두 편(<잊었다 생각하지 마세요>, 그리고 CVMA 창립자인 네이트 훈과 로웰 Lowell 에 관한 다큐멘터리인 <사랑보다 큰 것은 없어>)의 상영회를 공동으로 주최했다. 이 행사는 문화보존재단 '캄보디안 리빙 아츠 Cambodian Living Arts'가 공동 주최한 '캄보디아의 계절 Season of Cambodia' 프로그램의 일환이었다. 2019년 CVMA는 '가루다의 노래: 캄보디아 음악의 추억 Garuda's Song: Musical Memories from Cambodia'라는 행사를 공동으로 주최했다. 미국의 신인 뮤지션들을 초청해 크메르루주 집권기에 생존한 저명한 작곡가인 쏘 싸브언의 곡들을 캄보디아 록 밴드 박서이 짬 끄롱의 멤버 홍 삼리, 그리고 신 시사뭇의 손자 신 세타꼴과 함께 협연했다.

CVMA 팀은 캄보디아 안팎과 온오프라인 공간을 오가며 레코드 음반
수집을 계속 진행 중이다. 과거 프로듀서 출신인 꽁 완치와의 회의를 위해
파리를 방문하기도 했다. 1990년대 당시 꽁 완치는 테이프 릴, 마스터 테이프,
바이닐 등의 음원을 수백 장의 CD로 제작했었는데, 다행히도 CVMA는 이러한
음원 중 일부를 디지털화해 보존하고 아카이빙할 수 있었다.

디지털 아카이브에 관해

최근 우리 CVMA팀은 리마스터링 remastering과 아카이브 음원의 온라인 공개에
주력하고 있다. 2010년 아카이브가 출범한 이래 우리는 500장 이상의 음반을
디지털화했다. 2015년부터 우리는 음원 복원 작업을 시작했다. 현재는 재정
등의 이유로 온라인 아카이브를 직접 운영하고 있지는 않지만 애플뮤직, 아마존,
구글, 스포티파이, 디저, 유튜브 등 온라인 서비스업체들을 통해 신 시사뭇, 로스
세러이 소티어, 쏘 싸브언을 위한 로열티를 수금해왔다. 현재로서는 저작권료를
수금할 수 있는 아티스트가 이 세 명뿐이다. 그 외의 아티스트들의 경우 본인
혹은 유가족과 연락이 닿지 못해 로열티 수금을 진행할 수 없었다. 또한
저작권의 공식 인정을 위한 증거 자료와 법률 문서 준비 등 추가적인 어려움들도
산재해 있다.

CVMA의 소재지

CVMA는 아직 단독 아카이빙 프로젝트로 사무실을 두고 있지 않고, 미국의
비영리단체 설립허가 역시 신청하지 않았다. 우리는 음악학자들과 프로듀서
등에게서 이메일 연락을 받고 있다. 우리는 음악에 대한 정보와 자료를
제공함으로써 연구자, 영화제작자, 음악 팬 등이 자신들의 목적을 이룰 수 있도록
돕고 있다.

추신

음반들이 모두 파괴되거나 세월에 의해 열화되어 더 이상 크메르(캄보디아) 음악을 바이닐로 청취하지 못하게 된 것은 아닌지 많은 이들이 우려해왔다.

우리는 연락이 닿는 모든 컬렉터와의 협업을 통해 오리지널 음원을 디지털화하는 작업을 지속할 계획이다. 우리는 페이스북, 유튜브, 사운드클라우드 등을 통해 아카이빙한 음원은 물론 캄보디아 황금기 음악에 대한 정보들을 공유해왔다. 이 프로젝트를 통해 대중들은 크메르 음악의 음원과 가사, 옛 크메르 글씨체의 그래픽 디자인 등을 감상함은 물론, 레코드 음반 레이블과 음반 속지 등에 실린 오리지널 예술작품을 다운로드할 수 있게 되었다. 지난 50년간의 캄보디아 음악의 정수를 오리지널 음원을 통해 일반 대중과 공유할 수 있게 되어 기쁘다.

[토크]
캄보디아 대중음악의 황금시대

2016. 04. 23. Sat.
3:00 pm — 4:50 pm
국립아시아문화전당 라이브러리파크
'아시아의 소리와 음악' 주제전문관

참여자
- 움 로따낙 오돔(캄보디아 빈티지 뮤직 아카이브)
- 신 세타꼴(신시사뭇협회, 신 시사뭇 유족)
- 께오 시논(1960년대 활동 음악가, 크메르 팝 자료 수집가)
- 하세가와 요헤이(음악가, 밴드 장기하와 얼굴들 기타리스트)
- 이봉수(비트볼뮤직 대표)

통역
- 공완넷(캄보디아어 — 한국어)

이봉수 사회와 진행을 맡게 된 비트볼뮤직의 이봉수라고 합니다. 다들 영화는 보고 오신 거죠? 영화를 보셨으면 앞으로 제가 드리는 질문들, 그리고 답변하시는 것들이 아마 좀 쉽게 이해되실 거예요. 이번 행사를 위해서 캄보디아에서 찾아와주신 세 분을 소개하겠습니다.

움 로따낙 오돔 안녕하세요. 제 이름은 움 로따낙 오돔입니다. 저는 캄보디아 빈티지 뮤직 아카이브 설립자입니다. 제가 하고 있는 이 프로젝트는 (캄보디아의) 사라진 음반을 찾고, 현재 보유하고 있는 카세트테이프보다 품질이 더 좋은 것을 수집하는 것입니다. 그런 음반들을 디지털화해서 보관하는 그런 사업을 지금 하고 있습니다.

께오 시논 제 이름은 께오 시논입니다. 저는 1960년대에 음악가였고 현재는 캄보디아 음악을 보존하는 사람입니다. 1964년부터 지금까지 음악 자료를 수집하고 있습니다. 궁금한 점이 있으시면 무엇이든지 물어보세요. 아마 왜 이런 자료, 음반들을 보존해야 하는지 궁금해 하실 겁니다.

신 세타꼴 제 이름은 신 세타꼴입니다. 캄보디아 음악의 아버지 신 시사뭇의 손자입니다. 현재 신시사뭇협회에서 근무하고 있고,

오돔과 같이 〈캄보디아 빈티지 뮤직 아카이브〉 프로젝트를 진행하고 있습니다.

이봉수 또 음악가이면서 아주 저명한 음반 콜렉터로 정평이 나 있는 하세가와 요헤이 씨가 자리해주셨습니다.

> **하세가와 요헤이** 안녕하세요. 저는 지금 장기하와 얼굴들이라는 밴드를 하고 있어요. 1994년에 해적판으로 나오는, 부틀렉으로 불법으로 찍는 캄보디아 록 음반을 산 적이 있었어요. 그때부터 캄보디아 록을 접하고 몇 년 후에 또 다른 음반들도 사게 됐죠. 작년 10월 즈음에도 산 게 있어요. (오늘 이 자리에 함께 한) 이것도 운명이 아닐까 싶네요.

이봉수 오돔 씨가 말하신 크메르 팝을 보존하는 민간단체인 캄보디아 빈티지 뮤직 아카이브가 하는 작업에 대해서 조금 더 구체적으로 설명해주셨으면 합니다. 설립 연도라든지 구성원들, 그리고 앞으로의 목표 같은 것들이요.

움 로따낙 오돔 2010년도에 이 프로젝트를 시작했습니다. 그때는 단체명이나 프로젝트명을 만들지 않았습니다. 2011년에 '캄보디아 팝 컬처 라이브러리'라는 행사를 주최하고, 이후에 일래스틱 캄보디아 Elastic Arts Cambodia 와 협력하면서 2012년도에 '캄보디아 빈티지 뮤직 아카이브'를 공식적으로 만들었습니다. 제가 이 프로젝트를 설립한 목적은 세 가지가 있는데요, 첫 번째는 캄보디아의 전쟁—내전—이후에 남아 있는 음반들을 수집하는 것이고, 두 번째는 음반들을 디지털화해서 보관하는 것입니다. 마지막으로는 캄보디아의 음악을 홍보하고 특히 저작권 관련 일을 캄보디아에서 진행할 수 있도록 하는 것입니다. 음반을 디지털화하면, 재발매반 제작도 시도하려고 합니다. 그래야 음악가들에게 어느 정도 보상을 할 수 있어요. 1979년 이후 캄보디아에서 이들 음반에 대한 저작권이 상실되었고 제작사들이 저작권을 침해해서 사용하는 경우가 많았습니다. 1980년부터 1990년까지 수많은 음악사나 제작사들이 이 음반들을 저작권

사용료 없이 사용했습니다. 같이 하는 사람은 3명인데, 저와 네이트 훈, 마야 제이드가 공동 설립자입니다.

마야는 사운드 엔지니어를 담당하고 있고, 네이트는 미국과 프랑스에 흩어져 있는 음반과 자료를 수집하는 역할을 합니다. 원래 저는 처음에는 디지털화하는 방법을 몰랐는데 마야로부터 그 기술을 배웠습니다.

음반들을 찾는 도중에 음반을 소장하고 있는 분들을 많이 만났는데, 시논 씨는 신시사뭇협회를 통해서 만나게 되었습니다. 저는 시논 씨에게 저희가 음반을 받아서 디지털화할 수 있도록 요청했어요. 캄보디아 음반 소장자 중에서도 께오 시논 씨가 음악가이자 음반 수집가로서 음반을 아주 잘 보관하고 있습니다. 시논 씨의 소장 음반이 200장 정도 되는데 그중 일부는 여기에 전시하고 있습니다. 저희가 음반을 디지털화한 것은 600장 정도됩니다.

이봉수 말씀하신 대로 크메르 팝이 전 세계에서 자료를 수집해야 할 정도로 일부만 남아 있고 명맥이 끊겨 있다고 보입니다. 당시 내전과 크메르루주의 집권 같은 시대적 상황 때문에 지금의 결과가 나왔잖아요. 이에 대해 께오 시논 씨가 당대의 크메르루주 집권 이전과 이후의 시대 분위기, 음악 신을 설명해주실 수 있는지요.

께오 시논 음반을 소장하고 보관해온 것은 제가 음악가이기 때문입니다. 1964년부터 1967년까지 저는 음악을 가르쳤습니다. 그런데 캄보디아에 폴 포트 정권이 들어서고 나서부터 더 이상 음악을 가르칠 수도, 음악을 할 수도 없었어요. 제가 할 수 있는 일은 음반을 보관하는 것밖에 없었습니다. 1964년부터 신 시사뭇은 캄보디아에서 가장 유명한 음악 가수였습니다. 신 시사뭇은 1975년까지 계속 성장해서 정말 전 세계적으로 알려졌습니다. 목소리가 아주 매력적이었고 캄보디아 음악의 아버지로 불렸습니다.

움 로따낙 오돔 제가 조금만 더 추가로 말씀드리겠습니다. 1960~70년대에 캄보디아 음악가 협회가 있었습니다. 거기에는 작곡가, 작사가, 가수로서

아주 뛰어난 분들이 많았습니다. 당시에 음악 분야가 아주 발전되어 있어서
가수와 작가들은 정말 유명해질 것이라는 기대를 많이 했습니다. 활동하는
가수가 100여 명 정도 있었는데, 유명한 사람도 있었고 덜 유명한 사람도
있었습니다. 1964년부터 60년대 말까지 매년 캄보디아 전국 노래 대회가
개최되었습니다. 재능 있는 음악가들이 많이 있었고 음악에 대한 관심도
많았던 것이 음악 분야가 발전한 이유였습니다. 그 외 다른 큰 이유는 없었고
그것뿐이었습니다. 당시 음반은 한 장에 100불 정도로 너무 비쌌습니다.
가난한 사람들은 살 능력이 없었죠. 그런데 음악을 녹음하고 나면 국영
라디오 방송이 국민에게 들려줍니다. 음반이 없는 사람들은 방송국 앞이나
방송하는 곳에 가서 같이 들었죠.

1969년에 캄보디아 가수 2명이 국왕으로부터 상을 받았는데 그때 신
시사뭇이 '음악, 황금의 목소리, 아버지'라는 명칭을 받았습니다. 로스 세러이
소티어라는 여자 가수도 같은 명칭을 받았습니다. 그러나 1970~1972년까지
내전으로 음반 제작이 많이 줄어들었고 1973~1974년에는 비용이 많이
들어서 일반 카세트테이프로 제작했습니다. 제작은 많이 했지만 품질은
좋지 않았어요. 1974~1975년 들어서는 음반 제작이 거의 없었습니다.
그리고 1975년에 폴 포트 정권이 프놈펜에 들어오고 1979년까지 3년간
가수, 작가, 그 외의 재능 있는 음악인 대부분이 살해당했습니다. 그들이
서민에게 많은 영향을 준다고 생각했기 때문이었어요. 음악을 없애려고 했던
시도도 있었고요. 1979년 이후에 가수 몇 명이 살아남았기는 했는데 유명한
사람들은 아니었습니다. 가수들도 더 이상 모국에서 살지 않고 프랑스나
미국 등 제3국으로 피신해 체류하게 되었습니다. 그 후에 캄보디아에
남은 신세대 작가들이 작곡과 작사를 시도했지만, 사람들이 관심을 갖지
않았습니다. 그래서 1980년대부터 1990년까지 음악 분야는 거의 완전히
몰락한 상태였습니다. 제작도 없어졌고 자작곡도 없는 그런 상황이 되었죠.
정부도 음반 제작사도 음악에 대한 가치를 높여주지 않았기 때문에 음악
분야는 거의 완전히 없어졌습니다. 작가들은 더 이상 곡을 쓰지 않고 일반
사업을 하기 시작했습니다.

저희가 2, 3년 전부터 다른 나라의 음악을 모방하지 않고 국내에서
직접 작사, 작곡을 하자는 캠페인을 하고 있는데, 지금의 오리지널 음악은

1960년대와 비교가 안 됩니다. 1960년대에는 음악가 일고여덟 명이 모여서 같이 작업했고 정확한 리듬에 캄보디아의 시(詩)처럼 음가를 맞추는 법도 있었습니다. 또 어떤 노래가 어떤 가수에게 잘 맞겠다는 것도 잘 알고 있었습니다. 요즘은 외모를 더 중시합니다만, 그 당시는 가수들을 목소리로 평가했었습니다. 지금의 음악은 조금 젊은 층만 관심을 갖지, 나이 든 사람들은 관심이 없습니다. 1960~70년대에는 어린이부터 어른까지 다 노래를 들었죠. 그래서 요즘의 음악은 앨범이 나오고 특정 시기에 인기가 있다가 몇 개월 뒤면 바로 사라집니다. 그래서 어떤 사람들은 이런 말을 합니다. "옛날 가수들은 죽었지만 목소리는 아직 계속 남아 있다. 그러나 현대 가수는 살아 있지만 목소리는 죽었다." 그래서 1979년부터 지금까지는 (바이닐) 음반 같은 것을 만들지 않고 그냥 CD나 카세트테이프로 만들었습니다.

하세가와 요헤이 영화를 보면서 주변에 태국과 베트남이 있지만, 캄보디아가 로큰롤 비트에 굉장히 강하다고 느꼈거든요. 그리고 그 후에 벤처스 스타일의 일렉트릭 밴드도 나오고 … 사실은 그전에 신 시사뭇처럼 엘비스 프레슬리 같은 사람도 나왔고요. 서양 음악을 따라하는데, 다른 동양 나라보다 굉장히 잘하는 로커들이 많았고, 그 후에 소울뮤직이나 사이키델릭 밴드들도 출현하고요. 그러나 이게 1970년대 중반부터 맥이 끊긴 거잖아요. 가수나 예술인도 (탄압을 받고) 그랬지만 음반도 압수당하셨다고 들었는데, 그것을 이분(께오 시논)께서 피하시고 지금까지 소장하시는 거잖아요. 정말로 이분은 아카이브를 하시는 분인데, 그렇다면 어떤 방법으로 그것을 피했는지 궁금합니다.

께오 시논 원래 음반을 보존하고 보관하는 것이 쉽지는 않습니다. 자세하게 설명드리려면, 한없이 길어질 텐데요 … 당시에 자료도 보관해야 하고, 압수될까 걱정하기도 하고, 전쟁통이라 폭탄도 터지고 그런 상황이었습니다. 지금 남아 있는 이 음반들은 원래는 절에 가서 스님에게 부탁했던 것입니다, 쿠데타가 일어났던 1970년도에요. 그 뒤로

1971년에 제가 다시 가져와서 직접 소장하게 됐습니다. 당시는 쿠데타가 계속 일어났던 위험한 시기였습니다. 1971년까지 내전 상태에 있었기 때문에 위험을 무릅쓰고 보관해야만 했습니다. 당시에 모든 것을 다 버렸지만 이 음반들만은 갖고 있었어요. 여기까지만 말씀드리겠습니다.

하세가와 요헤이 좀 더 구체적으로 보관했던 방법을 말해주실 수 없나요?

께오 시논 그때 저는 농사를 지었습니다. 폴 포트 정권 때는 채소를 심는 게 제 일이었습니다. 그래서 가지고 있었던 음반을 어디에 보관했느냐 하면 … 사용하지 않는 화장실에 보관했습니다. 물통이 있었는데 거기에 음반을 넣어뒀죠. 벌레 같은 거에 훼손될까봐 독약을 놓아뒀어요. 일주일에 한 번씩 살펴봤는데, 더워서 사람들이 밖에 안 나오는 낮 12시에 음반들이 잘 있는지 보러 갔습니다. 저는 음반을 무엇보다도 사랑했습니다. 사람들이 저더러 음반을 왜 계속 소장하느냐, 팔면 돈도 좀 벌지 않느냐고 그랬죠. 저는 이 음악을 너무 사랑하고 좋아해서 팔 수가 없다고 했습니다. 지금 제가 수집한 음반들을 금으로 환산하면 순금 40kg정도 될 텐데요 … 그래서 1년 동안 기른 쌀을 팔아서 얻은 돈으로 그 음반들을 샀습니다. 이런 식으로 조금씩 사놓고 계속 보관을 했습니다. 그 당시에 모은 음반이 700장 정도인데 그 후에 사람들이 가져가서 돌려주지 않기도 하고 훔쳐가기도 해서 많이 없어졌어요. 다시 조사해보니까 200장 정도 남았습니다.

이봉수 혹시 당시에 크메르루주한테 발각될 뻔한 위기 같은 것은 없었는지요?

께오 시논 1972년에 크메르루주 문화부 관계자가 저를 불렀습니다. 저희 마을에서 저 혼자만 불렀어요. 그 사람이 저한테 "당신이 지금 예전, 옛날의 음반을 갖고 있다는 것을 들었다"는 거예요. 그래서 그때 제가 "폭탄이 터졌을 때 제 집이 다 탔습니다. 그래서 모든 게 다 사라졌습니다"라고 이야기했습니다.

그 두 명이 계속 저희 집에 와서 조사를 했는데요—(그 사람들이) 조금 불쌍하기도 합니다—제가 그 둘한테 아주 비싼 시계를 한 개씩 선물로 줬습니다. '라도'라는 시계 다 아시죠? 그것도 줬습니다. 그것도 너무 비싼 시계였어요. 그때는 리엘화(캄보디아 화폐)가 전국적으로 사용되지 않았어요. 또 다른 질문이 있습니까?

이봉수 일단 께오 시논 씨께서 말씀하신 것처럼, 절에서 화장실로 옮기면서 보관해온, 그의 목숨과도 같은 음반들의 일부가 뒤편에 쇼케이스에 전시되고 있습니다. 특별히 이번 전시를 위해서 가지고 오셨는데 안타깝게도 오늘 하루만 보여드리고 다시 가져가셔야 합니다. 대신 그 오리지널 7인치 커버를 그대로 복제한 레플리카 커버들과 뒷면까지 상세하게 나와 있는 희귀 음반들의 카피들이 있어요. 이것들은 언제든지 오셔서 보시면 됩니다. 사실 이 복제품 자체도 접하기 힘든 자료들이니까 이번 기회를 놓치지 않으셨으면 합니다. 그리고 지금까지 이렇게 지켜오신 음반들로 오돔 씨가 디지털화한 음원들이 커버와 같이 들을 수 있게 설치되어 있어요. 직접 들어보시면서 당시의 캄보디아 음악이 어떤지 직접 경험해보실 수 있습니다. 오돔 씨에게 1960~70년대 캄보디아 팝 음악, 그러니까 크메르 팝이라고 부르는 음악의 음악적 특성, 스타일 등에 대해서 한 번 더 이야기를 들어봤으면 좋겠습니다. 그리고 우리 양평(하세가와 요헤이) 씨가 궁금한 음악가가 몇 분 있다고 하셔서 그분들에 대해서도 좀 말씀해주셨으면 합니다.

께오 시논 1960~70년대에는 노래 한 곡을 제작하려면 최소한 일곱 명 정도 같이 작업해야 공식적으로 인정받는 음악이 됩니다. 그래서 작사 작곡은 거의 팀으로 이뤄집니다. 예를 들어 제가 작곡을 했다면, 작곡한 것을 다른 사람에게 넘겨주고 수정하고, 그렇게 일곱 명까지 수정한 다음에 멜로디에 대한 리듬을 어떻게 할 것이냐를 의논하게 됩니다. 그리고 가수를 누구로 설정할 것인지 논의하고, 가수를 선정하고 나면 어떤 악기로 연주할 것이냐도 의논합니다. 그래야 듣는 사람들에게 매력적인 음악을 만들어줄 수 있기 때문입니다. 그래서 그 일곱 명이 수정 작업을 한 후라면, 거의 뭐 완벽한 음악이 탄생하는 겁니다. 한 곡이 아주 가치 있는 그런 곡이 되는 겁니다.

움 로따낙 오돔 원래 캄보디아의 팝 음악은 람봉, 람사라반, 람크바크 등의 캄보디아 전통음악의 리듬으로 되어 있습니다. 1950년대부터 1964년까지 이런 리듬은 재즈 뮤직으로 분류되었습니다. 이때는 캄보디아 전통음악과 해외에서 가져온 음악이 같이 제작됐는데, 신 시사뭇이 당시 왕실 음악단에 속해 있었기 때문에 국왕과 함께 프랑스나 싱가포르 쪽으로 가서 여러 가지 해외 음악을 접하고 그 음악을 가지고 캄보디아식으로 만들었죠. 1960년대에는 캄보디아에서 블루스, 차차차 리듬으로 작곡된 곡이 만들어졌습니다. 1970년대 초부터는 그 흐름이 록 음악으로 바뀌었습니다. 1969년부터 1970년대에는 로큰롤이나 하드록 같은 것이 많이 만들어졌어요.

　　　　하세가와 요헤이 지금 신 시사뭇 씨 이야기도 나오는데 저는 디바라고 생각하는 로스 세러이 소티어의 이야기도 많이 듣고 싶거든요. 그분이 당시 어떤 존재였는지 되게 궁금해요.

움 로따낙 오돔 로스 세러이 소티어가 공식적으로 데뷔한 시기는 1964년이고, 1966년부터 유명해졌습니다. 캄보디아에서 목소리가 가장 매력적인 가수였습니다. 그녀는 모든 종류의 노래를 부를 수가 있었어요. 캄보디아의 결혼식 노래에서부터 외국 노래까지 전부 부를 수 있었습니다. 그분은 일고여덟 가지의 목소리를 만들 수가 있었어요. 어떤 음악은 저음으로 부르고, 아주 저음으로 부르다가 외칠 때는 고음으로 부르는 경우도 있고. … 정말 고음으로 부를 때에는 사람들의 마음을 흔들 정도였습니다. 그런 목소리로 노래를 부를 수 있는 사람이 없었습니다. 당시에 아주 유명했죠. 그래서 신 시사뭇도 로스 세러이 소티어에 관심을 갖게 되어 같이 부르는 노래가 제일 많았습니다. 두 분의 인기는 정말 캄보디아를 상징하는 것이었습니다. 그러나 로스 세러이 소티어의 개인적인 생활 때문에 여러 가지 힘든 상황이 있었습니다. 일상생활에서 여러 가지 실패한 경우도 많았지만 음악 분야에는 아주 성공적이었죠. 나이트클럽에서 노래를 하면 이걸 듣기 위해서 사람들이 몰려옵니다. 그분은 직접 작사를 하기도 했고, 연극도 할 수가 있었습니다. 또 영화배우로서 신 시사뭇 씨가 만든 〈뜻밖의

노래〉라는 영화에 출연하기도 했죠. 로스 세러이 소티어는 1973년에 어느 군인하고 결혼하고 입대를 했습니다. 그때 작곡가 보이 호가—이분은 지금 살아 있다고 생각하는데—로스 세러이 소티어를 생각하면서 만든 노래가 있습니다. 「하늘에 피는 꽃」이라는 노래인데요, 로스 세러이 소티어가 헬리콥터를 타고 공중에서 낙하산을 타고 내려오는 모양을 꽃처럼 피는 것으로 표현한 거였어요. 아무튼 로스 세러이 소티어는 캄보디아에 전국적으로 아주 잘 알려졌던 가수였습니다. 캄보디아 여가수 중에 가장 노래를 많이 부른 가수고요. 그분의 노래는 아무리 들어도 질리지 않는 그런 음악이었습니다.

하세가와 요헤이 알겠습니다.

이봉수 혹시 신 시사뭇과 로스 세러이 소티어 외에도 좀 간단하게 소개해주실 만한 유명 가수가 누가 있을까요?

　　께오 시논 응 나리라는 분도 있고요, 인 양이라는 가수도 있었습니다. 　　그리고 찌어 사버은 씨도 있고요.

　　움 로따낙 오돔 그 뒤에 보이는 그림 가운데에 로스 세러이 소티어하고 임 송 　　스움이란 가수가 같이 있는데, 이 남자분이 로스 세러이 소티어를 도시로 　　데리고 와서 같이 생활했습니다. 임 송 스움은 작곡가, 작사가, 가수였습니다. 　　그리고 펜 란이라는 여가수도 아주 유명했어요. 캄보디아에 유명한 여가수 　　세 명이 있는데, 로스 세러이 소티어, 펜 란, 호이 미어입니다. 이곳에 제가 　　음악을 다양하게 넣었는데 그분들의 목소리가 어떤지 들을 수 있을 겁니다.

이봉수 네, 그러면 한 분이 조용히 계시는데 이분을 위해 준비한 질문입니다. 신 시사뭇에 대해서는 영화도 보셨고, 말하시는 내내 계속 언급되는, 캄보디아 음악에서 중요한 인물입니다. 지금 여기 신 세타꼴 씨가 신 시사뭇의 직계 손자세요. 할아버지의 음악적 자산과 유지를 계속 이어나가기 위해서 신시사뭇협회라는 단체를 설립해서 활동 중이라고 하셨고요. 신시사뭇협회가

구체적으로 하는 일과, 잠깐 언급되었지만 현재 신 시사뭇의 어떤 저작권을 관리하는지, 그분의 음악적 위상을 복권하는 작업들이 어떤 식으로 진행되고 있는지, 그리고 앞으로의 비전 같은 것도 듣고 싶습니다.

신 세타꼴 지금 캄보디아에서 중요한 것은 저작권 관련된 것인데, 저작권 관련 법률이 통과된 지 얼마 안 됐습니다. 그래서 저희가 음악에 대한 저작권을 신청하려면 원본과 실제 자료들이 있어야 합니다. 저작권을 인정받으려면 작곡가나 작사가가 직접 요청해야 합니다. 그래서 자료에 따라 유가족에게 저작권의 소유권이 주어집니다. 저희가 저작권을 요청한 곡 중에 지금까지 73곡이 법률적으로 저작권 승인을 받았습니다. 어떤 사람들이 저한테 와서, 왜 73곡밖에 저작권을 받지 못했느냐 하는데, 법률적으로는 이 정도밖에 안 됩니다. 오돔 씨하고 께오 시논 씨를 통해서 여러 가지 자료를 받아서, 현재 80곡을 더 신청한 상태이고 관련 부처에서 검토 중에 있습니다.

움 로따낙 오돔 원래 신 시사뭇이 작사, 작곡한 노래가 1만 곡 정도 있습니다. 그러나 이 1만 곡에 대한 자료가 없기 때문에 어떻게 해도 그것에 대한 저작권을 요청할 수 없습니다. 그리고 어떤 곡은 관련 서류나 문서 같은 것이 있지만, 노래 자체가 (자료로 남아 있는 게) 없습니다. 자료 부족으로 저작권 요청할 수 없는 거죠. 저작권의 법률적 유효 기간은 50년입니다. 신 시사뭇의 노래에 대한 저작권은 1970~80년대에는 시행되지 않았습니다. 이미 35년에 대한 기간이 지난 거죠. 그래서 지금 가지고 있는 노래에 대한 저작권의 유효 기간도 15년밖에 남지 않았습니다. 지금 저도 그렇고 신시사뭇협회도 같이 자료를 더 수집해서 더 많은 노래에 대한 저작권을 얻을 수 있도록 노력하고 있습니다. 지금 저희 프로젝트는 같이 일하는 인원도 재정도 부족하기 때문에 여러 가지 많은 일을 할 수가 없는데, 신시사뭇협회를 돕고 저작권을 확보할 수 있도록 하는 업무를 계속 진행하고 있습니다. 그리고 저작권 요청하는 절차가 아주 복잡합니다. 그래서 이 부분에 대해서 저희도 계속 연구하고 있습니다.

이봉수 그럼 신 시사뭇 같은 경우에는 유명한 인물이고 해서 그나마 좀 쉬울 것이라고 보는데 다른 작곡가나 다른 가수들의 저작권이나 권리 찾기 움직임 같은 건 진행되고 있는지요? 더 어려운 건지요?

움 로따낙 오돔 다른 가수들도 저작권 요청을 하는 경우가 있었는데, 권리를 가져봤자 소용이 없으니까 할 필요가 없다고 생각하는 분들이 많습니다. 원래 저작권 관련된 법률이 오래전부터 있었는데, 실질적으로 시행된 지는 얼마 되지 않았습니다. 또 영화 제작사나, 음반 제작사들이 음악을 저작권 없이 계속 사용해왔기 때문에 이게 진행하기가 많이 어렵습니다. 그러다 보니 음악가나 유가족에 대한 저작료나 그런 것에 대한 생각을 거의 하지 않습니다. 그래서 지금 살아 있는 가수들의 저작권을 되찾기 위한 홍보를 하고 도움을 주고 있습니다.

(과거와 달리) 법률이 시행되었기 때문에 권리를 되찾으면 많은 도움이 될 거라고 알립니다. 저작권 요청할 때 가장 까다로운 부분이 있는데, 작사, 작곡, 멜로디 등에 대한 모든 것을 그 당사자가 직접 해결해야 한다는 것입니다. 그리고 같은 시기에 활동했던 가수 2명의 증인이 있어야 합니다. 그래야 그 노래가 그분의 것이라는 것을 확증받을 수 있기 때문입니다. 증인으로 서는 걸 두려워하는 가수 분들도 있는데, 그럴 경우에는 그 노래의 저작권을 포기할 수밖에 없습니다. 정부는 "자료, 문서 부족으로 신청할 수 없다"고 이야기합니다. 현재 음반 제작사나 이런 업체들이 음악을 사용하려면 문화부에 가서 7달러, 한국 돈으로 한 8천 원 정도만 주면 그 노래를 사용할 수가 있습니다. 영화 제작사나 가라오케 만드는 그런 업체들의 입장에서는 사용할 노래에 대해 유가족에게 문의하는 것보다는 문화부에 가서 7달러를 내고 바로 사용하는 게 더 편하죠. 적은 돈으로 많은 돈을 벌 수가 있거든요.

이봉수 (캄보디아 음반을 발매하는) 스웨덴의 레코드 레이블이 있죠?

움 로따낙 오돔 네, 스웨덴의 캄보디아 록스와 같은 업체들이 CD로 만들면서 작년에 저작료 지불에 대한 문의를 했습니다. 저는 정말 지금도 많은

음악 제작사나 영화 제작사들이 음악에 대한 저작권 보상을 유가족에게 줬으면 하고 바랍니다. 돈이 적든 많든 상관없이 존경하는 마음으로 줬으면 좋겠다는 생각입니다. 돈을 우선적으로 생각하는 것이 아니라 가수에 대한, 음악가에 대한 가치나 명예를 존중하는 차원에서 말이죠.

이봉수 일단 저희가 준비한 질문은 워낙 잘 자세하게 말을 해주셨어요. 지금 자리하신 분들 중에 혹시 궁금한 점이 있으시면 질문해주시고요. 또 오리지널 캄보디아 음반들의 디제잉이 있기 전에 신 시사뭇의 손자인 세타꼴 씨가— 유전자를 물려받으셨는지 가수이기도 합니다—두 곡 정도 가라오케 반주로 신 시사뭇의 곡을 들려드릴 예정입니다. 질문 있으신가요?

관객 제가 잠깐 자리를 비워서 혹시 얘기가 나왔었는지 모르겠는데, 1950대부터 1970년대 론 놀 정권 이전까지 보면, 영화산업에 사실 정부가 정책적으로 지원을 많이 해줬고, 특히 시아누크가 장관이나 정부 고위 관료들을 프랑스로 보내서 직접 영화를 배워오게 하고 굉장히 적극적인 장려 정책을 폈잖아요. 우리랑 되게 비슷하게 극장에서 영화진흥기금 같은 것을 낼 때 캄보디아 영화에 대해서는 감면 혜택을 주고 그런 것이 있었는데 대중 음악계에도 그런 정책적 지원이 있었는지 궁금해요. 또 아까 얘기가 나오다가 더 진행이 안 됐었는데 민주 캄푸치아 정권 동안에 께오 시논 선생님께서 혹시 다른 데로 소개疏開당하진 않으셨는지 … 왜냐면 다 도시에서 소개당해서 시골로 가셨잖아요? 그런 상황에서 본인의 자료를 지키는 것, 그 다음에 그 당시에 기관병들이 굉장히 감시가 심했었는데 그런 것들 … 아까 말했던 행위들을 지속적으로 했다는 게 사실 조금 어려운 상황일 수가 있었다고 생각하는데 조금 더 자세한 설명을 듣고 싶습니다.

께오 시논 제가 좀 전에 말씀드린 것처럼, 내전이 진행되고 있을 당시에는 자료를 보관하는 게 쉽지는 않았습니다. 도시에서 시골로 끌려갔다가 다시 올 때마다 또 그것들을 가지고 와야 하는 그런 상황이었습니다. 보관하는 게 너무 힘들었어요. 지금 보관을 어떻게 했는지 입으로 설명해드리기가 많이 어렵습니다. 계속 위험성도 많이 있었고, 숨긴

것을 걸리면 여러 가지 많은 문제가 발생할 수 있었습니다. 당시에
전쟁이 있었을 때, 보관한 방법은 물통을 사용한 것인데 한국인들은
상상하기가 좀 어려울 것입니다. 물통은 사각형으로 되어 (음반이)
딱 들어가는 그런 모양입니다. 거기에 음반을 100장 정도 보관할 수
있습니다. 그래서 두 개가 있으면 200장 정도를 보관할 수가 있었습니다.
그 통에다가 뒤집어서 넣고 해서 이동을 했습니다. 그리고 벌레가 먹지
않게 구충제나 농약 같은 것을 넣었습니다. 저는 농사를 짓는 사람이라
농약을 많이 가지고 있었습니다. (음반을 보관해둔 곳에) 약이 많기
때문에 조사원들이 거기서 조사하는 것이 쉽지는 않습니다. 근처만 가도
독해서 가까이 갈 수가 없었죠. 그런 독성이 있는 물건이 있었기 때문에
음반이 있다는 것을 알아채지 못했습니다. 거기에 보관하고 있다는
사실은 한두 명밖에 몰랐어요. (음반을 보관하는 방법은 현재 제작 중인)
영화 <엘비스 오브 캄보디아>에 담겨 있습니다. <캄보디아의 잊혀진
로큰롤>을 제작한 곳에서 이 영화를 만들었는데, 거기에 음반을 숨기는
장면들이 자세하게 나올 겁니다.

움 로따낙 오돔 첫 번째 질문에 대한 답변을 드리겠습니다. 1960~70년대에는
시아누크 국왕이 음악가였기 때문에 음악과 영화를 아주 적극적으로
지원해주었습니다. 국왕은 당시에 작사가였고 영화 제작자이기도 했습니다.
신 시사뭇을 위해서도 많은 노래를 작사해주었죠. 국왕이 그때 작사를
해주는 가수는 세 명밖에 없었습니다. 시엉 디, 칼떼어 사르, 신 시사뭇. 이
세 분에게만 작사를 해주었습니다. 그것을 가지고 음반으로 만들었습니다.
재정적 지원에 관련해서는 자료가 없기 때문에 정확히 잘 모르겠습니다만,
국왕이 직접 제작했던 영화들은 국왕 자신의 재원으로 제작됐습니다.
시아누크 국왕은 직접 감독도 하고 주연도 하고 가사도 짓고 마치 찰리
채플린 같은 분이셨습니다. 국왕이 당시에 예술 활동에 관심이 많았고
지원을 해서 예술이 많이 성장했습니다. 1960~70년대 만들었던 영화들은
거의 전 세계적으로 개봉했습니다. 싱가포르에서 개최한 국제 필름
페스티벌에서도, 태국 방콕에서 했던 국제 영화제에서도 상영이 되었고
캄보디아의 영화배우가 상도 탔습니다. 그런데 해외에서 공연한 가수들은

자료가 없기 때문에 잘 모르겠지만 신 시사뭇이 많이 갔다는 자료들은
많이 수집했습니다. 신 시사뭇이 프랑스에 갔을 때는 프랑스에 대한 노래를
만들었고, 홍콩에 가서는 <홍콩의 하룻밤>이라는 노래도 지었습니다.
스페인에 갔을 때는 <에스파놀라>라는 노래도 만들었고요. 가는 곳마다
거기 분위기를 노래로 표현하는 작업을 많이 하셨습니다.

이봉수 답변이 잘 됐는지 ⋯ 참고로 말씀드리면 크메르 팝과 신 시사뭇을 다룬
다큐멘터리 영화 <엘비스 오브 캄보디아>가 올해나 내년을 목표로 제작되고
있습니다. 그 영화에 오늘 같이 자리하신 께오 시논 씨가 직접 출연하셔서
자기가 간직해온 음반들을 어떤 식으로 숨겨오고 보관해왔는지 그런 것들을
자세히 증언하는 장면이 나온다고 하네요. 나중에 그 영화를 보시게 되면 더
자세한 정보를 얻으실 수 있을 겁니다. 여기까지 하고 마지막으로 움 씨께
ACC에서 이번 전시를 연 것에 대해서 소감을 들어보겠습니다.

움 로따낙 오돔 먼저 이봉수 씨, 코키 야하타, 김미정 씨에게 이런 행사를
할 수 있도록 기획해주신 데에 진심으로 감사를 드립니다. 저희가 하고
있는 프로젝트가 해외에서 전시되는 경우는 이번이 처음입니다. ACC가
음악에 관련된 정보들을 수집하려는 사람들에게 많은 정보를 제공하는
기관이라서 여기서 전시하는 게 앞으로 캄보디아 음악에 대한 연구나 조사에
많은 도움이 될 것 같습니다. 그리고 이 전시를 한다는 이야기를 들었을
때 기뻤습니다. 여기 계시는 분들도 나가실 때에 잘 홍보해주시고 많은
사람들이 와서 이 음악들을 듣고 감상하고 캄보디아의 전통음악이 어떤지
느낄 수 있으면 감사하겠습니다. 이것은 캄보디아의 문화유산입니다. 어떤
것과도 바꿀 수 없는 유산입니다. 가수들은 세상을 떠났지만 그분들이 남긴
음악 작품들이 있습니다. 그분들을 생각하면서 앞으로 캄보디아 음악을 더
좋은 음악으로 만들어가는 기회가 되었으면 좋겠습니다. 그래서 이 음악
유산들을 디지털화하는 게 가장 중요하다고 생각합니다. 한국도 비슷한
유산, 역사, 음악사가 있다면 더 조사해서 다음 세대를 위해 남겨주면 좋을
것 같습니다. 음악이란 것은 한 국가의 문화 그 자체이기 때문입니다. 계속
보존하면 좋겠습니다. 감사합니다.

새로운 태양 A New Sun Rises Over the Old Land』(NUS Press, 2019)을 영어로 옮겼다. 싱가포르의 출판사 NUS Press에서 발행하는 학술 저널 『Southeast of Now: Directions in Contemporary and Modern Art in Asia』의 공동 발행인이자 편집자이다.

린다 사판 LinDa Saphan은 소르본 대학에서 사회학 박사학위를 받았다. 2005년 그는 프놈펜 소재 뉴 아트 갤러리 New Art Gallery에서 《비주얼 아츠 오픈 Visual Arts Open》전을 공동으로 개최했고, 2006년에는 '셀라팍 네아리 Selapak Neari' 프로그램을 창설, 신진 아티스트들을 위한 워크숍, 네트워킹 기회, 전시 공간 등을 제공해오고 있다. 그는 또한 비주얼 아티스트로서 캄보디아, 미얀마, 케냐, 헝가리, 싱가포르, 프랑스, 미국 등에서 열린 공동 전시에 참가한 바 있다. 또한 그는 존 피로찌 John Pirozzi 감독의 다큐멘터리 <잊었다 생각하지 마세요: 캄보디아의 잃어버린 로큰롤 Don't Think I've Forgotten: Cambodia Lost Rock and Roll>에 공동 프로듀서 겸 수석 연구자로 참여하는 등 다수의 영화에도 참여해왔다. 그는 현재 뉴욕시 소재의 마운트 세인트 빈센트 대학의 사회학과에 부교수로 재직 중이다.

김미정은 아시아문화원에서 2015년부터 국립아시아문화전당 <아시아의 소리와 음악> 조사연구사업을 기획·운영하며 전시를 만들고 있다. 대학에서 언론정보학을 전공했으며, 2006년부터 마포공동체라디오, 서울국제여성영화제, 시민문화네트워크 티팟, 인천펜타포트페스티벌, 파주북소리, 한국문화예술위원회 등에서 다양한 문화 프로젝트를 기획하고 실행했다. 지은 책으로 『아시아의 타투』(2018, 공저), 옮긴 책으로 『크리에이티브 브리튼』(2014, 공역)이 있다.

로저 넬슨 Roger Nelson은 미술사가이자 싱가포르 국립박물관의 큐레이터이다. 난양과 학기술대학교에서 박사 후 연구원을 역임했다. '캄보디아 근현대 미술'로 멜버른 대학교에서 박사를 마쳤으며, 수언 소른의 1961년 크메르어 소설 『오랜 땅 위에 뜨는

이용우는 미디어 역사문화연구자이며 현재 서강대학교 트랜스내셔널 인문학연구소 연구교수로 재직 중에 있다. 뉴욕대학과 코넬대학에서 한국 근현대 비판적 미디어

문화연구, 시각 연구, 영화 이론과 동아시아 대중문화, 전시 일본과 전후 남한의 지성사, 한국 현대미술, 후기식민지 기억 역사 연구와 번역 등을 연구하고 가르쳤다. «아시아 디바: 진심을 그대에게»(2017, 서울시립미술관 북서울관, 공동큐레이팅), 제 1회 안렌 비엔날래(2017), 홍콩 파라사이트의 «흙과 돌, 영혼과 노래 Soil and Stones, Souls and Songs»(2016~2017) 등에 큐레이터로 참여했다. 『슈퍼휴머니티 Superhumanity』(University of Minnesota Press, 2018),『둘 혹은 세 마리의 호랑이: 식민 서사, 미디어 그리고 근대 2 Oder 3 Tiger: Koloniale Geschichten, Medien Und Moderne』(Matthes & Seitz Berlin, 2017),『강서경 검은 자리 꾀꼬리 Black Mat Oriole』(ROMA publicaitons, 2019),『제 9회 부산 비엔날레: 비록 떨어져 있어도 Divided We Stand: 9th Busan Biennale 2018』(Sternberg Press, 2019),『이별의 공동체』(아카이브 북스, 2020),『현대문학』,『아시아 시네마 저널』등 다수의 서적, 저널, 카탈로그에 글이 게재되었다.

움 로따낙 오돔 Oum Rotanak Oudom은 '캄보디아 빈티지 뮤직 아카이브'의 창립자 중 한 명이다. 전 세계의 캄보디아 음악 수집가들과의 네트워크를 확충하는 일을 해왔다. 또한 디지털 음원을 포함해, 음악 제작에 참여했던 아티스트 혹은 유족들이 해당 음원의 판매와 사용에 따른 보상을 받을 수 있도록 저작권 인정 과정을 돕고 있다. 그는 캄보디아 대중문화의 보존 및 홍보를 위한 전시와 포럼 등을 캄보디아, 프랑스, 미국 등의 로컬 단체는 물론 정부기관이나 국제기구 등과도 함께 공동으로 주최해왔다.

네이트 훈 Nate Hun은 캄보디아의 음악/영화 수집가이다. 그는 데이비 추 Davy Chou 감독의 <달콤한 잠 Golden Slumbers>, 존 피로찌 감독의 2014년 작 <잊었다 생각하지 마세요: 캄보디아의 잃어버린 로큰롤> 등의 영화음악 자문을 맡은 바 있다. <잊었다 생각하지 마세요>는 로큰롤이라는 렌즈를 통해 캄보디아의 굴곡진 근현대사와 정치적 급변기를 조망한 작품이다. 훈은 '캄보디아 빈티지 뮤직 아카이브' 프로젝트의 공동 창립자이기도 하다. 이 프로젝트는 원판에 담긴 음악을 고음질로 보존 및 아카이빙을 해오고 있으며, 또한 현재까지 생존해 있는 아티스트 가족들이 지적재산권을 인정받을 수 있도록 지원하고 있다. 그는 여전히 자신의 컬렉션을 보강하고 있으며, 동시에 일반 대중과 자신의 지식을 공유하는 데 힘쓰고 있다.

기타

캄보디아 대중음악의 황금시대

1판 1쇄 2021년 1월 10일

기획 국립아시아문화전당, 아시아문화원

엮은이 김미정
지은이 김미정, 로저 넬슨, 린다 사판, 움 로따낙 오돔, 이용우, 네이트 훈
번역 공완넛, 박예하, 배기준
도움 정은비

펴낸곳 현실문화연구
펴낸이 김수기
등록 1999년 4월 23일
 제25100-2015-000091호
주소 서울특별시 은평구 불광로 128 배진하우스 302호
전화 02-393-1125
팩스 02-393-1128
전자우편 hyunsilbook@daum.net
 ⓗ hyunsilbook.blog.me ⓕ hyunsilbook ⓣ hyunsilbook

ISBN 978-89-6564-261-9 (03600)

가격은 뒤표지에 있습니다.